佛教研究叢書13

佛光山建築浮雕圖像之研究

釋永東 著

蘭臺出版社

佛光山建築浮雕圖像之研究

▶序

「畫禪」傳統的承繼・敦煌石窟的再現

　　2018年8月間，我帶領佛大人文學院師生效法善財童子五十三參，開始啟動海外佛光山道場的參訪活動。第一站我們到了馬來西亞東禪寺和新馬寺，新馬寺大雄寶殿內鑲嵌一幅彩色玉石浮雕——「人間佛教行化圖」，是一幅令人嘆為觀止的玉雕藝術品。說起它的因緣更為奇妙，因為馬國不許佛光山在那裡蓋佛寺，星雲大師臨機應變，改建學校。新馬寺其實是一座學校，因此大雄寶殿不供佛像，改為玉石浮雕的圖畫。「人間佛教行化圖」雕塑了靈山勝會、諸佛菩薩海會雲集的勝境，更巧妙地把星雲大師帶領僧俗四眾弟子於世間推動、落實人間佛教的情景——雕塑出來，可說是結合傳統與現代佛教、跨越古今中外的藝術瑰寶，不僅浮雕上美玉琳琅，人間難得，其殊勝更如阿彌陀佛的淨土，能讓見者心生恭敬，歡喜信受。

　　一幅畫、一座浮雕引發了自性佛，讓人直下承擔「我是佛」，開啟自利利他的志業，因緣多麼奇妙！多麼不可思議！這就是中華文化中的「畫禪」傳統之現代化。

　　在唐代，王維被視為「詩、畫、禪」合一的第一人，後世尊為「文人畫始祖」，他詩中有畫，畫中有詩，用詩和畫兩種媒材交互展示禪意。禪是甚麼？任何景觀「無一物中無盡藏，有花有月有樓台」，這是禪的外在圖像，也是心靈的內在風光。宋代以後，中國水墨的主流是文人畫，寄禪思於圖像的山川草木，展現禪悟者的

生命風光，給予觀畫者最直接的心靈撞擊，形成中華文化「畫禪」的藝術傳統。如今，「畫禪」傳統進入二十一世紀，藝術媒材可以多變，「畫禪」精神不變。佛光山的浮雕群像，突破當年的「詩、畫、禪」合一，進入雕像、半浮雕型態；禪意更為寬廣，超越禪悟主體，進入佛經故事的演說，鋪陳佛傳、佛陀行化與經教內涵，簡直是敦煌石窟的再現。

　　永東師父是佛光大學現任學務長，曾任佛教學院院長、佛光山禪學堂副堂主、西來佛學院教務、佛光山北美巡迴弘講師、美國西來大學行政主任兼宗教學系教授和美、加、紐、澳、台灣等國多所大學課座講演等。師父關注佛教美術教育有年。本書囊括師父〈佛光山大悲殿「觀音菩薩應化事蹟」浮雕圖像〉、〈佛陀紀念館「佛陀行化本事圖」浮雕圖像〉、〈佛陀紀念館《禪畫禪話》浮雕圖像〉、〈佛陀紀念館《護生畫集》浮雕圖像〉、〈佛陀紀念館玉佛殿「東方琉璃世界」與「西方極樂世界」浮雕圖像〉、〈藏經樓「靈山勝會」浮雕圖像〉等六篇文章，分別探討從1967年佛光山開山到2012年完成佛陀紀念館建築的各色浮雕圖像，不僅可做為各級學校生命教育的教材，更是取代山川自然、發揮無情說法，深化佛光山精神的無言之教。在佛光山的建築群中，即便無人說解導覽，它也可以透過中華文化藝術的「畫禪」特質，如同敦煌石窟的永恆效力，默默演示佛經內涵、展現佛陀教法。如靈山法會，釋迦拈花一般，真是佛陀沉默的教示！

佛光大學人文學院院長

2020年5月

建築浮雕圖像顯佛秘意

本書《佛光山建築浮雕圖像之研究》能順利出版，首先感謝2019年8月10日佛光大學人文學院與澳洲南天大學在雪梨合辦的「2019年中國佛教文學與文化國際學術研討會」，與2021年5月4日佛光大學宗教學所舉辦的「2021年宗教全球化：東亞地緣與發展國際學術研討會」，讓本書的第五章與第七章先後參與過發表。前後兩年疫情期間，第五章、第四章、第三章與第六章陸續刊載於《華人文化研究》、《華人前瞻研究》、《佛光人文學報》與《華人前瞻研究》等期刊，如今依建築先後將之彙整成本書出版。其次，感謝本校提供特色研究計畫補助，與人文學院蕭麗華院長為本書撰序，釋妙晹會計主任協助逐字校閱，並提供寶貴的修改意見，以及佛教學系博士生葉宜庭與宗教學所研究助理孫至淉協助校稿與修改調整圖片等諸多善因緣的成就，終致本書能圓滿出版。

浮雕在佛教藝術中屬靜態審美表現之一，它不僅兼具佛教的義理也可激發個人虔誠的信仰，其造型樣貌與工藝性質因應年代不同、區域風俗及就地取材等因素而多元化。佛教的浮雕藝術，從早期印度佛塔外觀上的浮雕，乃至佛教傳入中國後出現的石窟內浮雕，演變至今在台灣佛寺圍牆上的水泥浮雕，都在傳達信仰者對佛教的尊敬崇拜及宗教情操。自佛教傳入中國後，不僅深受儒家思想的潛移默化形成特有的中國風格，當然也包含在藝術上的種種表現。累積上述多種因緣的轉化，現今台灣佛教寺院不但

延續中國佛教的傳統建築風格，其藝術表現卻突破以往並有所改變。

佛光山創辦人星雲大師於民國56年（1967）開創佛光山之初，在興建第一棟建築物大悲殿的外牆時，即在殿堂前面兩方與左右兩邊外牆共雕塑了12幅素色的「觀音菩薩應化事蹟」半立體浮雕圖，到了2012年完成佛陀紀念館時，更出現了四組更大面積彩色的半立體浮雕圖，四組多元內容的系列浮雕壁畫，散置佛館各角落，俯拾皆是。到了2016年座落於佛光山與佛館之間的藏經樓竣工時，在其第二層正面外牆上又出現了一巨幅寬廣的佛陀「靈山說法」的半立體經變圖浮雕。顯見立體浮雕壁畫藝術在傳遞佛、法與僧寶上必然發揮很大的功能，且高度符應佛光山弘揚人間佛教的四大宗旨，以及與時俱進的時代教育價值。

本書依據德國潘諾夫斯基圖像分析法的三個步驟：描述、分析與解釋。依序分別探討星雲大師於佛光山建築群中先後建置的六組浮雕，以了解各組浮雕圖像的內涵與特色，歷史演變、風格特色或社會習俗、文化，加以排比分析、考證描述、歸納詮釋。與佛光山四大宗旨的呼應程度，以利掌握佛光山半立體浮雕壁畫之演變與發展的完整資料。希冀本研究能提供認識佛光山浮雕藝術，與導覽各組浮雕的參考資料，各級學校生命教育教材，以及後人做相關研究的參考文獻。

本書共有八章，第一章緒論，說明研究目的與方法、研究的困難與解決、文獻回顧與重要文獻評述等。第二章佛光山大悲殿「觀音菩薩應化事蹟」浮雕之圖像；第三章佛陀紀念館「佛陀行化本事圖」浮雕之圖像；第四章佛陀紀念館《禪畫禪話》浮雕之

圖像；第五章佛陀紀念館《護生畫集》浮雕之圖像；第六章佛陀
紀念館玉佛殿「東方琉璃世界」與「西方極樂世界」經變圖之圖
像；與第七章佛光山藏經樓「靈山勝會」經變圖浮雕之圖像；第
八章總結語，包括研究成果與研究貢獻。

　　希冀本書能成就如下五項貢獻，有待同道的批評與指教：

一、可做為各級學校生命教育的教材，落實教育部生命教育
　　實施計畫。

二、增強佛光大學與佛光山的產學合作，突顯本校佛教辦學
　　的特色。

三、深化佛光山建築的導覽解說內涵，強化其文化藝術教化
　　功能。

四、提升浮雕藝術愛好者的認知層面、生活美學與生命境
　　界。

五、提供後人進行浮雕藝術與圖像學相關研究的文獻參考。

釋永東
於佛光雲起樓2021年5月

▶目　錄

第一章 緒論

　　浮雕在佛教藝術中屬靜態審美表現之一，它不僅兼具佛教的義理也可激發個人虔誠的信仰，其造型樣貌與工藝性質因應年代不同、區域風俗及就地取材等因素而多元化。佛教的浮雕藝術，從早期印度佛塔外觀上的浮雕，乃至佛教傳入中國後出現的石窟內浮雕，演變至今在台灣佛寺圍牆上的水泥浮雕，都在傳達信仰者對佛教的尊敬崇拜及宗教情操。自佛教傳入中國後，不僅深受儒家思想的潛移默化形成特有的中國風格，當然這也包含在藝術上的種種表現。累積上述多種因緣的轉化，現今台灣佛教寺院不但延續中國佛教的傳統建築風格，其藝術表現卻突破以往並有所改變。

　　台灣佛教重鎮佛光山創辦人星雲大師（以下簡稱星雲）於民國56年（1967）開創佛光山之初，在興建第一棟建築物大悲殿的外牆時，即在殿堂前面兩方與左右兩邊外牆共雕塑了十二幅素色的半立體浮雕壁畫，到了2012年完成佛陀紀念館（以下簡稱佛

館）時，則出現了四組更大面積彩色的半立體浮雕壁畫，「佛陀本生行化圖」、「禪畫禪話」、「護生畫集」與玉佛殿內兩側的「東方琉璃世界」與「西方極樂世界」玉浮雕經變圖，此四組多元內容的系列浮雕壁畫，散置佛館各角落，俯拾皆是。到了2016年座落於佛光山與佛館之間的藏經樓竣工時，在其第二層正面外牆上又出現了一巨幅寬廣的佛陀「靈山勝會」半立體浮雕經變圖。這六組浮雕的完成，前後跨了半個世紀，除了佛館的「禪畫禪話」與《護生畫集》兩組浮雕外，其餘四組都屬經變圖。

星雲創立佛光山後，依據以文化弘揚佛法、以教育培養人才、以慈善福利社會、以共修淨化人心四大宗旨推動其人間佛教，為因應人間佛教的弘揚與發展需求，在不同時期分別興建佛光山、佛館與藏經樓，每個時期都雕塑了半立體浮雕壁畫，且有擴建的現象，顯見半立體浮雕壁畫藝術在傳遞佛、法與僧寶上必然發揮很大的功能，且高度符應佛光山弘揚人間佛教的四大宗旨，以及與時俱進的時代意義與教育價值。

第一節、研究動機與目的

本節分為兩部分，先說明本書的研究動機，再說明其研究目的：

一、研究動機

佛光山在逐步完成其階段性的發展期間，於其擴建的建築群中，出現愈來愈多組數量不斷增加的浮雕圖，令筆者好奇想深入瞭解這些浮雕圖扮演的角色與功能。故有了依三期建築時間，逐

章完成這六組浮雕圖的研究撰寫，以能完整呈現佛光山三期建築群中的所有浮雕壁畫的內容、彼此的關係聯結、發展演變、圖像意義與時代價值等，以窺探星雲如何透過建築浮雕來傳播佛法，又如何經由建築逐漸建構其人間佛教理念的軌跡。最後希望能結集成書，為佛光山建築留下歷史研究。

二、研究目的

本書共有如下五項研究目的：

（一）佛光山建築浮雕的風格特色。

（二）佛光山建築浮雕圖像蘊含的意涵。

（三）佛光山建築浮雕對人間佛教傳播的貢獻。

（四）佛光山建築浮雕具有的時代意義與價值。

（五）佛光山系列建築浮雕的發展與演變。

第二節、研究範圍與方法

本節分為兩部分，分別說明各章論文的研究範圍，再說明其研究方法：

一、研究範圍

本書主要研究對象以佛光山三期建築的六組半立體浮雕圖像為研究對象，依建設時間先後為大悲殿外牆12幅「觀音菩薩應化事蹟」半立體浮雕、佛館22幅「佛陀本生行化圖」、40幅「禪畫禪話」浮雕、70幅「護生畫集」浮雕與玉佛殿內兩側的「東方琉璃世界」與「西方極樂世界」玉浮雕經變圖各一幅，以及藏經樓「靈山說法」的半立體浮雕經變。每組浮雕圖依序各成一章，

構成本書的第二章至第七章。本研究範圍除涉及相關經典引用，並結合星雲的人間佛教理念延伸探討。

二、研究方法

本書的研究方法採實地田野調查與相關文獻資料分析，筆者近距離觀察與實地採訪在本研究有其必要性，以釐清這六組半立體浮雕所表現的涵義與形式風格。撰寫方式則以浮雕故事內容為主，依據各組浮雕中的故事涵義，找出相關佐證經文與文獻，綜整其特色，並與佛光山弘揚人間佛教的四大宗旨做比對，以瞭解彼此之間的呼應程度。

本書依據德國潘諾夫斯基圖像分析法的三個步驟：描述、分析與解釋。依序分別探討星雲在佛光山三寶山先後建置的六組浮雕圖，以了解各組浮雕的內涵與特色，歷史演變、風格特色或社會習俗、文化，加以排比分析、考證描述、歸納詮釋。與佛光山四大宗旨的呼應程度，以利掌握佛光山半立體浮雕壁畫之演變與發展的完整資料。希冀本研究能提供認識佛光山建築浮雕藝術，與導覽各組浮雕的參考資料，與後人做相關研究的參考文獻。

第三節、文獻回顧

整個佛教浮雕藝術發展，可追溯至早期印度山奇（Sabchi）佛塔浮雕，最具代表性。在中國佛教浮雕藝術多以石窟為主，以敦煌莫高窟最為代表。其他佛教浮雕藝術相關資料龐雜繁多，非本書探討範圍。綜觀現今台灣佛教浮雕藝術，佛館最為豐富。它雖為一座剛落成不久的大型宗教展館，迄今學術的研究資料也

不多，卻不可否認它具有研究價值。文獻蒐集分類整理較具相關如下：

一、專書專文：此類專書計有如下四部：

（一）如常法師編，《古德偈語與佛陀行化本事》[1]

本書以小巧的口袋書形式印製出版，是由佛館館長如常法師編輯，主要介紹佛館的22幅「佛陀行化本事圖」，與穿插其間的平面書法「古德偈語」，是本研究直接的參考文獻。

（二）星雲大師、潘煊，《人間佛國佛光山佛陀紀念館紀事》[2]

本書以導覽者的角度穿插介紹整座佛陀紀念館。從建築、藝術、文化、宗教和人之間的互動為主，引領讀者在閱讀時，能清楚理解佛陀紀念館的內涵價值。並將星雲大師人間佛教的思想納入文字裡，讓讀者清楚了解佛陀紀念館的功用，及深入認識佛陀真身舍利所在的人間佛國。其書中有關「佛陀行化本事圖」的浮雕藝術介紹，不但提及佛經故事也講述施金輝老師創作心境，具有第一手資料的參考價值。

（三）李玉珉、林保堯、顏娟英，《寫給大家的佛教美術》[3]

內容包括印度、中亞、中國、韓國和日本佛教美術幾個部分，介紹這些地區重要的佛教建築、雕塑和繪畫作品，詳細解說

【1】 如常法師編（2011），《古德偈語與佛陀行化本事》，佛光文教基金會。
【2】 雲大師、潘煊（2011），《人間佛國佛光山佛陀紀念館紀事》，台北：天下遠見出版。
【3】 李玉珉、林保堯、顏娟英（1998），《寫給大家的佛教美術》，台北：東華書局。

這些作品的思想內涵。由於內容龐雜，在章節安排上，作者按照佛教東傳的路線來鋪陳，從佛教的發源地印度開始，至佛教傳播終點日本作結束。有關印度、中國佛教浮雕藝術介紹，本書有清楚圖片與文字介紹，具有直接資料的參考價值。

（四）李玉珉，《中國佛教美術史》[4]

本書共分八章，主要是從中國佛教美術史的角度，以時代為經，介紹自漢迄清佛教美術發展的過程。在每個章節的結構上，可分為歷史背景和佛教美術兩部分。前者簡要地敘述每一個朝代佛教發展的概況，作為認識這一時期佛教美術的背景資料。後者則以作品中心，敘述其風格特色、圖像特徵、宗教意涵等。作者在第四、五章的佛教美術部分，又分為「佛教雕刻」和「石窟藝術」兩小節進行討論。有助釐清中國佛教美術的發展及石窟藝術的介紹。

二、學位論文：計有如下四類五篇：

筆者蒐集與佛館相關的學位研究，迄今有五筆。第一筆用宗教觀光角度研究、第二筆以劇場應用的角度為探討、第三筆則以石窟藝術莊嚴的角度、第四筆探討佛館的窣堵坡式建築，計有中、英文碩士論文各一篇，延伸探討佛館的發展。

（一）宗教觀光

蔡佩璇，〈宗教觀光涉入、旅遊動機、體驗及忠誠度之相關研究—以佛陀紀念館為例〉國立高雄應用科技大學觀光與餐旅管

【4】　李玉珉（2001），《中國佛教美術史》，台北：東大圖書。

理研究所碩士，民101。[5]

此研究針對來訪佛館的遊客，對佛館體驗、忠誠度、宗教涉入三議題作分析探討，了解遊客對佛陀紀念館的基本認知。研究方向以遊客來訪動機與心靈層面的為問卷調查。

透過此篇論文，可了解佛陀紀念館對遊客的影響力，不只在觀光休閒和育樂效果上，主要還包含淨化人心與沉澱心靈的作用。

（二）劇場應用

李淑芝，〈以劇場理論應用於佛陀紀念館之經營管理之探討〉國立高雄應用科技大學觀光與餐旅管理研究所碩士，民100。[6]

以劇場的角度，探討佛館帶給民眾的五種不同感受體驗[7]。作者實地採訪三位佛館相關經營人士，及對佛館參觀的遊客進行問卷調查，從問卷與訪談過程對佛館研究。

此篇論文雖與本文研究屬性不同，但可從問卷資料，了解一般民眾在參訪佛館的感受，以及佛館的館內運作模式。

（三）石窟藝術

李瑞欽，〈佛教石窟藝術莊嚴園區之探討——兼論在台灣地區開發的可能性〉佛光大學宗教學系碩士論文，民102。[8]

【5】 蔡佩璇（2012），〈宗教觀光涉入、旅遊動機、體驗及忠誠度之相關研究—以佛陀紀念館為例〉，國立高雄應用科技大學觀光與餐旅管理研究所碩士。

【6】 李淑芝（2011），〈以劇場理論應用於佛陀紀念館之經營管理之探討〉，國立高雄應用科技大學觀光與餐旅管理研究所碩士。

【7】 感官體驗、情感體驗、思考體驗、行動體驗及關聯體驗。

【8】 李瑞欽（2013），〈佛教石窟藝術莊嚴園區之探討——兼論在台灣地區開發的可能性〉，佛光大學宗教學系碩士論文。

　　此研究偏向宗教與建築工程。從佛教石窟藝術的發展、功能與演化，延伸探討是否幫助佛教的傳播，或有益於人間淨土的推廣。作者採田野調查研究法，查訪記錄台灣現有的佛教園區石窟，以地質與土地法規相關文獻，研究其發展趨勢及可能性。並用「藝術莊嚴」一詞來論述佛館的發展趨勢。

（四）塔林建築

　　1.王常琳，〈二十一世紀新式佛塔：佛陀紀念館及其宗教、文化與教育功能的研究〉南華大學宗教學研究所碩士論文，民103。[9]

　　佛館是因佛牙舍利而啟建。在形制上，屬於新式佛塔制式，是一座現代化的佛塔建築群；在功能上，它是一座塔寺合一的現代化佛塔，有著傳統佛塔信仰的精神傳承，同時也體現了傳統寺院功能和現代寺院的多元化功能。佛陀紀念館舉辦各種活動、交流、文藝展演與社會服務，體現了宗教教育和文化教育的功能，成為引導人類向上、向善的淨化心靈之地。星雲的人間佛教推展，也落實在佛館的軟硬體建設中：新式佛塔建築群的整體空間運用，有助於佛教教義的闡揚與文化藝術的推展，使大眾深受心靈淨化作用，體現了宗教教育與文化教育的功能。基於在佛教教義平等理念的弘揚下，佛館也成為團結世界佛教與融合世界宗教的世界中心之一。總之，佛館以現代化風貌，延續與弘揚傳統的佛塔信仰，成為佛教朝聖地和信仰中心。

　　2.邱莉淳（Lilly Chu），〈佛塔的轉型與當代應用以佛光山

【9】　王常琳（2014），〈二十一世紀新式佛塔：佛陀紀念館及其宗教、文化與教育功能的研究〉，南華大學宗教學研究所碩士論文。

佛陀紀念館為例〉佛光大學佛教學系碩士論文，民104。[10]

　　此研究為英文撰寫，由印度佛教到中國佛教塔林的演變研究，來看佛陀紀念館現代化務實的佛塔建築與人間功能。

三、學報期刊

　　此類學報期刊研究計有如下兩篇：

　　（一）陳清香，〈佛光山佛陀紀念館的建築空間美學〉，《慧炬雜誌》571/572期合刊，民102。[11]

　　陳清香教授自建築藝術史的角度，細審佛館整體外觀設計的空間美學。文中提及佛陀紀念館建築，不但繼承佛陀原鄉的窣堵坡式，也融和印度與唐、宋、明清朝代的佛教造像藝術風格。不僅對佛館的外觀詳細敘述外，也介紹殿堂佛像的藝術表現。此篇期刊雖以建築藝術來研究佛陀紀念館，但其藝術層面有助筆者研究參考。

　　（二）釋如常，〈佛光山佛陀紀念館營運的幾個核心理念〉，《人間佛教學報藝文》雙月刊第3期，高雄：佛光山人間佛教研究院，2016，頁26-47。

　　本文作者為佛館館長，有豐富管理營運經驗，精闢分析佛館以佛光山經營的「四大宗旨」之「以文化弘揚佛法」作為基本的、一貫的弘法思想，以「四給」、「三好」為硬體、軟體，建構佛館人性的建築及「以人為本」的核心營運理念。並同時與國

【10】　邱莉淳（Lilly Chu）（2015），〈佛塔的轉型與當代應用以佛光山佛陀紀念館為例〉，佛光大學佛教學系碩士論文。

【11】　陳清香（2012），〈佛陀紀念館的建築空間美學〉《慧炬雜誌》，571/572期合刊，2012年2月15日，頁20-25。

際各大博物館交流合作，獲得營運管理諸多優良獎項與認證，成為宗教界、博物館界、文化界、學界、建築界熱烈討論研究的博物館。本文據此提出佛館如何從傳統中以「物」為主的博物館，轉換以「人」為本的大眾求知與休閒的良好場所，順利的開展博物館事業走入群眾生活，進入觀眾生命中「學習」與「分享」的成功營運模式。

四、報章雜誌

　　王美珍，〈星雲大師以建築說法打造人間佛國〉，《遠見雜誌》307期，2012。[12]

　　介紹佛館的設施與參觀重點，作者將星雲的人間佛教理念，與佛館興建過程及館內設施做簡單介紹。並採訪佛館的工作人員與遊客，將接待者和參觀者的心境用文字呈現在此篇報導中。

第四節、名詞釋義

一、浮雕

　　浮雕是一種雕塑作品。「雕塑」〔sculpture〕是一種運用可以「雕刻」或「塑造」的材料，以三度空間立體造形所表現的藝術創作形式。雕塑作品分「圓雕」與「浮雕」式兩種類型。圓雕是一種獨立式的雕塑品無需外在結構加以支撐，而且可以從四面八方觀賞。浮雕不同於圓雕的多角度性，它是在平面上雕出凸起的形象的一種雕塑。「雕塑」的製作方法可以分為四種基本

【12】　王美珍（2011），〈星雲大師以建築說法 打造人間佛國〉《遠見雜誌》，306期。

方式：「雕刻」（carving）是把雕刻材料用工具削、刻或鑿等方式，將不要的部分除去所刻出各種形狀。如用木材、石材等雕刻的，則稱之為木雕、石雕。「塑造」（modeling）是使用較軟的材料如黏土、油土、陶土或石膏等，用手捏塑成自己創作的造形。「鑄造」（casting）是先製作成鑄模，然後將溶化的金屬或其他冷卻後能變成固體的液體澆灌注入模子裡，如用銅鑄造的雕塑品。「組合」（assembling）或稱為「構成」，是將若干不同的成形物件或不同的材料，組合成一個雕塑整體。[13]本書將探討的六組浮雕，使用到上述的第二種「塑造」與第四種「組合」的「雕刻」，其中以第二種泥塑的「塑造」居多。

二、圖像學

最早於1912年由德國學者阿比・瓦爾堡（Aby Warbur, 1866-1929）倡導，嘗試在圖像誌的基礎上，詮釋藝術作品蘊含的世界觀與人文內涵。他將藝術研究脫離美感鑑賞的侷限，強調社會功能與時代發展。不久之後，維也納風格學派學者海因里希・沃夫林（Heinrich Wölfflin, 1864-1945）發表《藝術史的原則》（Kunstgeschichtliche Grundbegriffe, 1915），對藝術作品外觀造型進行系統分析，並且視藝術作品為藝術史研究的第一手史料。自此，圖像學派與風格學派成為二十世紀藝術史學科建立的重要基礎。[14]

【13】　http://vr.theatre.ntu.edu.tw/fineart/chap03/chap03-05.htm視覺素養學習網, 雕塑的媒材。

【14】　張省卿（Chang, Sheng-Ching）（1993），〈藝術史學科的創立－德國藝術史巨擘瓦堡（Aby Warburg）〉（The emergence of history of art as a discipline of

今日圖像學理論模型的架構者歐文‧潘諾夫斯基（Erwin
Panofsky, 1892-1968），在1932年發表《對繪畫藝術作品的描寫
和內容解釋所產生的問題》（Zum Problem der Beschreibung und
Inhaltsdeutung von Werken der bildenden Kunst），提出著名的三階
段圖像分析法，成為現代圖像學的研究方法的三個步驟：描述、
分析與解釋。主要概念是對同一主題的相關作品、圖像、圖式的
歷史演變、風格特色或社會習俗、文化，加以排比分析、考證描
述、歸納詮釋。[15]

（一）前圖像描述（Pre-iconographical description）

此階段是針對藝術作品「最初的或自然的主題」進行初步描
述，包含兩部份：首先是觀察藝術作品的外觀的形式結構、外在
事實意義（factual meaning），進行客觀中立、不加以評價的表象
特質描述，其中包括色彩、光線、線條、結構、構圖、布局、符
號、徽誌等；第二部份則是描寫藝術作品所表達的各種情緒、情
感，嘗試對作品所表達的意義（expressional meaning），歷史的、
社會習俗的表達方式與形式演變風格，作觀察描述。[16]

science and the art historian Aby Warburg），《藝術家《（Artist Magazine），
June 1993,（265）：442, 447-448 [2018-12-19]。

【15】　張省卿（Chang, Sheng-Ching）（1993）（2018），〈藝術史學科的創立－
德國藝術史巨擘瓦堡（Aby Warburg）〉（The emergence of history of art as
a discipline of science and the art historian Aby Warburg），《藝術家》（Artist
Magazine），June 1993,（265）：447 [2018-12-19]。

【16】　張省卿（Chang, Sheng-Ching）（1993），〈藝術史學科的創立－德國藝
術史巨擘瓦堡（Aby Warburg）〉（The emergence of history of art as a disci-
pline of science and the art historian Aby Warburg），《藝術家》（Artist Mag-
azine），June 1993,（265）：447 [2018-12-19].；「圖意學」iconology（編
號300054235），《藝術與建築索引典》。

（二）圖像研究 （Iconography）

此階段是尋找藝術作品「第二的或傳統主題」，可能是聖經、神話或某種議題，對同一主題的作品、圖像、圖式，延接與其相關故事、寓言等的文學知識、特殊主題和理念，收集整理，描述其性質，分析歸納其類型的歷史。分析這個主題需具備豐富知識，並掌握文獻資料，了解此主題的圖像在不同歷史情境下的演變脈絡。[17]

（三）圖像綜合 （Iconology）

在此階段是要尋找藝術作品與時代潮流之關聯。透過第一階段的圖像前描述和第二階段的圖像分析，進一步對藝術作品的內在意義與內容作深意綜合詮釋，需要與該作品相關的國家、地區、時代背景、文化特性以及藝術家作品的風格等等，作綜合的、直觀的觀察與詮釋，對該作品的文化表徵或象徵的歷史，作出系統的解釋，總結出藝術作品所表達出的世界觀與人文思想、時代意義。[18]

【17】　張省卿（Chang, Sheng-Ching）（1993），〈藝術史學科的創立－德國藝術史巨擘瓦堡（Aby Warburg）〉（The emergence of history of art as a discipline of science and the art historian Aby Warburg），《藝術家》（Artist Magazine），June 1993，（265）：447 [2018-12-19].；「圖意學」iconology（編號300054235），《藝術與建築索引典》。

【18】　張省卿（Chang, Sheng-Ching）（1993），〈藝術史學科的創立－德國藝術史巨擘瓦堡（Aby Warburg）〉（The emergence of history of art as a discipline of science and the art historian Aby Warburg），《藝術家》（Artist Magazine），June 1993，（265）：447 [2018-12-19]；「圖意學」iconology（編號300054235）.《藝術與建築索引典》。

三、經變圖

　　早期，佛經譯文晦澀難懂，能讀寫的人也不多。畫家與佛學者遂將深奧複雜又難解的佛教經典內容，經過一番消化濃縮，取其精髓，用色彩和簡明生動的線條，以另一種相貌呈現出來，就成為「變相」。這種圖繪，本來就是依經典內容，賦與造形化的一種作品，故也稱之為「經變」；像本生圖，即本生經變，本生指的是釋迦牟尼佛的前世，如《鹿王本生》；或佛陀的一生事跡。如夜半逾城、樹下苦修等八相圖；經典變相，內容如《法華經變相》、《華嚴經變相》是類屬經變。[19]

四、佛光山四大宗旨

　　1967年，星雲大師開創佛光山，以弘揚「人間佛教」為宗風，樹立佛光山的宗旨：以文化弘揚佛法、以教育培養人才、以慈善福利社會、以共修淨化人心，極力推動佛教教育、文化、慈善、弘法事業。[20]以推動其人間佛教，佛光普照三千界，法水長流五大洲，建立歡喜融合的人間淨土。[21]

五、生命教育

　　生命教育的目標包含啟發生命智慧，深化價值反省及整合知情意行等方面。主要幫助學生探索與認識生命的意義、尊重與珍

【19】　釋如常，經變知多少? https://www.youtube.com/watch?v=4x4nwI5IyR4&feature=youtu.be 2020.5.30。

【20】　參見《圖說佛光山》（2001），佛光山宗務委員會編印，頁20-21。594 星雲大師人間佛教理論實踐研究下）

【21】　佛光山宗委會（2006），《佛光山徒眾手冊》，高雄：佛光山宗委會，頁218。

惜生命的價值、熱愛並發展個人獨特的生命、實踐並活出天地人我共融共在的和諧關係。

其實，整個社會都需要生命教育，只是最直接的切入點是教育體系，也就是由小學至大學十六年的學校教育。因此，二十一世紀的學校教育應以人為基礎，致力於深化人生觀、內化價值觀、整合知情意行與尊重多元智能的生命教育。以幫助學生在潛移默化中瞭解，每一個人獨特的所是（to be），遠比外在財富地位的所有（to have）。[22]

六、舍利

舍利是梵語śarīra的音譯，在佛教中，僧人死後所遺留的頭髮、骨骸、骨灰等，均稱為舍利；在火化後，所產生的結晶體，則稱為舍利子或堅固子。依據佛典，舍利子是僧人生前因戒定慧的功德熏修而自然感得，不能被損壞。[23]舍利的多少、顏色不定，要看功夫的淺深。留舍利、留肉身都不能證明修行有成就，只能說修行有功夫。[24]

古印度的吠陀時代，有埋葬和火葬兩種葬法，埋葬保留全身即為全身舍利，火葬即碎身舍利。《法華經》中提到有以佛的全

【22】　200710172235什麼是生命教育？學校如何推行？https://blog.xuite.net/kc6191/study/13937335-%E4%BB%80%E9%BA%BC%E6%98%AF%E7%94%9F%E5%91%BD%E6%95%99%E8%82%B2%EF%BC%9F%E5%AD%B8%E6%A0%A1%E5%A6%82%E4%BD%95%E6%8E%A8%E8%A1%8C%EF%BC%9F

【23】　北宋，釋道誠述，《釋氏要覽》，T54n2127p309a13。

【24】　利子是怎麼形成的？每個人都會有嗎？https://kknews.cc/culture/3m6983y.html每日頭條2017.8.11。

身舍利造塔供養；[25]廣東韶關的南華禪寺，即供奉有六祖惠能的全身舍利。

於火葬所得的碎身舍利，《法苑珠林》卷四十則分舍利為三：

（一）骨舍利，其色白。（白舍利）

（二）髮舍利，其色黑。（黑舍利）

（三）肉舍利，其色赤。（赤／紅舍利）[26]

七、咒語

咒語，又稱陀羅尼、真言等，內容多是佛菩薩的名號、本願功德，透過特殊的音聲與韻律，轉發為對佛菩薩的憶念。必須至心持念，方能身、口、意三業相應，自然會與諸佛菩薩的慈悲願力感應道交。佛教的咒語，通常以皈依三寶或佛、菩薩為開頭，如〈往生咒〉的「南無阿彌多婆夜」，即是皈依阿彌陀佛；還有其他許多咒語，也都以皈依為開始。「它是諸佛菩薩修持得果的心要，也是他們獨特的精神密碼，日日持誦，長久熏修，自然能與諸佛菩薩『感應道交』。」[27]

八、靈山會上

即佛教教主釋迦牟尼佛在靈鷲山說法度生時的會座。有二種說法：

【25】　後秦・鳩摩羅什譯，《妙法蓮華經》卷4，T09n0262p32c07。

【26】　唐・釋道世撰，《法苑珠林》卷四十，T53n2122p598c10。

【27】　持咒，學習佛菩薩的密碼https://mantra.ddm.org.tw/about.php?no=39《人生雜誌356期》大家來持咒電子雜誌，http://www.ddc.com.tw/pub/detail.php?id=4974。

　　（一）指演說《法華經》之會座。《法華經科註》：「靈山會上《妙法華經》，昔日世尊金口宣暢。」[28]

　　（二）指拈花付法之會座。據《大梵天王問佛決疑經》載，釋迦昔於靈山會上，手拈一花示眾，迦葉見之，破顏微笑，世尊遂付以正法眼藏。[29]《百丈清規・證義記》卷五：「恭惟西天初祖，迦葉尊者，靈山會上，悟妙皆於拈花。」[30]《二隱謚禪師語錄》卷8亦云，「世尊昔在靈山會上拈花示眾，眾皆默然，惟迦葉破顏微笑。世尊云：「吾有正法眼藏、涅槃妙心，付與摩訶迦葉。」[31]可見靈山海會為世尊拈花付法之會座，乃後世禪門付法之根本會座，其典故迄今猶廣為流傳。[32]

九、靈山淨土

　　靈山，全稱靈鷲山，為釋迦牟尼佛說《法華經》之會處。即謂靈鷲山為釋尊報身常住之淨土。據《妙法蓮華經》卷五〈如來壽量品〉載，釋尊為度化眾生，故方便示現涅槃，而實無滅度，常住靈鷲山說法；劫末火災起時，世界悉皆燒盡，唯此淨土不毀壞，常住安穩，天人充滿。[33]

【28】　宋・守倫註，明・法濟參訂，吳・閔夢得校刻，《法華經科註》卷1，明・平礑必昇述，No. 606-B〈依天台科釋註法華經序〉，X31n0606p1b06。

【29】　譯者不詳，《大梵天王問佛決疑經》〈拈華品第二〉，X01n0027p442b02。

【30】　唐・百丈懷海，《百丈清規・證義記》，X63n1244p355c。

【31】　超巨、超秀等編，《二隱謚禪師語錄》卷8，J28nB212p497c05-08。

【32】　慈怡主編（1988），《佛光大辭典》，高雄市：佛光出版社，頁6934-6935。

【33】　慈怡主編（1988），《佛光大辭典》，頁6934。

第二章　大悲殿「觀音菩薩應化事蹟」浮雕圖像

　　本章探討佛光山於1971年落成的第一座殿堂大悲殿「觀音菩薩應化事蹟」浮雕壁畫之圖像，共有五節，分別為前言、大悲殿「觀音菩薩應化事蹟」浮雕之圖像、「觀音菩薩應化事蹟」浮雕圖像之內蘊、「觀音菩薩應化事蹟」浮雕之世界觀與時代意義，以及結語，分別探析如下。

第一節、前言

　　本章僅針對佛光山開山初期創建的大悲殿「觀音菩薩應化事蹟」浮雕圖像做比對研究，以了解其內涵與特色，以及與佛光山四大宗旨的呼應程度，以利掌握佛光山半立體浮雕壁畫之演變與發展的完整資料。希冀本研究能提供認識佛光山浮雕藝術，與導覽大悲殿的參考資料，與後人做相關研究的參考文獻。

一、研究動機與目的

本節將先說明本論文的研究動機，再說明其欲達致的研究目的如下：

（一）研究動機

本研究的撰寫動機有二：

首先，筆者已個別完成佛館「佛陀本生行化圖」、「禪畫禪話」與「護生畫集」三組浮雕的研究，尚缺最早期創建光山時，興建的大悲殿外牆四周的浮雕壁畫，與最晚期完成的藏經樓「靈山勝會」浮雕的研究，就能完整呈現佛光山六組半立體浮雕壁畫之演變與發展。

再者，筆者於三十五年前就讀佛光山中國佛教研究院（今更名叢林學院）時，大悲殿的觀音菩薩曾示現發出電波接引筆者的感應事蹟，2016.2.28 3:00-7:00pm 再度在礁溪關夫人廟感應觀音菩薩在童男童女灑香伴隨下，不請自來對話，長達半天之久的多種殊勝因緣激發下，故有撰寫此章研究論文的動機。

（二）研究目的

一般民眾在參觀佛光山大悲殿時，常以禮拜殿內的觀音聖像為主，尠有關注到殿堂外牆上的「觀音菩薩應化事蹟」浮雕圖，更遑論能進一步賞析這些浮雕藝術所要傳遞的精神內涵與價值。星雲開山初期興建的大悲殿，不僅著眼提升宗教信仰的精神層面，亦是佛教藝術的具體呈現，並催生佛光山在第二與第三期建築中增建五組更大規模的浮雕圖像。可惜迄今仍未見任何相關文獻對這組歷經半世紀的佛教浮雕藝術做研究，筆者擬從佛教藝術的層面，分析大悲殿「觀音菩薩應化事蹟」浮雕作品風格與內

涵，並結合星雲的人間佛教理念，試圖探究下列相關議題：

　　1.大悲殿「觀音菩薩應化事蹟」浮雕圖像的風格特色。

　　2.大悲殿「觀音菩薩應化事蹟」浮雕圖像蘊含的意涵。

　　3.大悲殿「觀音菩薩應化事蹟」浮雕圖對人間佛教傳播的
　　　貢獻。

　　4.大悲殿「觀音菩薩應化事蹟」浮雕圖像具有的時代意義
　　　與價值。

二、文獻回顧

　　李利安〈觀音信仰研究現狀評析〉將目前學術界的觀音研究現況，分為中國大陸學術界的觀音研究、臺灣的觀音信仰研究與國外學術界的觀音信仰研究三部分，做了詳盡的評析。

　　在中國大陸的觀音信仰研究方面，李利安將目前中國大陸學術界的觀音研究成果，分為八個方面進行考察：一是從歷史學和宗教學的角度分析觀音信仰形成與傳播的基本線索，如王景林〈觀世音的來龍去脈〉[1]、徐靜波《觀世音菩薩考述》[2]。二是從文學的角度出發，對觀音信仰與文學之關係，特別是觀音信仰的文學特徵以及觀音信仰對文學影響的探討，如孫昌武《中國文學中的維摩與觀音》[3]、《關於〈冥祥記〉的補充意見》[4]等。三是

【1】　王景林（1989），〈觀世音的來龍去脈〉，《文史知識》1989年第1期。

【2】　徐靜波（1987），《觀世音菩薩考述》，收入《觀音菩薩全書》，瀋陽市：
　　　春風文藝出版社。

【3】　孫昌武（1996），《中國文學中的維摩與觀音》，北京市：高等教育出版
　　　社。

【4】　孫昌武（1992），〈關於《冥祥記》的補充意見〉，《文學遺產》，第5
　　　期。

從民俗學的角度，對各種觀音靈驗故事及觀音信仰與民俗之關係
的研究，涉及民俗與民間信仰的許多方面，如韓秉方〈觀世音信
仰與妙善的傳說——兼及我國最早的一部寶卷《香山寶卷》的誕
生〉[5]、〈貝逸文普陀山送子觀音與儒家孝德觀念的對話〉[6]、項
裕榮〈九子母、鬼子母、送子觀音：從《三言二拍》看中國民間
宗教信仰的佛道混合〉[7]、蔡少卿〈中國民間信仰的社會特點與
社會功能——以關帝、觀音和媽祖為例〉[8]、趙杏根《「以色設
緣」與魚籃觀音像》[9]等。上述研究涉及到觀音民俗文化現象早
期的觀音靈驗故事與妙善的傳說與影響等問題。四是從藝術與考
古的角度對各種觀音造像的考察，如孫修身、孫曉崗〈從觀音造
型談佛教中國化〉[10]。五是從宗教學和哲學的角度，對觀音經典
和觀音信仰法門進行的分析，如佛日《觀音圓通法門釋》[11]。六
是從民族學的角度，對觀音信仰在少數民族地區的流傳及其同這
些少數民族的歷史關係的研究，如邢莉〈觀音信仰與中國少數民

【5】　韓秉方（2004），〈觀世音信仰與妙善的傳說——兼及我國最早的一部寶卷
　　　〈香山寶卷〉的誕生〉，《世界宗教研究》第2期。

【6】　貝逸文（2005），〈普陀山送子觀音與儒家孝德觀念的對話〉，《浙江海洋
　　　學院學報》第2期。

【7】　項裕榮（2005），〈九子母、鬼子母、送子觀音：從《三言二拍》看中國民
　　　間宗教信仰的佛道混合〉，《明清小說研究》第2期。

【8】　蔡少卿（2004），〈中國民間信仰的社會特點與社會功能——以關帝、觀音
　　　媽祖為例〉，《江蘇大學學報》第4期。

【9】　趙杏根（1997），〈「以色設緣」與魚籃觀音像〉，《文史雜誌》第1期。

【10】　孫修身、孫曉崗（1995），〈從觀音造型談佛教中國化〉，《敦煌研究》第1
　　　期。

【11】　佛日（1992），〈觀音圓通法門釋〉，《法音》第10期。

族〉[12]。七是分門別類地總結和闡釋中國觀音信仰的各種現象的著作，這方面最有名的要算邢莉《觀音信仰》[13]和《觀音——神聖與世俗》[14]。八是對觀音經典的整理校勘，方廣錩先生近年主編《藏外佛教文獻》，收錄有相當多的觀音經典文獻。李利安認為大陸現有的觀音信仰研究方法很不到位，明顯缺乏多樣性。[15]

　　李利安認為在觀音信仰研究方面，臺灣學者獲得了很大的成果，可分為七類：首先是關於觀音經典的研究和整理，主要成果有黃國清〈〈觀世音普門品〉偈頌的解讀——梵漢本對讀所見的問題〉[16]等。第二類是從藝術角度對觀音造像的研究，比較重要的研究有林富春〈論觀音形象之變遷〉[17]、陳清香〈千手觀音像造型之研究〉[18]等。第三類是從密教的角度研究和整理觀音咒法和密教觀音信仰，如林光明《大悲咒研究》[19]等。第四類是從宗教修持的角度研究觀音法門，如聖印《普門戶戶有觀音——觀音

【12】　邢莉（2002），〈觀音信仰與中國少數民族〉，《中央民族大學學報》第2期。

【13】　邢莉（1994），《觀音信仰》，北京市：學苑出版社。

【14】　邢莉（2001），《觀音——神聖與世俗》，北京市：學苑出版社。

【15】　李利安（2008），〈觀音信仰研究現狀評析〉佛教在線，2008年11月17日。http://www.fjnet.com/fjlw/200811/t20081117_92282.htm。

【16】　黃國清（2000），〈《觀世音普門品》偈頌的解讀——梵漢本對讀所見的問題〉，《圓光佛學學報》總第5期，12月。

【17】　林福春（1994），〈《論觀音形象之變遷〉，《宜蘭農工學報》總第8期，6月。

【18】　陳清香（1993），〈千手觀音像造型之研究〉，《空大人文學報》，第2期，4月。

【19】　林光明（1996），《大悲咒研究》，新北市：佳茂出版社。

救苦法門》[20]、南懷謹等人《觀音菩薩與觀音法門》[21]等。第五類是關於觀音信仰之流傳與影響的研究，如郭佑孟〈大悲觀音信仰在中國〉[22]等。第六類是綜合介紹、闡釋、研究觀音信仰的文章或著作，在這方面最有學術價值的是于君方的多項研究成果，如〈多面觀音〉[23]、〈大悲觀音〉[24]、〈女性觀音〉[25]等。第七類是觀音思想與現代管理的探討，主要集中在1995年召開的"第一屆觀音思想與現代管理研討會"所收集的學術論文中，如尚榮安、徐木蘭〈柔性管理之初探——以觀音思想為例〉，龔鵬程〈佛學與現代管理——觀音思想與企業管理的方法論與反省〉等。[26]總體上來說，臺灣學術界的觀音信仰研究具有許多優勢，這突出表現在研究的方法、研究的領域與研究的深度等三個方面。[27]

　　國外學術界的觀音信仰研究分為三種：第一，對觀音造像的研究。如美國Mary Virginia Thorell於1975年完成的碩士學位論文〈印度教對波羅和斯那王朝時期觀音雕像的影響〉[28]等。第二，

【20】　聖印（1995），《普門戶戶有觀音——觀音救苦法門》，新北市：圓明出版社。
【21】　南懷謹等（1998），《觀音菩薩與觀音法門》，台北市：老古文化事業有限公司出版。
【22】　郭佑孟（2000），〈大悲觀音信仰在中國〉，《覺風季刊》總第30期。
【23】　于君方（1999），〈多面觀音〉，《香光莊嚴》總第59期，9月。
【24】　于君方（1999），〈大悲觀音〉，《香光莊嚴》總第60期，12月。
【25】　于君方（2000），〈女性觀音〉，《香光莊嚴》總第61期，3月。
【26】　臺灣觀音研究工作室、南華管理學院籌備處（1995），《1995年第一屆觀音思想與現代管理研討會會議手冊暨論文》。
【27】　李利安（2008），〈觀音信仰研究現狀評析〉佛教在線，2008年11月17日。http://www.fjnet.com/fjlw/200811/t20081117_92282.htm。
【28】　Mary Virginia Thorell（1975），"Hindu Influence Upon the Avolokitesvara Sculptural Representations of the Pala and Sena Periods" California State Uni-

關於觀音信仰的流傳、演變等方面的研究，如美國Danya J. Furda
的碩士學位論文〈觀音菩薩：中國宗教中的女性象徵〉[29]，對觀
音信仰在中國的流行以及女性問題在觀音信仰的演變方面的重要
影響作了分析。第三類是關於觀音信仰的神話傳說、宗教禮儀、
神秘信仰等方面的研究。主要成果有Martin Palmer, Jay Ramsay and
Mao-Ho Kwok《觀音：中國慈悲女神的傳說和預言》[30]，一書分三
部分，一是簡介觀音信仰的起源與歷史、二是闡述觀音的神話與
傳說、三是關於流傳於中國和日本等地的觀音一百籤和與之相應
的一百首觀音卜詩的解釋和應用的說明。[31]

　　與本章論文較相關的研究，即是李利安歸類在中國大陸觀
音信仰研究的第三方面，從民俗學角度對各種觀音靈驗故事做研
究，代表作為宋道發〈觀音感應初探〉，該論文認為觀音感應在
佛教的感應現象與作用為數最多與最大。作者分三部分說明：
一、觀音信仰之流傳，二、觀音感應之史載，三、觀音感應之理
詮。並羅列了觀音感應之記載與例證的古今文獻，對於研究觀音
靈感事蹟提供了基礎。[32]

versity Library , Long Beach.（加里福尼亞州立大學圖書館藏本）。

【29】 Danya J. Furda（1994）， "Kuan Yin Bodhisattva: A Symbol of the Feminine in
　　　 Chinese Religion" Miami University Library, Miami, Ohio.（邁阿密大學圖書
　　　 館藏本）

【30】 Martin Palmer, Jay Ramsay and Mao-Ho Kwok（1995）， "Kuan Yin: Myths and
　　　 Prophecies of the Chinese Goddess of Compassion" ，published by Thorsons，
　　　 San Francisco, California.

【31】 李利安（2008），〈觀音信仰研究現狀評析〉佛教在線2008年11月17日
　　　 http://www.fjnet.com/fjlw/200811/t20081117_92282.htm。

【32】 宋道發（1997），〈觀音感應初探〉，《法音》第12期。

　　後續深入研究觀音感應之史載，有片谷景子〈冥報記研究〉，就中國報應思想演變情形，加以推考，再析論冥報記中之因果報應思想。最終除綜論冥報記成書的背景及其特色外，對於《冥報記》在中國小說史上的意義，亦予評述。[33]之後又有如下三篇論文，同樣針對三種《觀世音應驗記》做研究，即黃東陽〈六朝觀世音信仰之原理及其特徵〉以三種《觀世音應驗記》為線索〉，以六朝釋教徒視為「實錄」的三種《觀世音應驗記》作為文本，整理出當時觀音信仰的方式與原理：就信仰基礎而言，乃是基於神靈崇拜的形式，發揮著觀音無盡神力與慈受悲願的兩項特質；就宗教應驗以觀，則僅依據〈觀世音普門品〉裡的現世應許，持誦觀世音名號即能遠離災禍。[34]林茗蓁《兩晉南北朝「救難型」觀音信仰之探究－以三種《觀世音應驗記》為討論中心》，就劉宋傅亮《光世音應驗記》、張演《續光世音應驗記》、與南齊陸杲《繫觀世音應驗記》三書，生動體現了〈普門品〉在時代下的現世應許，以及了解生活在嚴重災難歷史背景下的民眾，對於救難觀音信仰的救贖期盼。這些災難分為四大類：一為自然災害，二為社會災害，三為身體病痛，四為鬼怪災害，而以社會災害為最。反映當時社會動亂的嚴重性，正與當時的歷史記錄相互吻合，反過來看，亦可見此三書之所記錄，不全為怪異之談，是為此三書所以留傳之可貴處。[35]徐一智〈從六朝三本

【33】　片谷景子（1981），〈冥報記研究〉，台灣大學中國文學研究所碩士論文。

【34】　黃東陽（2005），〈六朝觀世音信仰之原理及其特徵〉以三種《觀世音應驗記》為線索，《新世紀宗教研究》，第三卷第四期，4月，頁88-114。

【35】　林茗蓁（2011），〈兩晉南北朝「救難型」觀音信仰之探究－以三種《觀

觀音應驗記看觀音信仰入華的調適情況〉，檢驗六朝最著名的三本應驗記，即傅亮撰《光世音應驗記》、宋張演撰《續光世音應驗記》和齊陸杲編《繫觀世音應驗記》等所載的內容，普遍認為非創作，而是做為實際的見聞在記錄與流傳。[36]

　　李世偉〈戰後臺灣觀音感應錄的製作與內容〉，則將戰後臺灣佛教界編輯的「觀音感應錄」，加以研究。發現感應錄的體例包括感應事蹟、觀世音菩薩事蹟、相關經咒與修持法門介紹等，其內容含括觀世音菩薩救助主人翁病痛、水災、盜賊、戰禍、牢獄等各種災難，以及祈雨、驅邪、求子、延年、再生等各種願望。這些內容除了傳統的感應事蹟外，大量增加了臺灣本土事蹟，內容也更加多樣化、細緻化，以因應時代的變遷，信徒也更有親切感。[37]

　　目前學術界未見研究佛光山大悲殿浮雕圖像的相關文獻，僅在佛光山宗務委員會編印的《佛光山開山二十週年特刊》中，有其中九幅觀音菩薩應化事蹟浮雕說明牌上的文字摘錄。[38]故本章論文有補學術研究不足的價值。

　　　世音應驗記》為討論中心〉，淡江大學歷史學系碩士論文。
【36】　徐一智（2012），〈從六朝三本觀音應驗記看觀音信仰入華的調適情況〉，《成大歷史學報》第四十三號，12月，頁57-126。
【37】　李世偉（2004），〈戰後臺灣觀音感應錄的製作與內容〉，《成大宗教與文化學報》第四期，12月，頁287-310。
【38】　佛光山宗務委員會（1987），《佛光山開山二十週年特刊》，高雄市：佛光出版社，頁112-113。離三毒的離淫欲與離瞋；滿二求的得男與得女；解七難之後六難：解大水漂難、解羅剎難、斷刀杖難、解惡鬼難、解杻械枷鎖難、解怨賊難。

第二節、大悲殿「觀音菩薩應化事蹟」浮雕之圖像

本節將針對星雲開創佛光山時最早興建的大悲殿外牆浮雕作探討。分為大悲殿興建緣起與現況，以及大悲殿之半立體浮雕圖像兩部份，分述如下：

一、大悲殿興建緣起與現況

大悲殿是佛光山的第一座殿堂，1968年開工，1971年落成，是座中國宮殿式的建築，建地八千平方尺，高六十六尺。殿內供奉約七公尺高的白衣觀音立像，四周環繞萬尊小型觀音聖像；外廊壁面有十二幅觀音菩薩應化事蹟浮雕。

大悲殿雖坐落在佛光山較邊遠的叢林學院女眾學部的西山區域內。然而尋聲救苦的觀世音菩薩早已是大慈大悲的化身，加上星雲年少參學期間禮拜觀音菩薩而蒙受加被，深受慈悲精神感召，從興建之初至今，靈感事蹟不斷。在那時的台灣，相當少見，成千上萬名遊客絡繹不絕聞名而來，更驚動當時的總統蔣介石來參觀。[39]

正門對聯為：「遍娑婆世界千手千眼化身無量數　遊十方國土大慈大悲度眾憶恒沙」大悲殿四周外面的牆壁上，有普門品的經文與事蹟印證的記載。（見圖一）

【39】　佛光山大悲殿 https://www.fgs.org.tw/events/FGSmap/avalokitesvara%20bodhisattva%20shrine.html 2019.8.2。

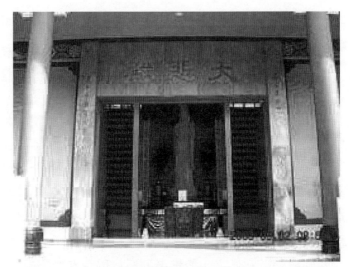

圖一、大悲殿正門前外牆兩側觀音菩薩應化事蹟浮雕

　　此座殿堂奠定了佛光山如今能在世界五大洲創建近三百座寺院道場的基礎。十二幅觀音菩薩千處祈求千處應的慈悲精神，更轉換成為日後佛光山人間佛教應用在日常生活中的「四給」─給人信心、給人歡喜、給人希望、給人方便四信條，如今此「四給」工作信條亦已逐漸被應用在各級學校與海內外某些公司行號。

二、大悲殿觀音菩薩應化事蹟浮雕圖像的外觀

　　筆者先後於108.8.10，8.22與8.23三次親至佛光山大悲殿拍照與記錄，蒐集在殿堂四周外牆十二幅觀音菩薩應化事蹟浮雕圖的圖像與相關資料，依殿內主尊觀音菩薩像的左右方向，依序編號為W1-6與E1-6，並彙整如表一。

表一、大悲殿十二幅觀音應化事蹟名稱與圖像彙整表

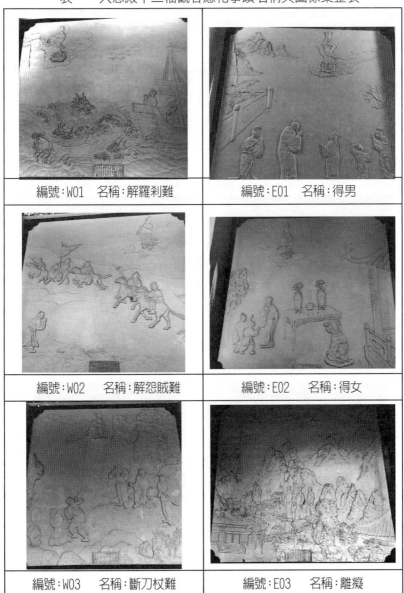

編號：W01 名稱：解羅剎難	編號：E01 名稱：得男
編號：W02 名稱：解怨賊難	編號：E02 名稱：得女
編號：W03 名稱：斷刀杖難	編號：E03 名稱：離癡

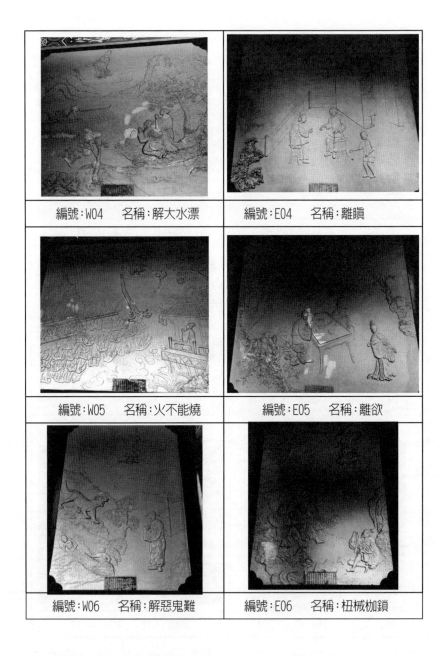

編號：W04　名稱：解大水漂	編號：E04　名稱：離瞋
編號：W05　名稱：火不能燒	編號：E05　名稱：離欲
編號：W06　名稱：解惡鬼難	編號：E06　名稱：杻械枷鎖

　　大悲殿外牆十二幅觀音菩薩應化事蹟浮雕的外觀，可分為尺寸大小、色彩情緒、文字說明、浮雕構圖、事證朝代、助刻身份與位置配置七項來說明。

（一）尺寸大小：大悲殿十二幅觀音菩薩應化事蹟浮雕圖的尺寸可分為兩種，在殿堂左右外牆最後一幅（編號E06與W06）的寬與高分別為300公分x320公分，其餘十幅每幅寬高均為320公分x320公分的正方型圖像。

（二）色彩情緒：十二幅立體浮雕圖像的色彩均為單一均勻的鵝黃色，未見有濃淡色彩之分，亦沒有光線投射產生的陰影。每幅浮雕圖內容物的大小，就靠圖像佈局的遠近位置來呈現，下半部大部分是主要人物的位置，上半部則分置背景或配角圖像。圖像人物透過極為細膩精緻的線條以成形，並傳神地散放出恭謹虔誠、渴盼得救的感情，筆者在瞻仰十二幅觀音菩薩應化事蹟浮雕圖後，有頓覺心曠神怡，束縛如獲解脫的投射效果。

（三）文字說明：每幅浮雕圖下緣中間，均崁有一面長82公分寬26公分的長方型灰色大理石說明牌，內容由右到左包括普門品出處經文、解難類別屬性、事證出處與內容、及助刻者芳名。未見使用任何標點符號。除了W02左二普門品救七難之七解怨賊難的說明為每行由上到下共七字，非為標楷體（圖二）外，其餘十一幅的說明牌均採用每行由上到下八字的標楷體（圖三）。筆者推測W02左二普門品救七難之七解怨賊難的大理石說明牌，可能曾遭到損毀，後來重製時沒有考量字體的一致性所致。（對照圖二與圖三）

| 圖二W02　普門品救七難之七解怨賊難 | 圖三W05　普門品救七難之三解黑風難 |

（四）**浮雕構圖**：十二幅觀音菩薩應化事蹟浮雕圖像均依事
　　　證內容來構圖，應男女二求事證都錄自《觀音靈感記
　　　【錄】》40，解七難的事證均出自佛典古籍，如《法苑珠
　　　林》、《夷堅志》、《天竺志》、《齋書》，前兩者各被引
　　　用了兩則事證，即七難之三黑風吹墮難與七難之六枷械繫縛
　　　難的事證出自《法苑珠林》，七難之二大水所漂難與七難之
　　　五惡鬼加害難兩事證則出自《夷堅志》。事證出處計有八
　　　處，以《觀世音靈感記》三幅最多，其次為《夷堅志》與
　　　《法苑珠林》各兩幅，其餘《普門品講話》、《普陀異聞
　　　錄》、《覺世經》、《齋書》與《天竺志》僅各占一幅。星
　　　雲分別為《觀世音靈感記【錄】》與《普陀異聞錄》寫了
　　　序，故分別引用了其中的三則與一則事證。

（五）**事證朝代**：除了兩幅浮雕事證朝代不詳外，其餘十幅的事
　　　證朝代始於晉，歷經東魏、唐代、宋代、明代到民國，其中

【40】　據筆者蒐集比對原版紙本圖書《觀音靈感記》應是《觀音靈感錄》的筆
　　　誤。

晉朝有兩幅（解七難之三與六），東魏一幅（七難之四斷刀杖難），唐、宋各一幅（解七難之七與二），明朝事證最多有四幅（離三毒之一、七難之一、二求之一與二），到民國僅有中山先生的一幅（離三毒之三）。（見表一）但根據錄自《夷堅志》，解七難之五的洪洋夜歸，遇癘鬼得救的事證，作者洪邁為南宋人，保守推估，此事例的發生至晚是在南宋或南宋之前。

（六）**助刻身份：**十二幅觀音菩薩應化事蹟浮雕圖的助刻者以六對夫妻（洪俊德、洪郭文芳；陳江璋、陳趙樹；林進丁、林張蜂；曾玉麟、曾陳鴛鴦；阮朝英、阮綉絨；謝義雄、謝黃幸）占一半居多，吳能正、吳能雄、吳能輝、吳能章四兄弟分別助刻一幅，占四分之一居次，另外，助刻七難之三解黑風漂墮的阮玉湖，可能同為阮朝英的家族，可見大悲殿外十二幅觀音菩薩應化事蹟浮雕圖的贊助者以家族為主。

（七）**位置配置：**十二幅觀音菩薩應化事蹟浮雕圖的位置配置，離三毒（淫欲、瞋、痴）依序設置在右旁外牆編號E05、E04、E03。應男女二求，亦依序設置在大悲殿右側前外牆編號E01、E02。解七難則毫無次序地錯落在大悲殿外牆的左右兩側，如圖四箭頭所畫，依序為W05、W04、W01、W03、W06、E06、W02的位置。（見圖四）當初雕塑解七難浮雕圖，並未依據〈觀世音普門品〉經文的次序，其原因令人不解。

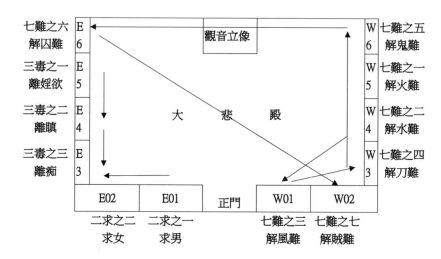

圖四、佛光山大悲殿外牆十二幅觀音應化事蹟浮雕位置圖

第三節、大悲殿「觀音菩薩應化事蹟」浮雕之內蘊

　　繼上一節大悲殿十二幅觀音菩薩應化事蹟浮雕圖像的外觀說明，可見此十二幅觀音菩薩應化事蹟浮雕圖，是描繪〈觀世音普門品〉所記述情景之圖畫，即是所謂的佛經變相，簡稱為經變圖。本節將進一步逐一把梳各圖像的內涵與〈觀世音菩薩普門品〉的關係。

　　根據姚秦鳩摩羅什奉譯《妙法蓮華經》（七卷本）中的第二十五品〈觀世音普門品〉梵語：Avalokiteśvara-vikurvaṇa-nirdeśaḥ），序中所述：「《妙法蓮華經・普門品》者，為度脫苦惱之真詮也。人能常以是經作觀，一念方萌，即見大悲勝相，

能滅一切諸苦，其功德不可思議。」[41]「凡有因緣發清淨心，纔舉聲稱，即隨聲而應，所有欲願即獲如意。」[42]「茲因觀世音菩薩，以爍迦羅心應變無窮，自在神通遍遊法界，入微塵國土說法濟度，具足妙相弘誓如海。」[43]此故觀世音菩薩無所不在，隨緣應化，種類繁多，主要能救三災（火、水、風），離三毒（婬欲、瞋、痴），應二求（求男、求女），脫四難（刑難、鬼難、囚難、賊難）。

　　整組十二幅浮雕主要依據前段所述類別，僅將第一類救三災與第四類脫四難合併為七難。每幅觀音菩薩應化事蹟浮雕都有〈普門品〉的經文與事蹟印證的記載。依離三毒、應二求與脫七難三類分別說明如下：

一、離三毒（婬欲、瞋、痴）此三毒是從我們內部來的。

　　（一）E05右五（旁三）經文（〈普門品〉解三毒之一）：（見圖五）

　　　　無盡意！觀世音菩薩摩訶薩，威神之力巍巍如是。若有眾生多於婬欲，常念恭敬觀世音菩薩，便得離欲。[44]

【41】　姚秦・鳩摩羅什譯，《妙法蓮華經》卷7，〈觀世音菩薩普門品〉，T09n-0262p198a18-20。

【42】　姚秦・鳩摩羅什譯，《妙法蓮華經》卷7，〈觀世音菩薩普門品〉，T09n-0262p198a16-17。

【43】　姚秦・鳩摩羅什譯，《妙法蓮華經》卷7，〈觀世音菩薩普門品〉，T09n-0262p198a14-15。

【44】　姚秦・鳩摩羅什譯，《妙法蓮華經》卷7，〈觀世音菩薩普門品〉，T09n-0262p56c29。

事證（錄自《觀世音靈感記》）[45]：

明上饒令陸頌翔生平不二色，夫人徐氏，虔信觀音但無子嗣，會公遷江州通判，有劉翁因案繫獄，賴公平反，攜劉女慧娘，欲獻為妾，公連日不可，逾年夫人竟育一男，名三不可焉。[46]（弟子吳能正敬獻）

三毒指貪、瞋、痴，此處特指屬貪之一的淫欲，即行淫之欲望，與「愛欲」、五欲中的「色欲」同義，《大方廣圓覺修多羅了義經》云「世界一切種性，無論軟生、胎生、濕生、化生，皆因淫欲而正性命。」[47]可見淫欲是延續種族生命之根源，然而，非正常婚姻關係的男女兩性或同性之間過度的性需求，不僅傷身且易造成家庭失和，甚至導致精神或心理疾病。根據奧地利近代精神分析學家弗洛伊德（1856-1939）的精神分析學研究，和臨床的心理病理個案研究，認為人類所有的心病，幾乎全肇始於性迫害、性恐懼，與性貪婪及性慾求不遂。[48]故佛教將淫欲比喻如火

【45】　經查林慈超《觀世音靈感記》，記載的事例都屬民國之後在台灣發生的感應事蹟。並無明上饒令陸頌翔的事例，而是李圓淨居士原著、演培法師白話講述《觀世音靈感錄》中，該錄共有六篇：第一篇拔病苦、第二篇救厄難、第三篇興福慧、第四篇度生死、第五篇廣勸懲、第六篇普示現。https://book.bfnn.org/books/0163.htm

【46】　佛光山宗務委員會（1987），《佛光山開山二十週年特刊》，高雄市：佛光出版社，頁112。

【47】　唐・佛陀多羅譯，《大方廣圓覺修多羅了義經》卷1，T17n0842p916b04 -05。

【48】　參見〔奧〕弗洛伊德、布洛伊爾著，金星明譯（2016），《歇斯底里症研究》，臺北市，米娜貝爾出版公司，2000年。蕭麗華（2016），〈星雲大師詩歌創作的人間佛教關懷〉，《2015年星雲大師人間佛教理論實踐學術研討會》，台北市：佛光文化，頁240。

能燒心的淫欲火，傷身如病的淫欲病。[49]《觀世音菩薩普門品講話》亦闡釋道：「欲有善惡，……非分的追求，就是貪欲，過分的貪欲，尤其以男女的淫慾最可怕，容易招致困擾，甚至釀成災難。像邪淫、亂淫，不但有違道德良心，易造成家破人亡。」[50]《地藏菩薩本願經》中就提到淫欲必墮惡趣，或受雀鴿鴛鴦報，然後墮地獄，動經劫數，無有出期。[51]

| 圖五E05　普門品解三毒之一離淫慾 | 圖六E04　普門品解三毒之二離瞋 |

（二）E04右四（右旁二）經文（〈普門品〉解三毒之二）：（見上圖六）

　　若多瞋恚，常念恭敬觀世音菩薩，便得離瞋。[52]

【49】　參閱慈怡主編（1988），《佛光大辭典》，高雄市：佛光出版社，頁4715。

【50】　森下大圓著，星雲大師譯（1998），《觀世音菩薩普門品講話》，高雄市：佛光出版社，頁56。

【51】　唐・實叉難陀譯，《地藏菩薩本願經閻浮眾生業感品第四》卷上，T13n0412-p781c23。

【52】　姚秦・鳩摩羅什譯，《妙法蓮華經》卷7，〈觀世音菩薩普門品〉，T09n-0262p57a02。

事證（錄自《普門品講話》）：

> 江都劉文藻妻劉王氏，茹素有年，持誦聖號尤誠，娶媳霍氏，忤逆不孝甚至詬誶。一日有遠戚來訪，話及家常，氏但稱其媳之賢，適霍氏竊聞之生慚，遂痛悔前非，力盡孝道焉。[53]（弟子吳能雄敬獻）

瞋恨心通常會令人憤怒不滿，易以發脾氣方式宣洩，導致種種障礙的產生。如《大方廣佛華嚴經》云：「一念瞋心起，百萬障門開。」[54]《觀世音菩薩普門品講話》認為「瞋心的產生，有時候是因為想要的求不得，不要的又丟不掉，所以生氣；有時候是心中有對立、矛盾、放不下的人、事、物，產生極大的痛苦。常念觀世音，知道根境是一。能夠根境圓通，就沒有我與你，瞋怒就不會生起，就沒有忍耐的必要。」[55]《佛說堅意經》亦云：「若人欲來殺己，己亦不瞋；欲來謗己，己亦不瞋；欲來譖己，己亦不瞋；欲來笑己，己亦不瞋；欲來壞己，使不事佛法，己亦不瞋。但當慈心正意，罪滅福生，邪不入正，萬惡消爛。」[56]故舉江都劉文藻妻劉王氏，忍惡媳終獲感應遷過的事證。圖中刻有一對門聯：「莫教黑風吹船舫，但持聖號滅忿瞋」。是大悲殿外牆十二幅觀音菩薩應化事蹟浮雕圖，唯一圖文並茂者。

（三）　E03右三（右旁一）經文（〈普門品〉解三毒之

【53】　佛光山宗務委員會（1987），《佛光山開山二十週年特刊》，頁113。森下大圓著，星雲大師譯（1998），《觀世音菩薩普門品講話》，頁44。

【54】　唐・實叉難陀譯，《大方廣佛華嚴經》卷49〈普賢行品第三十六〉，T10n279p257c11。

【55】　森下大圓著，星雲大師譯（1998），《觀世音菩薩普門品講話》，頁60。

【56】　後漢・安世高譯，《佛說堅意經》，T17N733p535a15-17。

三）：（見圖七）

　　若多愚癡。常念恭敬觀世音菩薩。便得離癡。[57]

　　事證（錄自《普陀異聞錄》）：

　　民國五年，中山先生察看舟山軍港，乘建康鑑道經普
　　陀祇山，近慧濟寺時見牌樓迄麓寶幡舞風，奇僧數十
　　似迓客者，並見圓輪盤旋，詢之同遊均無所睹，此即
　　智愚之別。[58]（弟子吳能輝敬獻）

　　所謂愚癡，如《中阿含經》卷53云：「愚癡人者，殺生、
不與取、行邪婬、妄言，乃至邪見，及成就餘無量惡不善之
法。」[59]《觀世音菩薩普門品講話》認為：「愚癡就是不明事
理、不解善惡、不信因果。愚癡有兩種：一種是愚笨，一種是愚
蠢。愚笨是頭腦不清楚、反應慢，對事情的理解度不夠；愚蠢是
頭腦清楚、反應快，但就是不講理，為了自己的利益可以講歪
理。世上有許多聰明、有學問的人，但是仍然很愚癡，因為有時
候會出現糊塗念頭，做糊塗事情，明明知道不該想的卻要去想，
不該做的偏去做了。」[60]此處舉國父孫中山，於民國五年（1916）
八月，與同志胡漢民等諸先生在佛頂山上，國父親睹靈異[61]為證。

【57】　姚秦‧鳩摩羅什譯，《妙法蓮華經》卷7，〈觀世音菩薩普門品〉，T09n-
　　　　0262p57a03。

【58】　煮雲法師著（1983），《煮雲法師全集》第八冊，《南海普陀山傳奇異聞
　　　　錄》，台南市：台南紡織公司，頁82。

【59】　東晉‧瞿曇僧伽提婆譯，《中阿含經》卷第五十三，一九九）《大品癡慧
　　　　地經》第八（第五後誦），T01n26p759b7。

【60】　森下大圓著，星雲大師譯（1998），《觀世音菩薩普門品講話》，頁62。

【61】　煮雲法師著（1983），《煮雲法師全集》第八冊，《南海普陀山傳奇異聞
　　　　錄》，頁82。

圖七E03　大悲殿普門品解三毒之三離癡浮雕

二、應二求（男、女）觀色救苦

（一）E1右一（前一）經文（〈普門品〉二求願之一）：
（見圖八）

> 若有女人，設欲求男，禮拜供養觀世音菩薩，便生福
> 德智慧之男。[62]

事證（錄自《觀音靈感記【錄】》）：

> 明雲南趙振聲樂善好施，夫婦年近半百，尚無子嗣，
> 乃日夕焚禱大士，賜子麟兒，逾年果生一子，趙後於
> 昆明池畔建觀音亭，供奉聖像以報恩德云。[63]（弟子陳
> 江璋、陳趙樹敬獻）

面臨少胎化趨勢的少子化時代，求男或求女的需求愈加強
烈，故民間充斥著求花、求子、或轉胎妙方，抑或擇日、擲筊、

【62】　姚秦·鳩摩羅什譯，《妙法蓮華經》卷7，〈觀世音菩薩普門品〉，T9262p
57a08。

【63】　佛光山宗務委員會（1987），《佛光山開山二十週年特刊》，頁113。

向註生娘娘或觀音菩薩許願等秘訣。《觀世音菩薩普門品講話》
說明:「若有女人,欲生男孩,許願觀世音菩薩,即能生福德
智慧之男。」[64]然而此處「男標示智慧,指欲求清淨智慧,以誠
心,誠意,禮拜通達觀世音,所通達的諸法實相之理,確信建
立起來,即能得到圓滿的真智。」[65]特舉明朝雲南趙振聲樂善好
施,夫婦年近半百,日夕焚禱大士,感應得子事例為證。

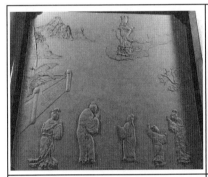

| 圖八E01 普門品二求願之一得男 | 圖九E02 普門品二求願之二得女 |

(二) E2右二(前二)經文(〈普門品〉二求願之二):
(見圖九)

　　若有人禮拜供養觀世音菩薩,設欲求女,便生端正有
　　相之女。[66]

　　事證(錄自《觀音靈感記(錄)》):

【64】 森下大圓著,星雲大師譯(1998),《觀世音菩薩普門品講話》,頁64-65。
【65】 森下大圓著,星雲大師譯(1998),《觀世音菩薩普門品講話》,頁64-65。
【66】 姚秦·鳩摩羅什譯,《妙法蓮華經》卷7,〈觀世音菩薩普門品〉,T9n-
262p57a10。

明高世良娶妻彭氏，連舉二子，已十年不育，唯思一女，祈求菩薩垂慈賜予，發願終生茹素，逾年果慶弄瓦，及長聰慧異常，夫婦視若掌珠焉。[67]（弟子林進丁、林張蜂敬獻）

傳統重男輕女的觀念裡，還是不乏有夫妻但求生女的，在台北市一處不起眼的民宅當中，就有全台唯一的一間求女廟，欲求女者只要帶著煮熟雞蛋、湯圓、礦泉水和夫妻的衣服前去祈願，就能祈求一舉得女。[68]《觀世音菩薩普門品講話》寫道：「若有女人，欲生女孩，許願觀世音菩薩，即能生莊嚴美麗之女。」[69]此處的求「女標示慈悲，指欲得大慈悲，當常以觀世音的心為心，精進勇猛，永不遠離，自然會生起受人尊敬的慈悲心。一心稱念觀世音，當下天地萬物成為一位觀世音，自己與觀世音不一不異，此時，觀世音的大智慧、大慈悲、大勇猛，就在自身顯現了。」[70]舉明朝高世良夫婦，連生二子後十年不育，祈求菩薩賜予一女，發願茹素終於滿願為例。

三、解七難：「七難」指身體遭遇的災難，全是從外界而來，即火難、水難、刀難、風難、鬼難、囚難、賊難等，是冥益中的七難。分別說明如下：

（一）W05左五（旁三）經文（〈普門品〉解七難之一）：

【67】　佛光山宗務委員會（1987），《佛光山開山二十週年特刊》，頁113。

【68】　何佩蓁、王永泰報導/台北市，「全台唯一一家『包生女』的廟！」華視新聞2010/09/01 18:58 https://news.cts.com.tw/cts/general/201009/201009010553319.html。

【69】　森下大圓著，星雲大師譯（1998），《觀世音菩薩普門品講話》，頁65。

【70】　森下大圓著，星雲大師譯（1998），《觀世音菩薩普門品講話》，頁65。

（見圖十）

> 若有持是觀世音菩薩名者。設入大火。火不能燒。[71]

事證（錄自《覺世經》）：

> 明天啟間杭城大火有江右商者困陷危樓，人見白衣大
> 士灑水樓旁火熄。眾問作何善？商不知對。後其叔
> 言：商父歿後彼經商積金為四庶弟婚畢析產為五均分
> 之，合族義焉。[72]（弟子謝義雄、謝黃幸敬獻）

　　受全球氣候暖化的影響，世界各地火災頻繁，尤其是美澳等
洲的森林大火，一旦延燒擴散起來時空都難以控制，人畜財產損
失更是慘重。這些都是有形的火患，而無形的火災禍害就不僅是
一生一世，如《觀世音菩薩普門品講記》云：「瞋火起時焚燒三
界，一念轉善，大作清涼，此由菩薩忍辱威光之神力。」[73]此處
的火主要指內心的瞋火，由己身的執著、傲慢而起。尤其夏季氣
溫居高不下，動則發火，要控制瞋恚之火，藉著稱念觀音聖號，
能讓心靜定下來，平息怒火。此幅舉《關聖帝君覺世真經》明朝
天啟年間杭城大火，有江右商者困陷危樓，蒙白衣大士灑水熄火

【71】　姚秦・鳩摩羅什譯，《妙法蓮華經》卷7，〈觀世音菩薩普門品〉，T09n-
　　　　0262p56c11。

【72】　關帝降筆（1937），《關聖帝君覺世真經》（《覺世經》），新北市：
　　　　正一善書出版社。《覺世經》全名《關聖帝君覺世真經》，為清初地
　　　　方鸞鸞堂托名關聖帝君（三國名將關羽）扶鸞而成的勸善作品。張超
　　　　然，《關聖帝君覺世真經》宗教知識https://religion.moi.gov.tw/knowledge/
　　　　content?ci=2&cid=669 2019.8.20。

【73】　頓覺老和尚講（1988），《觀世音菩薩普門品講記》，台北市：大覺印經
　　　　會，頁52。

的事例來佐證。

| 圖十W05　普門品救七難之一解火難 | 圖十一W04　普門品救七難之二解水難 |

（二）W04左四（旁二）經文（〈普門品〉救七難之二）：
（見圖十一）

　　若為大水所漂，稱其名號，即得淺處。[74]

　　事證（錄自《夷堅志》）：

　　宋徐熙載之母程氏，敬奉觀音。紹興四年，熙載度江
　　歸里，適兩夜風雨暴至，舟將覆，熙載率眾持觀音
　　名，俄遇巨桑，一力挽繫。泊晨，視其船在沙灘，不
　　見巨桑始驗菩薩垂救也。[75]（弟子洪俊德、洪郭文芳敬
　　獻）

　　七難中第二水難，主要譬喻我們受愛欲之水影響，貪生怕
死，沉淪在生死大海中。人活在世上，受到許多如水般的愛欲

【74】　姚秦‧鳩摩羅什譯，《妙法蓮華經》卷7，〈觀世音菩薩普門品〉，T9n-
　　　　262p56c11。

【75】　佛光山宗務委員會（1987），《佛光山開山二十週年特刊》，頁113。

誘惑著。[76]如《四十二章經》所載：「人懷愛欲不見道，譬如濁水，以五彩投其中，致力攪之，眾人共臨水上，無能覩其影者；愛欲交錯，心中為濁，故不見道。」[77]並舉宋朝徐熙載之母程氏，因敬奉觀音得免水難實例為證。此事證乃錄自南宋洪邁撰《夷堅志》，又稱《夷堅山志》。是宋朝著名筆記體志怪小說集，原書四百二十卷，始刊於紹興末年（1162），絕筆於嘉泰二年壬戌（1202），書名取《列子‧湯問》「夷堅聞而志之」之意，記述了宋代諸多的城市生活、人文掌故、奇聞趣事，內容涉及三教九流、宗教信仰、諸子百家，搜羅廣泛，卷帙浩瀚。[78]

　　（三）W01左一（前一）經文（〈普門品〉救七難之三）：（見圖十二）

　　　　假使黑風吹其船舫。稱觀世音菩薩名者。皆得解脫。[79]

　　事證（錄自《法苑珠林》）：

　　　　晉徐榮由東陽乘舟還定山時，因風誤墮洄洑，舟將沉，榮至心呼觀音名，須臾如有大力牽引，頃時得湧出洄洑，時風雨均屬，前不知向。忽見山頭有火徹照江心，回舟趨之安然達岸。[80]（弟子阮玉湖敬獻）

【76】　森下大圓著，星雲大師譯（1998），《觀世音菩薩普門品講話》，頁37。

【77】　後漢‧迦葉摩騰共法蘭譯，《四十二章經》，T17n784p723a03。

【78】　https://zh.wikipedia.org/wiki/%E5%A4%B7%E5%9D%9A%E5%BF%97夷堅志 2019.8.18。

【79】　姚秦‧鳩摩羅什譯，《妙法蓮華經》卷7，〈觀世音菩薩普門品〉，T9n-262p56c12-13。

【80】　李圓淨居士原著、演培法師白話講述（1993），《觀世音靈感錄》，第二篇救厄難–3，台南市：和裕出版社，頁28-29。

　　此幅經文沒有特別指明解脫羅剎之難，是濃縮自有標示羅剎之難的原文「假使黑風吹其船舫。飄墮羅剎鬼國。其中若有乃至一人。稱觀世音菩薩名者。是諸人等。皆得解脫羅剎之難。」[81]即指的是七難中的第三風難，又叫做羅剎難。

　　《觀世音菩薩普門品講話》闡釋：「『船舫』指兩艘並合起來的船，是將色心合而為一，以此喻人的身體。這船被狂風吹得歪斜，極其危險，猶如無明煩惱的迷風，在心中掀起貪瞋痴三毒的波浪，這就是惡鬼羅剎之心。假若此時有人生起『南無觀世音菩薩』與『平等大慈』的心念，那無明煩惱的狂風就將停息，貪瞋痴三毒波浪就將平靜，而得解脫這個苦難。」[82]此處凸顯唯心變現思想，如在中國宋代的陸九淵認為，「萬物森然於方寸之間，滿心而發，充塞宇宙，無非此理。」「宇宙便是吾心，吾心即是宇宙。」[83]此外，在西方18世紀英國的貝克萊認為，物質是「不存在的實質」，「感性實物」是「觀念的集合」或「感覺的組合」，「物件和感覺是同一個東西」，「存在就是被感知」。[84]六十《華嚴經》卷十亦有偈曰：「心如工畫師，畫種種五陰，一切世界中，無法而不造；如心佛亦爾，如佛眾生然。心佛及眾生，是三無差別。」[85]此例舉《法苑珠林》中晉朝徐榮由

【81】　姚秦・鳩摩羅什譯，《妙法蓮華經》卷7，〈觀世音菩薩普門品〉，T9262p 56c1213。

【82】　森下大圓著，星雲大師譯（1998），《觀世音菩薩普門品講話》，頁42-43。

【83】　https://baike.baidu.com/item/唯心，2019.10.10。

【84】　https://baike.baidu.com/item/唯心，2019.10.10。

【85】　東晉・佛馱跋陀羅譯，《大方廣佛華嚴經》〈夜摩天宮菩薩說偈品第十六〉，T09n0278p465c23。

東陽乘舟還定山時，因風誤墮洄洑，至心稱念觀音名，須臾其舟趨之安然達岸為證。

圖十二W01　普門品救七難之三解羅剎難	圖十三W03　普門品救七難之四解刀杖難

（四）W03左三（旁一）經文（〈普門品〉救七難之四）：（見圖十三）

> 若復有人臨當被害，稱觀世音菩薩名者，彼所執刀杖尋段段壞，而得解脫。[86]

事證（錄自《齋書》）：

> 孫敬德造觀音像禮事，後劫賊橫引，斷死刑，其夜禮懺流淚，忽如夢見僧教誦觀音經可免難。敬德誦至臨刑時，刀砍折為三段，三換刀折如初，丞相高歡表請免刑，遂得放歸。[87]（弟子高雄汽車客運公司敬獻）

上列事證亦出自唐・釋道世撰《法苑珠林》卷17〈冥詳記〉

【86】　姚秦・鳩摩羅什譯，《妙法蓮華經》卷7，〈觀世音菩薩普門品〉，T9262p 56c17。

【87】　佛光山宗務委員會（1987），《佛光山開山二十週年特刊》，頁112-113。

之第19驗。[88]《觀世音菩薩普門品講話》詮釋：「若人面臨到傷害或殺害的時候，能稱念觀音的聖號，那個刀或杖就會一段一段的折壞，既不能打，又不能殺。此刀杖非有形的刀杖，而是指害人的驕慢瞋恚之心。」[89]自讚毀他，是目前選舉惡風，「都因對比我好的人，生起妒忌，這就是刀。瞋之怒目，恚之怒心，就是打人的杖。」[90]《中阿含經》云：「若以諍止諍，終不能止，唯有能忍，方可止諍。」[91]舉孫敬德劫賊橫引，但虔誠禮拜觀音像，致臨刑時刀砍折為三段，遂得放歸為事證。

（五）W06左六（旁四）經文（〈普門品〉救七難之五）：
（見圖十四）

> 稱觀世音菩薩名者，是諸惡鬼，尚不能以惡眼視之，
> 況復加害。[92]

事證（錄自《夷堅志》）：

> 洪洋夜歸，忽聞異聲發山間，見一物身長三丈，洋持
> 大悲咒，物直立不動，洋喪胆仆地，物退呼曰：「我
> 去矣！」沒入畈下民家，後洋知該處民死於疫，始知
> 物乃癘鬼也。[93]（弟子曾玉麟、曾陳鴛鴦敬獻）

【88】　唐・釋道世撰，《法苑珠林》卷17〈冥詳記〉，T53n212p411b24。

【89】　森下大圓著，星雲大師譯（1998），《觀世音菩薩普門品講話》，頁43。

【90】　森下大圓著，星雲大師譯（1998），《觀世音菩薩普門品講話》，頁43。

【91】　東晉・瞿曇僧伽提婆譯，《中阿含經》卷17〈長壽王品長壽王本起經〉第一，T1n26p535c4。

【92】　姚秦・鳩摩羅什譯，《妙法蓮華經》卷7，〈觀世音菩薩普門品〉，T9n-262p56c18。

【93】　佛光山宗務委員會（1987），《佛光山開山二十週年特刊》，頁113。

　　原文為「若三千大千國土，滿中夜叉羅剎，欲來惱人，聞其稱觀世音菩薩名者，是諸惡鬼尚不能以惡眼視之，況復加害？」[94]《觀世音菩薩普門品講話》說明：「夜叉羅剎即是一切的誘惑。如女色，金錢，權力，名位……一切的一切都是誘惑我們的夜叉羅剎。像夜叉羅剎似的誘惑，是從我們的煩惱妄想而生的。」[95]舉洪洋夜歸，遇癩鬼得救事證，亦錄自南宋洪邁撰《夷堅志》。[96]

| 圖十四W06　普門品救七難之五解惡鬼難 | 圖十五E06　普門品救七難之六解枷鎖難 |

　　（六）E06右六（旁四）經文（〈普門品〉救七難之六）：（見圖十五）

　　　設復有人，若有罪、若無罪，杻械、枷鎖檢繫其身，

【94】　姚秦‧鳩摩羅什譯，《妙法蓮華經》卷7，〈觀世音菩薩普門品〉，T9n-262p56c18。

【95】　森下大圓著，星雲大師譯（1998），《觀世音菩薩普門品講話》，頁46。

【96】　李圓淨居士原著、演培法師白話講述（1993），《觀世音靈感錄》，第二篇救厄難，頁76-77。

稱觀世音菩薩名者，皆悉斷壞，即得解脫。[97]

事證（錄自《法苑珠林》）：

晉竇傳等七人為呂護浮執，赴日將殺，僧支道山與傳
相識，聞訊往視，傳曰：『命在頃刻能救乎？』山
曰：『誠念觀音必有感應。』傳默念，械鎖自脫，不
忍獨出，復墾神力普濟禱畢，餘人亦解脫。[98]（弟子吳
能章敬獻）

《觀世音菩薩普門品講話》說明：「『杻械枷鎖』，杻是
手鐐，械是腳杻，枷是頭上套的枷，鎖是縛在身上的鎖。『檢
繫』，檢叫封檢，繫是繫縛。意思是：杻械枷鎖，能夠封固五
體，拘束人的自由。」[99]

這段文是說，「不論你有罪被縛，或是無罪被縛，由於稱
念觀音聖號的力量，杻械枷鎖就能斷壞。從事相上解釋，和所說
觀音冥益的其他六難相同，可是，從理上說，這個杻械枷鎖不外
是自己繫縛自己而已。自己覺得有罪，而感到苦悶煩惱，不能夠
得到自由；或是自己什麼壞事都沒有做，而仍有這樣的痛苦來逼
迫，因此怨天尤人，這種責備他人之苦，不是陷於自縛嗎？」[100]

【97】　姚秦・鳩摩羅什譯，《妙法蓮華經》卷7，〈觀世音菩薩普門品〉，T9262p
　　　　56c20。
【98】　唐・釋道世撰，《法苑珠林》卷17〈冥詳記〉，T53n212p410b25。佛光山
　　　　宗務委員會（1987），《佛光山開山二十週年特刊》，頁113。李圓淨居
　　　　士原著、演培法師白話講述（1993），《觀世音靈感錄》，第二篇救厄
　　　　難，頁43-44。
【99】　森下大圓著，星雲大師譯（1998），《觀世音菩薩普門品講話》，頁48。
【100】　森下大圓著，星雲大師譯（1998），《觀世音菩薩普門品講話》，頁48。

　　「其他還有名譽的枑、利益的械、恩愛的枷、我執的鎖，這一切的一切，都在束縛著我們。」[101]又說明「若能住於觀音菩薩的心中，斷我執的鎖，即能以平等心，智慧光照見名利本來是因緣和合的假名，生死本來是變化的現象，則繫縛自然解脫，獲得自由。」[102]舉《法苑珠林》中晉朝竇傳等七人為呂護浮執脫難為佐證。

　　（七）W02左二（前二）經文（〈普門品〉救七難之七）：（見圖十六）

　　　汝等若稱名者，於此怨賊當得解脫。[103]

　　事證（錄自《天竺志》）：

　　　唐黃朝（巢）作亂，殺戮無數，至杭老稚百萬，泣求大士垂慈，於吳越王錢鏐與戰鬪，空中念佛聲，雲端大士現身並有金剛天眾無數，鏐兵見之，勇氣百倍，巢曰：『佛士也。』遂遁去。[104]（弟子阮朝英、阮綉絨敬獻）

　　明代著名思想家與哲學家王陽明曾說：「破山中之賊易，擒心中之賊難。」[105]心無瑕疵，即心中無賊。能看透世事者，能

【101】　森下大圓著，星雲大師譯（1998），《觀世音菩薩普門品講話》，頁48。
【102】　森下大圓著，星雲大師譯（1998），《觀世音菩薩普門品講話》，頁49。
【103】　姚秦·鳩摩羅什譯，《妙法蓮華經》卷7，〈觀世音菩薩普門品〉，T9n-262p56c27。
【104】　佛光山宗務委員會（1987），《佛光山開山二十週年特刊》，頁113。李圓淨居士原著、演培法師白話講述（1993），《觀世音靈感錄》，第二篇救厄難-3，頁65。
【105】　王陽明說：「破山中賊易，破心中賊難，欲成大事先破心賊！」

心無疑惑者，能心地坦然者，心中自然無賊。[106]《觀世音菩薩普門品講話》亦認為：「心中的賊，神通廣大，變化自如，可以上天，可以入地，不容易捕捉。捕捉心中的賊，就如捕捉盜賊那樣的話，那他可說是大丈夫。但是，若真要捕捉偷東西的盜賊，必須要留意會有抵抗危及生命的危險。捕捉外面的盜賊，尚且如此困難，捕捉無形的心中之賊，就更不容易了。然而，如體會到觀音的平等悲心，這個賊也就容易捕捉了。」[107]

　　舉《天竺志》唐黃巢作亂，吳越王錢鏐與戰，感應大士現身退黃巢為事證。

圖十六W02　普門品救七難之七解怨賊難

　　上述大悲殿十二幅觀音菩薩應化事蹟浮雕圖像，計有離三毒（淫欲、瞋、痴）、應男女二求、與解七難，未另立救火、水、

2017/03/23曾國藩讀書會，https://read01.com/j8RgP8.htmlhttp://ourartnet.com/%E5%82%B3%E7%B5%B1%E6%95%99%E8%82%B2%E5%8F%A2%E6%9B%B8/%E7%8E%8B%E9%99%BD%E6%98%8E%E5%85%A8%E9%9B%86.pdf。

【106】　https://read01.com/j8RgP8.html。
【107】　森下大圓著，星雲大師譯（1998），《觀世音菩薩普門品講話》，頁51。

風三災。經整理比對後，筆者認為此十二幅觀音菩薩應化事蹟浮雕，編號W05左五浮雕不限經文解三災之一的火災，尚佐以救水災事證。再者，編號W04左四解七難之二浮雕與編號W01左前一解七難之三難浮雕分別包括了大水與黑風，完整含蓋了普門品觀音菩薩救三災的應化。可見在大悲殿十二幅觀音菩薩應化事蹟浮雕中，已將救火、水、風三災納入解七難的浮雕圖像中。

第四節、大悲殿「觀音菩薩應化事蹟」浮雕之世界觀與時代意義

　　大悲殿十二幅觀音菩薩應化事蹟浮雕圖具有何種世界觀與時代意義？星雲於1967年創辦佛光山寺時，為了將佛法普遍傳播給一般民眾，提倡「人間佛教」，以四大宗旨，度化無量無邊的有情眾生。佛光山的四大宗旨：以文化弘揚佛法；以教育培養人才；以慈善福利社會；以共修淨化人心。當時創建的大悲殿十二幅觀音菩薩應化事蹟浮雕圖對佛光山人間佛教的推動具有何種貢獻？又具有那些特色？

一、大悲殿十二幅觀音菩薩應化事蹟浮雕的世界觀

　　這十二幅觀音菩薩應化事蹟浮雕圖的經文依據，源自二十八品《妙法蓮華經》的第二十五品《妙法蓮華經觀世音菩薩・普門品》，為後秦龜茲國三藏法師鳩摩羅什奉詔譯長行，隋闍那崛多和笈多補譯偈頌。該經文說觀世音菩薩普門圓通之德，千處祈求千處應，苦海常作度人舟，示現三十二應身，普使有情圓成佛

道，開周遍法界之門，廣濟眾生，故名「普門品」。[108]〈觀世音菩薩普門品〉，詳說觀世音菩薩之化導，觀世音以三十二相、十九說法為其普門示現之用，[109]即在說明觀世音菩薩感應的道理。此〈普門品〉主要內容包括兩部份：

第一部份稱念修持觀世音法門得免災脫難，顯示觀世音菩薩的廣大誓願，對眾生感應的道理，能救三災（火、水、風），[110]又說明觀音菩薩有求必應的道理，能脫四難（刑難、鬼難、囚難、賊難），[111]能離三毒（婬欲、瞋、痴），[112]能應二求（求男、求女）[113]，乃至隨類現身說法，這都是菩薩果上利他的德行。

第二部份明應顯化，如來詳示能應如下八類對象：

1.能應三聖：能現佛身、辟支佛身、聲聞身。[114]

2.能應六天：梵王身、帝釋身、自在天身、大自在天身、天大將軍身、四天王身。[115]

【108】　http://zh.wikipedia.org/zh-cn/普門品 2019.8.3。

【109】　慈怡主編（1988），《佛光大辭典》，高雄市：佛光出版社，頁4986-4987。

【110】　姚秦·鳩摩羅什譯，《妙法蓮華經》卷7，〈觀世音菩薩普門品〉，T09n-0262p56c08-12。

【111】　姚秦·鳩摩羅什譯，《妙法蓮華經》卷7，〈觀世音菩薩普門品〉，T09n-0262p56c20-24。

【112】　姚秦·鳩摩羅什譯，《妙法蓮華經》卷7，〈觀世音菩薩普門品〉，T09n-0262p57a01-04。

【113】　姚秦·鳩摩羅什譯，《妙法蓮華經》卷7，〈觀世音菩薩普門品〉，T09n-0262p57a08-10。

【114】　姚秦·鳩摩羅什譯，《妙法蓮華經》卷7，〈觀世音菩薩普門品〉，T09n-0262p57a23-25。

【115】　姚秦·鳩摩羅什譯，《妙法蓮華經》卷7，〈觀世音菩薩普門品〉，T09n-0262p57a26-57b02。

3.能應五人：小王身、長者身、居士身、宰官身、婆羅門身。[116]

4.能應四眾：比丘、比丘尼、優婆塞、優婆夷。[117]

5.能應眾婦：長者、居士、宰官、婆羅門婦女身。[118]

6.能應二童：童男、童女。[119]

7.能應十類：天、龍、夜叉、乾闥婆、阿修羅、迦樓羅、緊那羅、摩侯羅伽、人、非人。[120]

8.能應力士：在三十三應身中，這是最後一應身。[121]

　　大悲殿十二幅觀音菩薩應化事蹟浮雕的圖像，主要以上述第一部份的內涵為主。[122]除了三毒、二求外，將救三災與脫四難，合併為解七難。十二幅觀音菩薩應化事蹟浮雕圖具有世界觀，解救對象雖以人為主，但經文中觀音菩薩拯救對象是擴及上述八大類眾生的。其次，觀音菩薩的慈悲應化、救苦救難精神歷久彌

【116】　姚秦・鳩摩羅什譯，《妙法蓮華經》卷7，〈觀世音菩薩普門品〉，T09n-0262p57b03-07。

【117】　姚秦・鳩摩羅什譯，《妙法蓮華經》卷7，〈觀世音菩薩普門品〉，T09n-0262p57b08-09。

【118】　姚秦・鳩摩羅什譯，《妙法蓮華經》卷7，〈觀世音菩薩普門品〉，T09n-0262p57b10-11。

【119】　姚秦・鳩摩羅什譯，《妙法蓮華經》卷7，〈觀世音菩薩普門品〉，T09n-0262p57a08-10。

【120】　姚秦・鳩摩羅什譯，《妙法蓮華經》卷7，〈觀世音菩薩普門品〉，T09n-0262p57b12-13。

【121】　姚秦・鳩摩羅什譯，《妙法蓮華經》卷7，〈觀世音菩薩普門品〉，T09n-0262p57b14-15。

【122】　免三災八難：三災（火、水、風），八難（怨賊難、刑戮難、枷鎖難、毒藥難、羅刹難、惡獸難、毒蟲難、暴雨難）。姚秦・鳩摩羅什譯，《妙法蓮華經》卷7，〈觀世音菩薩普門品〉，T09n0262p57a8-10。

新，事證發生時間貫穿中國魏晉南北朝、唐、宋、明至民國。再者，觀音菩薩感應救度對象是不分信仰，事證主角不侷限於佛教徒，更擴及基督信仰的國父孫中山。大悲殿十二幅觀音菩薩應化事蹟浮雕圖，旨在鼓勵人人效法觀世音菩薩千處祈求千處應的慈心悲願，能隨時服務大眾、利樂有情。尤其自2020年迄今2021年中，全球受新冠肺炎疫情肆虐，已上億人確診，三百多萬人死亡，人人驚恐無望，六神無主之際，觀音菩薩關懷寰宇、千處祈求千處應的形象，甚符全球需求的世界觀。對於時下整天沉迷在虛擬世界，人與人的關係愈形疏離，本位主義意識抬頭，不關心身外世界的年輕世代，觀音菩薩應化事蹟浮雕圖像之利樂有情、隨緣應化，是具有振衰起蔽的時代意義。

二、大悲殿觀音浮雕與佛光山四大宗旨

　　大悲殿為佛光山鮮見的首座殿堂，起源於星雲自己禮拜觀音菩薩的感應，其對於如何散發觀音的熱力，有如下建議：

　　要像觀世音菩薩一樣以平等的慈悲，以及無貪求的慈悲去對待世間一切有情，因為這樣充滿熱力的慈悲，才能做到千處祈求千處應。

　　大家要學習觀世音菩薩的四種功行：

　　1.我們要學習觀世音菩薩的應化。

　　2.我們要學習觀世音菩薩的自在。

　　3.我們要學習觀世音菩薩的慈悲。

　　4.我們要學習觀世音菩薩的智慧。[123]

【123】　星雲大師（2008），《人間佛教叢書第四集：人間佛教書信選》，台北市：香海文化，頁505-508。

　　學習觀世音菩薩的上述四種功行，可運用在佛光山推動人間佛教的四大宗旨，觀世音菩薩的應化可以對應以文化弘揚佛法、以教育培養人才、以慈善福利社會與以共修淨化人心四項宗旨；觀世音菩薩的自在對應以共修淨化人心；觀世音菩薩的慈悲對應以慈善福利社會，即是傳統社會的救濟賑助；觀世音菩薩的智慧對應以教育培養人才與以共修淨化人心。故在星雲初建大悲殿時，顯見已有透過四大宗旨，來弘傳其人間佛教的意圖。從大悲殿四周外牆十二幅觀音菩薩應化事蹟浮雕圖與四大宗旨的比對即可窺知。（見表二）

表二、大悲殿十二幅觀音應化事蹟浮雕與四大宗旨相應表

類別	編號	名稱	事證		四大宗旨				合計
			朝代/人物	出處	文化	教育	慈善	共修	
離三毒	E05	離欲	明/陸頌翔妻慧娘	觀世音靈感記【錄】	v	v		v	3
	E04	離瞋	?/江蘇江都劉文藻妻王氏	普門品講話	v	v		v	3
	E03	離癡	民國五年/中山先生	普陀異聞錄	v	v		v	3
二求	E01	得男	明/雲南趙振聲	觀世音靈感記【錄】	v			v	2
	E02	得女	明/高世良妻彭氏	觀世音靈感記【錄】	v			v	2
解七難	W05	火不能燒	明天啟/江右商者	覺世經	v	v	v	v	4
	W04	解大水漂	宋/徐熙載母程氏	夷堅志	v	v	v	v	4
	W01	解羅剎難	晉/徐榮	法苑珠林	v	v	v	v	4
	W03	斷刀杖難	東魏/孫敬德	齋書	v	v	v	v	4
	W06	解惡鬼難	南宋?/洪洋	夷堅志	v	v	v	v	4
	E06	枷械枷鎖	晉/竇傳等七人	法苑珠林	v	v	v	v	4
	W02	解怨賊難	唐黃朝亂/吳越王錢鏐	天竺山志	v	v	v	v	4
計	12				12	10	7	12	41

　　上表二中，可見大悲殿十二幅觀音菩薩應化事蹟浮雕，都

是透過文化藝術來善巧宣教，故一致與以文化弘揚佛法的第一宗旨相應。十二幅觀音菩薩應化事蹟浮雕圖，除了求生男與生女二求願，較不與第二大宗旨以教育培養人才呼應外，其餘十幅都有與以教育培養人才呼應。至於第三宗旨以慈善福利社會，除了三毒與二求外，與解七難都有對應。十二幅觀音菩薩應化事蹟浮雕圖，都是出自《妙法蓮華經觀世音菩薩普門品》經文，故都與以共修淨化人心的第四宗旨相應。十二幅觀音菩薩應化事蹟浮雕圖與四大宗旨都有極高的相應度，相應比例為12:10:7:12，以第一以文化弘揚佛法與第四以共修淨化人心兩大宗旨均為12居高，第二宗旨以教育培養人才10居次，第三宗旨以慈善福利社會7殿後。可見大悲殿十二幅觀音菩薩應化事蹟浮雕圖，對於佛光山人間佛教的推動具有相當大的功效與貢獻。

三、大悲殿觀音浮雕內容與佛光山四給精神

　　星雲認為：「在人間生存，無法離群索居，因為一切都要以『人』為本，要重視他人的存在、需要、苦樂、安危等。人道圓滿，佛道必能慢慢成就。」[124]所以以人為本、以眾為我的修行，也是星雲一貫主張的「四給」佛法意涵──給人信心、給人歡喜、給人希望、給人方便。佛光山在開山之初，星雲就將「四給」訂為佛光人的工作信條，受大悲殿十二幅觀音菩薩應化事蹟浮雕圖千處祈求千處應的內容影響，不無關聯，如表三大悲殿十二幅觀音應化事蹟浮雕內涵與四給精神對照所示。

【124】　星雲大師，〈現代詮釋--四給〉2014.05.30，https://www.merit-times.com.tw /NewsPage.aspx?unid=352506 。

表三、大悲殿十二幅觀音應化事蹟浮雕內涵與四給精神對照表

別	編號	名稱	事　證		四　給				合計
			朝代/人物	給人信心	給人歡喜	給人希望	給人方便		
離三毒	E5	離欲	明/陸頌翔妻慧娘	V				1	
	E4	離瞋	?/劉文藻妻王氏	V				1	
	E3	離癡	民國五年/中山先生	V				1	
二求	E1	得男	明/雲南趙振聲		V	V	V	3	
	E2	得女	明/高世良妻彭氏		V	V	V	3	
解七難	W5	解火難	明天啓/江右商者		V	V	V	3	
	W4	解水難	宋/徐熙載母程氏		V	V	V	3	
	W1	羅剎難	晉/徐榮		V	V	V	3	
	W3	刀杖難	東魏/孫敬德		V	V	V	3	
	W6	惡鬼難	南宋?/洪洋		V	V	V	3	
	E6	枷鎖難	晉/竇傳等七人	V	V	V	V	4	
	W2	怨賊難	唐黃朝亂/吳越王錢鏐	V	V	V	V	4	
	12			5	9	9	9	32	

　　凡事具足信心，即使排山倒海之難，也能迎刃而解，如大悲殿十二幅觀音應化事蹟浮雕的離三毒與解囚難以及解怨賊難。用一顆「歡喜心」處眾處事，無不成就，阿彌陀佛的四十八願、藥師如來的十二大願，諸佛許下的誓願，都是建立給予一切眾生希望，從給予中也莊嚴了佛國淨土，如大悲殿十二幅觀音應化事蹟浮雕的得男女與解七難。人，活在希望當中，只要有一線希望，哪怕是赴湯蹈火，犧牲性命，也在所不惜， [125]如大悲殿十二幅

【125】　星雲大師，〈現代詮釋--四給〉2014.05.30，https://www.merit-times.com.tw/NewsPage.aspx?unid=352506。

觀音應化事蹟浮雕的得男女與解七難。「給人方便」的設施,都是公益措施的推行,對於民眾苦難的救助及對於國富民安都具有莫大的貢獻,如大悲殿十二幅觀音應化事蹟浮雕的得男女與解七難。大悲殿十二幅觀音應化事蹟浮雕的四給內容,以給人歡喜、給人希望與給人方便比例9居高,給人信心5較少。但不難看出佛光山最早興建的大悲殿十二幅觀音應化事蹟浮雕內容,影響佛光山人間佛教四給精神至鉅。

四、大悲殿浮雕壁畫的特色

綜上所述,當今新冠肺炎肆虐全球,大悲殿十二幅觀音菩薩應化事蹟浮雕畫尋聲救苦的慈悲意涵歷久彌新,並具有如下五點特色:

（一）為佛光山三期建設六組浮雕群中,首組唯一單色半立體浮雕圖像,是星雲初試透過佛教藝術,以提升宗教信仰精神層面的具體呈現。

（二）依據事證內容構圖,配以《妙法蓮華經‧觀世音菩薩普門品》經文,仿似經變圖,具有快速傳遞〈普門品〉中觀音菩薩滿二求、離三毒與解七難的慈悲應化神蹟。

（三）半立體浮雕圖像純單一鵝黃色彩,圖文分開,具有七〇年代的純樸風貌。

（四）十二幅觀音菩薩應化事蹟浮雕的助刻者以夫妻或家族居多,可見當時闔家助建寺廟的風氣。

（五）大悲殿「觀音菩薩應化事蹟」浮雕圖像內容呼應佛光

山四給精神與四大宗旨的四項宗旨：以文化弘揚佛
法；以教育培養人才；以慈善福利社會；以共修淨化
人心。開啟星雲以藝術弘法的先例。

第五節、結語

佛光山大悲殿外牆的十二幅觀音菩薩應化事蹟浮雕圖，於
1971年竣工，雖然距今已超過半個世紀，事證實例縱跨十七個世
紀，不但獨具風格，其意涵、價值與貢獻仍歷久彌新、與時俱
進。結語如下：

一、風格特色

佛光山大悲殿觀音菩薩應化事蹟浮雕，是佛光山三期建築
群中首組浮雕壁畫，圖依事證內容建構，再呼應〈普門品〉經文
內容，在建設當時的台灣寺廟，獨具創意與特色。浮雕圖文分開
展示，圖畫線條簡潔，色彩單一，保留了七〇年代的純樸風貌，
十二幅觀音菩薩應化事蹟浮雕的助刻者以夫妻或家族居多。

二、內容意涵

佛光山大悲殿觀音菩薩應化事蹟浮雕圖，有〈普門品〉的
經文與事蹟印證記載的經變圖。彰顯觀世音菩薩的慈悲平等心無
所不在，隨緣應化，主要能離三毒（婬欲、瞋、痴），應二求
（求男、求女），脫七難（火、水、風、刑難、鬼難、囚難、賊
難）。只要稱念其名，猶如觀音入心，感應道交，無願不滿。

三、教化貢獻

星雲推崇學習觀世音菩薩的應化、自在、慈悲、智慧四種功行，分別對應佛光山四大宗旨的前三項宗旨、第四項宗旨、第三項宗旨、第一項與第四項宗旨。另外，大悲殿外牆的十二幅觀音菩薩應化事蹟浮雕經變圖，與四大宗旨都有極高的相應度，相應比例為12:10:7:12，以第一以文化弘揚佛法與第四以共修淨化人心兩大宗旨均為12居高，第二宗旨以教育培養人才10居次，第三宗旨以慈善福利社會7殿後。可見大悲殿十二幅觀音菩薩應化事蹟浮雕，對於佛光山人間佛教的推動具有相當大的貢獻。

四、意義價值

佛光山大悲殿觀音菩薩應化事蹟浮雕經變圖，具有如下六項時代意義與價值：

（一）完整保留半個世紀前寺院純樸的建築風格，為台灣近代佛教與佛光山發展史留下史蹟，值得做為後人研究參考的史料。

（二）有〈普門品〉的經文與事蹟印證經變圖，具有科學實證精神，兼具理論與實踐面，符應現代教育政策，能與時俱進。

（三）大悲殿觀音菩薩應化事蹟浮雕圖，不僅是星雲修行體驗的分享，亦是佛館與藏經樓後續興建彩色浮雕圖的先導，深具保存發揚佛教文化的意義。

（四）面臨氣候快速變遷，生態環境惡化，災難頻傳的今日，觀音菩薩慈心悲願、循聲救苦的應化事蹟，轉化成星雲人間佛教日常生活中的四給信條，讓人對未來

寄予信心與希望。

（五）值此本位主義、道德淪喪、是非顛倒、價值錯亂的時代，觀音菩薩的慈悲救濟、平等接引，具有自度度人、自覺覺他、慈悲無障礙的時代意義與價值。

（六）歷經2020~2021年新冠肺炎疫情擴散全球並不斷變異，人人驚恐自危之際，觀音菩薩尋聲救苦的慈心悲願，就能發揮安撫人心的價值。

第三章　佛陀紀念館「佛陀行化本事圖」浮雕圖像

　　本章探討佛光山第二期建築佛陀紀念館於2011年完成的「佛陀行化本事圖」浮雕圖像，共有六節，分別為前言、佛館的現代弘化功能、「佛陀行化本事圖」像外觀、「佛陀行化本事圖」浮雕畫之內蘊、「佛陀行化本事圖」圖像內容分析，與結語，分別探析如下。

第一節、前言

　　近二十年來，經教育部的積極推廣與台灣生命教育學會的努力，建構了「生命教育」的理論內涵與實施策略，並在台灣大力推動「生命教育」課程，和積極培訓高中種子教師後，已喚醒台灣社會和民眾覺悟到「生命教育」的重要性，更促成「生命教育」相關學術研究如雨後春筍般問世，單收錄在台灣碩博士論文網的相關碩士論文就有680篇，其中探討生命教育理念的碩士論文

有205篇、涉及生命教育理念與藝術的碩士論文有103篇，包括戲劇、繪畫、音樂等視覺與聽覺藝術對生命教育的啟發，卻沒有任何生命教育與浮雕藝術的相關碩士論文，導致本研究沒有任何相應的文獻可參考與回顧，但反而彰顯本論文的研究價值與意義。

　　上述生命教育相關文獻的研究方向，從二十世紀末的生命教育領域與內容的探討，略舉如：曾志朗的〈生命教育─教改不能遺漏的一環〉[1]、錢永鎮的〈生命教育的理念與做法〉[2]、孫效智的〈當宗教與道德相遇〉[3]等。到生命教育課程的設計與做法，如：吳瓊洳的〈生命教育課程的設計〉[4]、黃德祥的〈生命教育的本質與實施〉[5]、黃琗仍的碩士論文〈國小生命教育統整課程設計與實施成效之研究〉[6]等，到本世紀初以來，陸續出現生命教育推動的困境與在中小學實施成效的相關研究等，如：孫效智的〈生命教育之推動困境與內涵建構策略〉[7]、陳麗鈴的碩士論文〈戲劇活動生命教育模式對於國小學童生命教育之學習成效研究~以嘉

【1】　曾志朗（1999）、〈生命教育─教改不能遺漏的一環〉，聯合報第四版。
【2】　錢永鎮（1990），〈生命教育的理念與做法〉，《生命教育─教孩子走人生的路》，曉明之星出版社，頁28-31。
【3】　孫效智（1999），《當宗教與道德相遇》，台北、台灣書店。
【4】　吳瓊洳（1999），〈生命教育課程的設計〉，《台灣教育月刊》，第580期，頁12-18。
【5】　黃德祥（1998），〈生命教育的本質與實施〉，《台灣省中等學校輔導通迅》，第55期，頁6-10。
【6】　黃琗仍（2002），〈國小生命教育統整課程設計與實施成效之研究〉，國立屏東師範學院心理輔導教育研究所碩士論文。
【7】　孫效智（2002），〈生命教育之推動困境與內涵建構策略〉，《教育資料集刊》，第二十七輯，頁283-301。

義縣某國小為例〉⁸、與劉怡的碩士論文〈繪本教學對國小二年級學童生命教育成效之研究—以小小真愛生命教育繪本為主〉⁹等。近來則轉向大專院校生命教育課程設計的探討，例如：鄭心婷的碩士論文〈生命教育對生命意義價值觀影響之研究—以雲林科技大學生命教育課程為例〉¹⁰、張達欣的碩士論文〈永恆教育與全人教育的對話—以百翰楊、輔仁、中原三所基督宗教大學生命教育為例〉¹¹等。

　　上述文獻都是從接受生命教育的學生角度來談，極少數是從教師本身對生命教育的認知或態度來探討，如：謝文綜〈國小教師對生命教育的態度與實施現況之調查研究〉¹²、莊錫欽〈高級職校教師心靈特質、生命意義感與生命教育態度之關係研究〉¹³、陳歆妤〈乙所國小教師的生命教育認知與課程實施意見之研究〉¹⁴、吳昭瑩〈國小教師生命教育態度與生命教育需求之研究~

───────────────

【8】　陳麗鈴（2009），〈戲劇活動生命教育模式對於國小學童生命教育之學習成效研究~以嘉義縣某國小為例〉，南華大學生死學研究所碩士論文。

【9】　劉怡（2013），〈繪本教學對國小二年級學童生命教育成效之研究-以小小真愛生命教育繪本為主〉，華梵大學工業工程與經營資訊學系碩士論文。

【10】　鄭心婷（2012），〈生命教育對生命意義價值觀影響之研究—以雲林科技大學生命教育課程為例〉，國立雲林科技大學工業工程與管理研究所碩士論文。

【11】　張達欣（2012），〈永恆教育與全人教育的對話—以百翰楊、輔仁、中原三所基督宗教大學生命教育為例〉，銘傳大學教育研究所碩士在職專班碩士論文。

【12】　謝文綜（2002），〈國小教師對生命教育的態度與實施現況之調查研究〉國立屏東師範學院國民教育研究所碩士論文。

【13】　莊錫欽（2003），〈高級職校教師心靈特質、生命意義感與生命教育態度之關係研究〉，國立彰化師範大學教育研究所碩士論文。

【14】　陳歆妤（2006），〈乙所國小教師的生命教育認知與課程實施意見之研

桃園縣八德市為例〉[15]、與柯麗蓉〈大專校院高階主管生命態度與學校生命教育實踐關係之研究〉[16]等五篇碩士論文。

　　在台灣碩博士論文網收錄的680篇生命教育相關碩士論文中，僅有兩篇是從家長對生命教育的態度與參與來研究，如：王紫玲〈家長對學齡前幼兒生命教育教養態度與需求之相關研究〉[17]、陳佳慧〈家長參與國小生命教育之研究－以「彩虹生命教育課程」為例〉[18]。

　　最後，類似本研究的立體浮雕壁畫被當作研究對象的主體，來耙梳其蘊含的生命教育同研究模式的論文至少有八篇，如：林靜如〈沙特自由哲學及其在生命教育之蘊義〉[19]、田若屏〈莊子「無待」思想之生命教育蘊義〉[20]、蘇閔微〈莊子思想對生命教育的啟發〉[21]、張永年〈杏林子的散文世界：兼論對生命

究〉，國立臺北教育大學教育政策與管理研究所碩士論文。

【15】　吳昭瑩（2013），〈國小教師生命教育態度與生命教育需求之研究~桃園縣八德市為例〉銘傳大學教育研究所碩士在職專班碩士論文。

【16】　柯麗蓉（2008），〈大專校院高階主管生命態度與學校生命教育實踐關係之研究〉，國立高雄師範大學教育學系碩士論文。

【17】　王紫玲（2009），〈家長對學齡前幼兒生命教育教養態度與需求之相關研究〉，樹德科技大學幼兒保育系碩士論文。

【18】　陳佳慧（2000），〈家長參與國小生命教育之研究－以「彩虹生命教育課程」為例〉，國立臺灣師範大學教育學系碩士論文。

【19】　林靜如（2000），〈沙特自由哲學及其在生命教育之蘊義〉，國立政治大學教育學系碩士論文。

【20】　田若屏（2002），〈莊子「無待」思想之生命教育蘊義〉，國立東華大學教育研究所碩士論文。。

【21】　蘇閔微（2004），〈莊子思想對生命教育的啟發〉，國立中山大學中國語文學系研究所碩士論文。。

教育的啟發〉[22]、歐陽國榮〈儒道生死觀對生命教育的啟示之研究〉[23]、林麗卿〈孟子惻隱之心思想及其對國民小學生命教育的啟示〉[24]、釋永東〈《勝鬘經》生命教育意涵探討〉[25]、與莊月香〈《六度集經》的菩薩行思想及其對當代生命教育的啟發〉[26]等。

　　雖然上述都是同模式的研究，但研究主體都是以思想為主，迄今未有以具體立體浮雕圖像來探討其所蘊含的生命教育意涵的任何研究，故本論文針對佛館「佛陀行化本事圖」浮雕的圖像研究，有其研究價值。研究方法採實地田野調查、文獻觀察與圖像分析等，首先依22幅「佛陀行化本事圖」座落佛館的位置做編號，從靠近大佛右側日出方向的「佛陀行化本事圖」開始，往禮敬大廳方向依序編為E1~E11，靠近大佛左側的「佛陀行化本事圖」則依序編為W1~W11。（見圖一）再透過圖像的描述、分析與解釋，針對22幅「佛陀行化本事圖」浮雕的圖像、圖式的歷史演變、風格特色，加以分析、考證描述、歸納詮釋。最後比較生命教育的主要內涵，以瞭解這些半立體浮雕圖的外觀、內涵與風

【22】　張永年（2004），〈杏林子的散文世界：兼論對生命教育的啟發〉，國立彰化師範大學國文學系碩士論文。

【23】　歐陽國榮（2005），〈儒道生死觀對生命教育的啟示之研究〉，國立臺東大學教育研究所碩士論文。

【24】　林麗卿（2012），〈孟子惻隱之心思想及其對國民小學生命教育的啟示〉，經國管理暨健康學院健康產業管理研究所碩士論文。

【25】　釋永東（2009），〈《勝鬘經》生命教育意涵探討〉，《佛教人性與療育觀》，台北市：蘭臺出版社，頁12~62。

【26】　莊月香（2014），〈《六度集經》的菩薩行思想及其對當代生命教育的啟發〉，南華大學宗教學研究所碩士論文。

格，蘊含的生命教育意涵，以及時代意義與價值。希冀本研究能提供認識佛館「佛陀行化本事圖」與導覽佛館的參考資料，並做為大專院校生命教育的教材，與後人做相關研究的參考文獻。

第二節、佛館的現代弘化功能

　　佛館全稱佛光山佛陀紀念館(Fo Guang Shan Buddha Museum)，位於臺灣高雄市，是一座融合古今與中外、傳統與現代的建築，具有文化與教育、慧解與修持的功能。它不僅是一座國際博物館，還擁有展覽與推廣藝術的功能[27]。

　　佛館自2011年開館以來，持續以「文藝化、電影化、人間化、國際化」為發展目標，且不追求營利，免費開放參館，舉辦各項文化、藝術、教育、展覽、兩岸交流及國際論壇，每年有千萬人次入館參館，是旅行者必定參訪的聖地，更自2014年起連續三年榮獲全球最大旅遊網站TripAdvisor頒發「旅行者之選大獎」。[28]

一、佛館興建的緣起

　　1998年，星雲至印度菩提伽耶（又稱佛陀伽耶，是釋迦牟尼佛的悟道成佛處）傳授國際三壇大戒。當時西藏喇嘛貢噶多傑仁波切（Kunga Dorje Rinpoche），感念佛光山寺長期為促進世界佛教漢藏文化交流，創設中華漢藏文化協會，並舉辦世界佛教顯密會議，乃至創立國際佛光會等，是弘揚人間佛教的正派道場；遂

【27】　釋如常主編（2016），《博物館的奇蹟-佛陀紀念館的故事》，財團法人人間
　　　　文教基金會出版。
【28】　潘煊（2011），《人間佛國》，天下遠見出版股份有限公司。

表達贈送護藏近三十年的佛牙舍利心願，盼能在台灣建館供奉，讓正法永存，舍利重光。2003年，佛館舉行安基典禮。歷經9年，2011年12月25日竣工。[29]

二、佛館的理念與目標

佛館是台灣首見大型開放式的宗教紀念館，為恭奉佛牙真身舍利而興建。佛館坐西朝東，占地總面積100公頃。主建築位於中軸線上，從東至西依序有禮敬大廳、八塔、萬人照相台、菩提廣場、本館及佛光大佛等（見圖一）。整座紀念館為宗教團體建設、管理，核心價值包含：藝術、文化、教育及淨化人心的多功能大型展館，從中不但可感受到星雲所提倡的人間佛教的理念，以及佛教「無我」的精神。佛館的理念如星雲所說：

> 佛陀並不需要我們禮拜供養，但眾生需要藉此啟發善念、淨化心靈。透過禮拜佛塔，與佛陀的法身接觸，將思慕之情昇華為學習佛德，實踐於日常生活。佛陀並不需要寶塔，而是眾生需要，我憑著這句話而建寶塔。[30]

接著下面四節將依圖像的描述、分析與解釋三個步驟，來探討「佛陀行化本事圖」的外觀、內涵以及蘊含的時代意義與價值。

【29】　佛陀紀念館官網，http://www.fgsbmc.org.tw/BMC_intro_origin.php 2019.11.20。

【30】　潘煊（2011），《人間佛國》。

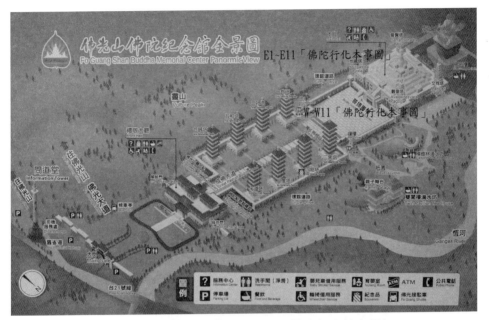

圖一、佛陀紀念館全景圖（摘錄自佛陀紀念館官網）

第三節、佛館「佛陀行化本事圖」圖像外觀

　　筆者於2016.11.16（星期五）1:00-4:00pm親至佛館「佛陀行化本事圖」現場，蒐集所有「佛陀行化本事圖」的圖像與資料，逐一拍照、記錄、編號與製表，以建置一套「佛陀行化本事圖」完整的資料，供本研究的順利撰寫。

　　這組22幅「佛陀行化本事圖」浮雕，設置在佛館菩提廣場的兩側迴廊牆上，是由藝術家施金輝所繪，後由葉先鳴老師水泥雕塑、彩繪家陳明啟製作成。目的為發揚佛陀覺人救世的精神，每兩幅浮雕之間再搭配一幅的「佛教經偈」，是由佛光山開山宗長

星雲，所書寫獨樹一幟的「一筆字」。（見圖二&三）「佛陀行化本事圖」穿插「佛教經偈」，將佛陀一生重要的弘化事蹟和教法，以書畫展現出來，讓參訪者學習佛陀不捨一切眾生的慈悲精神。[31]

圖二、佛館「佛陀行化本事」浮雕（摘錄自佛館官網）

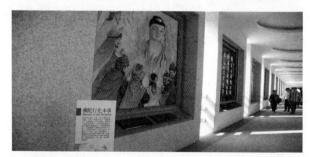

圖三、佛館「佛陀行化本事」浮雕（摘錄自佛館官網）

　　「佛陀行化本事圖」的外觀可分為尺寸大小、色彩情緒、文字說明與圖像構圖四項說明如下。

　　一、尺寸大小：佛館22幅「佛陀行化本事圖」的大小尺寸

【31】　佛光山佛陀紀念館叢書系列 （四） 古德偈語與佛陀行化本事 ，佛光緣美術館，http://fgsarts.fgs.org.tw/collections/books/125-2017112004。

都是一致的，每幅圖像外圍四周泥塑以25公分深灰色外框，每幅「佛陀行化本事圖」的寬與高各為220 x 216公分的長方形圖像。在每幅行化圖的下方均附有黑色大理石塊的中、英文介紹（見圖四）。近期已結合現代科技，在現場掃瞄每幅行化圖下的銅片QR CODE即可聽語音導覽。[32]

二、色彩情緒：「佛陀行化本事圖」浮雕是由豐富多彩的半立體彩繪泥塑而成，沒有濃淡色彩之分，亦沒有光線投射產生的陰影。圖像內容的人物體積比例相當大，佔據大部分的畫面，圖像人物透過極為細膩精緻的線條以成形，並傳神地散放出佛陀救護眾生的慈悲平等像，與信眾恭謹虔誠、渴盼得救的感情，筆者在瞻仰「佛陀行化本事」浮雕後，有親臨蒙受佛陀教誨，如獲解脫自在的投射效果。

三、文字說明：每幅「佛陀行化本事圖」圖框下緣中間，另置有黑色大理石塊的中、英文文字介紹，長寬為60 x 20公分，左邊為中文說明，右邊為英文說明，都是由左到右橫向的文字說明，左上角為浮雕名稱。內容見下一節浮雕表內的說明。佛陀說法，除講經三百餘會以外，也為一切眾生說法，藉由這些圖畫，足以顯現的特點是佛陀不擇對象、不分貴賤，對於不同的普羅大眾，都會依其特性因材施教，給予特別的教化。[33]

【32】　佛陀行化本事圖結合科技語音導覽，2019-08-29 http://www.fgsbmc.org.tw/news_latestnews_c.aspx?News_Id=201908110。

【33】　佛陀行化本事圖結合科技語音導覽，2019-08-29http://www.fgsbmc.org.tw/news_latestnews_c.aspx?News_Id=201908110。

圖四、「佛陀行化本事圖」浮雕之中英文介紹

四、圖像構圖：22幅「佛陀行化本事圖」，各別闡釋了佛陀接引不同信眾的故事。內容以佛教精神融合了東方與西方藝術元素的構圖，色彩鮮明、人物寫實生動，以全新的風格來呈現佛教經典中佛陀教化因緣的故事，象徵著佛教的慈、悲、喜、捨。[34]每幅浮雕的構圖人數較多也較多元，但整個畫面主要聚焦在佛陀身上，佔據了大部分的畫面，得度者為輔，故沒有複雜突出的背景畫面，都是以佛陀頂上四射的毫光自然地融入浮雕上半部所形成的背景。

　　被接引的對象相當多元，但都是配角，故他們的身高體型的構圖都沒有超過佛陀，有趣的是唯一一幅W10.慈度尼提，卻有一條狗出現在尼提腳邊，這隻狗儼然象徵著髒亂低賤。唯一W2.教化羅睺羅，畫面中的一個臉盆與一個花盆都在佛光照射下產生陰影。另外，「佛陀行化本事圖」的構圖，習慣將受佛陀度化前後判若兩人像同時陳現在同一個畫面上，形成強烈的對比，如W3.度化玉耶女與W1.度化鴦崛摩羅等。

【34】 佛陀行化本事圖結合科技語音導覽，2019-08-29http://www.fgsbmc.org.tw/news_latestnews_c.aspx?News_Id=201908110。

第四節、佛館「佛陀行化本事圖」圖像之內蘊

本節先介紹佛陀行化「本事」的名相溯源，再分別就「佛陀行化本事圖」的內容做探討，以全盤探究「佛陀行化本事圖」的內涵。

一、「本事」名相溯源

「佛陀行化本事圖」的「本事」，梵語 iti-vrttaka, ity-uktaka，巴利語 itivuttaka。為九部經和十二部經之一。其義有二：1.若是梵語 iti-vrttaka，即「如是之事」，譯作出因緣、本事經、本事說，乃敘述佛陀及佛弟子在過去世之因緣事蹟。2.若係梵語 ity-uktaka，即「如是言說」，譯作如是語經、此事過去如是。後者乃指以「佛如是(斯）語」開始之經。在巴利語三藏之小部經典第四分中，共收集一一二經，即如是語經Itivuttaka，性質相當於《大智度論》卷三十三所說之「如是語經」。[35]

十二部經中之「本事」，其原語意有二：1.係彙集佛陀或佛弟子過去世本生故事之經典，2.指以「佛如是言說」為開始之經典。[36]本事是記載本生譚以外之佛陀與弟子前生之行誼。也就是佛經中所記載的許多有關佛陀講述某菩薩或弟子過去幾生幾世所作所為的種種因緣事業，此類即稱為本事經，如《法華經》中的〈藥王菩薩品〉即是其例。[37]

【35】 《瑜伽師地論》卷8、《大毘婆沙論》卷126、《大乘義章》卷1、《大乘法苑義林章》卷2本〕參閱《如是語經》2366）本事云何？謂諸經中宣說前際所見聞事。

【36】 慈怡法師主編（1988），《佛光大辭典》，高雄市：佛光出版社，頁1959。

【37】 慈怡法師主編（1988），《佛光大辭典》，頁1959。

記錄佛陀前生修行之種種大悲行及還未成佛前生故事的本生，亦是九分教和十二分教之一。凡經中佛說自身往昔行菩薩道時，修諸苦行，利益眾生所行因緣之經文，名「本生經」。如《佛本生經》中就講述了佛陀在過去世修行時，為鹿、為鷹等動物捨己度化眾生的故事。然而本生不同於本事，如《佛地經論》：「先世相應所有餘事，名為本事。先世所受生類差別名為本生。」[38]

二、「佛陀行化本事圖」內容簡介

佛館22幅「佛陀行化本事圖」，主要針對釋迦牟尼佛在印度菩提樹下悟道後至涅槃前，行化期間接引各種眾生的本事。依序分別略述如下：

（一）吉祥草

佛世時，在印度有一位孤寡的母親，與唯一的獨子相依為命，不幸其子被一場瘟疫攫走了小生命，衍生此則寡母尋找吉祥草救子起死回生的故事。（見附錄圖表E1）

《大般涅槃經》云：「我觀諸行悉皆無常。云何知耶？以因緣故。若有諸法從緣生者，則知無常。」[39]佛教認為世間諸行是無常的，沒有永恆存在不變的事物，有情眾生中人類有生、老、病、死的現象，山河大地的器世間有成、住、壞、空的變化，我們的心則有生、住、異、滅的剎那生滅，沒有一樣東西是恒常不變異的，在詭譎幻滅的生命流轉中，有的人求長生，有的人求永

【38】　親光菩薩等造，唐代玄奘譯，《佛地經論》第六卷，T26n1530p319b。
【39】　北涼曇無讖譯，《大般涅槃經》，T12n0374p445b27。

生，但是只要有生，必有異滅，因此佛教主張無生。無生並不是自戕生命，否定生命的可貴，而是超越生死輪轉，雖處生死，也不為生死所苦，進而透過修持，不再於六道生死流中受生，契入真理，那就是一種「花開無生見如來」的清淨生命。[40]

（二）佛度鬼子母

此佛典故事出自《佛說鬼子母經》[41]，內容述說鬼子母在迦葉佛時，作了很大的功德，由於不持戒，而墮入餓鬼道成為鬼子母，以吃世人的兒子來維生，後來為世尊所度化不再吃人，並且由世尊敕使僧團，每日用齋時先施食給餓鬼，後來鬼子母成為佛教的護法神之一。[42]（見附錄圖表E2）

上述佛典故事，宣說三個重點：第一個重點，不應該貪外我所的財物。第二個重點，對人要守信用，並直心待人，不應該用狡詐的方式，來欺騙眾生。第三個重點，應該遵守佛戒而不違犯。[43]佛戒主要指基本的五戒，即不殺生、不偷盜、不邪淫、不妄語與不飲酒。五戒本是印度沙門傳統中普遍接受的道德信念和行為準則，佛陀沿用並發展了其中的內涵，以此教導弟子，作為

【40】　Admin, 吉祥草http://wuming.xuefo.net/nr/14/141615.html 五明學佛網，2020-03-14。

【41】　失譯人今附西晉錄，《佛說鬼子母經》卷1，T21n1262p290c06-24。

【42】　由正光，三乘菩提之佛典故事，2020-03-14 https://penitent321.pixnet.net/blog/post/465533954-%E2%9C%AA%E4%BD%9B%E5%85%B8%E6%95%85%E4%BA%8B%EF%BD%9E%E4%BD%9B%E4%B8%96%E6%99%82%EF%BC%8C%E3%80%8C%E9%AC%BC%E5%AD%90%E6%AF%8D%E3%-80%8D%E7%9A%84%E6%95%85%E4%BA%8B%E3%80%82。

【43】　同上註。

佛教修行者的最根本戒律。[44]

（三）爲雨舍大臣說「治國七法」[45]

佛陀在世時，常遊行印度各地教化眾生與解惑。對象包括出家弟子、在家信徒、甚至是異教徒，佛陀都不遺餘力的為他們隨緣開示，律令教誡，令其心開意解，解脫困境。本故事即為「佛陀行化本事圖」—佛陀為雨舍大臣說「治國七法」浮雕的內容梗概。（見附錄圖表E3）

「七不衰法」又稱為「七不退法」：1.跋祇國的君臣很和順常集會議事；2.長幼有序；3.孝順父母；4.敬重師長；5.尊崇宗廟；6.諸多貞婦；7.尊重沙門持戒者。佛陀說其國人民既具有這些美德善行，即不容易被侵害，也就是並不能以武力輕易被人攻破！[46]「七不衰法」從君臣、父子、師徒、夫妻、到修道人都能謹守做人基本的倫理綱常，猶如《論語・顏淵》：「齊景公問政於孔子，孔子對曰：「君君，臣臣，父父，子子。」若君不盡君道即不仁，臣不盡臣道即不忠，父不盡父道即不慈，子不盡子道即不孝，則國家必然大亂。[47]

（四）佛說人身難得[48]

古德云：「人身難得今已得，佛法難聞今已聞，此身不向今

【44】　https://zh.wikipedia.org/wiki/%E4%BA%94%E6%88%92維基百科2020-04-07

【45】　失佚附東晉錄，《般泥洹經》卷上，T01n06p176a22。

【46】　參閱悟慈譯述，〈長阿含經譯註〉二、遊行經第二卷，初），http://www.swastika.org.tw/contents/4tika/444-1.htm。

【47】　https://baike.baidu.com/item/%E5%90%9B%E5%90%9B%E8%87%A3%E8%87%A3/23305770百渡百科。

【48】　宋・求那跋陀羅譯，《雜阿含經》卷15，T02n0099p108c13。

生度，更待何生度此身？」人身難得，有多難呢？[49]（見附錄圖表E4）

　　人身難得，佛法難聞，在六道裡，神識投到人道確實不易，唯有一生嚴持五戒十善，來生才能保住人身，而未持五戒，來生得人身的機會就很渺茫，如《大般涅槃經》云：「得人身者如爪上泥，失人身者如大地土。」[50]所以輪迴進三惡道的眾生，像大地上的泥土那麼的多；但能轉生為人者，卻像附著在爪子上的泥土一樣，少之又少。[51]所以釋迦牟尼佛初出生時，即一手指天一手指地，走了七步目顧四方說：「天上天下唯我獨尊。」[52]此處的「我」即指人類，唯人類才具足盤坐修道證悟成佛，藉假修真的身軀，故當珍惜難得的人身。

（五）端坐路中救族人[53]

　　《增壹阿含經》卷26〈等見品〉記載兩千五百多年前佛陀在世時，佛陀親族（釋迦族）的一件血淋淋的故事。因為過去世殺魚而造成今世戰爭導致釋迦族被滅的因緣。滅族前佛陀還阻擋了兩次，但仍舊無法阻止此業力的牽引；並且琉璃王還殺死了他的兄長祇陀太子，只因為沒幫著他去滅釋迦族人。[54]（見附錄圖表E5）

【49】　佛經小故事-人身難得，www.z3014.glob.tw＞product11。
【50】　宋慧嚴等依泥洹經加之，《大般涅槃經》卷31，T12n0375p809c14。
【51】　佛陀紀念館系列（二）佛陀行化圖{2}佛說人身難得【人間福報】2011-04-05。
【52】　宋法應集，《禪宗頌古聯珠通集》卷二世尊機緣，卍新纂大日本續藏經第65冊，No.1295。
【53】　梁‧釋僧祐撰，《釋迦譜》卷2，T50n2040p56b08。
【54】　東晉‧瞿曇僧伽提婆譯，《增壹阿含經》卷26，T02n0125pp690c17-691a20。

俗云：「善有善報，惡有惡報，不是不報，時間未到。」即使是佛陀的親族也躲不過因果業報的定律，最終遭到滅族。所以菩薩畏因，小心翼翼於因地的起心動念。對於為追求一夕成名、一夜致富，能不擇手段的現代人深具警惕作用。

（六）平等乞食[55]

佛陀時代的出家人，每日要外出托缽乞食，並遵照佛陀的規定，不管貧窮或富貴人家，都是沒有揀擇的挨戶乞食，且不能超過七戶。本故事即為「佛陀行化本事圖」—平等乞食浮雕的內容。（見附錄圖表E6）

《增壹阿含經》卷三佛陀稱讚「頭陀第一」的大迦葉，與「解空第一」的須菩提：「所謂十二頭陀，難得之行，所謂大迦葉比丘是。……喜著好衣，行本清淨，所謂天須菩提比丘是。」[56]兩人特質不同，對外出托缽乞食對象的選擇，有截然不同的做法。然而，富人今生雖享大福報，但仍要繼續布施修福，否則福報享盡，就像提領銀行的存款，也有用盡的時候。貧人布施雖然不多，卻是出於真誠之心，一樣能培植不思議的福報。[57]

（七）度化摩登伽女[58]

佛陀具足三十二相，其弟子阿難有三十相，可見阿難相貌莊嚴，在教團中很有女眾緣，但女難也多。[59]此則故事即在描述阿

【55】　元魏·瞿曇般若流支譯，《得無垢女經》，T12n0339p0098a20-23。

【56】　東晉·瞿曇僧伽提婆譯，《增壹阿含經》卷3，T02n0125p557b07, p558a04。

【57】　佛陀紀念館系列（二）佛陀行化圖{3} 平等乞食【人間福報】2011-04-05。

【58】　吳·竺律炎共支謙譯，《摩登伽經》，T21n1300p401a06。

【59】　佛陀紀念館系列（二）佛陀行化圖{5} 度化摩登伽女【人間福報】。
　　　2011-04-05，http://www.lnanews.com/news/%E4%BD%9B%E9%99%80

難差點失身於摩登伽女，幸蒙佛陀及時度化救護了她。（見附錄圖表E7）

　　世人貪求種種情愛，眼前看起來是快樂的事，無常到時轉眼消失；所以沉迷其中，只是讓自己輪轉於痛苦中，無法自拔。若能捨下向外馳求的貪著，歇止狂心，安住正念，自性中自有無量法喜、禪悅，當下便是解脫、便是淨土！[60]出身印度首陀羅族的摩登伽女，由對佛陀侍者阿難陀的迷戀，到明白愛欲煩惱是眾苦之源，唯有法喜才是內心究竟的安樂，就是最好的例子。

（八）修行如彈琴[61]

　　二十億耳出家前是一名琴師，隨佛出家後急於證果。他日夜不懈的精進修行，結果非但久久沒有開悟，反而把身心弄得疲憊不堪，因此生起退轉之心。佛陀知道後，以琴弦不能太緊也不能太鬆，才能彈出美妙的音樂譬喻修行之道，二十億耳聞佛開示後，調整修行方式，終於在不久之後證得阿羅漢果。所謂「平常心是道」，我們時刻的一念心猶如佛陀所教導的「修行如彈琴」，太緊或太鬆都不宜。保持中道、祥和愉快，身心調適得當，不緩不急、不快不慢，時時刻刻在定慧當中。（見附錄圖表E8）

　　%E7%B4%80%E5%BF%B5%E9%A4%A8%E7%B3%BB%E5%88%97
　　（%E4%BA%8C）%20%E4%BD%9B%E9%99%80%E8%A1%8C%E5%8C%
　　96%E5%9C%96%7B5%7D%20%E5%BA%A6%E5%8C%96%E6%91%A9%E
　　7%99%BB%E4%BC%BD%E5%A5%B3.html。

【60】「阿難與摩登伽女」中台世界，http://www.ctworld.org.tw/sutra_stories/
　　　　story160.htm 2020-03-14。

【61】　東晉‧瞿曇僧伽提婆譯，《增壹阿含經》，T2n125p612b26。

世間的一切法，皆是因緣所生的戲論，無常生滅、苦、空，都不離生與滅，不是斷即是常，只有般若實相才是不一不異，亦沒有去來的中道。即是龍樹《中論》頌文中的「八不」：「不生不滅，不常不斷，不一不異，不來不去」。[62]人生要追求中道智慧的生活。樂行令人耽溺五欲享受，苦行也會令人迷惑畏懼，不苦不樂才是中道，好比彈琴要不鬆不緊，恰到好處，才會發出美妙的音聲。[63]人與人之間的相處亦要遵守中道，彼此太黏膩會失去自我、感情容易變質，太生疏了則無法深度的交心、共犯難，故交友過與不及都不好。

（九）愛護兒童

佛陀十大弟子中，論議第一的迦旃延，到南方的王舍城傳教。一天，他派了一名年紀很小的徒弟回祇園精舍探望佛陀。佛陀見迦旃延的徒弟遠道而來，立刻吩咐阿難陀在佛的臥室再添一張床位，讓小徒弟睡在佛的住處。「兒童是國家未來的主人翁，我們要好好愛護他。」這情形在佛經裡也常看到，佛陀總是苦口婆心地開導弟子不要輕視後學，對小輩也應尊敬，佛陀在「四小不可輕」裡就提到「小沙彌只要虔心學道學法，假以時日，也會成為人天師範的法王；年少王子將來長大就是國王，統領天下造

【62】　龍樹菩薩造青目釋姚秦鳩摩羅什譯，《中論》卷1，T30n1564p1b16。
https://zh.wikipedia.org/wiki/%E4%B8%AD%E9%81%93_（%E5%A4%A7%E4%B9%98%E4%BD%9B%E6%95%99）。
【63】　星雲（2020），〈修行如彈琴（修持）〉，《佛教叢書3－佛陀》，2020-03-14
http://www.masterhsingyun.org.tw/article/article.jsp?index=172&item=302&bookid=2c907d4945820625014597917052014&ch=1&se=173&f=1。

福萬民由他，一言喪邦遺禍百姓也由他。」[64]（見附錄圖表E9）

　　佛陀總以身體力行來發揮無言的教化，使弟子們心悅誠服，如此懿行一傳出，更吸引四方仰慕者紛紛歸投佛陀座下，成為三寶弟子。[65]正如南朝・宋・范曄《後漢書・第五倫傳》「以身教者從，以言教者訟」。[66]佛陀用自己的實際行動教育弟子，弟子自會心悅誠服，是身教重於言教的具體事例。

（十）慈度周利槃陀伽[67]

　　佛陀藉周利槃陀伽的例子，教誡比丘們不應吝法，要以清淨心勤為他人說法，對一切有情眾生都要心懷慈悲，並且遠離修習有定無慧的邪定。[68]（見附錄圖表E10）

　　周利槃陀伽尊者因過去生慳法，致使今生愚昧、駑鈍。雖然有幸從佛出家，但聽經聞法「得前忘後，得後忘前」，仍要承受愚鈍的果報。常言道：「要怎麼收穫，先要怎麼栽。」「種瓜得瓜，種豆得豆。」可知，世間萬法不離因果。希望得到良善的結果，必定要從因上著手行善。[69]

【64】　佛陀紀念館系列（二）佛陀行化圖{8}愛護兒童【人間福報】2011-04-05。

【65】　佛陀紀念館系列（二）佛陀行化圖{8}愛護兒童【人間福報】2011-04-05。
　　　　http://www.lnanews.com/news/%E4%BD%9B%E9%99%80%E7%B4%80%E5%
　　　　BF%B5%E9%A4%A8%E7%B3%BB%E5%88%97（%E4%BA%8C）%E4%B
　　　　D%9B%E9%99%80%E8%A1%8C%E5%8C%96%E5%9C%96%7B8%7D%20
　　　　%E6%84%9B%E8%AD%B7%E5%85%92%E7%AB%A5.html。

【66】　身教重於言教2019-01-09 由育兒故事育兒經發表于親子，https://kknews.cc/
　　　　baby/mjngxb2.html。

【67】　唐・義淨譯，《根本說一切有部毘奈耶》卷31，T23n1442p795a20799b11。

【68】　佛弟子文庫〈佛教故事〉周利槃陀伽愚昧的業因2012-10-2
　　　　http://www.fodizi.tw/fojiaogushi/10647.html。

【69】　佛弟子文庫〈佛教故事〉周利槃陀伽愚昧的業因2012-10-2

（十一）佛陀入滅[70]

三界久居，猶如火宅；有身皆苦，誰得而安？生命沒有特權。覺者如佛，同樣躲不過生死。佛陀29歲出家，6年苦修，35歲證道，傳法45載，80歲涅槃。[71]（見附錄圖表E11）

佛陀把人身比如車輛，終有老舊遭淘汰的時候，如《大涅槃經》中佛云：「我已老、衰耄矣。我之旅路將盡、年壽將滿，年齡已八十矣。阿難，猶如舊車輛之整修，尚依革紐相助，勉強而行。」[72]只要生為人，生老病死是必然，無一幸免。

重要的是如何將此生有限的生命，轉化成自他兩利無限的價值，以利益社會、服務眾生。

（十二）拈花微笑[73]

佛陀本生行化圖中的「拈花微笑」寓意深遠，佛陀不言而教，以心印心的法脈，就要從這一朵花說起。（見附錄圖表W1）

佛陀瞬間的「拈花一笑」，竟讓佛法代代相傳，成為禪法一支。大迦葉尊者接受了佛陀的印心後，成為西天（印度）禪宗初祖，再傳到二十八祖—達摩祖師。達摩祖師一葦渡江，讓禪宗東傳，成為東土（中國）禪宗初祖，禪法流傳直至今日。[74]並東風

　　　　http://www.fodizi.tw/fojiaogushi/10647.html。

【70】　梁・釋僧祐撰，《釋迦譜》卷4，T50n2040p68a23-72a08。

【71】　趣史日，「佛陀入滅前最後一段路，他有何遺願未了？」每日頭條《佛教》2017-10-20，https://kknews.cc/fo/znjyb43.html。

【72】　巴宙譯（1971），《南傳大般涅槃經》Mahāparinibbānasuttaṃ，（第三章27）（1971 CE）。

【73】　朝鮮・天頙撰，《禪門寶藏錄》（3卷），《卍新纂大日本續藏經》冊64，No.1276〔高麗〕天頙撰，卷1。

【74】　佛陀紀念館系列（二）佛陀行化圖{7}拈花微笑【人間福報】2011-04-05

西漸普及全球，還被西方醫學與心理學視為身心靈療癒的圭寶，蔚為二十至二十一世紀全球的流行風潮。

（十三）慈度尼提[75]

「慈度尼提」中的尼提為古印度四種姓以外的賤民，因從事挑糞、自感身分卑賤不敢見佛陀，佛陀卻不以為意，甚至主動要為其挑上一程，尼提因此深受感動，而皈依成為佛陀弟子。[76]（見附錄圖表W2）

尼提比丘的前世因為貢高我慢、隨順習氣，驅使聖人為自己除糞，所以感得五百世卑賤貧窮，以除糞為業；卻也因為前世出家修行、持守戒律，今生方能生值佛世，得佛化度，聞法證果，所以「因果」確實是世間、出世間的真理，種善因、得善果，種惡因、得惡果；了解因果的道理，可以更積極地運用有限的生命，創造無限的未來。[77]佛法的慈悲與平等，如大海廣納百川，不論貧富貴賤或男女老少，只要發心修行，都能獲得最究竟的利益。佛度尼提就是最好的例證。[78]

http://www.lnanews.com/news/%E4%BD%9B%E9%99%80%E7%B4%80%E5%BF%B5%E9%A4%A8%E7%B3%BB%E5%88%97（%E4%BA%8C）%E4%BD%9B%E9%99%80%E8%A1%8C%E5%8C%96%E5%9C%96%7B7%7D%20%E6%8B%88%E8%A1%B1%E5%BE%AE%E7%AC%91.html。

【75】　元魏・慧覺等譯，《賢愚經》卷6，T04n0202p390a12。

【76】　佛陀行化本事結合科技語音導覽2019-08-29 http://www.fgsbmc.org.tw/news_latestnews_c. aspx?News_Id=201908110。

【77】　除糞人尼提http://www.ctworld.org.tw/sutra_stories/story139.htm。

【78】　佛陀紀念館系列（二佛陀行化圖{4} 慈度尼提2011/3/9|文／妞吉整理圖／佛光緣美術館提供，https://www.merit-times.com.tw/NewsPage.aspx?unid=219840。

（十四）爲母說法

佛教認為一般世人，孝養父母，聽順父母傳宗接代，養家活口，這種只是回報父母養育之恩，但無法自度度人，來世一樣又是互相還債生死輪迴，屬於小孝。除了奉養父母之外，還要讓他們修行佛法，才能真正解脫生死輪迴，才是真正的大孝。[79]所以佛陀臨入涅槃前，昇至忉利天為母說《地藏經》。（見附錄圖表W3）

佛陀藉此因緣，告訴在座的比丘說：「救渡父母親出離苦難，有大功德！我因為過去救度母親脫離苦難，所以能世世感得無苦無難，很快地成就佛果。所以各位比丘啊！大家應當孝順供養父母！」[80]佛陀亦曾教導神通第一的弟子目犍連，救度其墮落餓鬼道的母親脫離三餓道之苦，往生到天上去（見「佛陀行化本事圖」17——目犍連救母）。與中國傳統儒家思想「尊重孝道」互相呼應。

（十五）爲父擔棺

「為父擔棺」講述佛陀成道後，一日聽聞父親病重，便率領眾人回宮，陪父親度過最後時日，之後更為父擔棺，除了報答父母養育之恩、克盡人子之責，也為後世樹立孝道典範。[81]（見附錄圖表W4）《佛說淨飯王般涅槃經》曰：

【79】　佛弟子對孝的正知見，https://maitiriya888.pixnet.net/blog/post/448829507 2016 /6/13。

【80】　佛陀紀念館系列（二）佛陀行化圖 {12} 佛陀為母說法【人間福報】2011 /3/21，https://www.merit-times.com.tw/NewsPage.aspx?unid=220993。

【81】　佛陀行化本事 結合科技語音導覽，2019-08-29http://www.fgsbmc.org.tw/ news_latestnews_c.aspx?News_Id=201908110。

爾時世尊，念當來世，人民凶暴，不報父母育養之
恩，為是不孝之者。為是當來之眾生等設禮法故。
如來躬身，自欲擔父王之棺。即時三千大千世界六種
震動。……爾時世尊，威光益顯，如萬日並。如來躬
身，手執香爐，在喪前行。[82]

在淨飯王送葬隊伍中，佛陀帶頭前行，三千大千世界亦隨之
有六種震動。[83]即《大般涅槃經》所云：「菩薩初從兜率天下閻
浮提時名大地動，從初生出家成阿耨多羅三藐三菩提轉於法輪及
般涅槃名大地動。」[84]根據《長阿含經》的說法六緣地動的時間
為：「一佛入胎時，二出胎時，三成道時，四轉法輪時，五由天
魔勸請將捨性命時，六入涅槃時。」[85]其中並沒有如《佛說淨飯
王般涅槃經》所云為父擔棺時，三千大千世界會出現六種震動。

（十六）洗浴身心

在印度，露天洗浴場不僅僅是可以讓人保持潔淨的地方，
更是一種傳承和寄託，在印度人看來，水是至純至淨之物，不但
可以洗掉人身上的污濁之物，更能夠淨化心靈。[86]如「佛陀行化
本事圖」—洗浴身心浮雕中外道認為，在孫陀利河洗浴身心，能

【82】　宋・沮渠京聲譯《佛說淨飯王般涅槃經》卷1，T14n0512pp0782c13-783a17。

【83】　指大地震動之六種相。又作六變震動、六反震動。略稱六震、六動。大品般
　　　若經卷一序品，依地動之方向，舉出東涌西沒、西涌東沒、南涌北沒、北
　　　涌南沒、邊涌中沒、中涌邊沒。

【84】　宋・慧嚴等依泥洹經加之，《大般涅槃經》卷2，T12n0375p615a18。

【85】　後秦・佛陀耶舍共竺佛念譯，《長阿含經》，T01n0001p12a12。

【86】　流水潺潺，「鏡頭下真實的印度，揭秘保守環境下的露天洗浴場」每日
　　　頭條，2017-01-07 https://kknews.cc/travel/2a5yxj9.html https://kknews.cc/
　　　travel/2a5yxj9.html。

去除諸惡業障。佛陀卻有不同的看法，如本則「佛陀行化本事圖」──洗浴身心浮雕中佛陀對外道的開示內容。（見附錄圖表W5）

洗滌心塵、淨化個人的身口意，不是靠外來的河水清洗，而是內心應當誠懇發願，力行祛除貪欲、瞋恨、愚痴的污垢，讓自身身行、語言、心意都能保持潔淨，莊嚴自身的正報，再影響社會的清淨安寧，沒有暴力、詐欺、邪惡等事件，轉化依報環境能夠優美清淨。由內淨化自心的煩惱塵垢，再向外美化我們的社會國土，轉五濁惡世為清淨的淨土，導邪曲人心為善良菩提。[87]

（十七）目犍連救母

「神通第一」的目犍連尊者證得阿羅漢果，得六種神通(時天眼通、天耳通、他心通、宿命通、漏盡通、神足通)，便想度化現世墮於餓鬼道受苦的亡母，以報哺育之恩。[88]（見附錄圖表W6）

目犍連之母生前詆毀三寶，死後墮餓鬼道，目犍連為救其母，向佛陀祈請，最後於農曆七月十五日，供養三寶，集結眾人之力，為母超渡，這就是佛教盂蘭盆法會及孝道月的由來。[89]佛法的孝道，是令父母於生時正信，死後超生善道，生生世世脫離六道輪迴之苦。佛陀一生都在示現為人子女應當孝順的行儀：親

【87】　流水潺潺，「鏡頭下真實的印度，揭秘保守環境下的露天洗浴場」每日頭條，2017-01-07 https://kknews.cc/travel/2a5yxj9.html https://kknews.cc/travel/2a5yxj9.html。

【88】　流水潺潺，「鏡頭下真實的印度，揭秘保守環境下的露天洗浴場」每日頭條，2017-01-07 https://kknews.cc/travel/2a5yxj9.html https://kknews.cc/travel/2a5yxj9.html。

【89】　佛陀行化本事圖 結合科技語音導覽，2019-08-29http://www.fgsbmc.org.tw/news_latestnews_c.aspx?News_Id=201908110。

自為父抬棺（見「佛陀行化本事圖」15.為父擔棺浮雕）、至忉利天宮為母宣說《地藏經》（見「佛陀行化本事圖」14.為母說法浮雕）、開示《父母恩重難報經》提醒子女感恩孝親，以及為目犍連尊者講《盂蘭盆經》，助其救母超生善道，方是真正的大孝。[90]

（十八）提婆達多害佛

一天，比丘們齊聚一堂，同聲讚歎佛陀大慈大悲，即使提婆達多常懷惡心，毀害如來，佛陀仍不以為患，反而為其哀愍，放大悲光，遠照其身。佛陀告訴大眾：「提婆達多並非只有今世傷害我，過去世時也常傷害我，我以慈悲力才得以保全性命。」[91]（見附錄圖表W7）

每一尊佛都有提婆達多來成就其道業，當我們遇到逆境時，是否也能正念思惟，這都是善知識的示現？修行唯有秉持正念、修持正見，才能破除執著，看清每一個當下的因緣，都是成就菩提的方便。[92]

（十九）為阿那律縫製三衣[93]

「天眼第一」阿那律尊者最令修行人所景仰的，更是他為法忘軀的決心、慚愧懺悔的堅持，及一段開悟證果的因緣……。[94]

【90】　目犍連尊者至孝救母 https://www.ctworld.org.tw/dialogue /2010/2010-08/0821-02.htm。

【91】　提婆達多妙行方便「中台世界」https://www.ctworld.org.tw/sutra_stories/story411-600/story540.htm

【92】　提婆達多妙行方便「中台世界」https://www.ctworld.org.tw/sutra_stories/story411-600/story540.htm。

【93】　東晉‧藏瞿曇僧伽提婆譯，《增壹阿含經》卷31，T02n125p719a27。

【94】　阿那律尊者「中台世界」http://www.ctworld.org.tw/sutra_stories/story176.

此則故事即為「佛陀行化本事圖」——為阿那律縫製三衣。（見附錄圖表W8）

佛陀為阿那律縫製三衣事件不但使在精勤修行中，證得阿羅漢果及天眼神通的阿那律，對自己當年所犯的錯終於釋懷，也充分表現出佛教的師徒關係—身教重於言教，師長慈愛、弟子恭敬，留給後世一個很好的榜樣。[95]

（二十）度化玉耶女

佛陀生活化的教法，是因應眾生有所犯而對症下藥的。例如他為玉耶女所說的《玉耶女經》，就是為了要讓婦女善知婦德而說的。玉耶女為王舍城百萬富翁護彌長者的次女，長得天香國色，楚楚動人，嫁給舍衛城「善施第一」的須達長者最小的兒子為妻。玉耶女仗著本家豪富，以及自己的聰明美麗，驕慢任性，對公婆不但不知恭敬孝順，對丈夫親朋也常懷著輕蔑侮慢的態度。須達長者前六個媳婦個個孝順賢慧，唯有玉耶欠缺婦德，使得一個原本和樂的家庭，不時發生無謂的糾紛。[96]（見附錄圖表W9）

在漫漫歲月中，我們是依憑著什麼而生活？美麗的容貌？顯赫的家世？富足的錢財？還是博雅的學識？人們汲汲追求自以為能帶來幸福的種種，卻在當中迷失真心，造作無量無邊的罪業。佛法是生命中的一股清泉，洗滌了久被染污的心，讓我們得以依

htm，2020/03/15。

【95】 佛陀紀念館系列（二）佛陀行化圖{1}為阿那律縫製三衣 2011/3/4作者：鏡子整理。

【96】 https://www.easyatm.com.tw/wiki/%E7%8E%89%E8%80%B6%E5%A5%B3玉耶女百科知識。

循真理，逐步走向光明。若能靜下心來諦觀審思，依佛陀的教理致力奉行，必能對人生有更深一層的體悟，走出更具意義的生命軌跡。[97]

（二十一）教化羅睺羅

羅睺羅（Rāhula），意譯覆障、障月或是障礙。相傳西元前6世紀至前5世紀出生於古印度北部迦毘羅衛國（今尼泊爾境內），是釋迦牟尼佛與耶輸陀羅的獨生子。羅睺羅跟隨釋迦牟尼佛出家後，成為十大弟子之一。[98]佛陀為對治其喜歡妄語捉弄人，為本則「佛陀行化本事圖」——教化羅睺羅的典故。（見附錄圖表W10）

《大智度論》云：「宿業因緣故，閉在十二入無明黑闇獄中，所有知見，皆是虛妄；聞般若波羅蜜，少得氣味，深念薩婆若：我當云何於此六情獄得出，如諸佛聖人！」[99]無始以來，我們因迷失本心而受輪迴，因此，世世生生在業海中飄泊浮沉，不得解脫。[100]當羅睺羅善根成熟，經佛陀以洗腳汙水方便開示後，一改調皮習氣，嚴持淨戒，精進修道。

（二十二）度化鴦崛摩羅

央崛魔羅梵語(Angulimala)，又譯為指鬘，本是古印度門閥

【97】　真正的美貌「中台世界」https://www.ctworld.org.tw/sutra_stories/story 411-600/story 588.htm 2020/3/14。

【98】　https://zh.wikipedia.org/wiki/%E7%BD%97%E7%9D%BA%E7%BD%97羅睺羅。

【99】　後秦・鳩摩羅什譯，《大智度論釋發趣品第二十》（卷49），T25n1509p 0411c 09。

【100】　中台世界 佛典故事「羅睺羅出家緣記」https://www.ctworld.org.tw/sutra_stories/story601-800/story751.htm。

公子，相傳他是憍薩羅國波斯匿王的相國奇角之子，其幼年到婆羅門處學法，但老師懷疑央掘魔羅曾經姦淫自己之妻，一怒之下欲害死央掘魔羅，故意授予央掘魔羅邪教升天秘法。[101]本則故事即為「佛陀行化本事圖」——度化鴦崛摩羅的內容。（見附錄圖表W11）

　　在北傳《增壹阿含經》卷第三十一中記載了佛陀陳述央掘魔羅與其婆羅門師父以及師母的宿世因緣：在過去賢劫之中，迦葉佛剛入涅槃後不久，有一國王名叫「大果王」，育有一「清淨太子」，太子身心清淨，不欲結婚。太子年過三十之後，國王欲讓太子成婚，太子不肯，國王召請大臣們商量，群臣認為應該讓王子「樂著五欲」，於是找來一位精通媚術之女「婬種」與太子性愛，太子自從一夜春宵之後，樂於性交，甚且與國王要求全國處女在出嫁之前的初夜權。後引發人民憤慨，有九百九十九人攻入王宮，要求國王處決太子，否則推翻王朝。最後國王決定犧牲太子，讓眾人將太子凌遲處死。王子臨死前，發下毒誓：「今日人民要殺我，願我來世，當報此仇。又願我能遇到真人羅漢，速得解脫。」當時的大果王，就是今日鴦掘魔羅老師的前身，當時的婬女，就是他的師母，當時的人民，就是今日被害者，當時的清淨太子，就是今天鴦掘魔羅比丘的前身。[102]

　　佛陀說法，除講經三百餘會以外，也為一切眾生說法，藉

【101】　https://zh.wikipedia.org/wiki/%E5%A4%AE%E6%8E%98%E9%AD%94%E7%BE%85，鴦崛摩羅。

【102】　https://zh.wikipedia.org/wiki/%E5%A4%AE%E6%8E%98%E9%AD%94%E7%BE%85，鴦崛摩羅東晉・藏瞿曇僧伽提婆譯，《增壹阿含經》卷31，T02n125p721c07-722b25。

由這些浮雕圖畫，足以顯現的特點是佛陀不擇對象、不分貴賤，對於不同的普羅大眾，都會依其特性因材施教，給予特別的教化。[103]佛陀出生在人間，生長在人間，修行在人間，成佛在人間，度化也在人間。其一生事蹟向世人示現佛由人成，眾生皆有成佛的性能，皆能離苦得樂、了脫生死，可謂是大眾學習的最高典範。[104]

　　本章研究主要探討佛館的22幅「佛陀行化本事圖」浮雕，穿插其間的平面書法「古德偈語」，並非立體浮雕畫，故不列入研究對象，僅作為詮釋22幅「佛陀行化本事」浮雕時的參考。

第五節、佛館「佛陀行化本事」圖像內容分析

　　本節將逐一分析22幅「佛陀行化本事圖」中的受教者、受教者得度因緣與教化主旨。

一、「佛陀行化本事圖」的受教者分析

　　本小節就佛館22幅「佛陀行化本事圖」中的受教者與受教內容做分析，為方便瀏覽，依編號、行化本事名稱、聞法者姓名、教化主旨、教化內容與生命教育三大領域十二單元[105]等項目製表

【103】　佛陀行化本事結合科技語音導覽2019-08-29，http://www.fgsbmc.org.tw/news_latestnews_c.aspx?News_Id=201908110。

【104】　如常法師編（2011），《古德偈語與佛陀行化本事》，佛光文教基金會，頁2。

【105】　生死尊嚴、信仰與人生、良心的培養、能思會辨、敬業樂業、社會關懷與社會正義、全球倫理與宗教、欣賞生命、做我真好、生於憂患、生存教育、人活在關係中。表一分別以1、2、a、b、 c、d、e與A、B、C、D、E代表。

如下表一，以利對22幅「佛陀行化本事圖」中的受教者、受教內容，以及下一節與生命教育三大領域比較的分析與說明。

表一、佛館22幅「佛陀行化本事圖」與生命教育理念比對表

編號	行化本事圖名稱	受教者姓名	教化主旨	出處	生命教育三大理念												計
					終極關懷		價值倫理			反思思辨		靈性		修養			
					1	2	a	b	c	d	e	A	B	C	D	E	
E1	吉祥草	喪子寡婦但羅納	死亡的真理	頁95	V												
E2	佛度鬼子母	羅剎鬼子母	慈愛照顧天下的孩子	頁97						V							
E3	為雨舍大臣說「治國七法」	阿闍世王雨舍大臣	國家富強七法佛陀的權巧智慧，化除了一場血腥的戰爭。	頁99						V							
E4	佛說人身難得	弟子們	人身難得	頁101										V			
E5	端坐路中救族人	琉璃王	親族之蔭勝餘蔭	頁103						V							
E6	平等乞食	須菩提	平等心乞食	頁105					V								
E7	度化摩登伽女	摩登伽女	色身不淨	頁107				V									
E8	修行如彈琴	弟子二十億耳	追求中道智慧的生活	頁109					V								

編號	名稱	人物	偈語	頁碼	1	2	3	4	5	6	7	8	9	10	11	12	總計
E9	愛護兒童	迦旃延徒弟	四小不可輕	頁111								V					
E10	慈度周利槃陀伽	周利槃陀伽	拂塵除垢	頁113						V							
E11	佛陀入滅	阿難陀	依誰為師？依何安住？	頁115	V												
W1	拈花微笑	大迦葉尊者	以心傳心宗	頁73				V									
W2	慈度尼提	賤民尼提	四聖諦	頁75	V												
W3	為母說法	摩耶夫人	孝順父母	頁77	V												
W4	為父擔棺	父親淨飯王	孝道	頁79							V	?					
W5	洗浴身心	水淨婆羅門	淨化三業	頁81									V				
W6	目犍連救母	目犍連母親	供養三寶懺罪	頁83	V												
W7	提婆達多害佛	提婆達多	佛法所在，必為第一	頁85			V										
W8	為阿那律縫製三衣	阿那律患眼病	師徒關係：身教重於言教，老師慈愛、弟子恭敬。	頁87											V		
W9	度化玉耶女	玉耶	五道五善	頁89													
W10	教化羅睺羅	羅睺羅	不妄語	頁91										V			
W11	度化鴦崛摩羅	外道鴦掘摩羅	懺悔自新	頁93			V										
小計	22				4	2	1	3	2	4	1	1	1	1	1	1	22

整理自如常法師編，《古德偈語與佛陀行化本事》，佛光文教基金會，2011，頁73-115。

　　依據上表一受教者欄，分析佛館22幅「佛陀行化本事圖」的受教者身份、性別與種姓三類，說明如下：

　　（一）受教者身份：佛館22幅「佛陀行化本事圖」的受教者身份，可分為佛陀的家人、佛陀的弟子與佛陀的信眾三類，分別說明如下。

　　1.佛陀的家人：此處專指佛陀的直系親屬，包括W3到忉利天為母說法、W4為父擔棺、W10教化羅睺羅等3幅。

　　2.佛陀的弟子：具此類身份者有8幅，例如E4佛陀對弟子說人身難得、E6佛陀教須菩提如何平等乞食？E8佛陀教弟子二十億耳修行如彈琴、E9佛陀教迦旃延應愛護兒童、E10慈度周利槃陀伽、E11佛陀入滅、W1佛陀拈花微笑、W8佛陀為阿那律縫製三衣，以心印心大迦葉尊者。

　　3.佛陀的信眾：此類有11幅包括兩位寡婦（E1吉祥草的喪子寡婦、E2佛度鬼子母的鬼子母）；一位君王（E5琉璃王）；一位大臣（E3為雨舍大臣說「治國七法」）；一位貴婦（W9度化玉耶女）與一位少女（E7度化摩登伽女）；以及弟子目犍連的母親（W6目犍連救母）等多元身份；一位外道（W11度化鴦崛摩羅）與一位婆羅門（W5洗浴身心）；還有賤民尼提（W2慈度尼提），與一位佛陀宿世結怨過的冤親債主（W7提婆達多害佛）。可見佛陀教化的對象上至帝王，下至賤民，無所不包，觀機逗教，平等施教。

　　佛館22幅「佛陀行化本事圖」中的受教者身份，以佛陀的信眾（11幅）居多，其次為佛陀的弟子（8幅），最後為佛陀的家人

（3幅）。

（二）受教者性別：佛館22幅「佛陀行化本事圖」中受教者的性別，有六幅為女性，如喪子寡婦（E1吉祥草）、羅剎鬼子母（E2佛度鬼子母）、摩登伽女（E7度化摩登伽女）、摩耶夫人（W3為母說法）、目犍連之母（W6目犍連救母）與玉耶（W9度化玉耶女）。其餘16幅「佛陀行化本事圖」受教者均為男性，男女性別比例為16：6，男性將近為女性的三倍。

（三）受教者種姓：印度種姓制度，將人分成四個階級：婆羅門、剎帝利、吠舍、首陀羅。另外，還有最難懂、在四階級之外的「旃荼羅」，也就是俗稱的「賤民」。四種姓中，最高階級是「婆羅門」，他們是祭司或修行者；第二階級是「剎帝利」，他們是王室或軍人；第三階級的「吠舍」是商人；最低的階級「首陀羅」則是一群廣大的農民。原則上，階級分明，低的階級要為高的階級服務，每個階級自成團體，不能混雜。[106]佛館22幅「佛陀行化本事圖」中受教者的種姓，有水淨婆羅門（W5洗浴身心）屬最高的婆羅門種姓；有剎帝利種姓的琉璃王（E5端坐路中救族人）；有吠舍種姓的玉耶（W9度化玉耶女）；有首陀羅種姓的摩登伽女（E7度化摩登伽女）；有賤民的尼提（W2慈度尼提）。佛陀教化的信眾包括了婆羅門、剎帝利、吠舍、首陀羅四種姓與「賤民」，可見佛陀提倡佛性本具人人平等，以破除印度不平等的種姓制度的具體做法。

【106】「你無法理解種姓制度」http://blog.udn.com/damifel/ 10634302007/07/02 14:57。

二、「佛陀行化本事圖」中受教者得度因緣分析

　　佛館22幅「佛陀行化本事圖」中的受教者得度因緣，範圍極廣，但不離開人的生活、生涯與生命等三生。下列以出現頻率多寡來陳列說明：

　　（一）具有4幅相同得度因緣者：僅有一組4幅因法會因緣而得度者，即E4佛說人身難得、W1拈花微笑、W3為母說法、W6目犍連救母。

　　（二）具有3幅相同得度因緣者：只有因殺人因緣而得度者一組。

　　1.殺人：包括E2佛度鬼子母、W7提婆達多害佛、W11度化鴦崛摩羅。

　　（三）具有2幅相同得度因緣者：有三組分別因喪葬、戰爭與洗浴因緣而得度者。

　　1.喪葬：包括E1吉祥草、E11佛陀入滅。

　　2.戰爭：包括E3為雨舍大臣說「治國七法」、E5端坐路中救族人。

　　3.洗浴：包括W2教化羅睺羅、W5洗浴身心。

　　（四）僅單幅得度因緣者：有因乞食因緣得度者（E6平等乞食）、因男女情愛因緣得度者（E7度化摩登伽女）、因彈琴因緣得度者（E8修行如彈琴）、因睡床因緣得度者（E9愛護兒童）、因掃地因緣得度者（E10慈度周利槃陀伽）、因挑糞因緣得度者（W2慈度尼提）、因家庭普照因緣得度者（W3度化玉耶女）、因縫衣因緣得度者（W8為阿那律縫製三衣）等8幅。

　　上述佛館22幅「佛陀行化本事圖」中受教者的得度因緣，以

8幅單一因緣得度者為首，但以4幅同為法會因緣而得度者為最高頻率。可見佛陀行化過程中，是無時無刻、無所不在地在觀機逗教，且適時給予有緣眾生得度因緣。

三、「佛陀行化本事圖」的教化主旨分析

佛館22幅「佛陀行化本事圖」內容的教化主旨，可概分為人生真理、愛護兒童、奉行孝道、國泰民安、師徒/親子關係、與懺罪淨心等六類。分述如下：

（一）人生真理：包括E1的死亡的真理、E4的人身難得、E6的平等心乞食、E8的追求中道智慧的生活、E11的依誰為師？依何安住？W1的以心傳心宗、W2的四聖諦、W7的佛法所在，必為第一、W9依誰為師？依何安住？等9幅談人生真理的「佛陀行化本事圖」。

（二）懺罪淨心：包括E7的色身不淨、E10的拂塵除垢、W1的懺悔自新、W5的淨化三業、W6的供養三寶懺罪等5幅談懺罪淨心的「佛陀行化本事圖」。

（三）愛護兒童：包括E2的慈愛照顧天下的孩子、E9的四小不可輕等2幅談愛護兒童的「佛陀行化本事圖」。

（四）奉行孝道：包括W3的孝順父母、W4的孝道等2幅談奉行孝道的「佛陀行化本事圖」。

（五）國泰民安：包括E3的國家富強七法、E5親族之蔭勝餘蔭的等2幅談國泰民安的「佛陀行化本事圖」。

（六）師徒／親子關係：包括W8的身教重於言教、W10的不妄語，老師慈愛、弟子恭敬等2幅談師徒/親子關係的「佛陀行

化本事圖」。

第六節、「佛陀行化本事圖」的時代意義與價值

由表一依據生命教育三大領域終極關懷、價值思辨、與靈性修養的十二個單元，來比對佛館22幅「佛陀行化本事圖」的教化內容，可分為如下三類：

一具終極關懷者：計有E1吉祥草、E11佛陀入滅、W2慈度尼提、W3為母說法、W6目犍連救母、W7提婆達多害佛等6幅。探索必死的人生意義、開創其意義的人生哲學，關心死亡的省思，其中有1幅與「生死尊嚴」、2幅與「信仰與人生」單元相應，可見佛館這22幅「佛陀行化本事圖」內容具有建構深刻的人生觀、宗教觀與生死觀的終極關懷、生死關懷與臨終關懷之實踐的蘊義。

二具價值思辨者：計有E2佛度鬼子母、E3為雨舍大臣說「治國七法」、E5端坐路中救族人、E7度化摩登伽女、E8修行如彈琴、E9愛護兒童、E10慈度周利槃陀伽、W1拈花微笑、W4為父擔棺、W9度化玉耶女、W11度化鴦崛摩羅等11幅。透過理性思維與人性經驗以探索善惡的意義與特性，加以在各個實踐領域的應用。其中有1幅與「良心的培養」呼應、3幅有「能思會辨」內涵、2幅與「敬業樂業」相涉、4幅有「社會關懷與社會正義」意涵，與1幅與「全球倫理與宗教」呼應。可見佛館這22幅「佛陀行化本事圖」圖具有培養學生道德思考能力，探討倫理本質，並學習「態度必須公正，立場不必中立」的精神，來反省生命中之重大倫理議題，與培養美與善的生活美學的蘊義。

三具靈性修養者：計有E4佛說人身難得、E6平等乞食、W5洗浴身心、W8為阿那律縫製三衣、W10教化羅睺羅等5幅。關心人生觀與價值觀的內化，以促成知情意行的統整、生命境界的提升。其中1幅具「欣賞生命」意涵、1幅具「做我真好」意涵、1幅具「生於憂患」意涵、1幅具「生存教育」意涵、1幅與「人活在關係中」意涵等。可見佛館此22幅「佛陀行化本事圖」浮雕圖具有內化學生的人生觀與倫理價值觀，以統整其知情意行與身心靈，提升其生命境界的蘊義。

綜合上述，佛館22幅「佛陀行化本事圖」的對話內容，具生命教育三大領域屬性的比例為6：11：5，以價值思辨內涵居首，其次為終極關懷與價值思辨。

第七節、結語

本論文針對佛館22幅展現慈悲愛物、尊重生命的「佛陀行化本事圖」做為主要研究對象，透過描述、分析與解釋，對此組浮雕的圖像、圖式的歷史演變、風格特色，加以分析、考證描述、歸納詮釋，比較生命教育的三大領域內涵，與佛光山四大宗旨的關係，以及具有的時代意義與價值。結論如下：

一、「佛陀行化本事圖」浮雕穿插「佛教經偈」，將佛陀一生重要的弘化事蹟和教法，以書畫展現出來。每幅「佛陀行化本事圖」浮雕的寬與高各為200 x 200公分的正方形圖像，外圍四周加上25公分深灰色外框。在每幅「佛陀行化本事圖」的下方均附有黑色大理石塊的中、英文介紹，長寬各為60 x 20公分，左邊為中文說明牌，右邊為英文說明牌，左上角為浮雕名稱，下面則為

由左到右橫行的文字說明。近期更結合現代科技，在現場即可掃瞄每幅行化圖下的銅片QR CODE聽語音導覽。

　　22幅浮雕都是豐富多彩的半立體彩繪泥塑而成，沒有光線投射產生的陰影。大部分的「佛陀行化本事圖」的上半部，以佛陀頂上四射的毫光做為整個畫面的背景。浮雕內容以佛陀為主要人物，體積比例佔據一半以上的畫面，僅餘小部分的畫面容納小體積佛陀接引的人們，與佛陀構圖面積形成強烈的對比與差距，「佛陀行化本事」浮雕中占一半畫面的佛陀與得度者之間有聖凡關係。圖像人物透過極為細膩精緻的線條以成形，並傳神地散放出佛陀救護眾生的慈悲平等像，與信眾恭謹虔誠、渴盼得救的感情。佛陀說法，除講經三百餘會以外，也為一切眾生說法，如本章探討的「佛度鬼子母」、「為父擔棺」、「雨舍大臣說「治國七法」」、「度化摩登伽女」等。藉由這些圖像，足以顯現的特點是佛陀不擇對象、不分貴賤，對於不同的普羅大眾，都會依其特性因材施教，給予特別的教化。

　　22幅「佛陀行化本事圖」中，佛陀接引的對象以人類為主，唯有E4佛說人身難得，畫面上除佛陀外，僅出現一隻大烏龜。其他三幅出現在畫面中的動物僅作為故事的強化效果，如E5端坐路中救族人中的一隻戰馬、W2慈度尼提中的一條狗、W7提婆達多害佛使用的一匹醉象。其中W2慈度尼提中的一條狗，有醜化與污衊化尼提形象的意味。

　　佛館的22幅「佛陀行化本事圖」浮雕藝術為啟示大眾見賢思齊之平面「佛陀行化本事圖」浮雕圖書，轉為以立體畫為主來開啟清淨本性的「佛陀行化本事圖」，就蘊含了豐富的圖像隱喻與

意涵。

二、佛館22幅「佛陀行化本事圖」與生命教育三大領域十二個單元做比對後，結論如下：

（一）「終極課題的探索與實踐」：有6幅具有探索必死的人生意義、開創其意義的人生哲學，關心死亡的省思等的內涵，其中有4幅與「生死尊嚴」、2幅與「信仰與人生」單元相應。可見佛館這22幅「佛陀行化本事圖」具有建構深刻的人生觀、宗教觀與生死觀的終極關懷、生死關懷與臨終關懷之實踐的蘊義。

（二）「倫理反思與生活美學」：有11幅具有生命教育第二大領域「倫理反思與生活美學」透過理性思維與人性經驗，以探索善惡的意義與特性，加以在各個實踐領域的應用的內涵，其中有1幅與「良心的培養」呼應、3幅有「能思會辨」內涵、2幅與「敬業樂業」相涉、4幅有「社會關懷與社會正義」意涵，與1幅與「全球倫理與宗教」呼應。可見佛館這22幅「佛陀行化本事圖」具有培養學生道德思考能力，探討倫理本質，並學習「態度必須公正，立場不必中立」的精神，來反省生命中之重大倫理議題，與培養美與善的生活美學的蘊義。

（三）「人格統整與靈性提升」：有5幅具有生命教育三大領域的第三大領域「人格統整與靈性提升」，其中1幅具「欣賞生命」意涵、1幅具「做我真好」意涵、1幅具「生於憂患」意涵、1幅具「生存教育」意涵、1幅與「人活在關係中」意涵等，都深具關心人生觀與價值觀的內化，以促成知情意行的統整、生命境界的提升。可見佛館此22幅「佛陀行化本事圖」具有內化學生的人生觀與倫理價值觀，以統整其知情意行與身心靈，提升其生命境

界的蘊義。

　　22幅「佛陀行化本事圖」，配合穿插22幅星雲所書寫獨樹一幟的「古德偈語」一筆字，互相輝映，具有見賢思齊，開啟清淨本性的薰陶功用。

　　三、佛館22幅「佛陀行化本事圖」，高度符應佛光山弘揚人間佛教的「以文化弘揚佛法、以教育培養人才、以慈善福利社會、以共修淨化人心」四大宗旨，以及與時俱進的時代教育價值。雖然在台灣早期的傳統寺廟亦可見水泥浮雕作品，但多數偏向鳥獸與花草的雕刻，迥異於具有弘法與教育功能佛館的浮雕作品。這些隱喻都在傳遞著生命教育的意涵，成了當今各級學校現成的生命教育的教材，更彰顯佛光山人間佛教結合文化與教育弘法的功能。當今人性不古、價值觀念偏差的時代，是具有時代意義與價值。

（本章論文已刊載於《佛光人文學報》110.3.15 第四期，頁149-196。）

附錄

E1吉祥草圖表：內容	浮雕圖
佛陀住世的時候，有一個婦人但羅納死了獨生子，她傷心欲絕，請求佛陀救治她的兒子。佛陀說：「妳去找一戶人家要一棵吉祥草，給妳的兒子吃了，就會讓他活過來，但是這種草只有沒死過人的人家才有。」婦人抱著一絲希望，挨家挨戶四處求討，全無下落，哪一家沒有死過人？最後，她終於知道有生必有死，死不是一家一人的，是普遍的，因而走出悲傷的心情。（整理自如常法師編，《古德偈語與佛陀行化本事》，佛光山文教基金會，2011，頁95）	

E2佛度鬼子母圖表：內容	浮雕圖
夜叉鬼子母，性情凶惡殘暴，常擄它他人小孩食之，造成國中父母極大恐慌。佛陀為了教化她，將其最心愛的幼兒藏於鉢中。時鬼子母遍尋不著，憂愁悲痛，聽聞佛有一切智，即至佛所問兒所在。佛告之：「天下父母，愛子之心如妳，妳食人之子，他們的憂悲，正如妳失子之痛！妳若能受三皈五戒，盡壽不殺，即還汝子。」鬼子母聞言感悟，誓為天下兒童守護者。（同前，頁97）	

E3為雨舍大臣說「治國七法」圖表：內容	浮雕圖
摩揭陀國阿闍世王，因與北方鄰族跋耆國交惡，想要發動戰爭，特派遣大臣雨舍前往請示佛陀。佛陀了解雨舍來意，不著痕跡的藉著與阿難陀對話，說明跋耆國具有七種「必興不衰」之法。雨舍聽完心領神會作禮而去。果然，聰明的阿闍世王最後聽從佛陀的意見，沒有發兵攻打跋耆國。佛陀以說「七不衰法」，消弭了一場即將發生的戰爭。（頁99）	

E4佛說人身難得圖表：內容	浮雕圖
佛陀說法一向善用譬喻，讓人容易明白深奧的義理。一天，佛為讓弟子知道「人身難得」，舉譬說：大海裡有一隻盲龜，每百年才浮出水面一次。海上有一塊浮木，上面有一個小洞這塊浮木隨風浪四處漂流。盲龜又恰能鑽出浮木孔洞，其機緣小之又小；我們得為人身的機會，猶如盲龜的頭能鑽出浮木孔洞一樣難得。此即有名的，「盲龜浮木」喻。（頁101）	

E5端坐路中救族人圖表：內容	浮雕圖
佛陀提倡和平，反對戰爭。當時琉璃王要征伐迦毘羅衛國，依照印度風俗，軍隊出征，如果遇到沙門，立即停止戰爭。佛委為了保護祖國，琉璃王大軍經過的道路中靜坐。大軍不能前進，琉璃王只好下車說：「佛陀，烈日豔陽，路中不宜久坐，何不坐到枝葉繁盛的大樹下比較清涼？」佛陀說：「親族之蔭勝餘蔭。」琉璃王聽到佛陀慈悲的法音，深受感動，即刻下令回軍。（頁103）	

E6平等乞食圖表：內容	浮雕圖
佛陀時代，比丘靠著托鉢乞食，行腳弘化。「頭陀第一」的大迦葉，從不到富有人家乞食；他認為富貴來自過去世布施的果報，今生既已富有，何必再去錦上添花。「解空第一」的須菩提正好相反，從不到貧窮人家乞食；他覺得窮人三餐都難以溫飽，何忍再增添負擔。兩人極端的行徑被佛陀知道，特別集眾開示：「乞富乞貧，都是心不均平，佛法應建立在平等之上；儘管世間充滿差別待遇，吾人的心要安住在平等法中，才能自受用、他受用。」（頁105）	

E7度化摩登伽女圖表：內容	浮雕圖
摩登伽女，出身印度首陀羅族。年輕貌美，洋溢少女熱情。因思念佛陀侍者阿難陀，一日強行誘惑他到家中，甜言蜜語，百般獻媚。少年阿難陀，正不知如何是好，忽然文殊菩薩到來，帶他回歸僧團。摩登伽女追到僧團，要佛陀將阿難陀還給她。佛陀告訴她，阿難陀是證果之人，要嫁給他，要先到僧團生活，等到道行相等，才能匹配。摩登伽女在僧團修行一段時日後忽然有悟，明白愛欲煩惱是眾苦之緣，唯有法喜才是內心究竟的安樂。（頁107）	

E8修行如彈琴圖表：內容	浮雕圖
二十億耳出家前是一名琴師，隨佛出家後急於證果。他日夜不懈的精進修行，結果非但久久沒有開悟，反而把身心弄得疲憊不堪，因此生起退轉之心。佛陀知道後，曉喻他說：「譬如琴弦，太緊則弦易斷，太鬆則彈不成；唯有急緩得中，才能彈出美妙的音樂。修行也是如此，過份急躁或懈怠，都非正常之道。」二十億耳聞佛開示後，調整修行方式，終於在不久之後證得阿羅漢果。（頁109）	

E9愛護兒童圖表：內容	浮雕圖
佛陀十大弟子中，論議第一的迦旃延，到南方的王舍城傳教。一天，他派了一名年紀很小的徒弟回祇園精舍探望佛陀。佛陀見迦旃延的徒弟遠道而來，立刻吩咐阿難陀在佛的臥室再添一張床位，讓小徒弟睡在佛的住處。佛陀慈悲的作法，讓遠在他方傳教的迦旃延深受感動，愈加積極弘法。身旁的弟子看到佛陀如此作法，對均頭、羅睺羅等小沙彌，也就更加愛護照顧，不敢輕忽冷落他們。（頁111）	

E10慈度周利槃陀伽圖表：內容	浮雕圖
周利槃陀伽還未開悟之前，每每誦經過目即忘。和他一同出家的哥哥氣惱他愚笨，經常加以打罵。佛陀知道後，教他持誦「拂塵除垢」的偈句。從此周利槃陀伽每天一面認真掃地，一面用心持念「拂塵除垢」。一段時日後，心中慢慢明朗起來。明白外面的垃圾，要用掃帚掃除；心中骯髒的貪瞋愚癡，要用佛法才能淨化。漸漸地，他的心如同撥開雲霧的月亮，綻放皎潔的光明，終於大徹大悟，成為大阿羅漢。（頁113）	

E11佛陀入滅圖表：內容	浮雕圖
佛陀住世說法四十九年，講經三百餘會，對於應度的眾生皆已度盡，未度的眾生也已做了得度的因緣，於是在八十歲這一年進入涅槃。佛陀涅槃後，自己用三昧真火**荼毘**。**荼**毘後，舍利為拘尸那揭羅的末羅族所得，各國的國王不服，紛紛帶兵征討拘尸那揭羅，奪取佛陀舍利。後經婆羅門突路孥調解，八國共分舍利，各自造塔供養。（頁115）	

W1拈花微笑圖表：內容	浮雕圖
某日，佛陀在靈山會上說法，忽然拈花，舉座大眾盡皆默然，不知佛陀何為。只有修行頭陀苦行的大迦葉，破顏微笑。佛陀於是對大眾說：「吾有正法眼藏，涅槃妙心，實相無相，微妙法門，不立文字，教外別傳，付囑摩訶迦葉。」此為佛法「以心印心」之初傳。（頁73）	

W2慈度尼提圖表：內容	浮雕圖
尼提為古印度四種性的首陀羅賤民，平日以替人清潔糞便為業。一日，挑糞途中與佛陀相逢，因自感卑賤，有意避開。佛陀輕聲教喚他：「尼提！不用躲藏，你擔糞辛苦了！讓我替你擔上一程好嗎？」尼提深受感動，跪地流淚，終於皈敬佛陀，成為弟子。（頁75）	

W3為母說法圖表：內容	浮雕圖
悉達多太子出生七日後，母親摩耶夫人辭世，昇至忉利天。太子在姨母大愛道夫人扶養下長大，後來出家悟道，成為覺者佛陀。佛陀即將入滅時，覺得母親的生育之恩未報，因此決定到忉利天為母說法，善盡佛教非常重視孝道倫理，佛教對於合乎情法的世間人倫，並未否定和排斥。（頁77）	

W4為父擔棺圖表：內容	浮雕圖
佛陀成道後，到處宣揚法音。一日得知父親淨飯王病重，即刻帶領羅睺羅等人回國。淨飯王看到佛陀回宮，流下歡喜之淚。佛陀默默握著父親雙手，淨飯王含笑合掌而逝。夜晚，佛陀通宵守護棺木。出殯當天，親自為父擔棺。國人目睹這一幕，莫不感動流淚。佛陀「為父擔棺」，不但克盡人子之道，同時也為後世弟樹立了孝行典範。（頁79）	

W5洗浴身心圖表：內容	浮雕圖
有一天，佛陀遊化到拘薩羅，住在孫陀利河邊的叢林裡。有一位外道認為，在孫陀利河洗浴身心，能去除諸惡業障。佛陀說：「去除業障，要靠自我更新，平時奉行不殺生、不偷盜、不淫亂、不妄語，並且常懷慈悲心，以布施來去除慳垢，才是真正洗浴身心的方法。如果內心清淨，外在自然淨化；反之，一個煩惱業重的人，縱使以天上之水來洗除塵穢，也無法清淨內在的心靈。」（頁81）	

W6目犍連救母圖表：內容	浮雕圖
目犍連為佛陀弟子中神通第一，其母生前毀謗聖賢，死後墮入惡鬼道。目犍連以神通力，見母受苦，欲以飯食供養。其母欲食，飯食至口，即刻化為燄灰。目犍連向佛祈請救母脫苦之道。佛陀告以深重罪業，非一人之力可救，當於七月十五日僧自恣日，備百味飲食供養三寶，以此功德，即可懺罪。此即盂蘭盆法會的由來。」（頁83）	

W7提婆達多害佛圖表：內容	浮雕圖
提婆達多是佛陀的堂弟，隨佛陀出家後，經常在僧團中興風作浪。他蠱惑阿闍世太子篡奪王位，並應相約待其成為新王，自己也要取代佛陀，成為新佛。曾收買惡漢行刺佛陀，也曾以醉象、大石害佛，終不得逞。佛弟子們對提婆達多三番兩次欲害佛陀，憤恨不已，但佛陀認為，提婆達多是他的逆增上緣；因為沒有黑暗顯不出光明，沒有罪惡不知道善美。（頁85）	

W8為阿那律縫製三衣圖表：內容	浮雕圖
阿那律在佛陀說法時打瞌睡，受到佛陀訶斥。阿那律涕泣自責，從此不再睡眠，每天不是經行便是誦經，終致眼睛失明。一日，他想縫製衣服，因眼睛看不見，無法把線穿進針孔，心中極盼有人能夠幫忙。佛陀知道後，便前往他的住處，一天之內為阿那律縫好三衣，並且教他修習照明金剛三昧。不久，阿那律證得「天眼通」，成為佛陀弟子中，有名的天眼第一。（頁87）	

W9度化玉耶女圖表：內容	浮雕圖
玉耶為王舍城護彌長者之女，從小嬌生慣養，嫁給須達長者兒子為妻後，不改傲慢本性，侍奉公婆不孝，對待丈夫親友更常輕慢無禮。須達長者請佛陀到家中度化她，佛陀告知：女人光有姣好容貌，不名為美人，更不值得驕傲；心行端正，貞靜有德，受人尊敬，方可名為美人。秀麗的姿容雖可迷惑於人，但不能受人尊敬，也不能讓人見了歡喜。」玉耶聆聽佛陀法音，翻然有悟，發願生生世世作一佛化家庭的優婆夷。（頁89）	

W10教化羅睺羅圖表：內容	浮雕圖
羅睺羅是佛教第一位沙彌，聰明卻喜歡以妄語捉弄人。佛陀知道後，命他端來洗腳水。佛陀洗過腳後，指著水問：「盆裡的水可以喝嗎？」羅睺羅答：「洗過腳的水很髒，不能喝。」佛陀說：「你就像這水，本來清淨，因為不謹慎，猶如污水。」羅睺羅把水倒了，佛陀再問：「這盆子可以盛飯食用嗎？」羅睺羅答：「這盆子不乾淨，不能盛飯食用。」佛陀說：「你就像這盆子，做了清淨的沙門，卻不淨身口意，佛法如何入心？」從此，羅睺羅一改調皮習氣，嚴持淨戒，精進修道。（頁91）	

W11度化鴦崛摩羅圖表：內容	浮雕圖
鴦崛摩羅，人稱「指鬘外道」因邪師告以若殺千人，各取一指作鬘，即可成道，所以到處瘋狂殺人。殺至九九九人時，欲害其母以成一千之數。佛陀遙知而愍之，遂前往度化。鴦崛摩羅見佛陀前來，執劍趨前欲害，然始終無法接近佛身，佛陀為說正法，乃懺悔改過歸佛。鴦崛摩羅從「惡心」改為「慈心」，一如「放下屠刀，立地成佛。」（頁93）	

第四章　佛陀紀念館《禪畫禪話》浮雕圖像

　　本章探討佛館《禪畫禪話》浮雕壁畫之圖像，共有六節，分別為前言、禪與生命教育理念、佛館《禪畫禪話》浮雕緣起與外觀、佛館《禪畫禪話》浮雕內涵分析、佛館《禪畫禪話》浮雕的生命教育意涵與結語。

第一節、前言

　　目前許多大專院校陸續在校園推廣生命教育，佛光大學亦於104-2學期成立教師生命教育社群，希望在通識既有的生命教育相關課程外，能再規劃出具本校佛教辦學特色的生命教育課程，109-1學期生命教育教師社群再度啟動，以開發融入一般課程的生命教育教材，期能在校園內全面推動生命教育。筆者亦是此社群成員之一，每學期在通識教授「禪與生命智慧」課程。且筆者習禪三十年，禪修教學二十多年，遍及美、加、紐、澳與亞洲諸國，故極思能透過禪學為本校的生命教育開發一些具有佛教特色

的新教材。

　　本章以佛館40幅展現禪師睿智幽默的《禪畫禪話》浮雕做為主要研究對象，透過潘諾夫斯基的三階段圖像分析法：描述、分析與解釋，針對佛館《禪畫禪話》浮雕的圖像、圖式的歷史演變、風格特色，加以分析、考證描述、歸納詮釋。最後比較生命教育的主要內涵，以瞭解這些半立體浮雕圖像的外觀、內涵與風格，蘊含的生命教育意涵，與佛光山四大宗旨的關係，與在弘揚人間佛教所扮演的角色。

一、研究目的

　　筆者認為，佛館各項先進的軟應體建設，都是值得台灣引以為傲的文化資產，很有學術研究價值。尤其禪畫藝術具有老少咸宜、超越宗教、與時俱進的度眾特質，而筆者兼具有佛光山出家弟子與佛光大學教師雙重身份，更應投入學用合一的研究，以豐富與深化佛館導覽的參考資料，做為本校通識生命教育課程的教材，並能提供後人相關研究的參考，以補學術研究的不足。故本章研究有如下五個目的：

　　（一）瞭解佛館《禪畫禪話》浮雕圖像的內涵，以利深化
　　　　　《禪畫禪話》浮雕的導覽。

　　（二）發掘佛教藝術品對生命教育的啟發，並轉化成生命教
　　　　　育的教材。

　　（三）協助認識與深化佛館《禪畫禪話》浮雕壁畫導覽的內
　　　　　涵。

　　（四）彰顯佛光山人間佛教結合教育與文化弘法的功能。

（五）補學術研究的不足，以利後人相關研究的參考。

二、文獻回顧

禪畫藝術相關研究代表文獻有專書一部、期刊論文兩篇，與學位論文五篇，依序回顧如下：

（一）專書

1.蔡日新《禪之藝術》除了以文字敘論之外，並適當地配合圖像以解說禪宗思想對整個中國文化，舉凡文學、教學、書法、繪畫、音樂乃至園藝等各藝術層面所發揮的默化功效。[1]本章研究將針對佛館的《禪畫禪話》浮雕壁畫來探討其蘊含的生命教育義涵，亦是默化功效之一。

（二）期刊

1.吳永猛〈論禪畫的特質〉說明禪畫，除了借用一般繪畫的表達，更超越宗教畫的意義。因禪家能以無象而有象，襯托出『道象』。禪家既能善用繪畫技巧，推陳出新，又能提昇宗教畫的境界，掌握性命之本源，無拘無束，收放自如，寫出心中丘壑，弘揚佛法。作者透過筆墨、空白、寫意、機鋒與修道，帶領讀者摸索體會禪畫的特質。[2]提供筆者賞析佛館的《禪畫禪話》浮雕壁畫的準則。

2.陳威逅，〈畫中有禪‧禪中有畫〉分別探討禪畫的定義、禪畫題材及筆法、禪心畫禪畫、文人山水畫中抒發禪意、以及禪宗與禪畫等，並舉中日古今名人畫作為例，如唐王維、宋蘇軾、

【1】　蔡日新（1995），《禪之藝術》，正觀出版社。
【2】　吳永猛（1985），〈論禪畫的特質〉，《華岡佛學學報》第八期，1985.10，頁257-281。

明禪畫家石濤、高行健、曉雲法師，與日本的雪舟十五世紀，有
「畫聖」之稱，曾留學中國）、雪村、白隱十八世紀）等。[3]對於
筆者比對佛館《禪畫禪話》浮雕與生命教育的美學有參考價值。

（三）學位論文

1.邱淑美〈六祖壇經的生死哲學及其養生觀〉著重於探討惠
能的生死哲學及其養生觀，以《六祖壇經》為主。禪宗認為「生
死事大」，欲求出離生死苦海，就不應該對生死作理智的探究，
而是應該於日常的自然生活中來體悟，人生從何來、死向何處去
這個既玄又遠的現實問題，應該超越人我、主客的對立而直契生
命的本然。[4]生死哲學是生命教育三大議題之一，正可做為本研究
比對此議題時的參考。

2.梁玉枝〈禪思想與禪畫之探討〉從禪宗思想與創作主題的
思維精神做探討，並對禪畫的歷史發展與特色做比較。其內容分
別為(1)禪畫之歷史回溯(2)禪畫中的特質(3)禪的頓悟與藝術創作靈
感的關係(4)創作動機與理念。作品說明人類的藝術表現形式是無
窮盡的，因此在禪宗影響下的中國藝術，將藝術創造的重心，從
人格的、理性的、行使的世界，轉向人的靈性、轉向本真的人、
轉向自己的生命核心，這不僅是藝術創造的必然條件，同時也是
貫穿在中國藝術中的重要原則。可見禪的文化藝術影響中國藝術
至鉅。[5]正呼應本章研究佛館的《禪畫禪話》浮雕壁畫能從畫中走

【3】　陳威逅（2001），〈畫中有禪‧禪中有畫〉，《人生雜誌》208期。
【4】　邱淑美（2000），〈六祖壇經的生死哲學及其養生觀〉，東海大學哲學系碩
　　　士論文。
【5】　梁玉枝（2008），〈禪思想與禪畫之探討〉，華梵大學工業設計學系碩士論
　　　文。

出來的原因。

　　3.楊靜芳〈圓照寺「以藝弘道」之實踐：佛教經義融入藝術創作研究〉旨在探究圓照寺「以藝弘道」之理念，分析圓照寺所邀展者以佛教經義融入油畫創作及水墨畫創作之內涵，以及闡述圓照寺推展佛教經義融入藝術創作之特色。其中水墨畫創作秉持禪宗思想，分別以自然山水及小沙彌之公案等形式，呈現「禪思淨境」、「修行不離生活」之內涵。圓照寺藉藝術推展佛教經義之重點，作品形式兼顧傳統與創新，並以直述、隱喻、寓意及譬喻等方式呈現佛教經義。[6]除了展品非浮雕壁畫外，其餘與筆者欲探討佛館《禪畫禪話》浮雕之生命教育義蘊的動機非常雷同，故評述之。

　　4.廖金滿〈抽象繪畫中的禪意表現〉先就禪的精神、禪的起源、禪宗的形成以及禪宗的發展做一概略性的釐清，再針對禪宗美學的精神淵源、禪宗美學的基本性格、禪之自然哲學以及禪與共知經驗的實踐做探討。又透過禪與抽象繪畫的關聯性引發出東西方文化的交流過程，強調東方繪畫的抽象思維，舉東方繪畫和書法理論的分析，西方則舉理性的抽象幾何與感性的抽象表現，以瞭解東西方抽象繪畫藝術家能夠清楚傳達禪思維的方式。[7]對筆者解讀佛館《禪畫禪話》浮雕之生命教育義蘊有所啟發。

　　5.林麗姬〈曉雲導師禪畫研究〉傳達了曉雲法師對禪畫的觀

【6】　楊靜芳（2011），〈圓照寺「以藝弘道」之實踐：佛教經義融入藝術創作研究〉，文藻外語學院創意藝術產業研究所碩士論文。
【7】　廖金滿（2012），〈抽象繪畫中的禪意表現〉，國立屏東教育大學視覺藝術學系碩士論文。

點：論禪畫，應該要兼具禪宗的義理，畫作之技巧與境界。禪畫是具有禪意的畫，其作畫之本意應不只為畫而作，而是為寫胸中之禪境，故禪畫之考量應首重在繪者要有禪之修鍊，進而有禪境之素養。禪畫意境之能提昇人生境界之拓展，應指禪畫中所蘊涵之禪境而言。故曉雲法師的禪畫，從其筆墨造境、意境營運和詩文題跋、畫意指涉，無不以『覺性』與『禪心』為最終的依歸，充滿著『文以載道，畫寓教化』的感染力，是『畫意』與『禪心』結合的最高境界。[8]本論文展現了近代聞名的禪畫家曉雲法師親證的畫禪意境，在筆者將解讀《禪畫禪話》浮雕的禪意時是有參考價值。

三、研究方法與原因：

本研究採用田野調查與文獻觀察兩個研究方法，說明如下：

第一個方法田野調查：由於研究的40幅浮雕數量龐大，需親自到佛館，逐一攝影記錄。返校後再整理、電腦打字與分類製表，做為本研究的基本資料。為確認照片的品質與資料的準確性，計畫再前往佛館向主事者確認，有必要再透過訪談主事者來補充不足的資料，以利撰寫的順利。

第二個研究方法為文獻觀察與比較分析法：將蒐集佛館40幅《禪畫禪話》浮雕的原作者高爾泰一百幅的親筆畫作《禪話禪畫》，依據德國潘諾夫斯基圖像分析法的三個步驟：描述、分析與解釋，來耙梳佛館40幅《禪畫禪話》立體浮雕所表現的風格形式、內在涵義與意義價值，以做為撰寫佛館《禪畫禪話》浮雕之

【8】 林麗姬（2006），〈曉雲導師禪畫研究〉，華梵大學工業設計系碩士論文。

生命教育意涵的依據與參考。

第二節、禪與生命教育理念

本節將透過三部分來串聯禪與生命教育，首先分別探討禪的起源與內涵，生命教育的緣起與理念，再進一步耙梳禪所蘊育的生命智慧，以做為第四節佛館《禪畫禪話》浮雕內涵分析，與第五節探討佛館《禪畫禪話》浮雕的生命教育意涵的鋪陳。

一、禪的起源與內涵

禪的誕生，來自「佛陀拈花，迦葉微笑」，由此一大事因緣，「禪」開始了它生命的傳承。「禪」語詞源自於印度古語梵文中的「dhyana」或是俗語中的「jhana」以漢文的讀音就是「禪那」。然後將之省略為「禪」。禪亦稱為「禪定」，這是根據「dhyana」或是俗語中的「jhana」的意譯為「定」，再和讀音「禪」組合而成的。換句話說，禪（禪定）便是指將散亂旁雜的心，趨於統合而安定的意思。因此，另外還有人將它翻譯為「靜慮」。

禪（禪定）便是將精神統一起來，換句話說，就是指將我們錯亂龐雜的本心安定下來，而使之趨於統一，這就是禪。然而，凡人的心總是受到外在的牽絆而有所拘限，禪便是將我們的心從這些外在的困惑與限制中，解放出來讓人心自由。

禪的第一步，便是要察明真相：發現我們的本心，到底是受到什麼所限制，而不得自由。進而，才能將之解放出來。

禪的思想，為東西方文化共同接受，因為禪不是什麼神奇

玄妙之理，禪只是一種生活，是大、是尊、是真善美的境界，是常樂我淨的領域。因此禪，雖然是古老的遺產，但更是現代人美滿生活的泉源。因為禪的功用可以擴大心胸、堅定毅力、增加健康、啟發智慧、調和精神、防護疾病、淨化陋習、強化耐力、改善習慣、磨練心志、理解提起、記憶清晰。尤其禪能令我們認識自己，所謂明心見性，悟道歸源。

　　習禪有成之人，生活的本身即是「禪」的當體，在處事臨眾中，以往的諂曲、喜怒、憂慮、矛盾等，已為「禪心」所消融，生活中所展現皆是「禪」的妙用——無住與隨緣。禪者能從矛盾中統一見解；從差別中融和思想；從分離中相依精神；從人我中相通兩心。[9]

二、生命教育的緣起與理念

　　對於生命教育的起源與發展現況，西方學者認定「生命教育」創始於1979年在澳洲雪梨成立的「生命教育中心」（Life Education Center, LEC），其最初設立宗旨在致力於「藥物濫用、暴力與愛滋病」的防制。[10]可見生命教育原不是教育學的一個分支，早期僅屬於家庭教育與社會文化教育的功能，中心思想在於以智慧「尊重他者與自己的生命」，以改善現代年輕人自殺及欺凌行為問題。後來逐漸發展結合成研究心理學、社會學、生命科學現象，並著重於中小學實務的應用學科。[11]

【9】　星雲（2009）〈如何建設人間佛教第五篇禪與現代人的生活〉《星雲大師文集》《佛教叢書10－人間佛教》，香海文化公司，頁475-483。

【10】　釋永東（2009），《佛教人性與寮育觀》，台北市：蘭臺出版社，頁12。

【11】　教育部生命教育學習網_生命本質的迷思，http://life.edu.tw/homepage/

　　其實生命教育在台灣的萌芽更早，於1976年即由台灣民間團體從日本引進「生命教育」，但是一直難以成為主流教育的教材教法。[12]直至前台灣省教育廳於1997年底開始推動生命教育，2000年宣佈設立「生命教育委員會」迄今，生命教育在台灣的推動已近約有二十年的時間，在這段期間生命教育由台灣省中等學校的一項專案計畫，逐步發展成為全國各級學校包含大學在內教學系統的一部份，並逐漸成為社會教育的一環。[13]

　　早期對生命教育的內涵，受生命教育緣起背景的影響，常誤以為「生命教育」就是「自殺防治」。其實如何建立正面深刻的人生觀，與同儕、家庭及社會互愛互助的關係，以防患未然才是上策。近年來又有視生命教育的內涵為生死教育相關的臨終關懷或殯葬禮儀等，而忽略了生與死之間生命歷程的安頓。[14]基於上述諸多紛歧看法，終於在2003年由孫效智等二十餘位各領域的傑出學者，共同推動「生命教育教學資源建構計畫」，建構出生命教育的三大領域，即探究生命中最核心議題並引領學生邁向知行合一的教育，條列略述如下：

　　（1）終極課題的探索與實踐：引領學生進行終極課題與終極實踐的省思，包括終極關懷、生死關懷與臨終關懷之實踐，以建構深刻的人生觀、宗教觀與生死觀。概略為「生死尊嚴」、

homepage_below/new_page_1.php?type1=1&type2=1。
【12】　釋永東（2009），《佛教人性與傷育觀》，頁12。
【13】　陳立言（2004），〈生命教育在台灣之發展概況〉，《哲學與文化》31（9），頁21。
【14】　陳立言（2004），〈生命教育在台灣之發展概況〉，《哲學與文化》31（9），頁28。

「信仰與人生」等兩個單元。

（2）倫理反思與生活美學：培養學生道德思考能力，探討倫理本質，並學習「態度必須公正，立場不必中立」的精神，來反省生命中之重大倫理議題，與培養美與善的生活美學。內容包括「良心的培養」、「能思會辨」、「敬業樂業」、「社會關懷與社會正義」與「全球倫理與宗教」等五個單元。

（3）人格統整與靈性提升：內化學生的人生觀與倫理價值觀，以統整其知情意行與身心靈，提升其生命境界。包含「欣賞生命」、「做我真好」、「生於憂患」、「生存教育」、「人活在關係中」等五個單元。[15]

生命教育包含終極關懷與實踐、倫理思考與生活美學，以及人格統整與靈性發展等生命學問。如何選擇適合大學生的生命教育主題，規劃適宜的課程與教學活動，以引領大學生對於生命進行思辨與體認，進而思索人生課題、道德抉擇與超越自我，是一個值得我們關注的課題。透過生命教育的推動與落實，幫助大學生面對此時期獨特的生命課題，使大學教育不僅培育人才，更能培育具確立的人生觀、價值觀思辨及實踐生命修養能力的全人。[16]

心理學家弗蘭克（V. Frankl）認為：「生命一旦有了意義，就能健康的生活下去。生命的目的不只是要去追尋一個意義，

【15】　參閱陳立言（2005），〈生命教育在台灣之發展概況〉，頁8-9。與孫效智（2006），〈歌詠生命的旋律─談高中生命的教育理念與落實〉，台北市麗山高中生命教育研習營，2006.5.22。

【16】　第八卷第二期「大學生命教育」專輯（2016年12月出刊）

而是有了意義之後，才能活得好。」[17]因此，我們應該對生命了解、接納，進而對生命的把握有信心，有能力，能掌控，才能使生命活得快樂又幸福。[18]上述生命教育強調融入美與善的藝術課程，以培養學生的生活美學，促使筆者欲藉由佛教藝術的美學來開採其蘊含的生命教育意涵，讓生命教育的教材能更活潑多元，而聯想到本校創辦人星雲鍾愛以浮雕壁畫來說法，尤其在佛館前兩側長廊就呈現了三組系列的浮雕壁畫。從其開創佛光山迄藏經樓牆面的巨幅浮雕設計，就不難窺知。

三、禪的生命智慧

禪旨在開發生命能量與生命智慧。開發每個人內在的大生命力、大智慧力、大造化力、消除壓力與憂鬱，在靜定中尋回內在純靜、至善、完美的德性之光。禪有如下功用：

（一）開發自我覺知，洞悉宇宙真理，體驗天人合一，尋回內心慈悲與愛。

（二）開發禪的生命力，紓壓與預防憂鬱，提昇身心品質。

（三）開發禪的般若智慧，了知因緣法，圓融人際關係與和諧社會。

（四）強化大腦功能，提升專注力與工作效率。

（五）強化心靈，以清淨無染心運用在教育行政上。[19]

【17】　趙可式等譯，Viktor E. Frankl（2008），《活出意義來》Man's Search for Meaning），台北：光啟出版社。

【18】　關懷新新人類生命教育篇，www.ddjhs.tc.edu.tw/phppost/disp_news.php?action=send_file&id=8286...1 2006/7/19。

【19】　台灣禪宗佛教會http://www.zen.org.tw/web/newsdetail.php?id=3090 2016.8.10。

　　佛禪的「空觀」思想及「返照」工夫，使蘇東坡悟得人生如夢幻、此心本清淨，不應被情塵欲累所役使，而能以一種超然物外的生命態度坦然面對慾海沉浮的生活困境，孕育了隨緣自適、「無所往而不樂」的禪化之生命，情境在藝術的理論與實踐上，東坡受佛禪「空觀」、「動靜觀」及「返照」的薰染，豐富了其作品及文論內涵。[20]

　　人不要被刻板的觀念困住，有時要跳出來看看，用一種寬容的態度面對一切，這就是禪的入門，所以初禪是覺、觀、喜、樂、一境性。覺，就是很清楚去覺察周遭的事情；觀，是用正確的人生態度、適應能力來觀照；喜，從眼睛看到，耳朵聽到，到觸覺味覺等感覺，都屬於喜；樂，是內心悠然自得的樂，由喜昇華而產生的；一境性是心變得非常專注安定，表現在我們日常生活中的平靜。[21]

第三節、佛館《禪畫禪話》浮雕緣起與外觀

　　本節先介紹佛館《禪畫禪話》浮雕的緣起，再剖析《禪畫禪話》浮雕圖像的外觀如下：

一、佛館《禪畫禪話》浮雕的緣起介紹

　　圖像學（iconology）最早為研究「象徵」的學問，旨在記錄各圖像演變與象徵的意義。到了20世紀，圖像學成為一門描述藝

【20】　施淑婷（2004），〈淺析佛禪對東坡生命智慧及文學藝術觀之影響〉《中華人文社會學報》第一期，11月。

【21】　惠敏法師、鄭石岩、陶晶瑩（2013），（2011.9.18心世紀倫理對談），法鼓文理學院，https://books.google.com.tw/books?isbn=9866443477。

術內容、理解藝術意義的學問，在藝術史研究中扮演舉足輕重的角色，滿足早先慣從形式原理（如形色、明暗、構圖）來書寫藝術史的不足。

圖像學（iconology）與圖像分析（iconography）有時是互相的概念，圖像分析著重描述與分析歸類，對象常是單一藝術作品；圖像學則指研究範圍更廣的研究取徑，為解釋的方法，注重從文化、社會背景等脈絡來探索某一主題藝術作品的內在意義。[22]可見圖像學是解釋平面藝術作品的學問，希望通過對作品的描述，傳遞藝術家的創作意向，以及圖像真正想要傳達的故事內容。

40幅《禪畫禪話》浮雕，座落在佛館前面菩提廣場的外側牆壁上（見第三章圖一佛館全景圖一點鐘與兩點鐘的位置），所依據的版本原為1993年大陸知名藝術家高爾泰、蒲小雨夫婦以《星雲禪話》[23]為體材畫下百幅禪畫的人物，名為《禪話禪畫》，由佛光山典藏中。佛館從中遴選40幅較耳熟能詳與生活化的作品（見圖一佛館《禪畫禪話》浮雕），再延請雕刻家葉先鳴泥塑，彩繪師陳明啟彩繪，成就《禪畫禪話》浮雕系列作品，表現人人本自具足的禪心佛性。《禪話禪畫》由平面以禪話文字創作，走向以《禪畫禪話》立體浮雕禪畫載體，顯現了禪畫中的「畫中有禪，禪中有畫」的特徵，更發揮了禪畫寓教於樂的效果。[24]

【22】 全人教育百寶箱http://hep.ccic.ntnu.edu.tw/browse2.php?s=669。

【23】 星雲大師著、高爾泰、蒲小雨畫（1996），《星雲禪話》，佛光文化事業有限公司，1996。

【24】 星雲大師著，高爾泰/莆小雨畫（1996），《禪話禪畫》，高雄市：佛光出版社，1996。

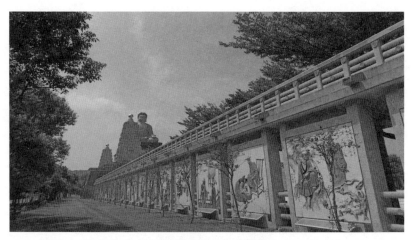

圖一、佛光山佛館《禪畫禪話》浮雕圖（摘錄自佛陀紀念館官網）

二、佛館《禪話禪畫》浮雕圖像之外觀剖析

　　筆者於2017.2.16（星期五）1:00-4:00pm親至佛館《禪畫禪話》浮雕現場，蒐集所有《禪畫禪話》浮雕的圖像與資料，逐一拍照、記錄、編號與製表，依40幅《禪畫禪話》浮雕在佛館的位置做編號，從靠近大佛右側日出方向的《禪畫禪話》浮雕開始往禮敬大廳方向依序編為E1~E20，靠近大佛左側的《禪畫禪話》浮雕則依序編為W1~W20。以收錄建置一套《禪畫禪話》浮雕完整的資料，供本節《禪畫禪話》浮雕的研究撰寫。

　　下列將依潘諾夫斯基三階段圖像分析法，先作前圖像描述，分為尺寸大小、色彩情緒、文字說明與浮雕構圖四項說明如下：

　　（一）尺寸大小： 佛館40幅《禪畫禪話》浮雕幾乎是正方形，每幅浮雕大小尺寸都是一致的，寬與高各為283公分x280公分，浮雕外圍四周泥塑以25公分水泥外框。

　　（二）**色彩情緒**：《禪畫禪話》浮雕是由豐富多彩的半立體彩繪泥塑而成，除了其中8幅《禪畫禪話》浮雕沒有背景外，25 其餘32幅的背景都是靠濃淡漸層的色彩來分別其遠近，但沒有光線投射產生的陰影。圖像人物透過極為細膩精緻的線條以成形，色彩鮮明並傳神地散放出禪師與學僧間對話的各種情緒，禪師的苦口婆心，學僧與信眾的迷惑神態、渴盼得救的感情，對於瞻仰《禪畫禪話》浮雕者，有如身歷其境、蒙受棒喝、若有所悟的投射效果。各幅浮雕的色彩將在下面（四）浮雕構圖中一併說明。

　　（三）**文字說明**：每幅《禪畫禪話》浮雕包含畫與題字，有別於大悲殿「觀音菩薩應化事蹟」、佛館「佛陀行化本事」與玉佛殿「東方琉璃世界」、「西方極樂世界」浮雕外加解說牌。40幅《禪畫禪話》浮雕的文字融於畫中，依序分列如下：

【25】　8幅沒有背景的《禪畫禪話》浮雕：E3千古楷模、E16自了漢、E17本空非有、E19諸佛不欺、W6本來面目、W10了無功德、W13像牛糞、W14搶不走。

E1 慧可安心：右上角橢圓印「立雪求法 斷臂安心 不可覓處 寂滅明白《慧可安心》慧可參達摩」圓印[26]（上緣由上到下每行3字，由右到左12行）（見圖表1）。

E2 通身是眼：右上角橢圓印「千手千眼觀世音菩薩通身是眼照世間」（3字×5）小方印後下方：「《通身是眼》雲巖對道悟」小方印[27]（見圖表1）。

E3 千古楷模：右上角橢圓印「學道容易悟道難 不下功夫總是空 能信不行空費力 空談論說也突然」高方印 稍大一些方印《千古楷模》百丈懷海勸弟子[28]（見圖表2）。

E4 隱居的地方：右上角橢圓印「禁驢過橋驢先發蹄 因以頓悟忽略真諦」右中邊緣 小方印[29]（見圖表2）

E5 寸絲不掛：在浮雕畫右下邊緣提字，右下角開始由上到下，由右到左共18行字。橢圓印「法性湛然深妙 原無來去之相 玄機雪峰機鋒 好個寸絲不掛」《寸絲不掛》玄機覓雪峰 小方印[30]（見圖表3）。

E6 一襲衲衣：畫面左上角由上到下一行題字：橢圓印「一襲衲衣一張皮 四錠元寶四個蹄 若非老僧定力深 機幾與汝家作馬兒」小方印。畫面右下角兩行畫的名稱《一襲衲衣》無果禪師與母女護法（在護）字上用中印」[31]（見圖表3）。

【26】 星雲大師著，高爾泰/莆小雨畫（1996），《禪話禪畫》，頁98。

【27】 星雲大師著，高爾泰/浦小雨畫（1996），《禪話禪畫》，頁98。

【28】 星雲大師著，高爾泰/浦小雨畫（1996），《禪話禪畫》，頁55。

【29】 星雲大師著，高爾泰/浦小雨畫（1996），《禪話禪畫》，頁95。

【30】 星雲大師著，高爾泰/浦小雨畫（1996），《禪話禪畫》，頁177。

【31】 星雲大師著，高爾泰/莆小雨畫（1996），《禪話禪畫》，頁133。

圖表1、佛館「禪畫禪話」慧可安心、通身是眼浮雕圖

編號：E1　禪畫名稱：慧可安心	編號：E2　禪畫名稱：通身是眼

圖表2、佛館「禪畫禪話」千古楷模、隱居的地方浮雕圖

編號：E3　禪畫名稱：千古楷模	編號：E4　禪畫名稱：隱居的地方（自己的住處）
	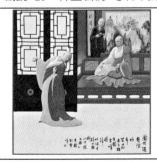

圖表3、佛館「禪畫禪話」寸絲不掛、一襲衲衣浮雕圖

編號：E5　禪畫名稱：寸絲不掛	編號：E6　禪畫名稱：一襲衲衣
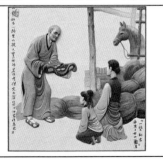	

E7　說究竟法：畫下面邊緣由右到左提字：橢圓印「無邊風月眼中眼　不盡乾坤燈外燈　柳暗花明千萬戶　敲門處處有人應」（中方印）《說究竟法》佛光示（小方印）學僧，下腳有兩行文字。[32]（見圖表4）。

E8　自傘自度：畫左邊緣由上到下提字：橢圓印「迷時師度悟時自度」右下邊緣「《自傘自度》禪師勸信者」（小方印）（見圖表4）。

E9　月亮偷不去：畫面左上角由上往下四行提字：橢圓印「吾有一軀佛　世人皆不識　不塑亦不裝　不雕亦不刻　無一塊泥土　無一點彩色　工畫畫不成　賊偷偷不得　體相本自然　清淨常皎潔　雖然是一軀　身分千百億」《月亮偷不去》良寬勸小偷[33]（見圖表5）。

E10　八風吹不動：右上角提字，右上到下，由右到左：橢圓印「橫看成嶺側微峰　遠近高低名不同　不識廬山真面目　只緣身在此山中」《八風吹不動》佛印對蘇（中印）東坡[34]（見圖表5）。

E11　炷香增福：左上角題字由上到下，由右到左共九行：橢圓印「翰林挑水汗淋腰　和尚吃了怎能消　老僧禪坐一炷香　能消施主萬劫糧」右下角落下款由右上到下，由右到左共三行：《炷香增福》裴文德翰林挑水（小印　中印）[35]（見圖表6）。

E12　大千為床：左上角題字由上到下，由右到左共八行：橢圓印「天為幢地為氈　日月星辰伴長眠　夜間不敢長伸足　恐怕踏破海底天（小印）」右下角落下款由上到下，由右到左共二行：《大千為床》佛印勸蘇東坡（中印）[36]（見圖表6）。

【32】　星雲大師著，高爾泰/浦小雨畫（1996），《禪話禪畫》，頁101。
【33】　星雲大師著，高爾泰/浦小雨畫（1996），《禪話禪畫》，頁11。
【34】　星雲大師著，高爾泰/浦小雨畫（1996），《禪話禪畫》，頁113。
【35】　星雲大師著，高爾泰/浦小雨畫（1996），《禪話禪畫》，頁149。
【36】　星雲大師著，高爾泰/浦小雨畫（1996），《禪話禪畫》，頁137。

圖表4、佛館「禪畫禪話」說究竟法、自傘自度浮雕圖

編號：E7　禪畫名稱：說究竟法	編號：E8　禪畫名稱：自傘自渡

圖表5、佛館「禪畫禪話」月亮偷不去、八風吹不動

編號：E9　禪畫名稱：月亮偷不去	編號：E10　禪畫名稱：八風吹不動

圖表6、佛館「禪畫禪話」炷香增福、大千為床浮雕圖

編號：E11　禪畫名稱：炷香增福	編號：E12　禪畫名稱：大千為床

E13　我是侍者：左上角題字由上到下，由右到左共一行：橢圓
印「心佛眾生三無差別　直下承擔可免（中印）沉淪　（小
印）」左下角落下款由上到下，由右到左共二行：《我是侍
者》慧忠示侍者[37]（見圖表7）

E14　不能代替：左上角題字由上到下，由右到左共一行半：橢圓
印「坐破蒲團不用功　何時及第悟心空　真是一番齊著力　桃
花三月為飛紅」左下角落下款由上到下，由右到左共一行：
《不能代替》道謙對宗圓（小印）[38]（見圖表7）

E15　野狐禪：左上角：橢圓印「不落不昧　兩采一賽　不昧不落　千
錯萬錯」稍大方印。右中間邊緣：由上到下一行《野狐禪》
百丈懷海示野狐（示字左邊一小印高）[39]（見圖表8）

E16　自了漢：左上角題字由上到下，由右到左共八行：橢圓印
「自從大士傳心印　額有圓珠七尺身　掛錫十年棲蜀水　浮杯今
日渡漳濱（小印）」右下角落下款由上到下，由右到左共二
行：《自了漢》黃檗對僧（中印）[40]（見圖表8）

E17　本空非有：左上角題字由上到下，由右到左共十一行：橢圓
印「百千燈作一燈光　盡是恆沙妙法王　是故東坡不敢惜　借君
四大作禪床　石霜奪取裴休笏　三百年來眾口誇　爭似蘇公留玉
帶　長和明月共（中印）無瑕（高小印）　右下角落下款由上
到下，由右到左共三行：《本空非有》佛印對蘇東坡[41]（見
圖表9）

E18　我也可以為你忙：左上角題字由上到下，由右到左共六行：
橢圓印「名醫化導有原因　疾病傷寒先忌瞋　脈理深微能率性
良方精細度迷津　《我也可以為你忙》佛光示克契　（中印）
（小印）」[42]（見圖表9）

【37】　星雲大師著，高爾泰/浦小雨畫（1996），《禪話禪畫》，頁29。
【38】　星雲大師著，高爾泰/浦小雨畫（1996），《禪話禪畫》，頁23。
【39】　星雲大師著，高爾泰/浦小雨畫（1996），《禪話禪畫》，頁179。
【40】　星雲大師著，高爾泰/莆小雨畫（1996），《禪話禪畫》，頁93。
【41】　星雲大師著，高爾泰/浦小雨畫（1996），《禪話禪畫》，頁67。
【42】　星雲大師著，高爾泰/浦小雨畫（1996），《禪話禪畫》，頁45。

圖表7、佛館「禪畫禪話」我是侍者、不能代替浮雕圖

編號：E13　禪畫名稱：我是侍者	編號：E14　禪畫名稱：不能代替

圖表8、佛館「禪畫禪話」野狐禪、自了漢浮雕圖

編號：E15　禪畫名稱：野狐禪	編號：E16　禪畫名稱：自了漢

圖表9、佛館「禪畫禪話」本空非有、我也可以為你忙浮雕圖

編號：E17　禪畫名稱：本空非有	編號：E18　　名稱：我也可以為你忙

E19 諸佛不欺：左上角題字由上到下，由右到左共六行：橢圓印一「子出家九族升天 若不升天諸佛妄言（小印）」右下角落下款由上到下，由右到左共二行：《諸佛不欺》黃檗禪師（小印）（中印）[43]（見圖表10）

E20 行惡與修善：左邊右上角題字由上到下，由右到左共二行：橢圓印「行惡無善念 行善無惡心 善惡如浮雲 無生亦無滅」承擔可免（中印）沉淪 （小印）」左下角落下款由上到下，由右到左共二行：《行惡與修善》峻極示僧（中印）（小印）[44]（見圖表10）

W1 夜遊：右上角題字由上到下，由右到左共七行：橢圓印「禪門之教育以慈悲為母 以方便為父 行不言身教沉淪」左下角落下款由上到下，由右到左共二行：《夜遊》」先涯勸學僧（小印）（中印）[45]（見圖表11）

W2 曬香菇：左上角題字由上到下，由右到左共六行：橢圓印「不經一番寒徹骨 怎得梅花撲鼻香 直饒熱得人流汗 荷池蓮蕊也芬芳」《曬香菇》（中印）老禪師與道元禪師（小印）」[46]（見圖表11）

W3 高與遠：畫中四折屏風的上緣都各有一句題字，由上到下，由右到左共二十行：橢圓印「手把青秧插滿田 低頭便見水中天 身心清淨方為道 退步原來是向前」左下角落下款由上到下，由右到左共二行：高小印（中印）《高與遠》無德對學僧[47]（見圖表12）

W4 放下！放下！：右上角題字由上到下，由右到左共二行：橢圓印「修道容易遇師難 不遇明師總是閒 自作聰明空費力 忙修瞎練也徒然」左下角落下款由上到下，由右到左共一行：（中印）（小印）《放下放下》佛陀示旅人[48]（見圖表12）

【43】 星雲大師著，高爾泰/浦小雨畫（1996），《禪話禪畫》，頁147。
【44】 星雲大師著，高爾泰/浦小雨畫（1996），《禪話禪畫》，頁157。
【45】 星雲大師著，高爾泰/浦小雨畫（1996），《禪話禪畫》，頁43。
【46】 星雲大師著，高爾泰/浦小雨畫（1996），《禪話禪畫》，頁171。
【47】 星雲大師著，高爾泰/浦小雨畫（1996），《禪話禪畫》，頁41。
【48】 星雲大師著，高爾泰/浦小雨畫（1996），《禪話禪畫》，頁129。

圖表10、佛館「禪畫禪話」諸佛不欺、行惡與修善浮雕圖

編號：E19　禪畫名稱：諸佛不欺	編號：E20　禪畫名稱：行惡與修善

圖表11、佛館「禪畫禪話」夜遊、曬香菇浮雕圖

編號：W1　禪畫名稱：夜遊	編號：W2　禪畫名稱：曬香菇

圖表12、佛館「禪畫禪話」高與遠、放下！放下！浮雕圖

編號：W3　禪畫名稱：高與遠	編號：W4　禪畫名稱：放下！放下！

W5 珍惜現在：右上角題字由上到下，由右到左共二行：橢圓印「過去不可追　未來難相遇　佛說三世法　現在最珍惜（小印）」左下角落下款由上到下，由右到左共二行：《珍惜現在》慈鎮勸親鸞（中印）[49]（見圖表13）

W6 本來面目：左上角題字由上到下，由右到左共四行：橢圓印「人人自己天真佛　晝夜六時長放光　剔起眉毛觀自得　何勞特地禮西方」左上角落下款由上到下共一行：《本來面目》香嚴智閑（中印）溈山靈祐（小印）[50]（見圖表13）

W7 敬鐘如佛：左上角題字由上到下，由右到左共二行：橢圓印「一年春盡一年春　野草山花幾度新　天曉不因鐘鼓動　月明非為夜行人（小印）」右下角落下款由上到下，由右到左共二行：《敬鐘如佛》奕尚勸森（中印）田悟由[51]（見圖表14）

W8 不許為師：背景為左上角題字由上到下，由右到左共六行：橢圓印「要成佛道　先結人緣　荔枝有緣　即能悟道　兜率從悅禪師對清素禪師」　在畫面左中間邊緣用印（中印）（小印）[52]（見圖表14）

W9 文殊現身：左上角題字由上到下，由右到左共三行：橢圓印「苦瓜連根苦　甜瓜徹蒂甜　修行三大劫　卻被這僧嫌（小印）」右下角落下款由上到下，由右到左共二行：《文殊現身》文喜勸文殊（中印）[53]（見圖表15）

W10 了無功德：右上角題字由上到下，由右到左共三十一行，完全佔滿了畫面的上緣：橢圓印「是無是有　非無非有　是可有是可無　是本有是本無　乃禪家本來面目也　根據《了無功德》（小印）達摩示梁武帝悟道（高小印）」[54]（見圖表15）

【49】　星雲大師著，高爾泰/莆小雨畫（1996），《禪話禪畫》，頁99。

【50】　星雲大師著，高爾泰/浦小雨畫（1996），《禪話禪畫》，頁81。

【51】　星雲大師著，高爾泰/浦小雨畫（1996），《禪話禪畫》，頁125。

【52】　星雲大師著，高爾泰/浦小雨畫（1996），《禪話禪畫》，頁175。

【53】　星雲大師著，高爾泰/浦小雨畫（1996），《禪話禪畫》，頁31。

【54】　星雲大師著，高爾泰/浦小雨畫（1996），《禪話禪畫》，頁63。

圖表13、佛館「禪畫禪話」珍惜現在、本來面目浮雕圖

編號：W5　禪畫名稱：珍惜現在	編號：W6　禪畫名稱：本來面目

圖表14、佛館「禪畫禪話」敬鐘如佛、不許為師浮雕圖

編號：W7　禪畫名稱：敬鐘如佛	編號：W8　禪畫名稱：不許為師

圖表15、佛館「禪畫禪話」文殊現身、了無功德浮雕圖

編號：W9　禪畫名稱：文殊現身	編號：W10　禪畫名稱：了無功德

W11 鳥巢與白居易：左上角題字由上到下，由右到左共十一行：
橢圓印「諸惡莫作行眾善　自淨其意　三歲孩兒雖得道　八十
老翁行不得」「鳥巢與白居易」鳥巢勸白居易（小印）在畫
面左中間邊緣用印（中印）[55]（見下圖表16）

W12 鹹淡有味：畫面右上角題字由上到下共一行：橢圓印「鹹有
鹹的味道　淡有淡的味道」（小印）「心佛眾生三無差別　直
下承擔可免沉淪」左下角落下款由上到下，由右到左共二
行：「鹹淡有味」弘一勸夏丏尊（中印）[56]（見圖表16）

W13 像牛糞：右下角題字由上到下，由右到左共一行27個字，
正好作為此畫的下緣：橢圓印「禪心如佛視人亦如佛　人心
如糞　視人亦如糞（高小印）「像牛糞」佛印勸蘇東坡（中
印）[57]（見圖表17）

W14 搶不走：右上角題字由上到下，由右到左共二行：橢圓印
「山前一片閒田地　插手（橢圓印）叮嚀問祖翁（小印）　幾
度賣過還自買　為憐松林引清風」右下角落下款由上到下，
由右到左共二行：「搶不走」黃檗勸臨濟（中印）[58]（見圖
表17）

W15 把門關好：右上角題字由上到下，由右到左共二行：橢圓印
「自家本性無限寶藏　勝過世間有限財寶（小印）」右下角
落下款由上到下共一行：「把門關好」無相（中印）勸小
偷[59]（見圖表18）

W16 不可向你說：右上角題字由上到下共一行：橢圓印「丈夫自
有衝天志　不向如來行處行」（小印）」右下角落下款由上
到下，由右到左共三行：「不可向你說」鹽翁示學僧覆船路
（中印）[60]（見圖表18）

【55】　星雲大師著，高爾泰/浦小雨畫（1996），《禪話禪畫》，頁111。
【56】　星雲大師著，高爾泰/浦小雨畫（1996），《禪話禪畫》，頁203。
【57】　星雲大師著，高爾泰/浦小雨畫（1996），《禪話禪畫》，頁105。
【58】　星雲大師著，高爾泰/莆小雨畫（1996），《禪話禪畫》，頁71。
【59】　星雲大師著，高爾泰/浦小雨畫（1996），《禪話禪畫》，頁127。
【60】　星雲大師著，高爾泰/浦小雨畫（1996），《禪話禪畫》，頁169。

圖表16、佛館「禪畫禪話」鳥巢與白居易、鹹淡有味浮雕圖

編號：W11　名稱：鳥巢與白居易	編號：W12　禪畫名稱：鹹淡有味

圖表17、佛館「禪畫禪話」像牛糞、搶不走浮雕圖

編號：W13　禪畫名稱：像牛糞	編號：W14　禪畫名稱：搶不走

圖表18、佛館「禪畫禪話」把門關好、不可向你說浮雕圖

編號：W15　禪畫名稱：把門關好	編號：W16　禪畫名稱：不可向你說

W17 多撿一些：左上角題字由上到下，由右到左共二行：（沒用
　　　橢圓印）「佛國好景絕塵埃 煙霧重重卻又開 若見人我關係
　　　處 一花一葉一如來」左下角落下款由上到下，由右到左共
　　　二行：「多撿一些」鼎州勸沙彌（中印）[61]（見圖表19）

W18 公雞與蟲兒：右上角題字由上到下，由右到左共四行：橢圓
　　　印「渾身似口掛虛空 不問東西南北風 一時為他談般若 滴
　　　丁冬滴丁東（中印）（小印）」右下角落下款由上到下，
　　　由右到左共二行：「公雞與蟲兒」無德對童子（橢圓印）[62]
　　　（見圖表19）

W19 茶飯禪：左上角題字由上到下共一行：橢圓印「粥罷教令
　　　洗缽盂 豁然心地自相符 而今飽餐叢林客 且道其間有悟無
　　　（小印）」右下角落下款由上到下，由右到左共三行：「茶
　　　飯禪」龍潭崇信參天皇道悟（中印）[63]（見下圖表20）

W20 大顛與韓愈：右上角題字由上到下，由右到左共十行：橢圓
　　　印「坐禪成佛心中病 磨磚作鏡眼中眼 一破牢關金鎖斷 等
　　　閒信步便歸（中印）家」「大顛與韓愈」大顛勸韓愈（小
　　　印）[64]（見上圖表20）

【61】 星雲大師著，高爾泰/浦小雨畫（1996），《禪話禪畫》，頁85。
【62】 星雲大師著，高爾泰/浦小雨畫（1996），《禪話禪畫》，頁75。
【63】 星雲大師著，高爾泰/浦小雨畫（1996），《禪話禪畫》，頁83。
【64】 星雲大師著，高爾泰/浦小雨畫（1996），《禪話禪畫》，頁51。

圖表19、佛館「禪畫禪話」多撿一些、公雞與蟲兒浮雕圖

編號：W17　禪畫名稱：多撿一些	編號：W18　禪畫名稱：公雞與蟲兒

圖表20、佛館「禪畫禪話」茶飯禪、大顛與韓愈浮雕圖

編號：W19　禪畫名稱：茶飯禪	編號：W20　禪畫名稱：大顛與韓愈

　　上述40幅《禪畫禪話》浮雕內附文字前後中間共穿插了五顆印章，二大一中二小印。二大印章均為橢圓形，第一顆大印內容不篆不楷的「密陀」兩字，取吉祥諧音「彌陀」，用在每幅題字的前頭，僅W17「多撿一些」浮雕未見有使用此印。第二顆大印內容為小篆變體的「無忘」，僅用在E1慧可安心與W18公雞與蟲兒兩幅的提文中。唯一中印內容亦為小篆變體的「蒲」，即是40

幅《禪畫禪話》浮雕依據原作《禪話禪畫》畫家高爾泰身為畫家兼文學家的夫人蒲小雨，共出現在E2通身是眼等34幅浮雕中。[65] 二小印則分別為高爾泰的「高」，與「异夾」，前者僅出現在E3千古楷模、E15野弧禪、E17本空非有、W3高與遠、W10不能代替與W13像牛糞等6幅浮雕中，後者出現在32幅《禪畫禪話》浮雕題字的最後。[66]E19諸佛不欺用了兩次「异夾」小印，E20行惡與修善浮雕則各用了兩次「异夾」小印與「蒲」中印，W18公雞與蟲兒浮雕則多加了無忘橢圓印，為其他39幅《禪畫禪話》浮雕所沒有。（見表一）

表一、佛館40幅《禪畫禪話》浮雕用印分類表

#	名稱	密陀橢圓印	高小印	异夾小印	蒲中印	無忘橢圓印	小計
E1	慧可安心	V				?	2
E2	通身是眼	V		V	V		3
E3	千古楷模	V	V		V		3
E4	隱居的地方	V		V			2
E5	寸絲不掛	V		V			2
E6	一襲衲衣	V		V	V		3
E7	說究竟法	V		V	V		3
E8	自傘自度	V		V			2
E9	月亮偷不去	V			?		2

【65】　E1慧可安心、E4隱居的地方、E5寸絲不掛、E8自傘自度、E14不能代替、
　　　W10不能代替、W13像牛糞等7幅除外。

【66】　E1慧可安心、E3千古楷模、E9月亮偷不去、E10八風吹不動、E15野弧禪、
　　　E17本空非有、W3高與遠、W17多撿一些等8幅除外。

E10	八風吹不動	V			V		2
E11	炷香增福	V		V	V		3
E12	大千為床	V		V	V		3
E13	我是侍者	V		V	V		3
E14	不能代替	V			V		2
E15	野狐禪	V	V		V		3
E16	自了漢	V		V	V		3
E17	本空非有	V	V		V		3
E18	我也可以 為你忙	V		V	V		3
E19	諸佛不欺	V		VV	V		4
E20	行惡與修善	V		VV	VV		5
W1	夜遊	V		V	V		3
W2	曬香菇	V		V	V		3
W3	高與遠	V	V		V		3
W4	放下！放下！	V		V	V		3
W5	珍惜現在	V		V	V		3
W6	本來面目	V		V	V		3
W7	敬鐘如佛	V		V	V		3
W8	不許為師	V		V	V		3
W9	文殊現身	V		V	V		3
W10	了無功德	V	V	V			3
W11	鳥巢與白居易	V		V	V		3
W12	鹹淡有味	V		V	V		3
W13	像牛糞	V	V	V			3
W14	搶不走	V		V	V		3
W15	把門關好	V		V	V		3

W16	不可向你說	V		V	V	3	
W17	多撿一些				V		
W18	公雞與蟲兒	V		V	V	v	
W19	茶飯禪	V		V	V		
W20	大顛與韓愈	V		V	V		
計	40	39	6	34	33	1	

　　上表一統計40幅《禪畫禪話》浮雕中的五顆用印量，以密陀橢圓印使用最普遍，無忘橢圓印僅一幅最少。蒲小雨「蒲」印出現在33幅禪畫中，遠超出高爾泰的6幅「高」印，可見佛館40幅《禪畫禪話》浮雕的字為蒲小雨主書，畫則為高爾泰主畫。

　　（四）浮雕構圖：40幅《禪畫禪話》浮雕，人物體積比例相當大，佔據大部分的畫面，分別傳達了歷代較聞名禪師與禪僧或信眾之間參禪對話的模擬情境。每幅《禪畫禪話》浮雕的結構簡明聚焦，整個畫面人物僅限於對話雙方或禪師的侍者，尟有不相關的人物出現。《禪畫禪話》內容以佛教精神融合了東方與西方藝術元素的構圖，皆以水泥浮雕而成，線條單純、色彩鮮明、人物寫實生動，全新的風格呈現出中國佛教禪宗公案故事，象徵著禪的簡單純樸、直下承擔、教外別傳、以心印心等特色。配合附圖一依序描繪如下：

　　E1慧可安心：整幅浮雕畫的左右與上部邊緣都是山洞石壁，不僅作為整幅畫的背景，也藉以區隔洞內的菩提達摩，與洞外的慧可。洞窟內右前方石塊上是盤腿靜坐，著紅僧袍、紅頭巾的達

摩祖師；洞窟外左後黃長衫站立者慧可禪師。[67]

　　E2通身是眼：浮雕畫的正中間為圓形狀粉米色系列的千手千眼觀世音菩薩像，占據整幅畫的七成畫面，形成了此幅壁畫的主要背景。左前為圍團上盤腿，著紅僧袍的雲嚴禪師，右前為側坐在地面臥具上，著深灰僧袍的道悟禪師，二人之間的地上有一香煙裊裊的小香爐。[68]

　　E3千古楷模：畫面中百丈懷海禪師著灰僧服、黑羅漢褲、羅漢襪與僧鞋，蹲在地上右手執鋤頭，左手拔草，左下角散著一叢長短不一的雜草。[69]

　　E4隱居的地方：無德禪師著黃長衫、背後掛著一頂黃草帽，右手執馬僵與一條纏著四節紅絲帶的馬鞭，騎著灰馬正走過木板橋，馬姿扭曲。[70]

　　E5寸絲不掛：整幅畫以日本相當精緻華麗的和室做背景，來區隔室內著黃海清、棕袈裟、左手持念珠，盤坐在榻榻米上的雪峰禪師，身旁伴著穿長衫、雙手托茶壺伺茶的侍者，與轉身立於室外，著灰海清、菊紅色袈裟的玄機比丘尼。一門之隔的內外二人，意謂已得道與仍在門外尚未悟道。[71]

　　E6一襲衲衣：畫面背景為中右後方散置地面上與馬廄裡堆疊的數捆整捆的馬糧草，以及馬廄裡只露前部分身軀的一匹馬，以較模糊的灰色色彩呈現，以彰顯佔有畫面左半部向前軀身，著灰

【67】　參閱星雲大師著，高爾泰/莆小雨畫（1996），《禪話禪畫》，頁97。

【68】　參閱星雲大師著，高爾泰/浦小雨畫（1996），《禪話禪畫》，頁185。

【69】　參閱星雲大師著，高爾泰/浦小雨畫（1996），《禪話禪畫》，頁55。

【70】　參閱星雲大師著，高爾泰/浦小雨畫（1996），《禪話禪畫》，頁95。

【71】　參閱星雲大師著，高爾泰/浦小雨畫（1996），《禪話禪畫》，頁177。

色長衫、雙手捧一襲衲衣與四錠元寶的無果禪師，右下方則有跪向禪師的一對母女，母親梳髮髻、著灰長袖上衣與棕背心、繫腰帶與粉紅長裙，右手向上示意，左手邊的女兒梳高髮髻、綁著紫色寬髮帶，黃上衣、棕長褲、腰亦繫腰帶，腳穿紅色包子鞋。[72]

E7說究竟法：「說究竟法」浮雕背景為木欄杆內昏暗的小樹林，欄杆前光亮一片，左為撞著正面走來左手提燈、右手持杖盲者的路人，路人身著藍長袍、紫長褲、腰間繫棕色腰帶，頭戴紅帽、左肩背一只黃布袋、腳穿草鞋，盲者身著灰長袍、藍長褲、腰間亦繫棕色腰帶，頭戴灰布巾，腳穿黑布鞋。[73]

E8自傘自度：浮雕畫面左邊有一茅草屋的右角，內有一著紫衣紫帽，右手攀在茅草屋木柱子的信者，下有長葉樹枝，中右方為攜黃紙傘擋風，身著灰長衫褲赤著腳的禪師。[74]

E9月亮偷不去：畫面主角良寬禪師脖子上掛有一長串紅色念珠，站立在畫面右半邊枯樹後，頂後有明月懸空。禪師望向左前方，頭上戴髮髻、右肩上扛著大黃布袋逃跑的一個小偷。[75]

E10八風吹不動：畫面左上角凸出的小陸地上有塔寺名金山寺，一江之隔的此岸上有從小船下來的蘇東坡，著藍灰上衣、下身繫黑黃細腰帶，頭戴黃官帽、灰衫裙、棕色長褲、白襪、棕黃色包子鞋，左邊為正在下路階，著黃長衫、白羅漢襪與黃羅漢鞋的佛印禪師。[76]

【72】　參閱星雲大師著，高爾泰/浦小雨畫（1996），《禪話禪畫》，頁133。
【73】　參閱星雲大師著，高爾泰/浦小雨畫（1996），《禪話禪畫》，頁101。
【74】　參閱星雲大師著，高爾泰/浦小雨畫（1996），《禪話禪畫》，頁35。
【75】　參閱星雲大師著，高爾泰/莆小雨畫（1996），《禪話禪畫》，頁11。
【76】　參閱星雲大師著，高爾泰/浦小雨畫（1996），《禪話禪畫》，頁113。

E11炷香增福：畫面右上角一棵楊柳，前面為兩邊有欄枸的長廊中站著無德禪師，身披黃海清、棕袈裟鑲藍色福田線，手持一串紅色長念珠，面向立於兩個木水通中間，後面地上擱著一支扁擔，在井邊提水的裴文德，著粉上衣、藍長褲、腰繫一條紅布帶，左水拉著取水繩，右手拿著白毛巾拭右臉頰留下的汗水。[77]

E12大千為床：畫面對岸七重遠山為背景，中間為江水，江上行來一艘渡筏，上面站著穿白長袍、短灰衫、頭戴官帽、手扶船桅，面向岸上的蘇東坡，後方蹲著戴斗笠的船夫，左下角為站在有花草柳樹岸邊，著黃長衫、右手放在背後持著棕色長串念珠，左手胸前合十的佛印禪師，則望向江中趨近的蘇東坡。[78]

E13我是侍者：畫面中間後上方有大棕梠樹，樹前方著黃長衫的慧忠國師坐在木藤椅上，趨身向前呼叫侍者狀，侍者著灰長衫、黑褲、白羅漢襪與灰羅漢鞋，雙手手心齊頂著掃帚。[79]

E14不能代替：畫面中右後方為琬延山路矇矓的遠山，正中為背著行囊，著黃長衫、腰繫布包、手持錫杖，腳穿黃羅漢鞋的道謙禪師，右邊宗圓坐在石塊上休息，身穿藍長衫，胸前背黃布包，腳穿黃羅漢鞋，身後一樣背著竹製行囊。[80]

E15野狐禪：畫面左邊站著身著黃袍，右手持拐杖上頭掛有一顆壺爐人樣的野狐，面對右邊盤坐在禪椅上，著紅藍袈裟、棕色長衫的百丈懷海禪師。[81]

【77】　參閱星雲大師著，高爾泰/浦小雨畫（1996），《禪話禪畫》，頁149。
【78】　參閱星雲大師著，高爾泰/浦小雨畫（1996），《禪話禪畫》，頁137。
【79】　參閱星雲大師著，高爾泰/浦小雨畫（1996），《禪話禪畫》，頁29。
【80】　參閱星雲大師著，高爾泰/浦小雨畫（1996），《禪話禪畫》，頁23。
【81】　參閱星雲大師著，高爾泰/浦小雨畫（1996），《禪話禪畫》，頁179。

E16自了漢：畫面左半部海水、右半部懸崖，黃檗著棕色黃長衫，腳穿白羅漢襪與黃羅漢鞋站在崖上，左手指著站立水中著黃袍，黑褲挽到靠膝處，右手持一竹杖，背後掛著草帽的自了漢。[82]

E17本空非有：畫面中共有三人，左為藍長袍蘇東坡頂戴黑官冒、右手拿玉腰帶坐於左邊木條椅上，對面木椅上坐著黃長衫，兩手托著下巴撐在木頭圓桌上氣定神閒的佛印禪師，兩人桌前各有一份茶，禪師右側桌面上多了一冊藍色封面線裝書。最右邊有一著灰羅漢褂、腰繫黃布帶，腳穿白羅漢襪、黃羅漢鞋的侍者站在旁邊，手持黑托盤裝滿紅布條。[83]

E18我也可以為你忙：畫面中佛光禪師與克契禪僧的對話地點是在鼓樓的欄枸邊，背景為一組鼓架拖著一個紅色大鼓與鼓槌。面帶斥責相的佛光禪師著棕色長衫，右手持棕色長串念珠，左手示教對面低頭站著穿藍僧袍的克契禪僧。[84]

E19諸佛不欺：整幅畫面就黃檗希運和他的母親兩個人，沒有任何背景。右邊著棕色僧袍的黃檗禪師，坐在有椅背的竹椅上，右腳盤在左大腿上，左腳赤裸浸在木水盆內，正由跪在地上的母親為其洗腳，老邁母親滿臉皺紋，身穿灰長袖上衣外加黑背心，藍色皺褶長裙覆蓋地上，左邊一只有手柄的木水桶（應該是冷水），右邊則有一只陶土燒水壺（加熱水用）容器。[85]

【82】　參閱星雲大師著，高爾泰/浦小雨畫（1996），《禪話禪畫》，頁93。
【83】　參閱星雲大師著，高爾泰/浦小雨畫（1996），《禪話禪畫》，頁67。
【84】　參閱星雲大師著，高爾泰/莆小雨畫（1996），《禪話禪畫》，頁45。
【85】　參閱星雲大師著，高爾泰/浦小雨畫（1996），《禪話禪畫》，頁147。

　　E20行惡與修善：整幅畫左上角有一棵老松，右下角有一段分叉枯樹幹為背景。峻極禪師著紫紅長衫，赤腳坐在一塊枯木上，坐前地上有一鼎泰藍香爐，禪師左手持一扶塵，面向學僧站立的方向，學僧穿棕色僧袍，右手持一串棕色長念珠，一臉茫然困惑相。[86]

　　W1夜遊：畫面背景為一道高牆，牆上頭有整排屋瓦，牆面上有三個鑲石條的圓形窗，牆外左後方有朦朧的高樹叢，右後空中高掛下玄月。牆上有主角學僧身穿黃短褂、紫長褲與黃色草編羅漢鞋正攀牆回寺院，學僧先跨入高牆的右腳卻踩在著棕色長衫，站在牆邊的先涯禪師右肩上。此時學僧仍不自知犯行已被發現。[87]

　　W2曬香菇：整個畫面以三枝遠近不一的竹竿掛滿一串串的香菇為背景，畫中就老禪師一人，撩起墨綠僧袍、正努力地將在桌面竹籃裡串好的長串香菇往上懸掛到竹竿上。[88]

　　W3高與遠：整幅畫以龍虎互鬥屏風為背景，屏風前左方為做退一步姿態穿紅僧袍的無德禪師，右下角則為蹲在地上穿黑僧袍，正以右手的畫筆為屏風做畫卻面向無德禪師與之對話的學僧，左腳邊散置不同顏料碗與一水缽。[89]

　　W4放下！放下！：整幅畫以左上部踩在雲朵上的佛陀，與由懸崖摔落攀著崖邊長出的樹藤，懸掛空中旅人的對話為主，旅

【86】　參閱星雲大師著，高爾泰/浦小雨畫（1996），《禪話禪畫》，頁157。

【87】　參閱星雲大師著，高爾泰/浦小雨畫（1996），《禪話禪畫》，頁43。

【88】　參閱星雲大師著，高爾泰/浦小雨畫（1996），《禪話禪畫》，頁171。

【89】　參閱星雲大師著，高爾泰/浦小雨畫（1996），《禪話禪畫》，頁41。

人頭上頂個髮髻、身著棕色外衣與藍長褲、赤腳縮曲，面色極度驚恐，與空中安詳的佛祖形成強烈的對比。[90]

W5珍惜現在：畫面背後模糊的棕櫚樹與前面三堆小草為本畫的背景，左邊為著灰黑僧袍的慈鎮禪師，趨躬伸出雙手想扶雙腳跪地、雙手撫胸，乞求出家才九歲的親鸞起來，親鸞當時穿著灰色套裝外加紅黑長背心，繫藍腰帶，穿拖鞋。親鸞抿住雙唇，表現出家的堅強意志。[91]

W6本來面目：整幅畫沒有背景，僅有在田裡鋤草的智閑禪師，身穿藍短褂、棕色長褲、白色羅漢襪與黑色羅漢鞋，草帽繩套在脖子上掛在背後，神情專注堅決。[92]

W7敬鐘如佛：整幅畫的背景為盤坐在雲彩中著紅袍的佛祖，與右上角的一口撞鐘，畫面下半部左邊為身穿黃長衫，坐在舖有黃布竹椅上的奕尚禪師，右邊則為搭灰僧袍的森田悟由沙彌。[93]

W8不許為師：整幅畫以一扇窗子區隔出室內與室外，屋外著藍僧袍的兜率從悅，手捧一盤盛新鮮荔枝欲供養在屋內的清素禪師，禪師搭灰海清、披橘色袈裟起立與之對話，桌上書法卷軸，有筆墨、燭台、蠟燭與藍色封面經書。[94]

W9文殊現身：整幅畫面就文喜禪師與文殊，文殊現菩薩莊嚴相盤坐在淡藍蓮花座上，著紅綠黃同系列的衣物與髮髻裝飾，

【90】　參閱星雲大師著，高爾泰/浦小雨畫（1996），《禪話禪畫》，頁129。
【91】　參閱星雲大師著，高爾泰/浦小雨畫（1996），《禪話禪畫》，頁99。
【92】　參閱星雲大師著，高爾泰/莆小雨畫（1996），《禪話禪畫》，頁81。
【93】　參閱星雲大師著，高爾泰/浦小雨畫（1996），《禪話禪畫》，頁125。
【94】　參閱星雲大師著，高爾泰/莆小雨畫（1996），《禪話禪畫》，頁175。

左手為上弘印右手為下化印。左下部為在廚房爐灶邊典座，左手持瓢子面向文殊菩薩的文喜禪師，灶台上有一鍋蓋正在燒煮飄出香煙的食物與鍋旁四只調味油罐等，由於廚房的高溫，文喜雖穿僧袍卻大膽袒胸。[95]

W10了無功德：本畫背後中間有一排欄栒，似在梁武帝的宮中，右邊站著示教的菩提達摩，身著黃海清與黃僧鞋，身披紫色鑲棕色線條的袈裟，左手持長串棕色念珠，右手腕掛一小串玉珠，手掌向上招呼由兩位臣子陪伺的梁武帝，武帝身著華麗的帝王服飾－紫黑紋上衣、黃下袍、腰間繫黃紫龍王襯布，與頂帶前後有流蘇的皇冠，氣派華麗非凡。[96]

W11鳥巢與白居易：畫面上分為右上角與左下角兩部分，右上角有棵枝葉繁茂的松樹與架設其上的一座鳥巢屋，身穿黃僧袍的鳥巢禪師悠閒地坐在上面，左手拿著藍封面的經書，面朝下與左下角著紫色長袍、腰繫官帶、頭戴白帽，左手持拐杖的白居易對話。[97]

W12鹹淡有味：整幅畫面就弘一法師與夏丏尊兩人，左邊弘一法師正在小餐桌上輕食，正逢夏丏尊來訪，身穿藍長袍外加一黑背心，戴著眼鏡面帶微笑站在餐桌前與弘一對話鹹菜的鹹度。[98]

W13像牛糞：畫面左邊蘇東坡與右邊佛印禪師分坐一組禪床

【95】　參閱星雲大師著，高爾泰/莆小雨畫（1996），《禪話禪畫》，頁31
【96】　參閱星雲大師著，高爾泰/浦小雨畫（1996），《禪話禪畫》，頁63。
【97】　參閱星雲大師著，高爾泰/浦小雨畫（1996），《禪話禪畫》，頁111。
【98】　參閱星雲大師著，高爾泰/浦小雨畫（1996），《禪話禪畫》，頁203。

的兩邊品茶論道，著綠色長袍、頭戴藍帽的蘇東坡掛腿坐著，腿上放了一本翻開的書，佛印禪師著黃僧袍、右手持長串念珠置於右膝蓋上，脫鞋赤腳盤坐在禪床上，兩人之間的茶几上有一組茶具、一白瓷藍花的茶壺與兩個茶杯，二人相談甚歡。[99]

W14搶不走：本畫面沒有任何背景，主要為左邊搭黃僧袍、右手持草帽的黃檗，與右邊身穿棕色僧袍、背後背著大草帽、右手持竹製鋤頭的臨濟兩位禪師，臨濟禪師後面有兩個竹製挑簍。[100]

W15把門關好：畫面上由一道木板格子門分開了室內的無相禪師與室外的小偷，室內的無相禪師穿著黃僧袍，坐在磚塊砌成的禪床上，右手邊有一張矮桌上點了一盞油燈，室外的小偷包頭巾，穿著紫藍色的上衣與紫色的褲鞋，賊頭賊腦地在門外窺看。[101]

W16不可向你說：畫面左上角凸出的小陸地上有座七層塔，一江之隔的此岸橋階上坐著長鬍子，穿黃上衣黑長褲、褲尾緊縮，腳穿黑包子鞋的賣鹽老翁，兩擔鹽放置在地上叫賣，有一位穿著灰黑僧袍，背著背包與大草帽的過路人，問鹽翁覆船路開啟二人的對話。[102]

W17多撿一些：整個畫面以秋天轉枯黃的樹林與滿地落葉為背景，依顏色深淺來表現遠近，但仍使的畫面顯得非常多彩與複

【99】　參閱星雲大師著，高爾泰/浦小雨畫（1996），《禪話禪畫》，頁105。
【100】　參閱星雲大師著，高爾泰/莆小雨畫（1996），《禪話禪畫》，頁71。
【101】　參閱星雲大師著，高爾泰/浦小雨畫（1996），《禪話禪畫》，頁127。
【102】　參閱星雲大師著，高爾泰/浦小雨畫（1996），《禪話禪畫》，頁169。

雜，是佛館40幅「禪畫禪話」浮雕中唯一沒有在題字前使用橢圓印，又要在兩位人物旁分別註名「鼎州禪師」與「沙彌」的一幅浮雕。畫面中左邊著寶綠色僧袍的沙彌，反而站著看右邊撩起棕色僧袍，蹲身忙著揀落葉的鼎州禪師，形成極為諷刺的畫面。[103]

　　W18公雞與蟲兒：本畫背景為極淡色的芭蕉樹與小山石塊，穿棕色僧袍的無德禪師坐在正中、略偏左邊間雜小草的石塊上，與穿黑長袖上衣外搭黃色長背心與長褲、紅靴、童子髮的童子對話。[104]

　　W19茶飯禪：本畫背景為左畫面一棵淡綠色的松樹與近處的小石塊，左邊著棕色僧袍與頭巾的道悟禪師就盤坐在石塊上，龍潭崇信的灰僧袍上另套了圍兜，左手抱了一大綑的材火與天皇道悟禪師對話請益。[105]

　　W20大顛與韓愈：本畫背景為枝葉橫生的淡綠色遠樹，左邊為穿著多層黃僧袍赤腳的大顛禪師，右邊則為穿綠長衫、黃裙與黑長褲、繫黃綠腰巾、頭戴黃布帽的韓愈，弓著身體向大顛合十禮拜請益的對話。[106]

第四節、佛館《禪畫禪話》浮雕內涵分析

　　本節專就佛館《禪畫禪話》浮雕的內涵做分析，先簡介《禪畫禪話》浮雕的內容，再分別從《禪畫禪話》浮雕的說法者、應

【103】　參閱星雲大師著，高爾泰/浦小雨畫（1996），《禪話禪畫》，頁85。
【104】　參閱星雲大師著，高爾泰/浦小雨畫（1996），《禪話禪畫》，頁75。
【105】　參閱星雲大師著，高爾泰/浦小雨畫（1996），《禪話禪畫》，頁83。
【106】　參閱星雲大師著，高爾泰/浦小雨畫（1996），《禪話禪畫》，頁51。

機者與對話內容做分析，以全盤探究佛館《禪畫禪話》浮雕的
內涵。

一、《禪畫禪話》浮雕的內涵

本節將依序闡釋佛館40幅《禪畫禪話》浮雕的內容，以利接
下來更進一步的分析。

E1慧可安心：菩提達摩（梁?-535）與神光慧可對話的思想
摘要。

我們的煩惱本空，罪業本無自性，如果認識自心寂滅，沒
有妄想動念之處，就是正覺，就是佛道。如果能保持一顆平實不
亂的真心，佛性當下就會顯現。如何安心？要自己安心；如何
解脫？要自己解脫。沒有誰來束縛我們，何必要另外自尋煩惱
呢？[107]

E2通身是眼：雲嚴曇晟禪師（唐782-841）與道悟的對話
摘要。

若以無分別心的佛眼來看世間，世間一切在自性上都無分
別，是自然顯現的。因此，參禪悟道者，以真心本性的心眼、佛
眼來觀看世間，就能無有不知，無有不曉，那就是禪的功用。[108]

E3千古楷模：百丈懷海禪師（唐720-814）與弟子們對話的
重點。

有人以為，參禪不但要摒絕塵緣，甚至連工作也不必去做，

【107】　唐·釋道宣撰，《續高僧傳》卷16，T50n2060p0551b27-28。參閱星雲大
　　　　師著，高爾泰/莆小雨畫（1996），《禪話禪畫》，頁97。
【108】　北宋·道原撰，《景德傳燈錄》卷14，T51n2076p0314c24。星雲大師著，
　　　　高爾泰/浦小雨畫（1996），《禪話禪畫》，頁184。

只要打坐就可以了。其實不工作，離開了生活，那裡還有禪呢？百丈禪師為了拯救禪者的時病，不但服膺「一日不作，一日不食」的農禪生活，甚至認為「搬柴運水，無非是禪！」不管念佛也好，參禪也好，修行絕不能成為懶惰和逃避弘法利生的藉口。[109]

E4隱居的地方：無德善昭禪師（宋 947-1024）與學僧對話的精要。

無德禪師一向在行腳，一天來到佛光禪師處，師言：「為何不找個地方隱居？」之後無德禪師再見到佛光禪師報告：「當行腳的時候行腳，當隱居的時候隱居，我現在已找到隱居的地方！」說明禪僧真正的生活行止。[110]

E5寸絲不掛：雪峰義存（唐822-908）與玄機比丘尼的對話簡要。

玄機和雪峰的對話，可以看出禪的不同境界，玄機比丘尼的話是捷辯，不是禪；雪峰禪師的一句「好一個寸絲不掛」，那才是禪機！禪門的深淺，從對答中，就可以分出高下。[111]

E6一襲衲衣：母女二人（唐7-8世紀）與無果禪師的對話精要。

【109】　河村照孝編集（1975-1989），《指月錄》卷8，X83n1578p0475b07。東京：株式會社國書刊行會。星雲大師著，高爾泰/浦小雨畫（1996），《禪畫禪畫》，頁54。

【110】　北宋・楚圓集，《汾陽無德禪師語錄》卷1，T47n1992p0594b05。參閱星雲大師著，高爾泰/莆小雨畫（1996），《禪話禪畫》，頁94。

【111】　唐・林弘衍編，《雪峰義存禪師語錄》，X69n1333p0083b07。參閱星雲大師著，高爾泰/莆小雨畫（1996），《禪話禪畫》，頁175。

佛教的因果業緣，實在是難以思議的真理，即使悟道，若無修證，生死輪迴，仍難免除，觀夫無果禪師，可不慎哉？[112]

E7說究竟法：佛光禪師與盲者的對話摘要。

眾生無始以來，我執深重，生死死生長夜冥冥，雖然長了二個眼睛，卻不見眼前路人，責怪盲者燈籠熄滅，自己張著眼睛，卻不用心，心燈的熄滅，才更可悲！例如世人未明佛法大義，到處誤解佛法，譭謗三寶，即如明眼人撞了瞎子的燈籠，還怪燈不亮。[113]

E8自傘自度：？禪師（不詳）與信者的對話重點。

我們自己有真如佛性，應該自己直指本心，見性成佛，只要自己能夠明心見性，自然就不會被魔所迷惑。自己雨天不帶傘，卻想要別人來助你，就如平時不去找到真如佛性，只想靠別人度你，放著自家寶藏不用，專想別人的，怎麼能稱心如意？[114]

E9月亮偷不去：大愚良寬禪師（日曹洞僧 1758-1831）與小偷的對話內容精要。

月亮是偷不去的，自家寶藏的佛性也同樣是偷不去的，就像大自然的財富，是我們每一個人都擁有的。所以，世間其實沒有窮人，每個人都擁有三千世界，只要心中可以容納，何必要偷竊一些小利呢？[115]

E10八風吹不動：佛印了元禪師（北宋1032-1098）與蘇東坡

【112】　參閱星雲大師著，高爾泰/莆小雨畫（1996），《禪話禪畫》，頁132。
【113】　參閱星雲大師著，高爾泰/莆小雨畫（1996），《禪話禪畫》，頁102。
【114】　星雲大師著，高爾泰/莆小雨畫（1996），《禪話禪畫》，頁34。
【115】　星雲大師著，高爾泰/莆小雨畫（1996），《禪話禪畫》，頁10。

的對話。

　　佛印禪師大笑對蘇東坡說：「你不是說『八風吹不動』嗎？怎麼『一屁就打過江』了呢？」」修行，不是口上說的，行到才是功夫。[116]

　　E11炷香增福：無德善昭禪師（宋947-1024）與裴文德的對話摘要。

　　在禪者所謂的一炷香裡，心能橫遍十方，性能豎窮三際，心性能與無為法相應，當然「老僧一炷香，能消萬劫糧」了。有為法的功德能有多少？在無為法裡面，一點一滴都是「橫遍十方，豎窮三際」。[117]

　　E12大千為床：佛印了元禪師（北宋1032-1098）與蘇東坡的對話精華。

　　大千世界都是我的禪床，雖然你肉眼看見我來到山門外迎接你，事實上我仍然睡在大千世界的禪床上如如不動。佛印禪師因心中有禪，所以擁有世界，擁有虛空，所用的床自是盡虛空、遍法界，三千大千世界都是他的禪床，所以說「大千世界一禪床」了。[118]

　　E13我是侍者：南陽慧忠國師（唐677-775）與侍者的對話內容主旨。

【116】　日本森大狂校訂，《東坡禪喜集》卷9，B26n0148p0771a05。星雲大師著，高爾泰/莆小雨畫（1996），《禪話禪畫》，頁112。

【117】　北宋・楚圓集，《汾陽無德禪師語錄》卷1，T47n1992p0594b05。星雲大師著，高爾泰/莆小雨畫（1996），《禪話禪畫》，頁148。

【118】　日本森大狂校訂，《東坡禪喜集》卷9，B26n0148p0771a05。星雲大師著，高爾泰/莆小雨畫（1996），《禪話禪畫》，頁136。

　　禪門講究「直下承擔」，所謂心、佛、眾生，三無差別，而眾生只承認自己是眾生，不承認自己是佛祖，沉淪生死，無法回家實在可悲。[119]

　　E14不能代替：道謙禪師（南宋1093-1185?）與宗圓的對話啟示。

　　世間沒有不勞而獲的成就，所謂尋找自己，證悟自己的真如本性，別人絲毫不能代勞，一切都要靠自己。所以學禪，要頂天立地直下承擔，不要別人來代替，一切由自己做起。[120]

　　E15野狐禪：百丈懷海禪師（唐720-814）與老者的對話。

　　一個是不「落」因果，一個是不「昧」因果，一字之差，結果卻是天壤之別。「不落因果」，是指所有修行的人不受因果報應，這是胡言亂語的指點，大錯特錯；任何人都逃不出因果的定律和報應。百丈禪師的「不昧因果」，實乃至理名言。因為任何修行悟道的人，都要不昧因果，都要受因果報應的。[121]

　　E16自了漢：黃檗希運禪師（唐 ?-850）與自了漢的對話。

　　有些人一入佛門，歡喜閉關，就住到山裡。其實，沒有先累積很多的福德因緣如何悟道？就算得道了，難道忍心讓眾生在生死中沉淪？希望參禪的學人亦能發大乘心，行菩薩道，所謂「道

【119】　宋・贊寧等撰，《宋高僧傳・飛錫傳{忠國師}》，T50n2061p0762b12。星雲大師著，高爾泰/莆小雨畫（1996），《禪話禪畫》，頁28。

【120】　不詳，《傳燈玉英集》殘卷）卷7，B14n0082p0272b12。星雲大師著，高爾泰/莆小雨畫（1996），《禪話禪畫》，頁22。

【121】　唐・百丈懷海，《百丈懷海禪師語錄》四家語錄卷二），X69n1322p0005c09。星雲大師著，高爾泰/莆小雨畫（1996），《禪話禪畫》，頁178。

在眾生中求」，離開了菩提心，怎麼能成就無上佛道？[122]

　　E17本空非有：佛印了元禪師（北宋1032-1098）與蘇東坡的對話。

　　我們的色身是由地水火風四大假合，沒有一樣實在，不能安坐於此，蘇東坡的玉帶因此輸給佛印禪師了。[123]

　　E18我也可以為你忙：佛光禪師（佛光如滿）與克契禪僧的對話。

　　修道途中，自己要勇敢、要承擔，不可拖延。我可以為你忙，你為何不要我幫忙呢？人我之間不需分得那麼清楚。禪是一個機鋒，在機鋒的那一刻，不必客氣，就直下承擔吧！[124]

　　E19諸佛不欺：黃檗希運禪師（唐?-850）與其母親的對話。

　　已出家的黃檗禪師認為，對於至親必須放棄恩情，達到無為時，方才是真實的報恩。所以，黃檗禪師不是一個不孝的人，他度脫母親乃大孝也。[125]

　　E20行惡與修善：嵩山峻極禪師（清1720-1782）與學僧的對話。

　　拳頭本身不是善，不是惡。打人就是惡，可是替人搥背，卻是好事。拳頭本身是法，沒有善惡，用出來卻有善惡分別。所

【122】　唐‧裴休集，《黃檗山斷際禪師傳心法要》卷1，T48n2012Ap0379b26。
　　　　星雲大師著，高爾泰/莆小雨畫（1996），《禪話禪畫》，頁92。

【123】　日本森大狂校訂，《東坡禪喜集》卷9，B26n0148p0771a05。星雲大師
　　　　著，高爾泰/莆小雨畫（1996），《禪話禪畫》，頁66。

【124】　北宋‧道原，《景德傳燈錄》卷10，T51n2076p 0279c28。星雲大師著，
　　　　高爾泰/莆小雨畫（1996），《禪話禪畫》，頁44。

【125】　唐‧百丈懷海，《黃檗山斷際禪師傳心法要》卷1，T48n2012Ap0382b28。
　　　　星雲大師著，高爾泰/莆小雨畫（1996），《禪話禪畫》，頁146。

以，善惡是法，法非善惡。[126]

W1夜遊：先涯義梵禪師（日本江戶1750-1837）與學僧的對話。

仙崖禪師以鼓勵代替責備，以關懷代替處罰，反而收到了教育的效果。禪門的教育一向以慈悲方便為原則，以天下父母的心，來對待子弟。雖然有時棒喝斥責，但是這也要看受教者的根機，才會以大慈悲、大方便來教育。今日的老師、父母在教育子弟時，要觀察兒女、學生的根性，然後才施予教化。愛心、關懷、輔導、幫助，才能達到教育的效果。[127]

W2曬香菇：老禪師（南宋13世紀）與道元禪師的對話。

禪者便是從這些日常的勞動服務裡去認識自己，去體會禪的甚深意境。修行是他人不能代替的，以及修行就在當下。[128]

W3高與遠：無德善昭禪師（宋947-1024）與學僧的對話。

龍為獸中之靈，虎為獸中之王，禪者乃人中之賢。同樣都要以退為進，以伏為高，以謙為尚。以這樣的原則來參禪修道，做人處世，不也非常相宜嗎？[129]

W4放下！放下！：佛陀（印度西元前6世紀）與出外人的對話。

想要明心見性，就得依從佛法的指示，若是一味地執著，

【126】　宋・普濟集，《五燈會元》卷1，X80n1564。星雲大師著，高爾泰/莆小雨畫（1996），《禪話禪畫》，頁156。

【127】　星雲大師著，高爾泰/莆小雨畫（1996），《禪話禪畫》，頁42。

【128】　星雲大師著，高爾泰/莆小雨畫（1996），《禪話禪畫》，頁170

【129】　北宋・楚圓集，《汾陽無德禪師語錄》卷1，T47n1992p0594b05。星雲大師著，高爾泰/莆小雨畫（1996），《禪話禪畫》，頁40。

又怎麼能脫離身陷世間五欲的危境呢？許多人總是放不下與自己有關的種種，諸如家庭、妻子、兒女、事業、財富等等，其實，這一切都是會無常變化的。尤其當大限來時，什麼都帶不走，執著也沒有用。放下是以佛法去重新認識這個世間，了知世事終歸不免於無常變遷，那麼即使身處在五欲洪流中，也不會被欲望束縛，或是被名利枷鎖。能放下，就能找到身心的安穩處，隨心自在。[130]

　　W5珍惜現在：親鸞禪師（日平安時代1173-1262）與慈鎮禪師的對話。

　　唐朝玄奘大師十二歲出家時，因唐朝出家為僧必須經過考試，當時玄奘年幼，未能錄取，因此傷心痛哭，主考官鄭善果就問他為什麼一定要出家？玄奘答稱是為了「光大如來遺教，紹隆菩提佛種」，因有這樣宏偉的志願，才特准了年幼的玄奘出家。這兩位聖者一中一日，互相輝映，實為佛教之美談。[131]

　　W6本來面目：潙山靈祐禪師（唐朝771-853）與香嚴智閑的對話。

　　人都歡喜追查自己本來的面目，但在紛擾的聲色裡，那裡能找到呢？只有到無形無相禪的世界裡，才能找到自己的本來面目。[132]

　　W7敬鐘如佛：奕尚禪師（不詳）與森田悟由沙彌的對話。

【130】　星雲大師著，高爾泰/莆小雨畫（1996），《禪話禪畫》，頁128。
【131】　星雲大師著，高爾泰/莆小雨畫（1996），《禪話禪畫》，頁98。
【132】　北宋・道原撰，《景德傳燈錄》卷11，T51n2076p0282a28。星雲大師著，高爾泰/莆小雨畫（1996），《禪話禪畫》，頁80。

　　森田雖小，連司鐘時都曉得「敬鐘如佛」，因為有這樣的禪心，難怪長大以後，成為一位傑出的禪者。所以凡事帶有幾分禪心，何事不成？[133]

　　W8不許為師：九頂清素禪師（宋11世紀）與兜率從悅的對話。

　　佛法在恭敬中求，從悅對前輩恭敬，恭敬中就能得道。古人「一飯之恩，終生不忘」，如清素禪師一荔之賜，竟肯道破心眼，此乃感恩有緣，亦禪門之美談。[134]

　　W9文殊現身：無著文喜禪師（唐820-899）與老翁（文殊）的對話。

　　吾人因不明自己本性，終日心外求法，故患得患失；若能自悟自性，了解眾生即佛，佛即是眾生，又何必自悔自惱呢？文殊的偈語不是怕人嫌他，而是在說明三大阿僧祇劫的修行，今天才真正逢到知音，終於有人認識他了。原來文殊、文喜在禪者眼中是自他不二啊！[135]

　　W10了無功德：菩提達摩（梁?-535）與梁武帝的對話。

　　我們唯有超越「有無」對待的妄執，超越「大小」對待的分別，才能透視諸法「是無是有，非無非有，是可有是可無，是本有是本無」的實相。這種超越向上，是禪家必經的途徑，這種境

【133】　星雲大師著，高爾泰/莆小雨畫（1996），《禪話禪畫》，頁124。

【134】　明・居頂，《續傳燈錄》卷26，T51n2077p0643c24。隋・智者，《摩訶止觀》卷5，T46n1911p 0048c28。星雲大師著，高爾泰/莆小雨畫（1996），《禪話禪畫》，頁174。

【135】　宋・法應集，《禪宗頌古聯珠通集》卷27，X65n1295p0640c22。星雲大師著，高爾泰/莆小雨畫（1996），《禪話禪畫》，頁30。

界才是禪家的本來面目。[136]

W11鳥巢與白居易：鳥巢禪師（道林圓修）（唐772-?）與白居易的對話。

如果人人能夠消極的不為惡，並且積極地行善，人間那裏還有邪惡？社會那裏不充滿愛心和樂呢？也因此白居易聽了禪師的話，完全改變他那自高自大的傲慢態度。[137]

W12鹹淡有味：弘一演音大師（清末民初1880-1942）與夏丏尊的對話。

有了禪就可以轉化一切境界，豐富他的生活。弘一大師一生的生活，無處不是味道。一個有臭蟲的小旅館，他可以當成是淨土，這種「隨遇而安」的「隨緣」生活，正是禪者的最高境界。[138]

W13像牛糞：佛印了元禪師（北宋1032-1098）與蘇東坡的對話。

禪，不是知識，是悟性；禪，不是巧辯，是靈慧。不要以為禪師們的機鋒銳利，有時沉默不語，不通過語言文字，同樣有震耳欲聾的法音。[139]

W14搶不走：黃檗希運禪師／仰山慧寂（唐 ?-850）與臨濟潙山禪師的對話。

【136】　星雲大師著，高爾泰/莆小雨畫（1996），《禪話禪畫》，頁62。
【137】　北宋・道原，《景德傳燈錄》卷10，T51n2076p 0279c28。星雲大師著，高爾泰/莆小雨畫（1996），《禪話禪畫》，頁110。
【138】　星雲大師著，高爾泰/莆小雨畫（1996），《禪話禪畫》，頁202。
【139】　日本森大狂校訂，《東坡禪喜集》卷9，B26n0148p0771a05。星雲大師著，高爾泰/莆小雨畫（1996），《禪話禪畫》，頁104。

　　黃檗禪師的轉身，為山禪師的轉身，轉身的世界，就是肯定一切的世界。世人有理話多，無理更是話多，若能在真理之前並回頭轉身，那不是另有一番世界嗎？[140]

　　W15把門關好：無相禪師（新羅679-756，728來唐）與小偷的對話。

　　白天太陽普照著大地，太陽是沒有人偷得去的；夜晚月亮供眾生欣賞，月亮也沒有人偷得去，同樣地，人心的寶藏也是沒有人偷得去的，但是卻很少有人知道這是我們的寶藏，所以心才會一味地向外求，每天汲汲於功名富貴。不能感受到自己擁有全宇宙的人，都是貧窮的。禪就是一切，禪就是生活，禪就是宇宙。宇宙在那裡？就在我們的方寸之間；禪在那裡？就在我們的心裡，就在宇宙一切處！[141]

　　W16不可向你說：賣鹽老翁（不詳）與學僧的對話。

　　要去覆船禪師處參學，路要怎麼走？「既曰覆船，何有道路？」道，有難行道，易行道，有大乘道小乘道，有出世道世間道，一般學者，總要循道前行，但禪門學者，「丈夫自有沖天志，不向如來行處行。」雖是覆船，又何無路？[142]

　　W17多撿一些：鼎州禪師（唐）與沙彌的對話。

　　鼎州禪師的撿落葉，不如說是撿心裏的妄想煩惱，大地山河有多少落葉不去管它，心裏的落葉撿一片少一片，禪者，只要當

【140】　《黃檗山斷際禪師傳心法要》卷1，T48n2012Ap0382b28。星雲大師著，高爾泰/莆小雨畫（1996），《禪話禪畫》，頁70。

【141】　清·通醉輯，《錦江禪燈》，X85n1589。星雲大師著，高爾泰/莆小雨畫（1996），《禪話禪畫》，頁126。

【142】　星雲大師著，高爾泰/莆小雨畫（1996），《禪話禪畫》，頁168。

下安心，就立刻擁有了大千世界的一切。儒家主張凡事求諸己，禪者要求隨其心淨則國土淨，故人人應隨時隨地除去自己心上的落葉。143

W18公雞與蟲兒：無德善昭禪師（宋947-1024）與七歲童子的對話。

禪的裡面，沒有老少、長短、是非、善惡，當然，禪也沒有輸贏。無德禪師一開始就想贏，但七歲童子卻自願做一個弱者，這表示師徒不可以爭論。所以，禪是一個不爭論的世界，也是一個規律有序的世界。144

W19茶飯禪：天皇道悟禪師（唐748-801）與龍潭崇信的對話。

現今雖然有機器可以鋤草，但機器不能鋤掉心裡的煩惱，心裡的煩惱必須要用心去鋤，這是心的修持。如何使心由凡轉聖？必須要從心的忍耐、心的慈悲、心的淨化做起。生活工作中處處蘊藏著禪機，日常生活裡就有禪道。145

W20大顛與韓愈：大顛寶通禪師（唐732-824）與韓愈的對話。

禪門接引學人，善於觀機逗教，所以禪師教化人，有時是沈默無言的教示，有時是一言半語的提攜，有時是一進一退的誘

【143】　《指月錄》卷1，X83n1578。星雲大師著，高爾泰/莆小雨畫（1996），《禪話禪畫》，頁84。

【144】　北宋・楚圓集，《汾陽無德禪師語錄》卷1，T47n1992p0594b05。星雲大師著，高爾泰/莆小雨畫（1996），《禪話禪畫》，頁74。

【145】　清・智楷述，《正名錄》卷1，B24n0137p0446b18。星雲大師著，高爾泰/莆小雨畫（1996），《禪話禪畫》，頁82。

導，有時則是一動一靜的啟發，凡此種種，無不充滿了禪機，無不散發著禪味。禪，不是靠別人教，靠別人給的，而是靠自己去修持、去體悟，悟道完全是自家的事情。[146]

二、《禪畫禪話》浮雕的說法者分析

　　本小節將針對佛館40幅《禪畫禪話》浮雕說法者做分析，為方便瀏覽，依編號、禪畫名稱、說法者姓名、朝年代、參學者、生命教育三大領域、與出處等項目製表如下表二，以利本節對佛館40幅《禪畫禪話》浮雕說法者與下節對佛館40幅《禪畫禪話》浮雕參學者的分析與說明。

表二、佛館40幅「禪畫禪話」浮雕與生命教育理念比對表

編號	禪畫名稱	說法者姓名	朝年代	參學者	生命教育三大領域			出處
---	---	---	---	---	終極關懷	價值思辨	靈性修養	---
E1	慧可安心	菩提達摩	梁?–535	神光慧可	V		V	頁97
E2	通身是眼	雲巖曇晟	唐782–841	道悟		V		頁185
E3	千古楷模	百丈懷海	唐720–814	弟子們		V	V	頁55
E4	隱居的地方	無德善昭	宋947–1024	學僧	V		V	頁94
E5	寸絲不掛	雪峰義存	唐822–908	玄機比丘尼		V		頁177
E6	一襲衲衣	母女二人	唐7–8世紀	無果禪師	V			頁133

【146】　唐・祖琇撰，《隆興編年通論》卷23，X75n1512p0221a04。星雲大師著，高爾泰/莆小雨畫（1996），《禪話禪畫》，頁50。

E7	說究竟法	佛光禪師/盲者	佛光如滿 星雲	路人	V	V		頁101
E8	自傘自度	?禪師	不詳	信者	V		V	頁35
E9	月亮偷不去	良寬禪師	日曹洞1758-1831	小偷		V	V	頁11
E10	八風吹不動	佛印禪師	北宋1032-1098	蘇東坡	V			頁113
E11	炷香增福	無德善昭	宋947-1024	裴文德	V			頁149
E12	大千為床	佛印禪師	北宋1032-1098	蘇東坡	V			頁137
E13	我是侍者	慧忠國師	唐677-775	侍者	V			頁29
E14	不能代替	道謙禪師	南宋1093-1185?	宗圓	V	V	V	頁23
E15	野狐禪	百丈懷海	唐720-814	老者	V			頁179
E16	自了漢	黃檗希運	唐?-850	自了漢		V	V	頁93
E17	本空非有	佛印禪師	北宋1032-1098	蘇東坡			V	頁67
E18	我也可以為你忙	佛光禪師	佛光如滿/星雲	克契禪僧		V	V	頁45
E19	諸佛不欺	黃檗希運	唐?-850	其母親	V	V		頁147
E20	行惡與修善	峻極禪師	清1720-1782	學僧			V	頁157
W1	夜遊	先涯義梵	日江戶1750-1837	學僧		V	V	頁43
W2	曬香菇	老禪師	南宋13世紀	道元禪師		V		頁171
W3	高與遠	無德善昭	宋947-1024	學僧	V			頁41
W4	放下!放下!	佛陀	印西元前6世紀	出外人			V	頁129
W5	珍惜現在	親鸞禪師	日1173-1262	慈鎮禪師		V		頁99
W6	本來面目	溈山靈祐	唐771-853	香嚴智閑			V	頁81
W7	敬鐘如佛	奕尚禪師	不詳	沙彌		V		頁125
W8	不許為師	清素禪師	宋11世紀	兜率從悅	V		V	頁175
W9	文殊現身	文喜禪師	唐820-899	老翁(文殊)	V			頁31
W10	了無功德	菩提達摩	梁?-535	梁武帝	V		V	頁63

W11	鳥巢與白居易	鳥巢禪師	唐772-?	白居易		V	V	頁111
W12	鹹淡有味	弘一大師	清末民初1880-1942	夏丏尊			V	頁203
W13	像牛糞	佛印禪師	北宋1032-1098	蘇東坡		V		頁105
W14	搶不走	黃檗/仰山禪師	唐?-850/	臨濟/溈山禪師			V	頁71
W15	把門關好	無相禪師	唐新羅728來唐	小偷			V	頁127
W16	不可向你說	賣鹽老翁	不詳	學僧			V	頁169
W17	多撿一些	鼎州禪師	唐	沙彌			V	頁85
W18	公雞與蟲兒	無德善昭	宋947-1024	七歲童子	V	V		頁75
W19	茶飯禪	天皇道悟	唐748-801	龍潭崇信		V	V	頁83
W20	大顛與韓愈	大顛禪師	唐732-824	韓愈			V	頁51
小計	40				17	17	24	

整理自星雲大師著，高爾泰、莆小雨畫，《禪話禪畫》，佛光出版社，1996。

　　依據上表二說法者與朝年代欄，分析佛館40幅《禪畫禪話》的說法者身份與有關資料，可綜合如下：

　　（一）說法者身份：40幅《禪畫禪話》浮雕的說法者中，僅有佛教教主釋迦牟尼佛（W4）、母女二人（E6）、賣鹽老翁（W16）各佔一幅外，其他以禪師身份說法者有37幅之多佔九成居高。

　　（二）說法者頻率：40幅《禪畫禪話》浮雕的說法者，實際只有31位，其中菩提達摩（E1、W10）、百丈懷海禪師（E3、E15）、與佛光禪師（E7、E18）分別出現在兩幅《禪畫禪話》中說法；黃檗希運禪師（E16、E19、W14）出現在三幅《禪畫

禪話》中說法；無德善昭禪師（E4、E11、W3、W18）、與佛印了元禪師（E10、E12、E17、W13）則分別出現在四幅《禪畫禪話》中說法，出現比例最高。

（三）說法者國籍：佛教教主釋迦牟尼佛（W4）為印度人，無相禪師（W15）為新羅，大愚良寬禪師（E9）、先涯義梵禪師（W1）、與親鸞禪師（W5）為日本人，其餘35幅《禪話禪畫》的說法者，均為中國人。

（四）說法者性別：40幅《禪畫禪話》浮雕的說法者性別，僅有母女二人（E6）為女性，其餘39幅《禪畫禪話》的說法者均為男性。

（五）說法者朝代：40幅《禪畫禪話》浮雕的說法者朝代，印度佛世一幅（W4）；中國梁朝兩幅（E1、W10）、唐朝16幅（E1、E3、E5、E6、E13、E15、E16、E19、W6、W9、W11、W14、W15、W17、W19、W20）居多、宋朝11幅（E4、E10、E11、E12、E14、E17、W2、W3、W8、W13、W18）居次、清朝兩幅（E20、W12）、民國兩幅（E7、E18）：日本江戶（E9、W1）、與平安迄鐮倉時代（W5）共三幅；朝代不詳者有三幅（E8、W7、W16）。可見禪在中國的發展於唐朝達到顛峰，宋朝其次。

三、《禪畫禪話》浮雕的參學者分析

依據上表二參學者欄，分析佛館40幅《禪畫禪話》浮雕的參學者身份相關資料，可綜合如下：

（一）參學者身份：40幅《禪畫禪話》浮雕的參學者身份，

可分為僧眾與在家兩種，分別說明如下。

　　1.僧眾部分：禪師身份者有11幅（E1、E2、E6、E14、E18、W2、W5、W6、W8、W14、W19）；學僧身份者有五幅（E4、E20、W1、W3、W16）；禪師弟子有三幅（E3、W7、W17）；自了漢一幅（E16）；比丘尼一幅（E5）。僧眾參學者身份者共有21幅。

　　2.在家身份：包括四位學者（蘇東坡、白居易、夏丏尊與韓愈）；兩位帝王官員（E11、W10）；兩位小偷（E9、W15）；路人/出外人各一（E7、W4）；兩位老者（E15、W9）與七歲童子（W18）；以及黃檗希運的母親（E19）等多元身份。

　　（二）參學者頻率：40幅《禪畫禪話》浮雕的參學者出現頻率，以蘇東坡出現在四幅《禪畫禪話》（E10、E12、E17、W13）中參學為首。其餘五位學僧（E4、E20、W1、W3、W16）、兩幅老者（E15、W9）與兩幅小偷（E9、W15），雖身份相同，卻各為不同的人。

　　（三）說法者性別：40幅《禪畫禪話》的參學者性別，僅有玄機比丘尼（E5）與黃檗希運禪師的母親（E19）為女性，其餘38幅《禪畫禪話》浮雕的參學者均為男性。

四、《禪畫禪話》浮雕的對話內容分析

　　依據生命教育三大領域終極關懷、價值思辨、與靈性修養，來分類佛館40幅《禪畫禪話》浮雕的對話內容，可分為如下三類：

　　（一）具足三大領域者：此類浮雕僅有「不能代替」

（E14）一幅。

（二）具足兩大領域者：此類浮雕共有14幅，又可分為如下
三種型態。

　　1.具足終極關懷與價值思辨者：計有E1慧可安心、E7說
　　　究竟法、E19諸佛不欺等三幅。

　　2.具足價值思辨與靈性修養者：計有E3千古楷模、E9月
　　　亮偷不去、E16自了漢、E17本空非有、W1夜遊、W19
　　　諸佛不欺等六幅居多。

　　3.具足終極關懷與靈性修養者：計有E4隱居的地方、E15
　　　野狐禪、W8不許為師、W10了無功德、W18公雞與蟲
　　　兒等五幅。

（三）僅具一大領域者：此類浮雕共有24幅，又可分為如下
三種型態。

　　1.具終極關懷者：計有E6一襲衲衣、E10八風吹不動、
　　　E11炷香增福、E12大千為床、E13我是侍者、W3高與
　　　遠、W9文殊現身等七幅。

　　2.具價值思辨者：計有E2通身是眼、E5寸絲不掛、W2曬
　　　香菇、W5珍惜現在、W7敬鐘如佛、W11鳥巢與白居
　　　易、W13像牛糞等七幅。

　　3.具靈性修養者：計有E17本空非有、E20行惡與修善、
　　　W4放下！放下！、W6本來面目、W12鹹淡有味、W14
　　　搶不走、W15把門關好、W16不可向你說、W17多撿一
　　　些、W20大顛與韓愈等十幅居多。

綜合上述，佛館40幅《禪畫禪話》浮雕的對話內容，具生命

教育三大領域屬性的比例為17：17：24，以靈性修養內涵居首，終極關懷與價值思辨比例相同。

第五節、佛館《禪畫禪話》浮雕的生命教育意涵

　　本節是本章的重點，旨在探討佛館40幅《禪畫禪話》浮雕的生命教育意涵。此40幅《禪畫禪話》浮雕，均出自1996年星雲大師著，高爾泰與蒲小雨畫的《禪話禪畫》。[147]下面一小節將先略述生命教育三大領域與其各領域包含的內容，之後三小節則依據這三大領域來歸類與比對40幅《禪畫禪話》浮雕的圖像隱涵，以瞭解此40幅《禪畫禪話》浮雕的生命教育義蘊。

一、《禪畫禪話》浮雕與生命教育三大領域

　　根據第四節表二，可見佛館40幅《禪畫禪話》浮雕所具有生命教育三大領域內涵的比例為17幅：17幅：24幅。終極課題與倫理反思前兩個領域各佔17幅，人格統整與靈性提升最後一個領域佔24幅居高。下面將依據上述生命教育三大領域的十二單元內容製表二，來比對佛館的40幅《禪畫禪話》浮雕，以瞭解其蘊涵的生命教育意義。表中生命教育三大領域的十二單元以代號表示如下：

　　　1：代表「生死尊嚴」
　　　2：代表「信仰與人生」
　　　a：代表「良心的培養」
　　　b：代表「能思會辨」

【147】　星雲大師著，高爾泰/蒲小雨畫（1996），《禪話禪畫》。

c：代表「敬業樂業」

d：代表「社會關懷與社會正義」

e：代表「全球倫理與宗教」

A：代表「欣賞生命」

B：代表「做我真好」

C：代表「生於憂患」

D：代表「生存教育」

E：代表「人活在關係中」

二、《禪畫禪話》浮雕的終極關懷意涵

生命教育三大領域的第一大領域「終極課題的探索與實踐」，包含「生死尊嚴」、「信仰與人生」等兩個單元。佛館40幅《禪畫禪話》浮雕之中，有17幅具有此領域內涵，再細分為上述兩個單元，分別有6幅與11幅與之相應，以「信仰與人生」的單元居多，條例如下：

（一）6幅「生死尊嚴」：E1慧可安心，安心解脫都要靠自己。[148] E6一襲衲衣，佛教的因果業緣，實在是難以思議的真理，即使悟道，若無修證，生死輪迴，仍難免除。[149] E12大千為床，心中有禪，所以擁有世界，擁有虛空。[150] E13我是侍者，禪門講究「直下承擔」，所謂心、佛、眾生，三無差別。[151] E14不能代替，學禪，要頂天立地直下承擔，不要別人來代替，一切由自己

【148】　星雲大師著，高爾泰/浦小雨畫（1996），《禪話禪畫》，頁97。

【149】　星雲大師著，高爾泰/浦小雨畫（1996），《禪話禪畫》，頁133。

【150】　星雲大師著，高爾泰/浦小雨畫（1996），《禪話禪畫》，頁137。

【151】　星雲大師著，高爾泰/浦小雨畫（1996），《禪話禪畫》，頁29。

做起。[152]與E19諸佛不欺，黃檗禪師度脫母親乃大孝。[153]

　　（二）11幅「信仰與人生」：E4隱居的地方，所謂「來時自有去處，動中自有靜趣。」[154] E7說究竟法，世人未明佛法大義，到處誤解佛法，譭謗三寶，即如明眼人撞了瞎子的燈籠，還怪燈不亮。[155] E8自傘自度，自己雨天不帶傘，卻想要別人來助你，就如平時不找到真如佛性，只想靠別人度你，放著自家寶藏不用，專想別人的，怎麼能稱心如意？[156] E10八風吹不動，修行，不是口上說的，行到才是功夫。[157] E11炷香增福，有為法的功德能有多少？在無為法裡面，一點一滴都是「橫遍十方，豎窮三際」。[158] E15野狐禪，任何修行悟道的人，都要不昧因果，都要受因果報應的。[159] W3高與遠，做人處世要以退為進，以伏為高，以謙為尚。[160] W8不許為師，要感恩有緣。[161] W9文殊現身，吾人因不明自己本性，終日心外求法，故患得患失；若能自悟自性，了解眾生即佛，佛即是眾生，又何必自悔自惱呢？[162] W10了無功德，唯有超越「有無」對待的妄執，超越「大小」對待的分別，才能透

【152】　星雲大師著，高爾泰/浦小雨畫（1996），《禪話禪畫》，頁23。
【153】　星雲大師著，高爾泰/浦小雨畫（1996），《禪話禪畫》，頁147。
【154】　星雲大師、陳新譯（1995），《星雲禪話Hsing Yun's Chan Talk 4》中英對照，高雄：佛光出版社，1995，頁48。
【155】　星雲大師著，高爾泰/浦小雨畫（1996），《禪話禪畫》，頁101。
【156】　星雲大師著，高爾泰/浦小雨畫（1996），《禪話禪畫》，頁35。
【157】　星雲大師著，高爾泰/浦小雨畫（1996），《禪話禪畫》，頁113。
【158】　星雲大師著，高爾泰/浦小雨畫（1996），《禪話禪畫》，頁149。
【159】　星雲大師著，高爾泰/浦小雨畫（1996），《禪話禪畫》，頁179。
【160】　星雲大師著，高爾泰/浦小雨畫（1996），《禪話禪畫》，頁41。
【161】　星雲大師著，高爾泰/浦小雨畫（1996），《禪話禪畫》，頁175。
【162】　星雲大師著，高爾泰/浦小雨畫（1996），《禪話禪畫》，頁31。

視諸法的實相。[163] 與W18公雞與蟲兒，禪是一個不爭論的世界，也是一個規律有序的世界。[164]

可見佛館40幅《禪畫禪話》浮雕之中的上述17幅具有終極關懷、生死關懷與臨終關懷之實踐，以建構深刻的人生觀、宗教觀與生死觀的蘊義。

三、《禪畫禪話》浮雕的倫理反思意涵

生命教育三大領域的第二大領域「倫理反思與生活美學」，內容包括「良心的培養」、「能思會辨」、「敬業樂業」、「社會關懷與社會正義」與「全球倫理與宗教」等五個單元。佛館40幅《禪畫禪話》浮雕之中，有17幅具有此領域內涵，再細分為上述五個單元，分別有5幅、1幅、5幅、4幅、與3幅與之相應，以「能思會辨」單元最少，條例如下：

（一）5幅「良心的培養」：E7說究竟法，世人未明佛法大義，到處誤解佛法，譭謗三寶，即如明眼人撞了瞎子的燈籠，還怪燈不亮。[165] E9月亮偷不去，月亮是偷不去的，自家寶藏的佛性也同樣是偷不去的，就像大自然的財富，是我們每一個人都擁有的。[166] W11鳥巢與白居易，如果人人能夠消極的不為惡，並且積極地行善，人間那裏還有邪惡？社會那裏不充滿愛心和樂呢？[167] W13像牛糞，禪，不是知識，是悟性；禪，不是巧辯，是靈

【163】　星雲大師著，高爾泰/浦小雨畫（1996），《禪話禪畫》，頁63。
【164】　星雲大師著，高爾泰/浦小雨畫（1996），《禪話禪畫》，頁75。
【165】　星雲大師著，高爾泰/浦小雨畫（1996），《禪話禪畫》，頁101。
【166】　星雲大師著，高爾泰/浦小雨畫（1996），《禪話禪畫》，頁11。
【167】　星雲大師著，高爾泰/浦小雨畫（1996），《禪話禪畫》，頁111。

慧。[168] 與W19茶飯禪，如何使心由凡轉聖？必須要從心的忍耐、心的慈悲、心的淨化做起。生活工作中處處蘊藏著禪機，日常生活裡就有禪道。[169]

（二）1幅「能思會辨」：E5寸絲不掛，禪門的深淺，從對答中，就可以分出高下。[170]

（三）5幅「敬業樂業」：E3千古楷模，「搬柴運水，無非是禪！」不管念佛也好，參禪也好，修行絕不能成為懶惰和逃避弘法利生的藉口。[171] E14不能代替，學禪，要頂天立地直下承擔，不要別人來代替，一切由自己做起。[172] W1夜遊，愛心、關懷、輔導、幫助，才能達到教育的效果。[173] W2曬香菇，修行是他人不能代替的，以及修行就在當下。[174]與W7敬鐘如佛，凡事帶有幾分禪心，何事不成？[175]

（四）4幅「社會關懷與社會正義」：E16自了漢，「道在眾生中求」，離開了菩提心，怎麼能成就無上佛道呢？[176] E18我也可以為你忙，修道途中，自己要勇敢、要承擔，不可拖延。我可以為你忙，你為何不要我幫忙呢？人我之間不需分得那麼清

【168】　星雲大師著，高爾泰/浦小雨畫（1996），《禪話禪畫》，頁105。
【169】　星雲大師著，高爾泰/浦小雨畫（1996），《禪話禪畫》，頁83。
【170】　星雲大師著，高爾泰/浦小雨畫（1996），《禪話禪畫》，頁177。
【171】　星雲大師著，高爾泰/浦小雨畫（1996），《禪話禪畫》，頁55。
【172】　星雲大師著，高爾泰/浦小雨畫（1996），《禪話禪畫》，頁23。
【173】　星雲大師著，高爾泰/浦小雨畫（1996），《禪話禪畫》，頁43。
【174】　星雲大師著，高爾泰/浦小雨畫（1996），《禪話禪畫》，頁171。
【175】　星雲大師著，高爾泰/浦小雨畫（1996），《禪話禪畫》，頁125。
【176】　星雲大師著，高爾泰/浦小雨畫（1996），《禪話禪畫》，頁93。

楚。[177] E19諸佛不欺，黃檗禪師度脫母親乃大孝。[178] 與W5珍惜現在，「光大如來遺教，紹隆菩提佛種」，因有這樣宏偉的志願，才特准了年幼的玄奘出家。[179]

（五）3幅「全球倫理與宗教」：E2通身是眼，以無分別心的佛眼來看世間，世間一切在自性上都無分別，是自然顯現的。[180] W11鳥巢與白居易，如果人人能夠消極的不為惡，並且積極地行善，人間那裏還有邪惡？社會那裏不充滿愛心和樂呢？[181] 與W18公雞與蟲兒，禪的裏面，沒有老少、長短、是非、善惡，當然，禪也沒有輸贏。[182]

可見佛館40幅《禪畫禪話》浮雕之中的上述17幅具有培養學生道德思考能力，探討倫理本質，並學習「態度必須公正，立場不必中立」的精神，來反省生命中之重大倫理議題，與培養美與善的生活美學的蘊義。

四、《禪畫禪話》浮雕的靈性修養意涵

生命教育三大領域的第三大領域「人格統整與靈性提升」，包含「欣賞生命」、「做我真好」、「生於憂患」、「生存教育」、「人活在關係中」等五個單元。佛館40幅《禪畫禪話》浮雕之中，有24幅具有此領域內涵，再細分為其含蓋的五個單元，分別有4幅、5幅、2幅、10幅、與6幅與之相應，以「生存教育」

【177】星雲大師著，高爾泰/浦小雨畫（1996），《禪話禪畫》，頁45。
【178】星雲大師著，高爾泰/浦小雨畫（1996），《禪話禪畫》，頁147。
【179】星雲大師著，高爾泰/浦小雨畫（1996），《禪話禪畫》，頁99。
【180】星雲大師著，高爾泰/浦小雨畫（1996），《禪話禪畫》，頁185。
【181】星雲大師著，高爾泰/浦小雨畫（1996），《禪話禪畫》，頁111。
【182】星雲大師著，高爾泰/浦小雨畫（1996），《禪話禪畫》，頁75。

單元佔10幅居高，其次為「人活在關係中」佔6幅（見表三），條例如下：

（一）4幅「欣賞生命」：E9月亮偷不去，月亮是偷不去的，自家寶藏的佛性也同樣是偷不去的，就像大自然的財富，是我們每一個人都擁有的。[183] E20行惡與修善，善惡是法，法非善惡。[184] W12鹹淡有味，「隨遇而安」的「隨緣」生活，正是禪者的最高境界。[185] 與W15把門關好，人心的寶藏也是沒有人偷得去的，禪就是一切，禪就是生活，禪就是宇宙。宇宙在那裡？就在我們的方寸之間；禪在那裡？就在我們的心裡，就在宇宙一切處！[186]

（二）5幅「做我真好」：E1慧可安心，安心解脫都要靠自己。[187] E14不能代替，學禪，要頂天立地直下承擔，不要別人來代替，一切由自己做起。[188] W4放下！放下！能放下，就能找到身心的安穩處，隨心自在。[189] W6本來面目，只有到無形無相禪的世界裡，才能找到自己的本來面目。[190] 與W10了無功德，唯有超越「有無」對待的妄執，超越「大小」對待的分別，才能透視諸法的實相。[191]

【183】　星雲大師著，高爾泰/浦小雨畫（1996），《禪話禪畫》，頁11。
【184】　星雲大師著，高爾泰/浦小雨畫（1996），《禪話禪畫》，頁157。
【185】　星雲大師著，高爾泰/浦小雨畫（1996），《禪話禪畫》，頁203。
【186】　星雲大師著，高爾泰/浦小雨畫（1996），《禪話禪畫》，頁127。
【187】　星雲大師著，高爾泰/浦小雨畫（1996），《禪話禪畫》，頁97。
【188】　星雲大師著，高爾泰/浦小雨畫（1996），《禪話禪畫》，頁23。
【189】　星雲大師著，高爾泰/浦小雨畫（1996），《禪話禪畫》，頁129。
【190】　星雲大師著，高爾泰/浦小雨畫（1996），《禪話禪畫》，頁81。
【191】　星雲大師著，高爾泰/浦小雨畫（1996），《禪話禪畫》，頁63。

（三）2幅「生於憂患」：E1慧可安心，安心解脫都要靠自己。[192] 與W17多撿一些，禪者，只要當下安心，就立刻擁有了大千世界的一切。[193]

（四）10幅「生存教育」：E3千古楷模，「搬柴運水，無非是禪！」不管念佛也好，參禪也好，修行絕不能成為懶惰和逃避弘法利生的藉口。[194] E4隱居的地方，所謂「來時自有去處，動中自有靜趣。」[195] E8自傘自度，自己雨天不帶傘，卻想要別人來助你，就如平時不找到真如佛性，只想靠別人度你，放著自家寶藏不用，專想別人的，怎麼能稱心如意？[196] E15野狐禪，任何修行悟道的人，都要不昧因果，都要受因果報應的。[197] E17本空非有，我們的色身是由地水火風四大假合，沒有一樣實在，不能安坐於此。[198] W12鹹淡有味，「隨遇而安」的「隨緣」生活，正是禪者的最高境界。[199] W14搶不走，世人有理話多，無理更是話多，若能在真理之前並回頭轉身，那不是另有一番世界嗎？[200] W16不可向你說，一般學者，總要循道前行，但禪門學者，「丈夫自有沖天志，不向如來行處行。」雖是覆船，又何無路？[201]

【192】　星雲大師著，高爾泰/浦小雨畫（1996），《禪話禪畫》，頁97。
【193】　星雲大師著，高爾泰/浦小雨畫（1996），《禪話禪畫》，頁85。
【194】　星雲大師著，高爾泰/浦小雨畫（1996），《禪話禪畫》，頁55。
【195】　星雲大師、陳新譯（1995），《星雲禪話Hsing Yun's Chan Talk 4》中英對照，頁48。
【196】　星雲大師著，高爾泰/浦小雨畫（1996），《禪話禪畫》，頁35。
【197】　星雲大師著，高爾泰/浦小雨畫（1996），《禪話禪畫》，頁179。
【198】　星雲大師著，高爾泰/浦小雨畫（1996），《禪話禪畫》，頁67。
【199】　星雲大師著，高爾泰/浦小雨畫（1996），《禪話禪畫》，頁203。
【200】　星雲大師著，高爾泰/浦小雨畫（1996），《禪話禪畫》，頁71。
【201】　星雲大師著，高爾泰/浦小雨畫（1996），《禪話禪畫》，頁169。

W19茶飯禪，如何使心由凡轉聖？必須要從心的忍耐、心的慈悲、心的淨化做起。生活工作中處處蘊藏著禪機，日常生活裡就有禪道。[202] 與W20大顛與韓愈，禪，不是靠別人教，靠別人給的，而是靠自己去修持、去體悟，悟道完全是自家的事情。[203]

　　（五）6幅「人活在關係中」：E3千古楷模，「搬柴運水，無非是禪！」不管念佛也好，參禪也好，修行絕不能成為懶惰和逃避弘法利生的藉口。[204] E16不可向你說，「道在眾生中求」，離開了菩提心，怎麼能成就無上佛道呢？[205] E17本空非有，我們的色身是由地水火風四大假合，沒有一樣實在，不能安坐於此。[206] E18我也可以為你忙，修道途中，自己要勇敢、要承擔，不可拖延。我可以為你忙，你為何不要我幫忙呢？人我之間不需分得那麼清楚。[207] W1夜遊，愛心、關懷、輔導、幫助，才能達到教育的效果。[208] 與W8不許為師，要感恩有緣。[209]

　　可見佛館40幅《禪畫禪話》浮雕之中的上述24幅具有內化學生的人生觀與倫理價值觀，以統整其知情意行與身心靈，提升其生命境界的蘊義。

【202】　星雲大師著，高爾泰/浦小雨畫（1996），《禪話禪畫》，頁83。

【203】　星雲大師著，高爾泰/浦小雨畫（1996），《禪話禪畫》，頁51。

【204】　星雲大師著，高爾泰/浦小雨畫（1996），《禪話禪畫》，頁55。

【205】　星雲大師著，高爾泰/浦小雨畫（1996），《禪話禪畫》，頁93。

【206】　星雲大師著，高爾泰/浦小雨畫（1996），《禪話禪畫》，頁67。

【207】　星雲大師著，高爾泰/浦小雨畫（1996），《禪話禪畫》，頁45。

【208】　星雲大師著，高爾泰/浦小雨畫（1996），《禪話禪畫》，頁43。

【209】　星雲大師著，高爾泰/浦小雨畫（1996），《禪話禪畫》，頁175。

第六節、結語

本章針對40幅《禪畫禪話》浮雕做為主要研究對象，透過潘諾夫斯基的三階段圖像分析法：描述、分析與解釋，對此組浮雕的圖像、圖式的歷史演變、風格特色，加以分析、考證描述、歸納詮釋，比較生命教育的主要領域內涵，與佛光山四大宗旨的關係，與在弘揚人間佛教所扮演的角色，以及具有的時代意義與價值。結論分為如下研究成果與研究貢獻兩部分：

一、研究成果

（一）風格特色

佛館40幅《禪畫禪話》幾近正方形泥塑彩繪戶外立體浮雕圖，是佛光山中期建築群中四組浮雕壁畫之一，圖文並茂，圖畫線條簡潔，沒有光線投射產生的陰影。浮雕內容的特色為禪師與學僧大小體積相同，兩者之間呈現的是面對面的對等關係，大比例幾乎佔據每幅《禪畫禪話》浮雕大部分的畫面。除了人之外，僅有E4過橋中禪師騎著一頭驢過橋、E6一襲衲衣中的一匹馬與W3高與遠中屏風上所畫的一對龍虎等三幅浮雕為強化禪的對話效果，而有動物的構圖。圖像人物透過極為細膩精緻的線條以成形，色彩鮮明並傳神地散放出禪師與學僧間對話的各種情緒，禪師的苦口婆心，學僧與信眾的迷惑神態、渴盼得救的感情，對於瞻仰《禪畫禪話》浮雕者，有如身歷其境、蒙受棒喝若有所悟的投射效果。

（二）內容意涵

佛館40幅《禪畫禪話》浮雕的原作者高爾泰一百幅的親筆畫

作《禪話禪畫》，《禪畫禪話》由平面創作走向立體浮雕載體，顯現了禪畫中的「畫中有禪，禪中有畫」的特徵，不但表現人人本自具足的禪心佛性。更發揮了禪畫寓教於樂的效果。《禪畫禪話》浮雕內容以禪師與學僧信眾對話為主，40幅《禪畫禪話》浮雕內附文字前後中間共穿插了二大、一中、二小共五顆印章。

（三）教化貢獻

佛館40幅《禪畫禪話》浮雕，高度符應佛光山弘揚人間佛教的「以教育培養人才、以文化弘揚佛法、以慈善福利社會、以共修淨化人心」四大宗旨，以及與時俱進的時代教育價值，彰顯佛光山人間佛教結合教育與文化弘法的功能。處在當今瞬息萬變、不進則退、人際關係緊張、價值觀念偏差的時代，禪的幽默風趣、自信灑脫、隨緣自在、智慧解脫是最好的對治良方。可見40幅《禪畫禪話》浮雕，對於佛光山人間佛教的推動具有相當大的貢獻。

（四）意義價值

佛館40幅《禪畫禪話》浮雕的生命教育意涵，透過與生命教育三大領域十二個單元做比對後，結論如下：

佛館40幅《禪畫禪話》浮雕之中，有17幅具有生命教育三大領域的第一大領域「終極課題的探索與實踐」的內涵，其中有6幅與「生死尊嚴」、11幅與「信仰與人生」單元相應。可見佛館這17幅《禪畫禪話》浮雕具有建構深刻的人生觀、宗教觀與生死觀的終極關懷、生死關懷與臨終關懷之實踐的蘊義。

佛館40幅《禪畫禪話》浮雕之中，有17幅具有生命教育第二大領域「倫理反思與生活美學」的內涵，其中有5幅與「良心的培

養」呼應、1幅有「能思會辨」內涵、5幅與「敬業樂業」相涉、4
幅有「社會關懷與社會正義」意涵，與3幅與「全球倫理與宗教」
呼應。可見佛館這17幅《禪畫禪話》浮雕具有培養學生道德思考
能力，探討倫理本質，並學習「態度必須公正，立場不必中立」
的精神，來反省生命中之重大倫理議題，與培養美與善的生活美
學的蘊義。

　　佛館40幅《禪畫禪話》浮雕之中的上述24幅具有生命教育三
大領域的第三大領域「人格統整與靈性提升」，其中4幅具「欣
賞生命」意涵、5幅具「做我真好」意涵、2幅具「生於憂患」意
涵、10幅具「生存教育」意涵、6幅與「人活在關係中」意涵等。
可見佛館此24幅《禪畫禪話》浮雕具有內化學生的人生觀與倫理
價值觀，以統整其知情意行與身心靈，提升其生命境界的蘊義。

二、研究貢獻

　　希望本章研究成果有達到如下五項貢獻：

（一）可做為各級學校生命教育課程的教材，有助於落實教
　　　　育部正在推動的生命教育實施計畫。

（二）增強佛光大學與佛光山佛館的產學合作，突顯本校佛
　　　　教辦學的特色。

（三）深化佛館《禪畫禪話》浮雕的導覽內涵，與佛館的教
　　　　化功能。

（四）提升興趣佛教浮雕藝術者的認知層面與生命境界。

（五）可做為後人進行相關研究的文獻參考。

表三、佛館40幅「禪畫禪話」浮雕與生命教育十二單元對照表

編號	禪畫名稱出處	禪者姓名朝年代	參學者	生 命 教 育 三 大 領 域											
				終關極懷		價倫值理 & 思反辨思					靈 性 修 養				
				1	2	a	b	c	d	e	A	B	C	D	E
E1	慧可安心（頁97）	菩提達摩梁?-535	神光慧可	∨								∨	∨		
E2	通身是眼（頁185）	雲嚴曇晟禪師唐 782-841	道悟						∨						
E3	千古楷模（頁55）	百丈懷海禪師唐 720-814	弟子門					∨						∨	
E4	隱居的地方（頁94））	無德善昭禪師宋 947-1024	學僧	∨										∨	
E5	寸絲不掛（頁177）	雪峰義存唐 822-908	玄機比丘尼				∨								
E6	一襲衲衣（頁133）	母女二人唐7-8世紀	無果禪師	∨											
E7	說究竟法（頁101）	佛光禪師/盲者佛光如滿星雲	路人		∨	∨									
E8	自傘自度（頁35）	?禪師不詳	信者	∨										∨	
E9	月亮偷不去（頁11）	大愚良寬禪師日曹洞僧1758-1831	小偷			∨				∨					

E10	八風吹不動（頁113）	佛印了元北宋1032-1098	蘇東坡		V											
E11	炷香增福（頁149）	無德善昭禪師宋 947-1024	裴文德		V											
E12	大千為床（頁137）	佛印了元禪師北宋1032-1098	蘇東坡	V												
E13	我是侍者（頁29）	南陽慧忠國師唐 677-775	侍者	V												
E14	不能代替（頁23）	道謙禪師南宋1093-1185?	宗圓	V					V			V				
E15	野狐禪（頁179）	百丈懷海禪師唐 720-814	老者		V									V		
E16	自了漢（頁93）	黃檗希運唐 ?-850	自了漢							V					V	
E17	本空非有（頁67）	佛印了元禪師北宋1032-1098	蘇東坡											V	V	
E18	我也可以為你忙（頁45）	佛光禪師佛光如滿星雲	克契禪僧							V					V	
E19	諸佛不欺（頁147）	黃檗希運唐 ?-850	其母親	V						V						
E20	行惡與修善（頁157）	嵩山峻極禪師清 1720-1782	學僧								V					
W1	夜遊（頁43）	先涯義梵日本江戶1750-1837	學僧				V								V	

W2	曬香菇 （頁171）	老禪師 南宋13世紀	道元禪師			V					
W3	高與遠 （頁41）	無德善昭禪師 宋 947–1024	學僧	V							
W4	放下! 放下! （頁129）	佛陀 印度 西元前6世紀	出外人						V		
W5	珍惜現在 （頁99）	親鸞禪師 日平安時代 1173–1262	慈鎮禪師				V				
W6	本來面目 （頁81）	溈山靈祐 唐 771–853	香嚴智閑						V		
W7	敬鐘如佛 （頁125）	奕尚禪師 不詳	沙彌			V					
W8	不許為師 （頁175）	九頂清禪師 宋 11世紀	兜率從悦	V							V
W9	文殊現身 （頁31）	無著文喜 唐 820–899	老翁（文殊）	V							
W10	了無功德 （頁63）	菩提達摩 梁?–535	梁武帝	V					V		
W11	鳥巢與 白居易 （頁111）	鳥巢禪師 （道林圓修） 唐 772–?	白居易		V			V			
W12	鹹淡有味 （頁203）	弘一演音大師 清末民初 1880–1942	夏丐尊					V		V	
W13	像牛糞 （頁105）	佛印了元禪師 北宋 1032–1098	蘇東坡		V						

W14	搶不走（頁71）	黃檗希運/仰山慧寂 唐 ?-850/	臨濟/溈山禪師												V
W15	把門關好（頁127）	無相禪師 新羅 679-756 728來唐	小偷									V			
W16	不可向你說（頁169）	賣鹽老翁 不詳	學僧												V
W17	多撿一些（頁85）	鼎州禪師 唐	沙彌											V	
W18	公雞與蟲兒（頁75）	無德善昭禪師 宋 947-1024	七歲童子	V				V							
W19	茶飯禪（頁83）	天皇道悟禪師 唐 748-801	龍潭崇信		V									V	
W20	大顯與韓愈（頁51）	大顯寶通禪師 唐 732-824	韓愈												V
計				6	11	5	1	5	4	3	4	5	2	10	6

整理自星雲大師著，高爾泰/莆小雨畫，《禪話禪畫》，高雄市：佛光文化出版社，1996。與星雲大師著，《星雲禪話4》中英對照，佛光文化出版社，1995，頁48-49。

（本章論文已刊載於《華人前瞻研究》109.6.15，16:1期，頁61~99。）

第五章　佛陀紀念館《護生畫集》浮雕圖像

　　本章探討佛館《護生畫集》浮雕壁畫之圖像，共有六節，分別為前言、《護生畫集》的作者與創作緣起、佛館《護生畫集》浮雕圖像的特質、《護生畫集》浮雕內涵分析、佛館《護生畫集》浮雕的現代意義與時代價值，與結語。

第一節、前言

　　生育教育強調融入美與善的藝術課程，以培養學生的生活美學，促使筆者欲藉由佛教藝術的美學來開採其蘊含的生命教育意涵，讓生命教育的教材能更活潑多元，因而聯想到佛光大學創辦人星雲鍾愛以浮雕壁畫來說法，尤其在佛光山佛館前兩側長廊就呈現了三組系列的浮雕壁畫。從其初開創佛光山時，在大悲殿設置「觀音菩薩應化事蹟」浮雕，迄藏經樓巨幅牆面上的「靈山勝會」浮雕設計，就不難窺知。

　　本章將以佛館70幅啟示大眾愛惜生命之《護生畫集》浮雕做

為主要研究對象，依據德國潘諾夫斯基圖像分析法的三個步驟：描述、分析與解釋。分別探討70幅「護生畫集」浮雕的內涵與特色，歷史演變、風格特色或社會習俗、文化，加以排比分析、考證描述、歸納詮釋，比較目前全球都在推動的生命教育的主要領域內涵，以瞭解這些半立體浮雕蘊含的生命教育意涵，與佛光山四大宗旨的關係，與在弘揚人間佛教所扮演的角色。以瞭解其在人間佛教推動上做出的貢獻。希冀本章研究能提供認識佛光山浮雕藝術，與導覽此組浮雕的參考資料，與後人做相關研究的參考。

70幅《護生畫集》浮雕，座落在佛館前面八塔的兩側外牆上（見圖一佛光山佛陀紀念館全景圖）。《護生畫集》原是由弘一大師題字、豐子愷作畫，1927年起共創作450幅，以戒殺、護生、善行的題材廣受世人重視。佛館《護生畫集》浮雕由原平面創作走向立體浮雕載體，發揮了護生畫寓教於樂的效果。

筆者認為，佛館各項先進的軟硬體建設，都是值得台灣引以為傲的文化資產，很有學術研究價值。尤其《護生畫集》藝術具有老少咸宜、超越宗教、與時俱進的度眾特質，筆者兼具有佛光山出家弟子與佛光大學教師雙重身份，更應投入學用合一的研究，以深化佛館導覽的參考資料，豐富本校生命教育課程的教材，並能提供後人相關研究的參考，以補學術研究的不足。

一、研究目的

本章研究的目的共有如下四項：

（一）發掘佛教藝術品對生命教育的啟發，並轉化成生命教

育的教材。

（二）協助認識與深化佛館《護生畫集》浮雕壁畫導覽的內涵。

（三）彰顯佛光山人間佛教結合教育與文化弘法的功能。

（四）補學術研究的不足，以利後人相關研究的參考。

二、研究方法

本章論文採用田野調查與文獻觀察兩個研究方法，說明如下：

第一個方法田野調查：由於研究的70幅浮雕數量龐大，筆者於2016.11.16（星期五）1:00-4:00pm帶領研究生助理親至佛館《護生畫集》浮雕現場，蒐集所有《護生畫集》浮雕的圖像與資料，逐一拍照、記錄、編號與製表，以收錄建置一套《護生畫集》浮雕完整的資料，返校後再整理、電腦打字、依據浮雕座落佛館大佛東西方向位置編號E1-35與W1-35，再彙整分類製表，供本章研究的順利撰寫。

第二個研究方法為文獻觀察與比較分析法：將蒐集佛館70幅《護生畫集》浮雕的相關近作林少雯六冊的《護生畫集圖文賞析》，以做為撰寫佛館《護生畫集》浮雕之生命教育意涵的參考。依據德國潘諾夫斯基圖像分析法的三個步驟：描述、分析與解釋。分別探討70幅「護生畫集」浮雕的內涵與特色，歷史演變、風格特色或社會習俗、文化，加以排比分析、考證描述、歸納詮釋，比較生命教育的主要領域內涵，與佛光山四大宗旨，以找出彼此的相應關係。

三、重要參考文獻回顧：

綜觀現今台灣佛教浮雕藝術，佛館最為豐富。它雖在2011年才完成的一座大型宗教展館，迄今學術的研究資料也不多，卻不可否認它具有研究價值。本章研究豐子愷《護生畫集》相關研究文獻回顧如下：

（一）如常編《護生圖》畫集，為佛館館長的如常法師，依序編撰位於佛館園區八塔長廊外牆的70尊豐子愷《護生畫集》浮雕，集合了寓言、現代護生事例、高僧大德護生小故事，以及星雲對「環保、心保、生命、慈悲」護生的話，是本章研究主要參考書目。[1]

（二）豐子愷編繪，葛兆光選譯《豐子愷護生畫集選》，本書從六集《豐子愷護生畫集》450幅中挑選100幅，保留其原文，配上簡短的評語，並把原來第一至第六集的序與跋附上書後，[2]提供筆者與上一本如常編《護生圖》畫集做交叉比對的重要參考書。

（三）如常編《兩岸文化遺產：弘一大師/豐子愷護生畫集特選》，出版2013.12.15~ 2104.3.2浙江博物館將豐子愷好友廣洽法師捐贈的《護生畫集》中精選124件原作，於佛館展出品，以「戒殺警世」、「善愛生靈」、「和諧家園」為主題，較為全面地展現了《護生畫集》博深的思想和精湛的藝術表現手法，讓觀眾有一

【1】　弘一大師/豐子愷，如常編（2011），《護生圖》畫集，高雄市：佛光山文教基金會，頁3。

【2】　豐子愷編繪，葛兆光選譯（2001），《豐子愷護生畫集選》，台北市：書林，頁ii。

個整體的感性認識。[3]本書有助於本章研究瞭解《護生畫集》的緣起與時代背景的探討。

　　（四）林少雯《護生畫集圖文賞析1-6》，原稿《護生畫集》是由弘一大師題字、豐子愷作畫，1927年起共創作450幅，以戒殺、護生、善行的題材廣受世人重視。時隔85年，林少雯全面研究《護生畫集》共出版六冊《護生畫集圖文賞析》，將護生畫逐則加以賞析，細膩勾牽出潛藏人心的一念慈悲，增長善根、護念善心，體會同體共生的善美。[4]可供本章研究做為第一手參考資料。

第二節、《護生畫集》作者與創作緣起

　　本節做《護生畫集》作者簡介，再介紹豐子愷《護生畫集》，與《護生畫集》出版緣起，以做為第四節佛館《護生畫集》浮雕內涵的分析，與第五節探討佛館《護生畫集》浮雕的時代意義與價值鋪陳。

一、《護生畫集》作者簡介

　　原《護生畫集》是豐子愷自1927年起，在長達四十六年期間所創作，配上詩詞文字共六集450幅圖畫的套書。此套畫集的創作原為豐子愷為弘一法師祝壽而作。其出版原意，欲以佛教徒的慈悲，喚起世人對生靈同情，藉以養成善良、博大、容忍和慈愛的心靈，[5]正符合時下生態環保思路。

【3】　如常編（2013），《兩岸文化遺產：弘一大師/豐子愷護生畫集特選》，高　　　雄市：佛光山文教基金會，頁5。

【4】　林少雯（2015），《護生畫集1-5》，香海文化出版公司。

【5】　參閱豐子愷編繪，葛兆光選譯（2001），《豐子愷護生畫集選》，台北市：

（一）豐子愷生平

　　豐子愷（1898-1975），浙江崇德人，生於石門灣一個殷實人家，父親嗜讀詩書。1915年，豐子愷師從弘一法師（李叔同），學習音樂和繪畫。1916年，跟隨夏丏尊學習國文。1921年，籌錢赴日遊學十個月，受竹久夢二影響，於簡筆漫畫得到體悟。次年歸國，於浙江春暉中學任教。[6]

　　豐氏因排遣呆板無趣的校務會議，觀察同事倦容不一的姿態，回宿舍後畫成圖稿，頗覺有趣，便又嘗試其他內容，有的來自平日細膩的觀察，有的來自詩詞的新解。

　　豐氏自幼即能在日常生活中，對萬物做深度的觀察與即時的反思，加上學生時代經由寫生所訓練出來的眼力，凝聚他日後能持久以簡單有力的線條，呈現出同袍物與，引人入境，數量龐大的護生畫。豐子愷認為「漫畫是簡筆而注重意義的一種繪畫。」[7]

　　在豐氏三十年養成的習慣性推己及物的深思與投射過程中，就常從思物中推及包括人類與其他各種動物了。[8]所以佛館70幅《護生畫集》浮雕壁畫的護生對象，就有67幅高比例的動物，僅有3幅植物。亦可見佛館採用此70幅《護生畫集》做浮雕壁畫，即為注重在愛護有情眾生的宣導。

　　豐氏憑著自學創造了「子愷漫畫」。[9]後來受佛教影響而作

書林，頁i-ii。
【6】　豐子愷編繪，萬兆光選譯（2001），《豐子愷護生畫集選》，封面背頁。
【7】　蔡秉誠（2011），《豐子愷《護生畫集》- 以一二集為對象》，佛光大學藝術研究所碩士論文，頁　55。
【8】　蔡秉誠（2011），《豐子愷《護生畫集》- 以一二集為對象》，頁4。
【9】　楊牧編（1982），《豐子愷文選II》，台北市：洪範書店有限公司，封面背

《護生畫集》，寓以佛家戒殺之舉。他的漫畫與書法，自然瀟灑、風韻別致，享響藝壇。除了《緣緣堂隨筆》之外，尚著有《音樂入門》，譯有《西洋畫派十二講》、《源氏物語》、《獵人日記》等。[10]被譽為中國的畫家和文學家。

（二）弘一法師生平

弘一法師（1880-1942），俗名文濤，字叔同。是中國早期劇場活動家和藝術教育家，擅長書畫篆刻，工詩詞，與大量作詞，作曲或選曲配詞的歌曲，對社會造成很大的影響。[11]

1918年李叔同出家，法名演音，號弘一，被尊為律宗第十六代祖師。致力於律典的整理、重振南山律，著有《四分律比丘戒相表紀》、《南山律在家備覽略篇》等佛教著作。出家後依律奉行的心行，也樹立了後世學習的典範。譬如，為了奉行飲水要過濾的比丘戒，弘一法師請人代做漉水囊，漉水而飲。他切實在生活中實踐愛物惜生的戒律，豐子愷自然深受感召，以惜物護生引為己任。

李叔同是豐子愷的心靈導師，在思想、情操和藝術修養各方面，都影響豐子愷甚殷。從他們創作第一集《護生畫集》的磨合過程中，李叔同不斷給予豐子愷提點，並在出家時，將長年放在案頭，都是嘉言懿行的好書《人譜》，贈予豐子愷，即可得知兩人亦師亦友的關係。[12]

頁。

【10】　豐子愷編繪，葛兆光選譯（2001），《豐子愷護生畫集選》，封面背頁。

【11】　豐子愷編繪，葛兆光選譯（2001），《豐子愷護生畫集選》，封面背頁。

【12】　菩提法師著（1996），〈弘一大師之娑婆因緣〉《菩提樹》第三期，https://book.bfnn.org/books/0604.htm。

二、豐子愷《護生畫集》介紹

從1927年起，豐氏在長達四十六七年期間，創作了六集450幅圖畫，並配上文字，提倡慈悲胸懷、愛護所有生靈，題為《護生畫集》。此部畫集的創作原為弘一法師祝壽。在1929年第一集出版時，正值弘一法師五十壽辰，所以是五十幅。而1939年第二集完成時，弘一法師六十壽辰，則是六十幅。因此，第一與第二集的文字，也是弘一法師親撰並書寫的。[13]

1942年弘一法師在泉州圓寂，豐氏依然按照原來的想法，計劃十年一集，每集均與弘一法師的冥壽一道增加十幅。只是從1950年第三集起，文字由豐氏自己挑選，題字則分別請了葉恭綽、朱幼蘭、虞愚等著名學者來書寫。到了1973年，豐氏終於完成了第六集100幅畫的創作。1979年，曾幫助出版第四集（1962）與第五集（1965）的新加坡廣洽法師把全部六集合在一起，於香港出版。此時豐氏已經去逝四年。[14]

本畫集出版原意，欲以佛教徒的慈悲，喚起世人對生靈同情，藉以養成自己善良、博大、容忍和慈愛的心靈。正與時下環保思路互相呼應。在我們生存的這個地球上，由於人類生活區域的擴張和生存技術的發達，很多過去與人類共存的生物已經開始滅絕，綠色森林逐漸消失，水源受到污染乾涸，空氣染濁。人為了創造自己舒適的生存狀態，卻破壞了自己依賴的生存環境，因此「保護地球」、「愛護生物」意識逐漸抬頭。首要之務當從人類的自私與殘忍的心靈下手淨化。在此點上，《護生畫集》的

【13】　豐子愷編繪，葛兆光選譯（2001），《豐子愷護生畫集選》，頁i。
【14】　豐子愷編繪，葛兆光選譯（2001），《豐子愷護生畫集選》，頁i。

「護生即護心」就有了它的現代意義。15

三、《護生畫集》出版緣起

　　此畫集的創作緣起蘊含著一個「師生共慈悲」的承諾：弘一法師和豐氏看到人類對待雞、鴨、豬、牛等，毫無同情之心，師徒二人就商議要編印《護生畫集》，勸人戒殺、放生。16

　　豐氏在1929年完成第一集50幅《護生畫集》，由上海佛學書局出版時，正值弘一法師五十壽辰。第一集《護生畫集》系由豐氏作畫，弘一法師題詞，李圓淨選材並編輯。全書詩書畫合一，「以人道主義為宗趣，以畫說法」，提倡護生，反對殺生。17

　　十年後的1939年第二集60幅完成時，則為弘一法師六十壽辰。因此第一與第二集畫集的文字，也是由弘一法師親撰並書寫。18但都沒有在下款處用印。

　　1942年弘一法師圓寂於泉州，豐氏依然按照原計劃，每十年創作一集，且每集配合弘一法師的冥壽增加十幅。從1950年第三集起，文字由豐氏自己挑選，題字與書法則分別請了葉恭綽、朱幼蘭、虞愚等著名學者書寫，並各於下款處用印。

　　1973年豐氏終於完成了第六集100幅畫。在其去逝四年後的1979年，曾幫助出版第四集80幅（1962）與第五集90幅（1965）

【15】　豐子愷編繪，葛兆光選譯（2001），《豐子愷護生畫集選》，頁ii。

【16】　袁雅琴（2015），〈《護生畫集》暢銷談〉，《出版廣角》總253期，2015.12.29，https://kknews.cc/zh-tw/culture/mg42a4z.html。

【17】　參閱袁雅琴（2015），〈《護生畫集》暢銷談〉，《出版廣角》總253期，頁i。

【18】　參閱豐子愷編繪，葛兆光選譯（2001），《豐子愷護生畫集選》，頁i。

的新加坡廣洽法師把全部六集合在一起，於香港出版。[19]

　　《護生畫集》第一集因印刷過繁，字跡不清，以及在戰火中遭毀，1936年有弘一法師重寫和豐氏重繪之事。1939年弘一法師第二次重寫是因為原稿被戰火所毀。關於弘一法師重寫的部分，這部歷時四十六年完成的人類藝術文化精品，融合「詩詞圖像化」與「畫面詩意化」的特質，可謂是佛教界、藝文界諸位先賢、大師們的結晶，在詩、文、書、畫等方面都有其特殊的藝術地位。[20]

（一）《護生畫集》版本的演變

　　自《護生畫集》第一冊於1929年出版以來，豐氏一直筆耕不綴、嘔心瀝血，至1973年，六冊《護生畫集》全部完成。1981年8月，台北純文學出版社在台灣率先發行了全集本；深圳海天出版社於1993年3月出版了《護生畫集》全六冊，是大陸最早印行的全集之一；2005年，上海人民出版社出版的豐氏的《護生畫集》，首次將《護生畫集》和弘一書法完整結合，後多次重印；1999年12月，中華書局編輯出版了《護生畫集選》；在佛教界，1984年，福建莆田廣化寺印行了《護生畫集選集》；1996年，北京廣化寺再印行《護生畫集》全集。迄今，《護生畫集》各種各樣的版本在世界各地發行，版本之多，印數之大，已經難以計數。[21]從上述，不難看出《護生畫集》深受歡迎的程度。1983年版本前

【19】　參閱豐子愷編繪，葛兆光選譯（2001），《豐子愷護生畫集選》，頁i。。

【20】　https://kknews.cc/zh-tw/culture/yvazvj.html2018.10.3。

【21】　袁雅琴（2015），〈《護生畫集》暢銷談〉，《出版廣角》總253期，2015.12.29，https://kknews.cc/zh-tw/culture/mg42a4z.html。

出版的版本都是將每幅詩書與畫，同時排在翻開的左右兩頁，長寬各為11公分與17.5公分，合為22公分寬。

本世紀初，為了發揮光大護生宗旨，由豐氏原創，幼女豐一吟臨摹敷彩，釋一心仿弘一書體書法的《護生書畫集》共出版了二集，每集精選100幅，分別於2001年12月和2003年8月由上海古籍出版社出版，三十二開，銅版紙全彩精印，再現了《護生畫集》的神韻，延續了《護生畫集》的文脈，很有現代感。22是之後2010~2012年期間，佛館70幅《護生畫集》浮雕壁畫最主要的參考版本。

1986年揚善雜誌社出版的第一集《護生畫集》，就開始有落腳印。2012年佛館《護生畫集》落「一心」腳印。

（二）紙版《護生畫集》的成就

根據蔡秉誠《豐子愷《護生畫集》—以一二集為對象》的看法，《護生畫集》有三項成就，筆者認為應該再加上第四項教育性等四項成就，略摘錄說明如下：

1.藝術性成就：弘一法師等人與豐氏合作的六集《護生畫集》，創作迄今超過九十年，諸多版本影響深遠，且繼續在印刷出版中。就作者而言，弘一法師、豐氏、馬一浮等人都是大師級的藝術巨匠。就形式而言，書畫詩詞相映成趣，書法溫厚優美，漫畫自然率真，詩文質樸感人，整個藝術形式淺顯通俗。就內容而言，以宣揚護生戒殺來闡述哲學思維和生態倫理，深入淺出發人深省，實在是百年來難得的藝術精品。

2.宗教性成就：在中國，護生惜物與善惡因果報應的思想源

【22】　蔡秉誠（2011），《豐子愷《護生畫集》- 以一二集為對象》，頁38-39。

遠流長。尤其在佛教興起後，強調「一切眾生皆有佛性」故眾生平等，應尊重生命而戒殺，除身體力行外，更提倡素食，在《護生畫集》中如E9自掃雪中歸鹿跡 天明恐有獵人尋（唐陸甫皇詩V2.n14.p.28），W19我今天吃素（清壽光禪師詩V3.n26.p.52），W27催喚山童為解圍（宋范成大詩V2.n.4.p8）等，都充滿著佛教戒殺護生的思想，與善有善報、惡有惡報的因果觀。

　　3.社會性成就：《護生畫集》透過圖文並茂的內容，有對治當前物欲橫流、暴食野畜、破壞生態平衡等全球社會性問題的功能。如E2我的腿（明陶周望詩V1.n19.p38），W11兒戲（唐杜甫詩V1.n9.p.18），E4螞蟻搬家（子愷補題V2.n.25.p50）。

　　4.教育性成就：所謂「護生」，實際是在「護心」，要「去除殘忍心，長養慈悲心，然後拿此心來待人處世」，這種護生敬養的思想對現世喚起人類的覺醒亦有一定的積極教育意義。《護生畫集》的編繪，不僅為現代「保育」的課題，提供了一個更深邃、寬廣，值得學習與借鏡的目標。尤其呼應當前世界各國積極在推動的生命教育的三大領域：終極關懷、價值思辨與靈性修養。

第三節、《護生畫集》浮雕圖像的特質

　　本文針對佛館70幅展現慈悲愛物、尊重生命的《護生畫集》浮雕做為主要研究對象，耙梳其所具有的圖像特質與內涵，比較生命教育主要的領域內涵，與佛光山四大宗旨的關係，以瞭解這些半立體浮雕圖像蘊含的生命教育意涵，與在弘揚人間佛教所扮演的角色。

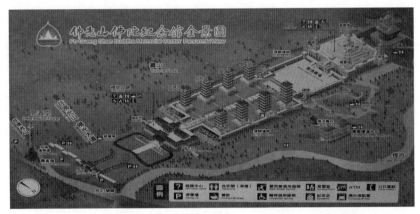

圖一、佛光山佛陀紀念館全景圖（摘錄自佛陀紀念館官網）

　　70幅《護生畫集》浮雕，座落在佛館前面八塔長廊的外圍牆壁上（見圖一佛光山佛陀紀念館全景圖四~五點鐘與十~十一點鐘的位置），其中並穿插以書卷窗樣式呈現的14幅《佛光菜根譚》，總計84幅。[23]《護生畫集》原創作共六集450幅漫畫，配有文字，提倡慈悲胸懷、愛護所有生靈。佛館從中遴選70幅作品（見圖二佛陀紀念館《護生畫集》浮雕），再延請雕刻家葉先鳴泥塑，彩繪師陳明啟彩繪，成就《護生畫集》浮雕系列作品。[24]

【23】　釋如常（2011），《佛光山佛陀紀念館叢書系列（五）—護生圖》，佛光山文教基金會，頁1。

【24】　釋如常（2011），《佛光山佛陀紀念館叢書系列（五）—護生圖》，頁1。

圖二、佛光山佛陀紀念館《護生畫集》浮雕圖（摘錄自佛陀紀念館官網）

　　本節先介紹佛館70幅《護生畫集》浮雕的設置緣起，再從外觀來作前圖像描述，分為尺寸大小、色彩情緒、文字說明與浮雕構圖四項說明如下：

一、佛館《護生畫集》浮雕的設置緣起

　　在上一節已介紹過450幅《護生畫集》的創作因緣，有關平面《護生畫集》轉為佛館70幅《護生畫集》浮雕圖的緣起，可分為兩個因緣：第一個因緣是佛光山星雲的構想；第二個因緣是浙江博物館在佛光山的《護生畫集》展覽。分別說明如下：

　　第一個因緣：佛光山星雲的構想。

　　1996年星雲在高雄佛光山設計一處百人碑牆，當中即有幾件弘一法師的書法與詩偈，其一展現出弘一教學慈悲之道。在含攝教育、教化功能的佛館，星雲除延續碑牆設計外，更進一步將典藏的《護生畫集》藝術作品，於八塔外廊以半面牆壁大小、半浮

雕方式陳列，讓遊走其間的遊客除有臨場感外，皆能蒙受無限的教誨與法益。可見佛館《護生畫集》浮雕的設計，是來自佛光山開山宗長星雲的構想，將佛光山典藏豐氏與豐一吟的作品《護生畫集》中的圖畫轉變成立體浮雕的首例。由現代藝術家葉先鳴製作，陳明啟彩繪，乃佛教藝術的創舉。

　　第二個因緣：浙江省博物館在佛光山的《護生畫集》展覽。[25]

　　2013年11月12日~2014年3月2日為加強海峽兩岸的文化交流，浙江省博物館從豐氏的好友廣洽法師捐贈的《護生畫集》中精選124件原作，前來台灣，分別在佛光山佛光緣美術館台中分館與佛光山佛館展出。展覽以「戒殺警世」、「善愛生靈」、「和諧家園」、與「樂群生活」等為主題，較為全面地展現了《護生畫集》博深的思想內涵和精湛的藝術表現手法，使觀眾能對《護生畫集》有一個整體的感性認識。同時希望通過此次展覽，推動人類、自然與社會的和諧發展。因此因緣促使一向慈悲愛物的星雲，更決心在佛館設置《護生畫集》浮雕。[26]

二、佛館《護生畫集》浮雕的外觀

　　下列將依潘諾夫斯基三階段圖像分析法，先針對《護生畫集》浮雕圖作前圖像描述，分為尺寸大小、色彩情緒、文字說明與浮雕構圖四項說明如下：

【25】　如常編（2013），《兩岸文化遺產：弘一大師/豐子愷護生畫集特選》，頁5。
【26】　如常編（2013），《兩岸文化遺產：弘一大師/豐子愷護生畫集特選》，頁5。

　　（一）尺寸大小：70幅《護生畫集》浮雕統一為直徑265公分的正圓形浮雕。[27]是佛光山六組浮雕中唯一非長方形的一組浮雕。

　　（二）色彩情緒：《護生畫集》浮雕是由豐富多彩的半立體彩繪泥塑而成，70幅《護生畫集》浮雕的背景都是靠濃淡漸層的色彩來分別其遠近，但沒有光線投射產生的陰影。圖像人物透過極為細膩精緻的線條以成形，色彩鮮明並傳神地散放出人與動植物間的同事攝，彼此的互動關懷，猶如家人之間的感情，親人間的和諧關係，瞻仰《護生畫集》浮雕者，有如身歷其境，回歸純樸自然童年生活的投射效果。各幅浮雕的色彩將在下面（四）浮雕構圖中一併說明。

　　（三）文字說明：每幅《護生畫集》浮雕包含畫與題字，有別於大悲殿「觀音菩薩應化事蹟圖」、佛館「佛陀行化本事圖」與玉佛殿「東方琉璃世界」、「西方極樂世界」浮雕外加解說牌。70幅《護生畫集》浮雕的文字融於畫中，為方便閱覽，依序彙整製表如下表一，表的第一欄是筆者自編的號碼，第二欄是浮雕名稱，第三欄是融在浮雕圖中的詩詞與作者，另外部分浮雕有加上了星雲的詮釋要點，都在文後註明了出處頁碼。

【27】　釋如常（2011），《佛光山佛陀紀念館叢書系列（五）—護生圖》，版權頁。

表一：佛館70幅《護生畫集》浮雕的文字內容彙整表

NO	題	文字內容與出處
E1	天地為室盧　園林是鳥籠	百囀千聲隨意移，山華紅紫自高低；始知鎖向金籠聽，不及園林自在啼。（宋歐陽修詩）生命是無價的。頁152-153。
E2	我的腿	挾弩隱衣滅袂，入林群鳥號。……（明陶周望詩）豬：吾所以有大難，為我有腿。P.19 頁150-151。
E3	蠶的刑具	滿身綺羅者，不是養蠶人：對天下不公的悲哀。殘殺百千命，完成一襲衣：對人類自私的譴責。P.35，頁148-149。
E4	螞蟻搬家	子愷為取小凳，臨時築長廊，大隊廊下過，不怕飛來殃。p.57，頁146-147。
E5	蕭然的除夜	夜鳴雞已成盤中佳肴，沒有雞鳴反而難睡。（清·彭際清除夕有感詩），p.21 頁144-145。
E6	示眾	（肉鋪）景象太悽慘，傷心不忍覩，…（弘一）頁142-143。
E7	囚徒之歌	人在牢籠終日愁欷，鳥在樊籠終日悲啼，聆此哀音凄入心脾，何如放捨，任彼高飛。（弘一）換個立場為別人著想。（星雲），頁140-141。
E8	昨晚的成績	捕鼠為惡業，宜速懺悔，發起善心，勤修慈德。（弘一），生命都有其存在的意義與價值。（星雲）頁138-139。
E9	自掃雪中歸鹿跡　天明恐有獵人尋	萬峰迴繞一峰深，到此常修苦行心。自掃雪中歸鹿跡，天明恐有獵人尋。（唐陸甫皇詩），萬人慈悲法界一如，天下如手足一般相親相愛。（星雲），頁136-137。
E10	褓負其子	母雞有群兒，一兒最偏愛，嬌疼不肯行，常伏母親背。（子愷補題）生命力量在於對社會慈悲（星雲）頁134-135。
E11	生離歟？死別歟？	生離嘗惻惻，臨行復回首，此去不再還，念兒兒知否。（弘一）生命可貴在於互相依存。（星雲）頁132-133。
E12	燕子飛來枕上	燕子飛來枕上不復見人畏避。只緣無惱害心，到處春風和氣。（學童詩）慈悲是尊重生命與共存共榮。（星雲）頁130-131。
E13	人之初性本善	小兒無賴，常與雞鄰，大人就無對動物的同情。（清周思仁戒殺詩）p.89，頁128-129。

E14	修羅	千百年來碗裏羹，冤深如海恨難平，欲知世上刀兵劫，但聽徒門夜半聲。（宋願雲禪師戒殺詩）怨親平等。（星雲），頁126-127。
E15	人道主義者	提雞如提藍，任聽雞倒懸，雞身苦掙扎，提者如不見，提入廚房中，殺戮任他便，遺屍登盤上，陳列稱盛宴。（緣緣堂主詩）用慈悲心關懷眾生。（星雲）頁124-125。
E16	喫的是草摘的是弓（魯迅）	若慕肉味美，何不自割嘗，自割知痛苦，割他意揚揚，世無食肉者，屠門不開張。（狄葆賢詩）生命固可貴必要時犧牲生命更可貴。（星雲），頁122-123。
E17	烹膳（首尾就烹）	烹鱔曲身護子。《人譜》放生、護生、尊重生命，給人善因好緣，助成好事。（星雲），頁120-121。
E18	溪邊不垂釣	溪邊不垂釣，山中不開門；開門山鳥驚，垂釣溪魚渾。（明陳繼儒詩）宇宙本是「圓滿與共生」的圓滿世界。（星雲）頁118-119。
E19	牛的星期日	耕牛雖異類，好逸與人同。願得星期日，閑眠楊柳風。（智頤補題）眾生平等。（星雲），頁116-117。
E20	晨雞	動物的感知能力有時比人類想像的還高明。（古詩）重視生態，愛護環保，還給人類一個健康美好的地球。（星雲），頁114-115。
E21	小貓似小友憑肩看畫圖	裹鹽迎得小貍奴，盡護山房萬卷書。慚愧家貧資俸薄，寒無氈坐食無魚。（宋陸游〈送貓詩〉）感恩各種因緣圖思報答。（星雲），頁112-113。
E22	但令四海常豐稔　不嫌人間獵雀多	曲巷高檐避網羅，朝來飽啄隴頭禾。但令四海常豐稔，不嫌人間鼠雀多。（明方孝儒〈百雀詩〉）對環保生態的維護，造橋施茶都是在維護生命。（星雲），頁110-111。
E23	谿家老婦閒無事　落日呼歸白鼻豚	紫絮茅花飛入門，淺溪幽響出離根。谿家老婦閒無事，落日呼歸白鼻豚。（明張琦詩）哺乳類從魚類等演化而來，有情同一個祖先，彼此分不開。（星雲）頁108-109。
E24	阿黃啣傘遠來迎	驀地雲騰時雨降，阿黃啣傘遠來迎。（隴月夜詩）慈悲是淨化昇華的愛，無私濟助不求回報。（星雲）頁106-107

E25	客來不入門 坐愛千年樹	茅屋兩三間，草草避風雨，客來不入門，坐愛千年樹（明張承容詩）植物以枝椏、葉子、捲卷鬚來表達它們的情緒。（星雲）頁104-105。
E26	一鵲噪新晴	雨過花添色，風來竹作聲。小窗無個事，一鵲噪新晴。（民國虞愚詩）願做大地，普載眾生生長萬物，做一朵鮮花，吐露芬芳給人清香。頁102-103
E27	倒懸	始而倒懸，終以誅戮，彼有何幸，受此荼毒，人命則貴，物命則微，汝自問心，判其是非。（弘一）一人慈悲，眾皆伴侶；萬人慈悲，法界一如。（星雲）頁100-101。
E28	輕紈原在手 未忍撲雙飛	曉露零香粉，春風拂畫衣。輕紈原在手，未忍撲雙飛。（清熊澹仙〈見蝶詩〉）生命的可貴在於發揮人性的光輝，發現人的勇敢、道德、愛心等高貴情操。（星雲），頁98-99。
E29	長歌當哭	身在樊籠，心在林谷。望斷家山，長歌當哭。（學童詩）關懷救度服務眾生，是維護人權的表現。（星雲），頁96-97。
E30	眠鷗讓客	入夜始維舟，黃蘆古渡頭，眠鷗知讓客，飛過蓼華洲。（宋真山民詩）宇宙仰賴大眾共利才能生存。（星雲）頁94-95。
E31	新竹成陰無彈射 不妨同享北窗風	飛來山鳥語惺忪，卻是幽人半睡中，野竹成陰無彈射，不妨同享北窗風。（宋張游詩）共生於地球上要彼此尊重愛護。（星雲），頁92-93。
E32	雙宿雙飛	雙鵲結巢，雄被彈死，雌日夕哀鳴，越數日亦死。清張潮編《虞初新誌》動物世界不乏夫妻忠貞相守至死。（星雲）頁90-91。
E33	殘酷的風雅	垂綸稱風雅，魚向雅人哭。甘餌藏利鉤，用心何惡毒。……我願為庸俗。（緣緣堂主詩）慈悲不殺而護生，進而倡導生權平等，最符合生態保育。（星雲），頁88-89。
E34	遠征	南北路何長，中間萬戈張，不知煙霧裡，幾只到衡陽。（唐陸龜蒙〈雁詩〉）世間事合乎自然就有生命與美善，應與自然合一共建淨土。（星雲）頁86-87。
E35	翩翩新來燕	生命是相互為緣，想獨存個己，那就沒有生命了。（星雲）頁84-85。
W1	香餌自香魚不食 釣竿只好立蜻蜓	生命可貴不殺生，勿飽口腹之欲讓動物受苦。（星雲）頁12-13。

W2	鷗鳥可招	海不厭深，山不厭高。積德行仁，鷗鳥可招。（東園補題）無緣大慈，沒煩惱。（星雲）頁14-15。
W3	獨立無言解蛛網　放他蝴蝶一雙飛	慈悲如伴侶，有了慈悲的善友，必能無事不辦，所到亨通。（星雲）頁16-17。
W4	唯有舊巢燕主人貧亦歸	幾處雙飛燕，卸泥上藥欄；莫教驚得去，留取隔簾看。（宋范成大詩）動物均有生命體，均有佛心，只要心無雜念，不傷害其他生物，就能與之感應道交。頁18-19。
W5	農夫與乳母	倡人道主義，不啖老牛肉，淡泊樂蔬食。讓老牛養老。頁20-21。
W6	平等	我肉眾生肉，名殊體不殊，原同一種性，只是別形軀。（宋黃庭堅詩）人人平等對待萬物，廣結善緣，世界和平可致。（星雲）頁22-23。
W7	叫落滿天星	赤幘峨峨玉羽明，籬間新織竹籠成。老人從此知昏曉，不用元戎報五更。（宋陸游〈雞詩〉）田園生活自己與萬物自然和諧。頁24-25。
W8	被虜	有命盡貪生，無分人與畜，最怕是殺烹，嘴最苦是割肉，擒執未施刀，魂驚氣先窒，喉斷叫聲絕，顛倒三起伏；念此惻肺肝，何忍縱口腹。（清耐庵道人詩）一個民族國家是否偉大，人心道德是否宅厚，端看人民對待動物的態度和方式。（甘地）戒的根本精神是不侵犯，也就是尊重。不殺生就是尊重生命（星雲）頁26-27。
W9	雀巢可俯而歸	人不害物，物不驚擾，猶如明月，眾星圍繞。（弘一）從外在的生態環保做起，才能青山常在，綠水常流。（星雲）頁28-29。
W10	遇赦	汝欲延生聽我語，凡事惺惺須求己，如欲延生須放生，此是循環真道理，他若死時你救他，汝若死時人救你。（回道人詩即呂洞賓796-?）頁30-31。
W11	兒戲	干戈兵革鬥未止，鳳凰麒麟安在哉；吾徒胡為縱此樂，暴殄天物聖所哀。（唐杜甫詩）生命是無價的，再多金錢也買不回。自許做一盞明燈，照亮群倫。（星雲）頁32-33。
W12	已死的母熊	母熊遭獵殺，死仍足抱巨石端坐，乃因石下溪中有三小熊戲於水，恐石落傷其子。（軼聞）為人延命，也是為己積德，是愛惜生命，也是報答父母深恩。（星雲）頁34-35。

W13	無聲的感謝	一花一草都有生命，一山一水都有生機；一人一事都有道理，一舉一動都有因果。(星雲)頁36–37。
W14	一犬不至	有畜犬百餘，同飯一牢，一犬不至，諸犬為之不食。(明劉宗周撰《人譜》)每個生命自誕生，莫不為自己的生存而努力奮鬥，從而帶動世間的欣欣向榮。(星雲)頁38–39。
W15	誘殺	水邊垂釣，閒情逸致，是以物命，而為兒戲，刺骨穿腸，於心何忍，願發人仁慈，常起悲愍。(弘一)佛教吃素乃不忍眾生苦。(星雲)頁40–41。
W16	鯉魚救子	二大鯉魚為救堰內數百不得出的小鯉魚，不顧自己生命再三躍出躍入堰。(明劉宗周撰《人譜》)「共生」含有慈悲融合的意思，一切眾生皆是生命共同體。(星雲)頁42–43。
W17	初生的小鹿	一孕鹿遭射，既傷，產下小鹿，以舌舔乾子身，母鹿乃死。(明劉宗周撰《人譜》)「同體共生」動植物才能共存、人類才能和平相安、大自然才能生態平衡。(星雲)頁44–45
W18	春草	人間草木各有其生機，任其自然，各遂其生。頁46–47
W19	我今天吃素	已赴羅網遭困厄，將投湯火受驚忡；臨營刑遇赦恩無極，彼壽隆兮爾壽隆。(清壽光禪師詩)素食培養慈心、柔和性格與耐力。(星雲)頁48–49。
W20	今日與明朝	生命無常，應把握當下，珍惜時間，腳踏實地生活。(弘一)頁50–51。
W21	醉人與醉蟹	肉食者鄙，不為仁人，況復飲酒，能令智婚。誓於今日，改過自新，長養悲心，成就慧身。(弘一)惜緣、惜福、惜生、惜命。(星雲)頁52–53。
W22	冬日的同樂	盛世樂太平，民康而物阜，萬類咸喁喁，同浴仁恩厚，昔日互殘殺，而今共愛親，何分物與我，大地一家春。(弘一)有無憂無慮人生、無貪瞋生活、無生滅生命、無高下心情，世間一大福報。(星雲)頁54–55。
W23	老牛亦是知音者　橫笛聲中緩步行	慈心感物，有如武(音召)武。龍鳳集，百獸率舞。(智頤補題)動物能作為譬喻、象徵來教化眾生，啓發信心道念，更常是開悟見性的因緣。(星雲)頁56–57。
W24	蘆菔生兒芥有孫	秋來霜露滿東園，蘆菔生兒芥有孫，我與何嘗同一飽，不知何苦食雞豚。(宋蘇軾詩)素食有助於身體清除毒素。(星雲)頁58–59。

W25	屍林	見其生不忍見其死。聞其聲不忍食其肉。應起悲心勿貪口腹。(弘一法師)頁33　念貧困有饑凍之苦，應伸出慈悲救濟之手；念眾生有生死之苦，應萌生護祐解脫之心。(星雲)頁60-61。
W26	乞命	吾不忍其觳觫，無罪而就死地，普勸諸仁者，同發慈悲意。(弘一)觳觫：害怕發抖的樣子。頁17尊重生命的價值、天地的生機。(星雲)頁62-63。
W27	催喚山童為解圍	靜看簷蛛結網低，無端妨礙小蟲飛。蜻蜓倒掛蜂兒窘，催喚山童為解圍。(宋范成大詩)「共生」是慈悲觀，無偏私的關愛。(星雲)頁64-65。
W28	暗殺	誰道群生性命微，一般骨肉一般皮。勸君莫打枝頭鳥，子在巢中望母歸。(唐白居易詩)人，主宰了天地萬物，就應該透過慈悲心、智慧力、因緣助力、祈願祝福一切，來提昇自己的生命力。(星雲)頁66-67。
W29	惠而不費	勿謂善小不樂為之，惠而不費亦曰仁慈。(弘一)三輪體空的無相布施，才是最大的功德。(星雲)頁68-69。
W30	生機	小草出牆腰，亦復饒佳致，我為勤灌溉，欣欣有生意。(一心)人類給予大自然生機，大自然的回報就源源不斷。「天地人合一」即「心包太虛，量周沙界。」(星雲)頁70-71。
W31	銜泥帶得落花歸	一年社日都忘了，忽見庭前燕子飛，禽鳥也知勤作室，銜泥帶得落花歸。(清呂霜詩)自惜生命亦要愛惜他人生命。(星雲)頁72-73。
W32	春江水暖鴨先知	使君學長生，而好食鴨肉，鴨肉令君肥，鴨冤倩誰贖。(清彭紹升詩)要互相尊重動植物間的共處。(星雲)頁74-75。
W33	倘使羊識字	倘使羊識字，淚珠落如雨，口雖不能言，心中暗叫苦。(弘一)從民權到生權，一切眾生皆有佛性，皆有生存的權利。(星雲)頁76-77。
W34	蝴蝶來儀	蝴蝶兒約伴近窗飛，不為瓶中花有蜜，只緣聽讀護生詩，欲去又遲遲。(杜蘅補題)平等互尊、環保自然。(星雲)頁78-79。
W35	親與子	今日爾喫他，將來他喫爾，循環作主人，同是親與子。(宋黃庭堅詩)動物有情識心智能力，更有親情愛情、友情、社會倫理，以及和人類、其他生物之間溫馨有趣的互動。(星雲)頁80-81。

參考豐子愷編繪，葛兆光選譯，《豐子愷護生畫集選》，台北市：書林，2001。

　　（四）浮雕構圖：佛館70幅《護生畫集》浮雕的漫畫，原稿是長方形外框內簡單有力線條組成的黑白漫畫，佛館70幅《護生畫集》卻是圓形彩色半立體浮雕，在第二節已證實是受豐氏女兒豐一吟版本的影響。佛館70幅《護生畫集》內容以人與動植物的互動為主，主要護生對象可分為動物與植物兩類，有人與動物的佔58幅居多，其次僅出現動物的浮雕有10幅，即E6示眾、E7囚徒之歌、E17烹膳（首尾就烹）、E19牛的星期日、E32雙宿雙飛、W14一犬不至、W16鯉魚救子、W20今日與明朝、W25屍林、W32春江水暖鴨先知。67幅動物含蓋廣泛，包括海、陸、空三類。植物僅佔3幅為W18春草的草木、W24蘆葭生兒芥有孫與W30生機的小草。可見護生的對象不僅指有情識的動物，尚指無情識的植物與山河大地等依報環境，但以有情眾生為主。

| 圖三、2-54群鷗 | 圖四、佛館浮雕W2鷗鳥可招 |

　　原《護生畫集》第二冊編號54「群鷗」（圖三），佛館換成浮雕W2「鷗鳥可招」（圖四），顯然佛館選擇四句詩偈「海不厭

深，山不厭高。積德行仁，鷗鳥可招。」[28]的最後一句取代原來的「群鷗」命題。男子旁邊還多加了一女童。

這70幅《護生畫集》浮雕的漫畫內容，除了E6「示眾」、E17「烹膳」、E20「晨雞」、E31「新竹成陰無彈射 不妨同享北窗風」、E32「雙宿雙飛」、W7「叫落滿天星」、W16「鯉魚救子」、W18「春草」、W19「客人忙攔阻：『我今年吃素！』」、W20「今日與明朝」、W24「蘆菔生兒芥有孫」等11幅與原紙版完全一致外。其餘59幅在不影響主題與主要人物的前題下，均或多或少僅在背景加上了花草樹叢、或山丘岩石等自然景觀，因篇幅的關係，不逐一比對圖片，僅分別描述說明如下：

E11「生離與？死別與？屠羊之生離與死別」：原畫面正中為一有茅草頂的羊欄，左邊一婦女正用力拉著一條繩索，將一頭牡羊從羊欄內拖出，牡羊回視欄內三隻探頭看著的小羊。佛館立體浮雕壁畫新增背景：前有草，右側有樹叢。[29]

E12「燕子飛來枕上」：原畫面右下角，一張簡易咖啡色睡床上側臥著一位穿著紅上衣、藍長褲、白襪的男子，黑色包子鞋放在床舖左側中間地上。男子頭枕在白枕頭上，枕頭左上角停了一隻燕子。佛館半立體浮雕壁畫背景加了山丘與小型樹林。[30]

E13「人之初 性本善」：畫面正中間一位光頭男子，左手握

【28】 如常編（2013），《兩岸文化遺產：弘一大師/豐子愷護生畫集特選》，高雄市：佛光山文教基金會，頁14。

【29】 釋如常（2011），《佛光山佛陀紀念館叢書系列（五）─護生圖》，頁122。

【30】 釋如常（2011），《佛光山佛陀紀念館叢書系列（五）─護生圖》，頁120。

刀正追殺一隻飛躍在空中的公雞，有一個小男孩擋在男子前面攔阻，佛館半立體浮雕圖右中部分加了矮樹叢。[31]

E22「但令四海常豐稔 不嫌人間獵雀多」：原畫面正中有一老人右手持菸斗，左手拉著幼童，幽閒的看著左上角豐稔的兩堆稻穀。佛館半立體浮雕圖左中後增加許多檳榔樹。[32]

E24「阿黃啣傘遠來迎」：原畫面的左邊一座涼亭內坐著一位老人，右邊涼亭外一隻嘴銜雨傘的黃狗，朝著老人跑去。佛館半立體浮雕圖畫面多了涼亭後的樹叢與遠山。[33]

E25「客來不入門 坐愛千年樹」：原壁畫正中下方大樹下一組矮石桌椅上，坐了一位男童與一位女童，不遠後方有兩間成棟的房子。佛館半立體浮雕圖，多了屋後樹叢與山丘。[34]

E26「一鵲噪新晴」：原畫面由正中上方的一道牆與大窗戶區隔了屋內與屋外，屋內左下角一老人左手搖扇，坐在一張有手背的藤椅上，望向窗外一隻停在竹葉上的鵲鳥。佛館半立體浮雕圖，左上角窗外兩處稀疏樹葉變成一處茂密竹林。[35]

E33「殘酷的風雅」：原畫面左中岸邊，坐著一老一少手執釣竿垂釣，身後有一棵高大纖細的柳樹。佛館半立體浮雕圖左下角有樹，畫面右中有陸地與樹叢。[36]

E34「遠征」：原畫面正中下方岩石上，站立著一位左手拄

【31】 釋如常（2011），《佛光山佛陀紀念館叢書系列（五）—護生圖》，頁118。
【32】 釋如常（2011），《佛光山佛陀紀念館叢書系列（五）—護生圖》，頁100。
【33】 釋如常（2011），《佛光山佛陀紀念館叢書系列（五）—護生圖》，頁96。
【34】 釋如常（2011），《佛光山佛陀紀念館叢書系列（五）—護生圖》，頁94。
【35】 釋如常（2011），《佛光山佛陀紀念館叢書系列（五）—護生圖》，頁92。
【36】 釋如常（2011），《佛光山佛陀紀念館叢書系列（五）—護生圖》，頁78。

著柺杖的老人，望向左上角山頂上二十隻成兩列飛行的燕子。佛館半立體浮雕圖右上角多了遠山。[37]

E35「**翩翩新來燕**」：原畫面正中下方有一對母子，雙手高舉招呼飛向遠山的兩隻雁子，佛館半立體浮雕圖新增下方的地界與嶙峋的遠山。[38]

W3「**獨立無言解蛛網 放他蝴蝶一雙飛**」：原畫面右下角站了一位穿旗袍的婦人，正伸手向上解開被右上角蜘蛛網纏住的一隻蝴蝶，網外有一隻等待同伴的蝴蝶。佛館半立體浮雕圖正中多了一片花樹叢。[39]

W4「**唯有舊巢燕 主人貪亦歸**」：原畫面右邊中間有一棟房子，屋前有兩組石凳，較遠石凳上坐著一對形體較小的母子，畫面中間較近的石凳上，則坐著形體較大的父親。佛館半立體浮雕圖正中下方背後中有樹叢。[40]

W8「**被虜**」：原畫左半部有位頭戴小斗笠、口含著菸、赤腳的壯漢，兩手擴獲一隻雉雞，其周圍上有五隻黑白等色公雞。佛館半立體浮雕圖正中下方加了花草樹叢。[41]

W12「**已死的母熊**」：原畫左上方遠處模糊山丘為背景，左下角溪流左岸一隻母熊，遭對岸遠方的一位獵人射中，已死的母熊仍然不動地以腳保護溪流中三隻小熊。佛館半立體浮雕圖正中

【37】 釋如常（2011），《佛光山佛陀紀念館叢書系列（五）—護生圖》，頁76。

【38】 釋如常（2011），《佛光山佛陀紀念館叢書系列（五）—護生圖》，頁74。

【39】 釋如常（2011），《佛光山佛陀紀念館叢書系列（五）—護生圖》，頁8。

【40】 釋如常（2011），《佛光山佛陀紀念館叢書系列（五）—護生圖》，頁10。

【41】 釋如常（2011），《佛光山佛陀紀念館叢書系列（五）—護生圖》，頁18。

下方多出岩石。[42]

　　W14「一犬不至」：原畫正中有一道牆，一隻狗正穿越牆上的圓門。牆後有蓊鬱的樹叢，牆內左邊一座竹亭下群聚了八隻狗，其間放了一圓盤裝了一半的狗糧。佛館半立體浮雕圖正中下方多了右下角地上的草。[43]

　　W17「初生的小鹿」：原畫遠處有一座小高山為背景，正中下方懸崖邊有隻小鹿蹲在被箭射中的母鹿旁邊，右上角有個騎白馬身上背了很多箭的獵人。佛館半立體浮雕圖的正中下方鹿左邊有懸崖等。[44]

　　以上共有17幅少有修改的佛館半立體浮雕圖，剩餘42幅《護生畫集》浮雕，則有較大幅度的改變，逐一描繪如下：

　　E1「天地爲室盧　園林是鳥籠」：原畫正中下方有一道欄杆，欄杆前有一位著紅長袍，白襪、黑包子鞋，翹著腿的男子，仰頭看著低空中兩隻振翅的飛鳥。佛館半立體浮雕圖，左下角有樹，右中有一棵高聳楊柳與矮樹叢，矮圍牆上的盆栽開了兩枝蘭花。[45]

　　E2「我的腿」：原畫左邊一位穿著紅直條上衣與紅帽、綠色長裙與鞋子，左手持一條大火腿，右手提著裝滿佐料的竹藍，右後方跟隨一隻乳豬。中下方，半立體浮雕圖，背後有矮樹叢，豬的尾巴下垂，而非揚起。[46]

【42】　釋如常（2011），《佛光山佛陀紀念館叢書系列（五）─護生圖》，頁26。

【43】　釋如常（2011），《佛光山佛陀紀念館叢書系列（五）─護生圖》，頁30。

【44】　釋如常（2011），《佛光山佛陀紀念館叢書系列（五）─護生圖》，頁36。

【45】　釋如常（2011），《佛光山佛陀紀念館叢書系列（五）─護生圖》，頁142。

【46】　釋如常（2011），《佛光山佛陀紀念館叢書系列（五）─護生圖》，頁140。

E3「蠶的刑具」：原畫正中有一位面向蠶繭水桶洗製蠶絲的婦人，其左前方有一絲架與地上收集成卷的白絲團。佛館半立體浮雕圖正中下方，牆上多了一幅畫，絲架多一橫幹，水桶中有明顯蠶繭，身後水桶旁有一茶几。[47]

E4「螞蟻搬家」：原畫左邊男子穿著直藍長袍、外加黑色背心與腳穿藍鞋，面向身旁著粉紅旗袍與同色系包子鞋的女子，正中下方童子著紅上衣、灰長褲與灰鞋，手搬第五張木板凳，將其排成一列，保護螞蟻過路。佛館半立體浮雕圖男子面向身旁女子非面向搬凳的童子，（改穿長褲非短褲）男子身上直條紋背心變為素黑色背心。[48]

E5「蕭然的除夜」：原畫正中下方的床上睡了一個帶著圓帽正在做夢的長鬍子老人，睡床左邊一張桌上點了一盞高腳蠟燭，右上角圓圈內是老翁的夢境：點了一對高腳蠟燭以殺雞佐酒。佛館半立體浮雕圖，改為直條紋同色系枕頭棉被，與細長三腳燭台。[49]

E7「囚徒之歌」：原畫面正中下方懸著一個四方形的鳥籠，裡面關了一隻鳥。佛館半立體浮雕圖中，剝落牆壁背景與鳥籠懸掛在屋簷下，短尾鳥變為長尾鳥。[50]

E8「昨晚的成績」：原畫右邊站著一身穿藍綠系列長袍馬褂，腳穿黑包子鞋的男子，右手抓了一隻老鼠，腳下放著一個開

【47】　釋如常（2011），《佛光山佛陀紀念館叢書系列（五）─護生圖》，頁138。
【48】　釋如常（2011），《佛光山佛陀紀念館叢書系列（五）─護生圖》，頁136。
【49】　釋如常（2011），《佛光山佛陀紀念館叢書系列（五）─護生圖》，頁134。
【50】　釋如常（2011），《佛光山佛陀紀念館叢書系列（五）─護生圖》，頁130。

著門的捕鼠籠子。正中下方，半立體浮雕圖，男子面較嚴肅而非嘻笑，其長袍下未著長褲，多一個鼠孔的牆壁。[51]

E9「自掃雪中歸鹿跡 天明恐有獵人尋」：原畫面右下角有一拿掃帚掃雪中歸鹿的足跡，後方有一小屋，門正開著，屋後有一棵被雪覆蓋的高松，更遠處有林立的山頭。左下角堆著六個石塊。正中下方，佛館半立體浮雕圖，男子著白上衣與背心，不同於原來的長袍，另外，左下角六石塊非五石塊。[52]

E10「襁負其子」：原畫面左中懸崖邊一老婦人身上背著小孫子，右手邊站著一對孫子女，正中下方一母雞帶著七隻小雞在地上覓食。佛館半立體浮雕圖，老婦人改變成長條紋上衣，小男生著短袖上衣、長褲非短袖子背心，背景有小樹叢。色彩與豐氏晚期彩繪的《護生畫集》「襁負其子」一致。[53]

E14「修羅」：原畫面左後方有座房子，前面一位穿著像廚司的男子，正用一大水缸在殺豬，水缸前有一小水桶和一隻狗，中間遠方有兩隻逃跑的小豬。佛館半立體浮雕圖正中下方，人與兩隻小豬間多了一條蜿蜒圓石子路。[54]

E15「人道主義者」：原畫面有二男子分別站在左邊與正中下方，右男右手舉高一隻站立的雞，左手提著公事包，中間較矮男子下垂的左手提著倒掛的一隻雞，右手提著菜籃。佛館半立體浮雕圖，右邊的男子原橫條長褲改為素色長褲。[55]

【51】 釋如常（2011），《佛光山佛陀紀念館叢書系列（五）—護生圖》，頁128。

【52】 釋如常（2011），《佛光山佛陀紀念館叢書系列（五）—護生圖》，頁126。

【53】 釋如常（2011），《佛光山佛陀紀念館叢書系列（五）—護生圖》，頁124。

【54】 釋如常（2011），《佛光山佛陀紀念館叢書系列（五）—護生圖》，頁116。

【55】 釋如常（2011），《佛光山佛陀紀念館叢書系列（五）—護生圖》，頁114。

E16「喫的是草擠的是乳」：原畫右後方有一棵高聳的松樹，樹前正中下方有一頭黑白相間的乳牛，旁邊一個坐在板凳上擠牛奶的小女孩，旁邊地上放著一個牛奶桶，佛館半立體浮雕圖，女孩上衣加圓球狀花點，牛身上加了斑紋。[56]

E18「溪邊不垂釣」：原畫右斜角種了一棵柳樹，前面半排欄杆，欄杆前與大石塊之間站著一名穿長袍男子，雙手作揖欣賞清澈見底的溪流。佛館半立體浮雕圖，少了水中三條游魚，多了左下角背後的山丘。[57]

E19「牛的星期日」：原畫右邊兩棵高聳的樹下有一頭慵懶臥地的牛隻，旁邊地上放置了一盆水。佛館半立體浮雕圖，少了空中兩隻飛鳥，多了右後山丘。[58]

E21「小貓似小友憑肩看畫圖」：原畫右下方有一張桌子，一女子坐著寫書法，左肩依慰著一隻觀看的小貓。佛館半立體浮雕圖，女子衣有格子，畫中有花，後有剝落牆壁，桌上有色盤與水盤以及兩本書並有書名。[59]

E23「谿（鄰）家老婦閒無事 落日呼歸白鼻豚」：原畫一老嫗左手提藍，向右回頭關心隨後的一隻黑豬。與佛館半立體浮雕圖中，詩不同，前有溪邊，後有屋、矮籬笆內一棵高樹，屋右後方有山丘、樹木與日落。與彩色《護生書畫集》[60]，顏色差異，

【56】 釋如常（2011），《佛光山佛陀紀念館叢書系列（五）—護生圖》，頁112。

【57】 釋如常（2011），《佛光山佛陀紀念館叢書系列（五）—護生圖》，頁108。

【58】 釋如常（2011），《佛光山佛陀紀念館叢書系列（五）—護生圖》，頁106。

【59】 釋如常（2011），《佛光山佛陀紀念館叢書系列（五）—護生圖》，頁102。

【60】 豐子愷原創，豐一吟臨摹敷彩，釋一心書法（2014），《護生書畫集》，上海古籍出版社。

老婦人著紅上衣，黑裙。面向白鼻豬。61

　　E27「倒懸」：原畫左邊一高大男子，右手提著一隻鴨，左手提著一隻雞。佛館半立體浮雕圖，男子穿著直條紋上衣而非背心，左右有樹叢。62

　　E28「長歌當哭」：佛館半立體浮雕圖，下方一排木欄楯後方，有一對男女兒童，女童頭髮上繫了蝴蝶結，面向左上角懸掛鳥籠的方向。比原紙版畫女子衣服加了花紋，並在二人前後加了矮樹叢。63

　　E29「輕紈原在手 未忍撲雙飛」：原畫右邊站著一位少女，手執扇子。佛館半立體浮雕圖，少女手執一彩繪扇子，背後加了花草樹叢。64

　　E30「眠鷗讓客」：原畫中間的遠處座落二小屋，屋後有圍牆與整排樹叢，前面水邊亦有一排小灌木，水中有一艘船，船上有船伕與兩位女乘客。佛館半立體浮雕圖，比原紙版畫船棚內少了二乘客。65

　　W1「香餌自香魚不食 釣竿只好立蜻蜓」：原畫有一女子坐在畫面右中一石欄栒上垂釣，後有棵楊柳樹。佛館半立體浮雕圖，有無緣緣堂主詩，女主直條紋長袍，背景前後添加了山。66

　　W2「（群鷗）鷗鳥可招」：原畫一男子坐在岸上招喚群鷗。

【61】 釋如常（2011），《佛光山佛陀紀念館叢書系列（五）—護生圖》，頁98。
【62】 釋如常（2011），《佛光山佛陀紀念館叢書系列（五）—護生圖》，頁90。
【63】 釋如常（2011），《佛光山佛陀紀念館叢書系列（五）—護生圖》，頁86。
【64】 釋如常（2011），《佛光山佛陀紀念館叢書系列（五）—護生圖》，頁88。
【65】 釋如常（2011），《佛光山佛陀紀念館叢書系列（五）—護生圖》，頁84。
【66】 釋如常（2011），《佛光山佛陀紀念館叢書系列（五）—護生圖》，頁4。

佛館半立體浮雕圖，男子旁邊多加了一小女童。空中飛翔群鷗大小懸殊較大，排列較凌亂，但前六隻海鷗呈下降登路姿勢。海中增列層次的山林。[67]

W5「農夫與乳母」：原畫左下方有一頭乳牛，旁邊有一位坐在板凳上擠牛奶的小女孩，身後的地上放著一個牛奶桶。左上方田裡有農夫趕著耕田的牛隻。佛館半立體浮雕圖，乳牛身上加了大塊黑斑點，擠奶者改為男性，背後有小山丘。[68]此畫面極類似E16「喫的是草擠的是乳」。

W6「平等」：原左畫面為一位坐在木板凳上的男子，手肘頂在腿上雙手撐著雙頰，軀身向著前面的一隻蹲坐的灰黑狗。佛館半立體浮雕圖，中年卷髮男取代了平頭少年。[69]

W9「雀巢可俯而歸」：原畫正中偏左一扇開著的窗，一對母子倚窗看著窗沿的一窩鳥，窗外正中地面上有兩盆盆栽。佛館半立體浮雕圖，母子都沒戴帽子，屋內加窗簾，兩片窗框沒有分上下兩部分（中間無橫木條）。[70]

W10「遇赦」：原畫左半部房子陽台上，一男孩高舉鳥籠釋放的一隻鳥，飛到右上角的空中，右下角則有交錯的兩間屋。佛館半立體浮雕圖的中間房子有煙囪，屋後有樹叢。[71]

W11「兒戲」：原畫左邊站著女童，雙手執扇交叉身後，右下角一男童右手執圓扇趨趕蝴蝶，其上方遠處有三隻蝴蝶。佛館

【67】 釋如常（2011），《佛光山佛陀紀念館叢書系列（五）—護生圖》，頁6。
【68】 釋如常（2011），《佛光山佛陀紀念館叢書系列（五）—護生圖》，頁12。
【69】 釋如常（2011），《佛光山佛陀紀念館叢書系列（五）—護生圖》，頁14。
【70】 釋如常（2011），《佛光山佛陀紀念館叢書系列（五）—護生圖》，頁20。
【71】 釋如常（2011），《佛光山佛陀紀念館叢書系列（五）—護生圖》，頁22。

半立體浮雕圖，男孩改為長紋上衣，短褲上有畫，女花紋長裝非直條，後有樹叢，田中有稀疏樹幹。[72]

W13「**無聲的感謝**」：原畫面左下角江邊一穿著旗袍蹲著的婦女，正將一水桶螃蟹倒入江中。佛館半立體浮雕圖，魚簍非水桶，後中都有樹叢。[73]

W15「**誘殺**」：原畫正中有一位坐在江邊粗厚圍牆上，穿著藍長袍、戴高草帽的男子，右手拿釣竿垂釣，江中有兩隻魚。佛館半立體浮雕圖，水中三條魚，後中都有樹叢。[74]

W21「**醉人與醉蟹**」：原畫右下角一張桌上放了一壺酒、一小盤螃蟹，與一罐醉蟹的罈子，桌後坐了一男子正在享受螃蟹美味。佛館半立體浮雕圖的桌面多了一隻螃蟹腳。[75]

W22「**冬日的同樂**」：原畫右後方是一棟房子，屋前板凳上坐著一對爺孫，四周地面上三五成群的雞、鴨、貓、狗。佛館半立體浮雕圖中，男孩著直條紋衣褲，戴高帽、手套，門上有一小春聯。[76]

W23「**老牛亦是知音者 橫笛聲中緩步行**」：原畫左下角牛背上牧童吹著笛子，左後方有棵楊柳樹。佛館半立體浮雕圖，遠景處有小山丘，牛背上的牧童上衣加了直條紋。[77]

W25「**屍林**」：原畫左中一塊長牌寫著「老陸稿件」，右下

【72】 釋如常（2011），《佛光山佛陀紀念館叢書系列（五）—護生圖》，頁24。
【73】 釋如常（2011），《佛光山佛陀紀念館叢書系列（五）—護生圖》，頁32。
【74】 釋如常（2011），《佛光山佛陀紀念館叢書系列（五）—護生圖》，頁32。
【75】 釋如常（2011），《佛光山佛陀紀念館叢書系列（五）—護生圖》，頁44。
【76】 釋如常（2011），《佛光山佛陀紀念館叢書系列（五）—護生圖》，頁46。
【77】 釋如常（2011），《佛光山佛陀紀念館叢書系列（五）—護生圖》，頁48。

櫃子上放了一把刀，牆上邊兩橫幹上下各掛了六隻與五隻烤鴨。佛館半立體浮雕圖，畫中未見「屍林」二字。[78]

W26「乞命」：原畫左邊站著一位穿著圍兜右手持刀的男子，右邊牛棚內則栓著一頭牛，牛正跪著向男子乞求。佛館半立體浮雕圖，男子著長衫群而非長褲，後有樹叢。[79]

W27「催喚山童爲解圍」：原畫下半部中央一男子坐在椅上，右上角有一蜘蛛網。佛館半立體浮雕圖，背景有檳榔樹叢，男子所著長袍有圖樣，坐椅變樹塊，桌上多一本書，獵者網變槍，蜘蛛網旁加了一涼亭。[80]

W28「暗殺」：原畫右邊一男子穿著長襪，手提獵物，後面跟了一隻狗。佛館半立體浮雕圖，男子著半短襪非長襪，手提獵物份量增多，並有遠山。[81]

W29「惠而不費」：原畫左半邊一婦女穿著圍兜，手捧碗餵食屋外的狗。佛館半立體浮雕圖，增加了牆壁、對聯與門聯。[82]

W30「生機」：原畫右邊半堵牆上長了一棵小草。佛館半立體浮雕圖，牆壁較精緻，多了一蝴蝶。[83]

W31「銜泥帶得落花歸」：原畫右邊母子女四人看著天上飛來的兩隻燕子，母親抱著小兒子坐在木椅上，大兒子蹲在母親腳邊嬉戲，面對母親的大女兒雙手舉高去接燕子銜來的花瓣。佛館

【78】 釋如常（2011），《佛光山佛陀紀念館叢書系列（五）—護生圖》，頁52。
【79】 釋如常（2011），《佛光山佛陀紀念館叢書系列（五）—護生圖》，頁54。
【80】 釋如常（2011），《佛光山佛陀紀念館叢書系列（五）—護生圖》，頁56。
【81】 釋如常（2011），《佛光山佛陀紀念館叢書系列（五）—護生圖》，頁58。
【82】 釋如常（2011），《佛光山佛陀紀念館叢書系列（五）—護生圖》，頁60。
【83】 釋如常（2011），《佛光山佛陀紀念館叢書系列（五）—護生圖》，頁62。

半立體浮圖，前有紫菊後有小樹叢林，母子女四人衣服條紋花樣多變。[84]

W32「鯉魚救子」：原畫上半部為一水塘，畫面正中偏左水堰上有兩隻大鯉魚躍進躍出，為救水塘內無數的小鯉魚。佛館半立體浮雕圖，背部有山丘。[85]

W33「倘使羊識字」：原畫正中一間羊肉大麵店，攤上擺著羊腿羊肉，店面前一男子正拉著兩隻羊要去宰殺。佛館半立體浮雕圖，男子加了鬍子。[86]

W34「蝴蝶來儀」：原畫左下角有一組餐桌椅，桌上正中有一盆插花，有兩女子對坐。佛館半立體浮雕壁畫，右下角有一盆矮松，左女換成男，其後多一高腳凳，上有盆景。[87]

W35「親與子」：原畫面有間賣親子丼的餐廳，門口前有一對父女，穿著日式和服與木屐。佛館半立體浮雕圖，父見二腳。[88]

第四節、《護生畫集》浮雕內涵分析

本節進一步剖析佛館70幅《護生畫集》浮雕的文字內容、分類、護生對象與特色，分項說明如下：

【84】　釋如常（2011），《佛光山佛陀紀念館叢書系列（五）—護生圖》，頁64。
【85】　釋如常（2011），《佛光山佛陀紀念館叢書系列（五）—護生圖》，頁34。
【86】　釋如常（2011），《佛光山佛陀紀念館叢書系列（五）—護生圖》，頁68。
【87】　釋如常（2011），《佛光山佛陀紀念館叢書系列（五）—護生圖》，頁70。
【88】　釋如常（2011），《佛光山佛陀紀念館叢書系列（五）—護生圖》，頁72。

一、佛館《護生畫集》浮雕的文字內容

佛館70幅《護生畫集》浮雕的內容，除了豐氏與豐一吟的《護生畫集》作品，與弘一大師以及一心法師書法為主外，並採用了宋至近代民國37位詩人的詩書，分為書法與詩詞兩部分說明如下：

（一）書法部分：此部分包括弘一大師與一心法師兩人的書法：

1.弘一大師書法：計有E2我的腿、E3蠶的刑具、E5蕭然的除夜、E6示眾、E7囚徒之歌、E8昨晚的成績、E11屠羊之生離與死別、E14修羅、E22但令四海常豐稔、E27倒懸、E34遠征、W5農夫與乳母、W6平等、W8被虜、W9雀巢可俯而歸、W10遇赦、W11兒戲、W15誘殺、W20今日與明朝、W21醉人與醉蟹、W22冬日的同樂、W24蘆菔生兒芥有孫、W25屍林、W26乞命、W28暗殺、W29暗殺、W33倘使羊識字、W35親與子等28幅。這些書法是弘一大師自1927年至1942年期間陸續完成，在長達十六年的作品中，可見其書法誠如陳慧劍先生的評語：「由早期充滿虔誠與定力的意境，道氣盎然，筆劃柔軟而潤，漸入道意的，無言的，純一的人生理境的形式，再進入於空山靈谷，了無人間煙火的境地，此種形式轉化，形成弘一大師特殊的書法風格，令人百看不厭，從內心潛沉在他的靈明清淨的光裡。」[89]

2.一心法師書法：計有E4螞蟻搬家、E9自掃雪中歸鹿跡、E10襁負其子、E12燕子飛來枕上、E13人之初性本善、E15人道

【89】 陳星（2006），《弘一大師書畫研究》，太原：北岳文藝出版社，頁108-110。

主義者、E16喫的是草摘的是弓、E17烹膳、E18溪邊不垂釣、E19牛的星期日、E20晨雞、E21小貓似小友憑肩看畫圖、E23谿家老婦閒無事、E24阿黃啣傘遠來迎、E25客來不入門、E26一鵲噪新晴、E28輕紈原在手、E29長歌當哭、E30眠鷗讓客、E31新竹成陰無彈射、E32雙宿雙飛、E33殘酷的風雅、E35翩翩新來燕、W2鷗鳥可招、W4唯有舊巢燕、W7叫落滿天星、W12已死的母熊、W14一犬不至、W16鯉魚救子、W17初生的小鹿、W18春草、W19我今天吃素、W23老牛亦是知音者、W27催喚山童為解圍、W30生機、W31銜泥帶得落花歸、W32春江水暖鴨先知、W34蝴蝶來儀等38幅。

（二）詩詞部分：佛館70幅《護生畫集》浮雕除了弘一法師15幅詩，與豐氏3幅詩外，還採用宋至清朝37幅詩，依朝代分別說明如下：

1.唐朝：E9陸甫皇詩、E34陸龜蒙〈雁詩〉、W10回道人（即呂洞賓796-?）詩、W11杜甫詩、W28白居易詩，共計5幅詩。

2.宋朝：E1歐陽修詩、E21陸游（1125-1209）〈送貓詩〉、E14願雲禪師（不詳）〈戒殺詩〉、E30真山民詩、E31陸游詩、W4范成大（1126-1193）詩、W6黃庭堅詩、W7陸游〈雞詩〉、W24蘇軾詩、W17范成大詩、W35黃庭堅（1045-1105）詩等七位10幅詩。其中以陸游3幅最多，范成大與黃庭堅各2幅居次。

3.明朝：E2陶周望詩、E18陳繼儒詩、E22方孝儒〈百雀詩〉、E23張琦詩、E25張承容詩，W14、W15、W16劉宗周撰《人譜》等六人八幅詩。有三幅詩摘錄自劉宗周撰《人譜》居首。

4.清朝：E5彭際清〈除夕有感詩〉、E13周思仁〈戒殺詩〉、E16狄葆賢（1873-1941清末民初）詩、E28熊儋仙〈見蝶詩〉、E32張潮編輯《廬初新誌》、W8耐庵道人詩、W19壽光禪師、W31呂霜詩、W32彭紹升詩等八人各一幅，共計有8幅詩。

5.民國：僅有虞愚（1909-1989）詩1幅。

6.其他：E12與E29兩幅學童詩、E20古詩、E24隴月夜詩、W12軼聞等五幅。

上述佛館《護生畫集》浮雕中採用歷代詩人的詩，從唐朝歷近代民國，其間唯未見有採用元朝詩人的詩，歷朝詩被引用的比例為5：10：0：8：8：1。以宋朝10幅居高，其次為明朝與清朝各為8幅。

16幅弘一法師作詩並書法的浮雕護生畫，有別於沒有下款用印的原紙版護生畫集，在書法之後下款處均加蓋了「弘一」長形印。與弘一法師為古人詩書法時，用「叔同」小印做區隔。然而，W35親與子書法之後下款處用印卻是「叔同」小印，卻沒有交代造詩者為誰？經查W35親與子「今日爾喫他，將來他喫爾，循環作主人，同是親與子。」雖被收錄在《李叔同精選集》，似為李叔同所作，但根據香港菩提學會出版的《護生畫集》第一集，W35親與子四句詩句是參用宋黃庭堅的詩句，故符合「叔同」的用印。

二、佛館《護生畫集》浮雕的分類

2013-2014年浙江省博物館在佛光山的《護生畫集》展的124件原作，被分為如上「戒殺警世」、「善愛生靈」、「和諧家

園」、與「樂群生活」等四個主題。佛館70幅《護生畫集》浮雕畫中，僅有40幅《護生畫集》浮雕來自此畫展，其中未見有納入「樂群生活」主題的浮雕。這40幅《護生畫集》浮雕依主題分別為：

（一）「戒殺警世」（簡稱警世）浮雕有15幅，即E2我的腿、E6示眾、E11屠羊之生離與死別、E13人之初性本善、E14修羅、E17烹膳、W8被虜、W11兒戲、W15誘殺、W19我今天吃素、W20今日與明朝、W21醉人與醉蟹、W26乞命、W28暗殺、W33倘使羊識字。

（二）「善愛生靈」（簡稱慈心）浮雕有11幅，即E7囚徒之歌、E19牛的星期日、W3獨立無言解蛛網、W5農夫與乳母、W10遇赦、W13無聲的感謝、W18春草、W24蘆菔生兒芥有孫、W27催喚山童為解圍、W29惠而不費、W30生機。

（三）「和諧家園」（簡稱和諧）浮雕則有14幅，即E1天地為室廬、E12燕子飛來枕上、E21小貓似小友憑肩看畫圖、E25客來不入門、E26一鵲噪新晴、E31新竹成陰無彈射、E35翩翩新來燕、W4唯有舊巢燕、W9雀巢可俯而歸、W22冬日的同樂、W23老牛亦是知音者、W31銜泥帶得落花歸、W34蝴蝶來儀、W35親與子。（見表2分類欄）

故本章研究亦採用「警世」、「慈心」、與「和諧」此三類主題來歸類其他30幅未見於展覽作品中的浮雕如下：

（一）「戒殺警世」浮雕另增8幅，即E3蠶的刑具、E5蕭然的除夜、E8昨晚的成績、E16喫的是草摘的是弓、E20晨雞、E29長歌當哭、E32雙宿雙飛、W32春江水暖鴨先知。

（二）「善愛生靈」浮雕另增11幅，即E9自掃雪中歸鹿跡、E10穊負其子、E15人道主義者、E18溪邊不垂釣、E22但今四海常豐稔、E24阿黃啣傘遠來迎、E27倒懸、E28輕紉原在手、E33殘酷的風雅、W1香餌自香魚不食、W2鷗鳥可招、W6唯有舊巢燕、W12已死的母熊、W14一犬不至、W25屍林。

（三）「和諧家園」另增7幅，即E4螞蟻搬家、E23谿家老婦閒無事、E30谿家老婦閒無事、E34遠征、W7叫落滿天星、W16鯉魚救子、W17初生的小鹿。

如此，佛館70幅《護生畫集》浮雕的「警世」、「慈心」、與「和諧」三類的總數比為23：26：21。以慈心26居多，其次為警世23，和諧21最少。

三、佛館《護生畫集》浮雕的護生對象

佛館70幅《護生畫集》浮雕畫的護生對象可分為動物與植物兩類，以動物佔67幅居多，植物僅佔三幅為E25客來不入門坐愛千年樹的大樹、W18春草的草木與W30生機的小草。

以動物為護生對象有67幅之多，對象含蓋廣泛，除了W22冬日的同樂指各種動物，W35親與子未指明對象外，另外有八幅包含兩種動物，例如E2我的腿（狗與豬）、E6示眾（豬與狗）、E22但今四海常豐稔（鼠與雀）、E27倒懸（雞與鴨）、W11兒戲（鳳凰與麒麟）、W20今日與明朝（鴨與魚）、W24蘆菔生兒芥有孫（雞與豬）、W27催喚山童為解圍（蜻蜓與蜂）。其他57幅則專指一種動物，可分為海、陸、空三類來說明，三者的比例為8：31：18，以陸地上的動物居首，其次為空中飛禽，最後為水族

類動物。條例如下：

水族類動物：計有8幅，以魚6幅居多，即E17烹鱔、E18溪邊不垂釣、E33溪邊不垂釣、W1香餌自香魚不食、W15誘殺、W16鯉魚救子，其中E17烹鱔有指明鱔魚，W16鯉魚救子指明鯉魚。螃蟹2幅居次，即W13無聲的感謝、與W21醉人與醉蟹。

陸地上動物：計有31幅，其中以雞8幅居高，即E5蕭然的除夜、E10褓負其子、E13人之初性本善、E15人道主義者、E20晨雞、W7叫落滿天星、W8被虜、W19我今天吃素。其次為牛6幅，即E11生離歟？死別歟？E16喫的是草摘的是弓、E19牛的星期日、W5農夫與乳母、W10遇赦、W28暗殺。接著為狗4幅，即E24阿黃啣傘遠來迎、W6平等、W14一犬不至、W28暗殺。再次為豬2幅（E14修羅、E23谿家老婦閒無事）；螞蟻2幅（E4螞蟻搬家、W34蝴蝶來儀）；鹿2幅（E9自掃雪中歸鹿跡、W17初生的小鹿）；鴨2幅（W25屍林、W31啣泥帶得落花歸）。其餘為蠶1幅（E3蠶的刑具）；鼠1幅（E8昨晚的成績）；貓1幅（E21小貓似小友憑肩看畫圖）；熊1幅（W12已死的母熊）；羊1幅（W33倘使羊識字）。

空中飛禽類：計有18幅，分別為鳥7幅居首，即E1天地為室廬、E7囚徒之歌、E29長歌當哭、E31新竹成陰無彈射、W9雀巢可俯而歸、W10遇赦、W28暗殺。其次為燕子5幅，即E12燕子飛來枕上、E34遠征、E35翩翩新來燕、W4唯有舊巢燕、W31啣泥帶得落花歸。蝴蝶2幅，即E29長歌當哭與W3獨立無言解蛛網；鷗2幅，即E30眠鷗讓客與W2鷗鳥可招；鵲1幅（E26一鵲噪新晴）、鸛1幅（E32雙宿雙飛）。

　　可見我們要護生的對象不僅指有情識的動物，尚指無情識的植物與山河大地等依報環境。

四、佛館《護生畫集》浮雕的特色

　　佛館70幅《護生畫集》浮雕圖，除展現原作簡潔的筆法、新穎的構圖與文圖互證的表現力外，另具有如下五項特色：

　　（一）兼具雕塑、繪畫、書法與詩詞藝術

　　佛館70幅《護生畫集》浮雕圖的內容，不僅同時具有原版《護生畫集》的詩詞、書法與繪畫藝術外，還增加了雕塑藝術。

　　（二）首座《護生畫集》彩色立體浮雕圖

　　佛館七十幅《護生畫集》浮雕圖，由原來平面黑白長方形外框創作，走向半立體彩繪圓形框淺浮雕載體，屬首座如此大量與大面積的《護生畫集》彩色立體浮雕。

　　（三）美化佛館庭園提升造景藝術的內涵

　　這組《護生畫集》結合了雕塑、繪畫、書法與詩詞等多元的淺浮雕藝術，不僅美化佛館的環境，還提升了佛館庭園的內涵。順暢的空間設計與規劃，方便佛館導覽人員帶團參觀或自行參觀，只要沿著環館道路，逐圖可以以說故事與提問方式，來認識生命的可貴，學員坐在草地上，或站在樹蔭下，參與導覽人員的問答。[90]

　　（四）隱喻的因果圖例發揮寓教效果

　　佛館70幅《護生畫集》浮雕壁畫，不僅具有如蔡秉誠《豐

【90】　弘一大師/豐子愷，如常編（2011），《護生圖》畫集，高雄市：佛光山文教基金會，頁154。

子愷《護生畫集》──以一二集為對象》提到的藝術性、宗教性與社會性貢獻的特性外，透過因果圖例與雕塑藝術所持有的立體語言，一幅幅的護生圖潛移默化地傳達愛護生命、關懷動物的理念，這些護生浮雕沒有文字的侷限，不論老少國籍信仰，都能透過賞析獲得生命的體悟，[91]發揮了護生畫在二十一世紀的生命寓教效果。

（五）落實佛光山的四大宗旨

前述《護生畫集》的四項貢獻：藝術性、宗教性、社會性與教育性，只要將教育性調整到藝術性之後，正好完全呼應佛光山以文化弘揚佛法、以教育培養人才、以慈善福利社會、以共修淨化人心的四大宗旨。可見佛館70幅《護生畫集》浮雕圖的設置，有利於佛光山四大宗旨的推動與落實。

第五節、《護生畫集》浮雕之現代意義與時代價值

本節分為佛館《護生畫集》浮雕的現代意義、佛館《護生畫集》浮雕的時代價值、護生意涵與其理念發展三部分來探討如下：

一、佛館《護生畫集》浮雕的現代意義

佛光山開山宗長星雲在人間佛教弘法上，長期以來不斷地希望能把慈悲、護生的觀念布滿人間，以推廣護生取代現代人錯誤的放生。[92]因此佛館《護生畫集》浮雕的內容主要在傳播慈悲、

【91】　弘一大師/豐子愷，如常編（2011），《護生圖》畫集，頁155。
【92】　弘一大師/豐子愷，如常編（2011），《護生圖》畫集，頁2。

護生的理念。如星雲曾說：「佛教一向提倡不殺生，戒殺護生就是對一切有情生命的尊重。當初佛陀制定結夏安居，就是唯恐雨季期間，僧侶外出托缽會踩殺地面蟲類草樹新芽而制定。」[93]所以佛館《護生畫集》浮雕的內容即是以上述「戒殺警世」、「善愛生靈」、「和諧家園」等三類為主。佛教對於任何生命的保護，有著積極的慈悲思想。

　　弘一法師與豐氏創作《護生畫集》的原意，當是以佛教徒的慈悲，呼籲世人對生靈存留一些同情，逐漸養成自己善良、博大、容忍和慈愛的心靈。現在看來，此種呼籲漸與生態環保的思路不謀而合。在我們生存的這個地球上，由於人類生活區域的擴張和生存技術的發達，很多過去與人類共存的生物已經開始滅絕，綠色森林漸漸消失，水源受到污染，空氣變得渾濁，人為了創造自己舒適的生活空間，卻破壞了自己依賴的生存環境，因此全球急呼「保護地球」、「愛護生物」。然而，自己需要保護的，是人類對地球及其生存物的同情，是人類不那麼自私和殘忍的心靈。在這一點上，《護生畫集》的「護生即護心」就有了它的現代意義。[94]

　　70幅題材選自豐氏的《護生畫集》第一、第二冊，包括由弘一大師題詩之二冊，以及豐一吟的護生畫作。內容除了護生、戒殺、善行之外，並彰顯因果報應，互助互愛的精神，以圖像藝術具體展現佛教的慈悲主義。該圖位於八塔長廊外圍牆面，其中並穿插以書卷窗樣式呈現的《佛光菜根譚》14幅，總計84幅。這

【93】　弘一大師/豐子愷，如常編（2011），《護生圖》畫集，頁2。
【94】　豐子愷編繪，葛兆光選譯（2001），《豐子愷護生畫集選》，頁ii。

些護生畫啟示我們要尊重、愛惜生命，讓人見之生起慈悲心，以增上社會善良之風。佛館以護生圖做為藝術浮雕主題，使園區成為一部可貴的生命教育教材，同時也象徵佛教藝術的延續與傳承。[95]這些也都是佛館《護生畫集》浮雕展現出來的時代意義。

表二、佛陀紀念館70幅護生畫集浮雕與生命教育12單元比對表

編號	名稱	分類	終極關懷		價值倫理			思辨反思		靈性			修養		合計
			1	2	a	b	c	d	e	A	B	C	D	E	
E1	天地為室盧園林是鳥籠	和諧						V							1
E2	我的腿	警世						V							1
E3	蠶的刑具	警世										V			1
E4	螞蟻搬家	和諧					V								1
E5	蕭然的除夜	警世												V	1
E6	示眾	警世		V											1
E7	囚徒之歌	慈心												V	1
E8	昨晚的成績	警世											V		1
E9	自掃雪中歸鹿跡天明恐有獵人尋	慈心						V							1
E10	襁負其子	慈心					V								1
E11	生離歟？死別歟？	警世												V	1
E12	燕子飛來枕上	和諧					V								1
E13	人之初性本善	警世		V											1

【95】　如常編（2013），《兩岸文化遺產：弘一大師/豐子愷護生畫集特選》，頁6。

E14	修羅	警世										V	1
E15	人道主義者	慈心					V						1
E16	喫的是草摘的是弓（魯迅）	警世	V								?		1
E17	烹膳（首尾就烹）	警世					V	?					1
E18	溪邊不垂釣	慈心					V						1
E19	牛的星期日	慈心			V								1
E20	晨雞	警世					?	V					1
E21	小貓似小友憑肩看畫圖	和諧										V	1
E22	但令四海常豐稔不嫌人間獵雀多	慈心						V					1
E23	谿家老婦閒無事落日呼歸白鼻豚	和諧										V	1
E24	阿黃啣傘遠來迎	慈心						V					1
E25	客來不入門坐愛千年樹	和諧							V				1
E26	一鵲噪新晴	和諧					V						1
E27	倒懸	慈心			V							V	2
E28	輕紈原在手未忍撲雙飛	慈心					V						1
E29	長歌當哭	警世					V						1
E30	眠鷗讓客	和諧						V					1
E31	新竹成陰無彈射不妨同享北窗風	和諧						V					1
E32	雙宿雙飛	警世									V		1
E33	殘酷的風雅	慈心						V					1
E34	遠征	和諧						V					1
E35	翩翩新來燕	和諧										V	1

W1	香餌自香魚不食 釣竿只好立蜻蜓	慈心		V									1
W2	鷗鳥可招	慈心				V							1
W3	獨立無言解蛛網 放他蝴蝶一雙飛	慈心		V									1
W4	唯有舊巢燕 主人貪亦歸	和諧					V						1
W5	農夫與乳母	慈心				V							1
W6	平等	慈心					V						1
W7	叫落滿天星	和諧					V						1
W8	被虜	警世					V						1
W9	雀巢可俯而歸	和諧					V						1
W10	遇赦	慈心									V		1
W11	兒戲	警世				V	?						1
W12	已死的母熊	慈心								V			1
W13	無聲的感謝	慈心					V						1
W14	一犬不至	慈心			?					V			1
W15	誘殺	警世				V							1
W16	鯉魚救子	和諧									V		1
W17	初生的小鹿	和諧					V						1
W18	春草	慈心					V						1
W19	我今天吃素	警世					V						1
W20	今日與明朝	警世			V								1
W21	醉人與醉蟹	警世					V						1
W22	冬日的同樂	和諧						V					1
W23	老牛亦是知音者 橫笛聲中緩步行	和諧									V		1
W24	蘆葍生兒芥有孫	慈心					V						1

W25	屍林	慈心	V										1		
W26	乞命	警世		V									1		
W27	催喚山童為解圍	慈心										V	1		
W28	暗殺	警世				V							1		
W29	惠而不費	慈心	V										1		
W30	生機	慈心					V						1		
W31	銜泥帶得落花歸	和諧				V							1		
W32	春江水暖鴨先知	警世			V		V	?					2		
W33	倘使羊識字	警世					V						1		
W34	蝴蝶來儀	和諧					V						1		
W35	親與子	和諧					V	V					2		
小計	70		1	2	6	2	1	17	24	2	1	1	4	12	73

參閱豐子愷編繪，葛兆光選譯，《豐子愷護生畫集選》，台北市：書林，2001。

二、佛館《護生畫集》浮雕的時代價值

本小節的研究重點，在探討佛館70幅《護生畫集》浮雕的生命教育意涵。此70幅《護生畫集》浮雕，出自豐氏六冊《護生畫集》的第一與第二冊。下面一節將先略述生命教育三大領域與其各領域包含的內容，之後三節則依據這三大領域來歸類與比對70幅《護生畫集》浮雕的圖像隱涵，以瞭解此70幅《護生畫集》浮雕的生命教育義蘊。

（一）《護生畫集》浮雕與生命教育三大領域

早期對生命教育的內涵，受生命教育緣起背景的影響，常誤以為「生命教育」就是「自殺防治」。其實如何建立正面深刻的人生觀，與同儕、家庭及社會互愛互助的關係，以防患未然才是

上策。近年來又有視生命教育的內涵為生死教育相關的臨終關懷或殯葬禮儀等，而忽略了生與死之間生命歷程的安頓。[96]基於上述諸多紛歧看法，終於在2003年由孫效智等二十餘位各領域的傑出學者，共同推動「生命教育教學資源建構計畫」，建構出生命教育的三大領域，即探究生命中最核心議題並引領學生邁向知行合一的教育，條列略述如下：

1.終極課題的探索與實踐：引領學生進行終極課題與終極實踐的省思，包括終極關懷、生死關懷與臨終關懷之實踐，以建構深刻的人生觀、宗教觀與生死觀。概略為「生死尊嚴」、「信仰與人生」等兩個單元。

2.倫理反思與生活美學：培養學生道德思考能力，探討倫理本質，並學習「態度必須公正，立場不必中立」的精神，來反省生命中之重大倫理議題，與培養美與善的生活美學。內容包括「良心的培養」、「能思會辨」、「敬業樂業」、「社會關懷與社會正義」與「全球倫理與宗教」等五個單元。

3.人格統整與靈性提升：內化學生的人生觀與倫理價值觀，以統整其知情意行與身心靈，提升其生命境界。包含「欣賞生命」、「做我真好」、「生於憂患」、「生存教育」、「人活在關係中」等五個單元。[97]

生命教育包含終極關懷與實踐、倫理思考與生活美學，以

【96】 陳立言（2005），〈生命教育在台灣之發展概況〉，頁7。
【97】 參閱陳立言（2005），〈生命教育在台灣之發展概況〉，頁8-9。與孫效智（2006），〈歌詠生命的旋律—談高中生命的教育理念與落實〉，台北市麗山高中生命教育研習營，2006.5.22。

及人格統整與靈性發展等生命學問。如何選擇適合大學生的生命教育主題，規劃適宜的課程與教學活動，以引領大學生對於生命進行思辨與體認，進而思索人生課題、道德抉擇與超越自我，是一個值得我們關注的課題。透過生命教育的推動與落實，幫助大學生面對此時期獨特的生命課題，使大學教育不僅培育人才，更能培育具確立的人生觀、價值觀思辨及實踐生命修養能力的全人。[98]

　　下面將依據上述生命教育三大領域的十二單元內容製表二，來比對佛館的70幅《護生畫集》浮雕，以瞭解其蘊涵的生命教育意義。表中生命教育三大領域的十二單元以代號表示如下：

　　　1：代表「生死尊嚴」

　　　2：代表「信仰與人生」

　　　a：代表「良心的培養」

　　　b：代表「能思會辨」

　　　c：代表「敬業樂業」

　　　d：代表「社會關懷與社會正義」

　　　e：代表「全球倫理與宗教」

　　　A：代表「欣賞生命」

　　　B：代表「做我真好」

　　　C：代表「生於憂患」

　　　D：代表「生存教育」

　　　E：代表「人活在關係中」

　（二）《護生畫集》浮雕的終極關懷意涵

【98】　第八卷第二期「大學生命教育」專輯（2016年12月出刊）

　　生命教育三大領域的第一大領域「終極課題的探索與實踐」，包含「生死尊嚴」、「信仰與人生」等兩個單元。佛館70幅《護生畫集》浮雕之中，有3幅具有此領域內涵，再細分為上述兩個單元，分別有1幅與2幅與之相應，以「信仰與人生」的單元居多（見表二），條例如下：

　　1. 1幅「生死尊嚴」：E16喫的是草摘的是弓（魯迅），指生命固可貴必要時犧牲生命更可貴。[99]

　　2. 2幅「信仰與人生」：W25屍林，星雲詮釋為念貧困有饑凍之苦，應伸出慈悲救濟之手；念眾生有生死之苦，應萌生護祐解脫之心。[100] 與W29惠而不費，即「勿謂善小不樂為之，惠而不費亦曰仁慈。」星雲詮釋為三輪體空的無相布施，才是最大的功德。[101]

　　可見佛館70幅《護生畫集》浮雕之中，有3幅具有終極關懷、生死關懷與臨終關懷之實踐，以建構深刻的人生觀、宗教觀與生死觀的蘊義。

　　（三）《護生畫集》浮雕的倫理反思意涵

　　生命教育三大領域的第二大領域「倫理反思與生活美學」，內容包括「良心的培養」、「能思會辨」、「敬業樂業」、「社會關懷與社會正義」與「全球倫理與宗教」等五個單元。佛館70幅《護生畫集》浮雕之中，有50幅具有此領域內涵，再細分為上述五個單元，分別有6幅、2幅、1幅、17幅、與24幅與之相應，以

【99】　弘一大師／豐子愷，如常編（2011），《護生圖》畫集，頁122。

【100】　弘一大師／豐子愷，如常編（2011），《護生》畫集，頁60。

【101】　弘一大師／豐子愷，如常編（2011），《護生圖》畫集，頁68。

「全球倫理與宗教」24幅居首,「生於憂患」單元1幅最少(見表二),條例如下:

1. 6幅「良心的培養」:E6示眾,見肉舖景象太悽慘,傷心不忍覩。[102] E13人之初性本善,指小兒無賴,常與雞鄰,大人就無對動物的同情。[103] E19牛的星期日,提倡眾生平等。[104] W1香餌自香魚不食,W3獨立無言解蛛網,與W26乞命。

2. 3幅「能思會辨」:E27倒懸,說明「始而倒懸,終以誅戮,彼有何辜,受此荼毒,人命則貴,物命則微,汝自問心,判其是非。」[105] W32春江水暖鴨先知,提出「使君學長生,而好食鴨肉,鴨肉令君肥,鴨冤倩誰贖。」讓人思維。[106] W35親與子,提供「今日爾喫他,將來他喫爾,循環作主人,同是親與子。」做為因果關係的思維。[107]

3. 1幅「敬業樂業」:W20今日與明朝,提醒「生命無常,應把握當下,珍惜時間,腳踏實地生活。」[108]

4. 17幅「社會關懷與社會正義」:E4螞蟻搬家,「子愷為取小凳,臨時築長廊,大隊廊下過,不怕飛來殃。」[109] E10猱負其子,生命力量在於對社會慈悲。[110] E12燕子飛來枕上,提醒

【102】 弘一大師/豐子愷,如常編(2011),《護生圖》畫集,頁128。
【103】 弘一大師/豐子愷,如常編(2011),《護生圖》畫集,頁142。
【104】 弘一大師/豐子愷,如常編(2011),《護生圖》畫集,頁116。
【105】 弘一大師/豐子愷,如常編(2011),《護生圖》畫集,頁100。
【106】 弘一大師/豐子愷,如常編(2011),《護生圖》畫集,頁74。
【107】 弘一大師/豐子愷,如常編(2011),《護生圖》畫集,頁80。
【108】 弘一大師/豐子愷,如常編(2011),《護生圖》畫集,頁50。
【109】 豐子愷編繪,葛兆光選譯(2001),《豐子愷護生畫集選》,頁57。
【110】 弘一大師/豐子愷,如常編(2011),《護生圖》畫集,頁134。

慈悲是尊重生命與共存共榮。[111] E15人道主義者，人需要以用慈悲心關懷眾生。[112] E17烹膳，放生、護生、尊重生命，給人善因好緣，助成好事。[113] E18溪邊不垂釣，說明宇宙本是「圓滿與共生」的圓滿世界。[114] E26溪邊不垂釣，願做大地，普載眾生生長萬物，做一朵鮮花，吐露芬芳給人清香。[115] E28輕紈原在手，生命的可貴在於發揮人性的光輝，發現人的勇敢、道德、愛心等高貴情操。[116] E29長歌當哭，關懷救度服務眾生，是維護生權的表現。[117]W2鷗鳥可招，說明無緣大慈，沒煩惱。[118] W5農夫與乳母，倡人道主義，不啖老牛肉，淡泊樂蔬食。讓老牛養老。[119] W11兒戲，W15誘殺，生命是無價的，再多金錢也買不回。自許做一盞明燈，照亮群倫。[120] W28暗殺，人，主宰了天地萬物，就應該透過慈悲心、智慧力、因緣助力、祈願祝福一切，來提昇自己的生命力。[121] W31銜泥帶得落花歸，自惜生命亦要愛惜他人生命。[122] W32春江水暖鴨先知，要互相尊重動植物間的共處。[123]

【111】 弘一大師/豐子愷，如常編（2011），《護生圖》畫集，頁130。
【112】 弘一大師/豐子愷，如常編（2011），《護生圖》畫集，頁124。
【113】 弘一大師/豐子愷，如常編（2011），《護生圖》畫集，頁120。
【114】 弘一大師/豐子愷，如常編（2011），《護生圖》畫集，頁118。
【115】 弘一大師/豐子愷，如常編（2011），《護生圖》畫集，頁102。
【116】 弘一大師/豐子愷，如常編（2011），《護生圖》畫集，頁98。
【117】 弘一大師/豐子愷，如常編（2011），《護生圖》畫集，頁96。
【118】 弘一大師/豐子愷，如常編（2011），《護生圖》畫集，頁14。
【119】 弘一大師/豐子愷，如常編（2011），《護生圖》畫集，頁20。
【120】 弘一大師/豐子愷，如常編（2011），《護生圖》畫集，頁32。
【121】 弘一大師/豐子愷，如常編（2011），《護生圖》畫集，頁66。
【122】 弘一大師/豐子愷，如常編（2011），《護生圖》畫集，頁72。
【123】 弘一大師/豐子愷，如常編（2011），《護生圖》畫集，頁74。

W35親與子，說明動物有情識心智能力，更有親情愛情、友情、社會倫理，以及和人類、其他生物之間溫馨有趣的互動。[124]

　　5. 24幅「全球倫理與宗教」：E1天地為室廬，生命是無價的。[125] E9自掃雪中歸鹿跡，說明「萬人慈悲法界一如，天下如手足一般相親相愛。」[126] E20晨雞，重視生態，愛護環保，還給人類一個健康美好的地球。[127] E22但今四海常豐稔，對環保生態的維護，造橋施茶都是在維護生命。[128] E24阿黃喞傘遠來迎，慈悲是淨化昇華的愛，無私濟助不求回報。[129] E30眠鷗讓客，宇宙仰賴大眾共利才能生存。[130] E31新竹成陰無彈射，共生於地球上要彼此尊重愛護。[131] E33殘酷的風雅，慈悲不殺而護生，進而倡導生權平等，最符合生態保育。[132] E34遠征，世間事合乎自然就有生命與美善，應與自然合一共建淨土。[133] W4唯有舊巢燕，指動物均有生命體，均有佛心，只要心無雜念，不傷害其他生物，就能與之感應道交。[134] W6平等，人人平等對待萬物，廣結善緣，世界

【124】　弘一大師/豐子愷，如常編（2011），《護生圖》畫集，頁80。
【125】　弘一大師/豐子愷，如常編（2011），《護生圖》畫集，頁152。
【126】　弘一大師/豐子愷，如常編（2011），《護生圖》畫集，頁136。
【127】　弘一大師/豐子愷，如常編（2011），《護生圖》畫集，頁114。
【128】　弘一大師/豐子愷，如常編（2011），《護生圖》畫集，頁110。
【129】　弘一大師/豐子愷，如常編（2011），《護生圖》畫集，頁106。
【130】　弘一大師/豐子愷，如常編（2011），《護生圖》畫集，頁94。
【131】　弘一大師/豐子愷，如常編（2011），《護生圖》畫集，頁92。
【132】　弘一大師/豐子愷，如常編（2011），《護生圖》畫集，頁88。
【133】　弘一大師/豐子愷，如常編（2011），《護生圖》畫集，頁86。
【134】　弘一大師/豐子愷，如常編（2011），《護生圖》畫集，頁18。

和平可致。[135] W7叫落滿天星，田園生活自己與萬物自然和諧。[136] W8被虜，指不殺生就是尊重生命。[137] W9雀巢可俯而歸，從外在的生態環保做起，才能青山常在，綠水常流。[138] W13無聲的感謝，一花一草都有生命，一山一水都有生機；一人一事都有道理，一舉一動都有因果。[139] W17初生的小鹿，「同體共生」動植物才能共存、人類才能和平相安、大自然才能生態平衡。[140] W18初生的小鹿，人間草木各有其生機，任其自然，各遂其生。[141] W19我今天吃素，素食培養慈心、柔和性格與耐力。[142] W21醉人與醉蟹，惜緣、惜福、惜生、惜命。[143] W24蘆菔生兒芥有孫，素食有助於身體清除毒素。[144] W30生機，人類給予大自然生機，大自然的回報就源源不斷。[145] W33倘使羊識字，從民權到生權，一切眾生皆有佛性，皆有生存的權利。[146] W34蝴蝶來儀，指平等互尊、環保自然。[147]

　　可見佛館70幅《護生畫集》浮雕之中，有50幅具有培養學生

【135】　弘一大師/豐子愷，如常編（2011），《護生圖》畫集，頁22。
【136】　弘一大師/豐子愷，如常編（2011），《護生圖》畫集，頁24。
【137】　弘一大師/豐子愷，如常編（2011），《護生圖》畫集，頁26。
【138】　弘一大師/豐子愷，如常編（2011），《護生圖》畫集，頁28。
【139】　弘一大師/豐子愷，如常編（2011），《護生圖》畫集，頁36。
【140】　弘一大師/豐子愷，如常編（2011），《護生圖》畫集，頁44。
【141】　弘一大師/豐子愷，如常編（2011），《護生圖》畫集，頁46。
【142】　弘一大師/豐子愷，如常編（2011），《護生圖》畫集，頁48。
【143】　弘一大師/豐子愷，如常編（2011），《護生圖》畫集，頁52。
【144】　弘一大師/豐子愷，如常編（2011），《護生圖》畫集，頁58。
【145】　弘一大師/豐子愷，如常編（2011），《護生圖》畫集，頁70。
【146】　弘一大師/豐子愷，如常編（2011），《護生圖》畫集，頁76。
【147】　弘一大師/豐子愷，如常編（2011），《護生圖》畫集，頁78。

道德思考能力，探討倫理本質，並學習「態度必須公正，立場不必中立」的精神，來反省生命中之重大倫理議題，與培養美與善的生活美學的蘊義。

（四）《護生畫集》浮雕的靈性修養意涵

生命教育三大領域的第三大領域「人格統整與靈性提升」，包含「欣賞生命」、「做我真好」、「生於憂患」、「生存教育」、「人活在關係中」等五個單元。佛館70幅《護生畫集》浮雕之中，有20幅具有此領域內涵，再細分為其含蓋的五個單元，分別有2幅、1幅、1幅、4幅、與12幅與之相應，以「人活在關係中」單元佔12幅居高，其次為「生存教育」佔4幅（見表二），條例如下：

1. 2幅「欣賞生命」：E2我的腿，指豬所以有大難，因為有腿。[148] E25客來不入門，意喻植物以枝椏、葉子、卷鬚來表達它們的情緒。[149]

2. 1幅「做我真好」：W22冬日的同樂，有無憂無慮人生、無貪瞋生活、無生滅生命、無高下心情，是世間一大福報。[150]

3. 1幅「生於憂患」：E3蠶的刑具，滿身綺羅者，不是養蠶人：對天下不公的悲哀。殘殺百千命，完成一襲衣：對人類自私的譴責。[151]

4. 4幅「生存教育」：E8昨晚的成績，指生命都有其存在的

【148】 弘一大師/豐子愷，如常編（2011），《護生圖》畫集，頁150。
【149】 弘一大師/豐子愷，如常編（2011），《護生圖》畫集，頁104。
【150】 弘一大師/豐子愷，如常編（2011），《護生圖》畫集，頁54。
【151】 弘一大師/豐子愷，如常編（2011），《護生圖》畫集，頁148。

意義與價值。[152] E32雙宿雙飛，可見動物世界不乏夫妻忠貞相守至死實例。[153] W12已死的母熊為人延命，也是為己積德，是愛惜生命，也是報答父母深恩。[154] W14一犬不至，闡釋每個生命自誕生，莫不為自己的生存而努力奮鬥，從而帶動世間的欣欣向榮。[155]

　　5. 12幅「人活在關係中」：E5蕭然的除夜，說明夜鳴雞已成盤中佳肴，沒有雞鳴反而難睡。[156] E7囚徒之歌，學習換個立場為別人著想。[157] E11生離歟？死別歟？，強調生命可貴在於互相依存。[158] E14修羅，闡釋怨親平等意。[159] E21小貓似小友憑肩看畫圖，教我們感恩各種因緣，並圖思報答。[160] E23谿家老婦閒無事，追溯哺乳類從魚類等演化而來，說明有情同一個祖先，彼此分不開。[161] E27倒懸，教導一人慈悲，眾皆伴侶；萬人慈悲，法界一如。[162] E35翩翩新來燕，強調生命是相互為緣，想獨存個己，那就沒有生命了。[163] W10遇赦，呂洞賓認為欲延壽須放

【152】弘一大師/豐子愷，如常編（2011），《護生圖》畫集，頁138。
【153】弘一大師/豐子愷，如常編（2011），《護生圖》畫集，頁90。
【154】弘一大師/豐子愷，如常編（2011），《護生圖》畫集，頁34。
【155】弘一大師/豐子愷，如常編（2011），《護生圖》畫集，頁38。
【156】弘一大師/豐子愷，如常編（2011），《護生圖》畫集，頁144。
【157】弘一大師/豐子愷，如常編（2011），《護生圖》畫集，頁140。
【158】弘一大師/豐子愷，如常編（2011），《護生圖》畫集，頁132。
【159】弘一大師/豐子愷，如常編（2011），《護生圖》畫集，頁126。
【160】弘一大師/豐子愷，如常編（2011），《護生圖》畫集，頁112。
【161】弘一大師/豐子愷，如常編（2011），《護生圖》畫集，頁108。
【162】弘一大師/豐子愷，如常編（2011），《護生圖》畫集，頁100。
【163】弘一大師/豐子愷，如常編（2011），《護生圖》畫集，頁84。

生。[164] W16鯉魚救子，說明「同體共生」動植物才能共存、人類才能和平相安、大自然才能生態平衡。[165] W23老牛亦是知音者，動物能作為譬喻、象徵來教化眾生，啟發信心道念，更常是開悟見性的因緣。[166] W27催喚山童為解圍，主張「共生」是慈悲觀，無偏私的關愛。[167]

可見佛館70幅《護生畫集》浮雕之中，有20幅具有內化學生的人生觀與倫理價值觀，以統整其知情意行與身心靈，提升其生命境界的蘊義。

（五）小結

佛館70幅《護生畫集》浮雕圖的生命教育意涵，透過與生命教育三大領域十二個單元做比對後，結論如下：

佛館70幅《護生畫集》浮雕圖之中，與生命教育三大領域十二個單元的比對，僅有E27倒懸、W32春江水暖鴨先知、W35親與子等三幅涉及兩個單元的內容，其中唯有E27倒懸同時具有生命教育的終極關懷與倫理反思兩大領域，其他兩幅涉及的二個單元都屬倫理反思領域，其餘67幅均只相應一個單元。

佛館70幅《護生畫集》浮雕圖之中，有3幅具有生命教育三大領域的第一大領域「終極課題的探索與實踐」的內涵，其中有1幅與「生死尊嚴」、2幅與「信仰與人生」單元相應。可見佛館這3幅《護生畫集》浮雕具有建構深刻的人生觀、宗教觀與生死觀的

【164】　弘一大師/豐子愷，如常編（2011），《護生圖》畫集，頁30。
【165】　弘一大師/豐子愷，如常編（2011），《護生圖》畫集，頁44。
【166】　弘一大師/豐子愷，如常編（2011），《護生圖》畫集，頁56。
【167】　弘一大師/豐子愷，如常編（2011），《護生圖》畫集，頁64。

終極關懷、生死關懷與臨終關懷之實踐的蘊義。

　　佛館70幅《護生畫集》浮雕圖之中，有50幅具有生命教育第二大領域「倫理反思與生活美學」的內涵，其中有6幅與「良心的培養」呼應、2幅有「能思會辨」內涵、1幅與「敬業樂業」相涉、17幅有「社會關懷與社會正義」意涵，與24幅與「全球倫理與宗教」呼應。可見佛館這50幅《護生畫集》浮雕具有培養學生道德思考能力，探討倫理本質，並學習「態度必須公正，立場不必中立」的精神，來反省生命中之重大倫理議題，與培養美與善的生活美學的蘊義。

　　佛館70幅《護生畫集》浮雕圖之中，有20幅具有生命教育三大領域的第三大領域「人格統整與靈性提升」，其中2幅具「欣賞生命」意涵、1幅具「做我真好」意涵、1幅具「生於憂患」意涵、4幅具「生存教育」意涵、2幅與「人活在關係中」意涵等。可見佛館此20幅《護生畫集》浮雕具有內化學生的人生觀與倫理價值觀，以統整其知情意行與身心靈，提升其生命境界的蘊義。

三、護生意涵與其理念發展

　　不殺生是佛教基本五戒的第一戒，《地藏菩薩本願經》〈觀眾生業緣品〉亦云：「若有眾生或殺或害，當墮無間地獄，千萬億劫，求出無期。」可見殺生罪業之深重。故佛教主張持戒，而戒的根本精神是不侵犯，也就是尊重。所以五戒的不殺生，就是不侵犯別人的生命。[168]不殺生的理念隨著時代的賡延遞變，常被付予新的詮釋與做法。略述如下：

【168】　弘一大師/豐子愷，如常編（2011），《護生圖》畫集，頁26。

　　不殺生而放生：在中國佛教發展過程中，最早開鑿放生池的是隋唐時代天台智者大師，曾發起佛教徒，樂捐錢財，購置浙江臨海一帶窪地開鑿六十多所放生池，普勸世人戒殺放生，並奏請朝廷，下令立碑，禁止捕魚，直至唐貞觀年間，依然存在。[169]明蓮池大師是中國佛教淨土宗第八代祖師，對眾生的悲心，終其一生寫下許多普勸世人戒殺、放生的圖文，尤其在生日、生子、祭先、婚禮、宴客、祈禱、營生的「七條戒殺文」更普及於世。[170]並在上方、長壽兩處開鑿放生池，提倡放生救命，長養慈悲。耐庵道人亦詩：「有命盡貪生，無分人與畜，最怕是殺烹，嘴最苦是割肉，擒執未施刀，魂驚氣先窒，喉斷叫聲絕，顛倒三起伏；念此惻肺肝，何忍縱口腹。」[171]

　　從殺生到護生：上述放生的提倡，時至今日，很多特意為放生而被補捉的鳥獸禽魚，無法適應被放生後的環境而傷亡。故星雲提倡不殺生，還要進一步護生。認為世間萬物都有生命，我們不能只是愛惜自己的生命，也要愛惜他人的生命。[172]

　　從有情到無情：佛教從「民權」進一步提倡「生權」，主張一切有情與無情眾生皆有佛性/法性，一切眾生皆有生存的權力。所以佛教提倡素食不殺，以長養慈悲心。印度之父甘地亦推崇素食就曾說過：「一個民族國家是否偉大，人心道德是否宅厚，端看人民對待動物的態度和方式。人之所以超越其他動物，為萬物

【169】　蓮池大師戒殺放生文圖說-天台智者大師鑿放生池，https://read01.com/B45
　　　　ggG.html 2012.10.16
【170】　弘一大師/豐子愷，如常編（2011），《護生圖》畫集，頁52。
【171】　弘一大師/豐子愷，如常編（2011），《護生圖》畫集，頁26。
【172】　弘一大師/豐子愷，如常編（2011），《護生圖》畫集，頁72。

之靈，並非前者以後者為食，而是高極動物需保護低等動物，兩者之間需要互助，就如人與人之間的關係。」[173]如果人人能平等對待萬物，廣結善緣，世界焉有不和平的道理？[174]

（四）從個己到環保：星雲曾說過：「『天地人』是把天、地和人都結合在一起，如果人心中包藏了天地，這也就是『心包太虛，量周沙界』」。[175] 又認為「世間事合乎自然，就有生命；合乎自然，就有善美。大家要與大自然結合為一體，攜手共建淨土，倡導自然的美妙。」[176]又說：「平等是人間的和諧，互尊是人本的要義；環保是世界的規律，自然是生命的圓滿。」[177]佛教對大自然極為尊重與愛護，常尊大自然為師，多少維持了自然生態茂盛蓊鬱，法爾如是的本來面貌。

不殺生是一種慈悲，不殺生而護生，進而倡導生權平等，這是最合乎現代舉世所關心的生態保育。人，主宰了天地萬物，更應該提昇自己的生命力，用慈悲心去普及一切，用智慧心去幫助一切，用因緣助力給予一切，用祈願祝福維護一切。[178]總之，每個人應自許做一盞明燈，照亮宇宙群倫。[179]

【173】　弘一大師/豐子愷，如常編（2011），《護生圖》畫集，頁26。

【174】　弘一大師/豐子愷，如常編（2011），《護生圖》畫集，頁22。

【175】　弘一大師/豐子愷，如常編（2011），《護生圖》畫集，頁70。

【176】　弘一大師/豐子愷，如常編（2011），《護生圖》畫集，頁86。

【177】　弘一大師/豐子愷，如常編（2011），《護生圖》畫集，頁78。

【178】　弘一大師/豐子愷，如常編（2011），《護生圖》畫集，頁66。

【179】　弘一大師/豐子愷，如常編（2011），《護生圖》畫集，頁32。

第六節、總結

　　佛館70幅《護生畫集》浮雕圖設計，來自佛光山開山宗長星雲的構想，是將《護生畫集》中長方形框內的圖畫、詩詞與書法，轉為圓形半立體浮雕的首例，由現代藝術家葉先鳴製作，陳明啟彩繪，勘稱佛教藝術的創舉。本章透過潘諾夫斯基的三階段圖像分析法：描述、分析與解釋，對此組浮雕的圖像、圖式的歷史演變、風格特色，加以分析、考證描述、歸納詮釋，比較生命教育的主要領域內涵，與佛光山四大宗旨的關係，與在弘揚人間佛教所扮演的角色，以及具有的時代意義與價值。結論如下：

一、研究成果

　　（一）外觀描述：

　　佛館70幅《護生畫集》浮雕穿插14幅書卷窗樣式呈現的《佛光菜根譚》，每幅《護生畫集》浮雕統一為直徑265公分的圓形圖像，圖文詩詞書法並茂。70幅《護生畫集》浮雕都是豐富多彩的半立體彩繪泥塑而成，沒有光線投射產生的陰影，但有透過色彩濃淡顯示遠近距離，亦增加了許多原版《護生畫集》沒有的背景。佛館70幅《護生畫集》浮雕在下款落印上，若同時為弘一大師詩書者，則用印弘一，若弘一書法他人詩時則用印叔同，其特殊的書法風格，令人百看不厭，從內心潛沉在他的靈明清淨的光裡。

　　（二）圖像分析

　　佛館70幅《護生畫集》浮雕圖題材選自豐氏六冊《護生畫

集》之第一與第二冊，包括由弘一大師題詩的兩冊，與豐一吟的護生畫作。內容以人與動植物間的互動為主，以人與動物佔57幅居多，僅有動物佔10幅，僅有植物佔3幅。《護生畫集》浮雕中飛禽走獸與人類之間呈現了彼此的卑賤關係。這70幅浮雕圖可分為「善愛生靈」、「戒殺警世」與「和諧家園」三類，比例為26：23：21。主旨除了護生、戒殺、善行之外，並彰顯因果報應，互助互愛的精神，以圖像藝術具體展現佛教的慈悲主義。浮雕的圖像人物透過極為簡潔的線條以成形，護生畫啟示我們要尊重、愛惜生命，讓人見之生起慈悲心，以增上社會善良之風。佛館護生圖成為一部可貴的生命教育教材，同時也象徵佛教藝術的延續與傳承。[180]

（三）意義價值

　　佛館的70幅《護生畫集》浮雕藝術，蘊含了圖像的隱喻與意涵，而這些隱喻都在傳遞著生命教育的意涵，成了當今各級學校現成的生命教育的教材。佛館70幅《護生畫集》浮雕與生命教育三大領域十二個單元做比對後，僅有E27倒懸、W32春江水暖鴨先知、W35親與子等三幅涉及兩個單元的內容，其中唯有E27倒懸同時具有生命教育的終極關懷與倫理反思兩大領域，其他2幅涉及的二個單元都屬倫理反思領域，其餘67幅均只相應一個單元。兩者的對應結論如下：

　　1.終極課題的探索與實踐：有3幅具有此內涵，其中有1幅與「生死尊嚴」、2幅與「信仰與人生」單元相應。可見佛館這3幅《護生畫集》浮雕具有建構深刻的人生觀、宗教觀與生死觀的終

【180】 釋如常（2011），《佛光山佛陀紀念館叢書系列（五）—護生圖》，頁1。

極關懷、生死關懷與臨終關懷之實踐的蘊義。

　　2.倫理反思與生活美學：有50幅具有生命教育第二大領域「倫理反思與生活美學」的內涵，其中有6幅與「良心的培養」呼應、2幅有「能思會辨」內涵、1幅與「敬業樂業」相涉、17幅有「社會關懷與社會正義」意涵，與24幅與「全球倫理與宗教」呼應。可見佛館這50幅《護生畫集》浮雕具有培養學生道德思考能力，探討倫理本質，並學習「態度必須公正，立場不必中立」的精神，來反省生命中之重大倫理議題，與培養美與善的生活美學的蘊義。

　　3.人格統整與靈性提升：有20幅具有生命教育三大領域的第三大領域「人格統整與靈性提升」，其中2幅具「欣賞生命」意涵、1幅具「做我真好」意涵、1幅具「生於憂患」意涵、4幅具「生存教育」意涵、2幅與「人活在關係中」意涵等。可見佛館此20幅《護生畫集》浮雕具有內化學生的人生觀與倫理價值觀，以統整其知情意行與身心靈，提升其生命境界的蘊義。

　　佛館70幅《護生畫集》浮雕圖，不僅美化佛館的環境，還提升了佛館庭園的內涵。落實佛光山四大宗旨之一的「以文化弘揚佛法」，更彰顯佛光山人間佛教結合教育與文化弘法的功能，更達到弘傳佛教慈悲護生、慈善眾生的理念，達致藝術性、教育性、宗教性與社會性四項成就，完全符應佛光山四大宗旨「以文化弘揚佛法，以教育培養人才，以慈善福利社會，以共修淨化人心」。當今人性不古、價值觀念偏差的時代，是具有時代意義與價值。

二、研究貢獻

希望本研究成果有達到如下五項貢獻：

（一）可做為各級學校生命教育課程的教材，有助於落實教育部正在推動的生命教育實施計畫。

（二）增強佛光大學與佛光山佛陀紀念館的產學合作，突顯本校佛教辦學的特色。

（三）協助深化佛館的導覽解說內涵，與強化佛館的文化教化功能。

（四）提升興趣佛教浮雕藝術者的認知層面與生命境界。

（五）可做為後人進行相關研究的文獻參考。

（本章論文的部分以〈佛館「護生畫集」浮雕版本之演變〉，於2019.8.10英文發表於澳洲南天大學與本校人文學院合辦的「中國佛教文學與人間佛教國際學術研討會」，後續收錄於2019.12《華人文化研究》第七卷第二期，頁23-38。）

附錄

圖表一、佛館七十幅護生畫集浮雕畫

名稱	E1：天地為室盧 園林是鳥籠	W1：香餌自香魚不食 釣竿只好立蜻蜓
名稱	E2：我的腿	W2：（群鷗）鷗鳥可招
名稱	E3：蠶的刑具	W3：獨立無言解蛛網 放他蝴蝶一雙飛

名稱	E4：螞蟻搬家	W4：唯有舊巢燕　主人貧亦歸

名稱	E5：蕭然的除夜	W5：農夫與乳母

名稱	E6：示眾（弘一法師）	W6：平等

名稱	E7：囚徒之歌（弘一法師）	W7：叫落滿天星
名稱	E8：昨晚的成績（弘一法師）	W8：被虜
名稱	E9：自掃雪中歸鹿跡 天明恐有獵人尋	W9：巢可俯而歸

名稱	E10：褓負其子	W10：遇赦
名稱	E11：生離與？死別與？ 屠羊之生離與死別	W11：兒戲
名稱	E12：燕子飛來枕上	W12：已死的母熊

名稱	E13：人之初 性本善	W13：無聲的感謝
名稱	E14：修羅	W14：一犬不至
名稱	E15：人道主義者	W15：誘殺

名稱	E16：喫的是草摘的是弓（魯迅）	W16：鯉魚救子
名稱	E17：烹膳（首尾就烹）	W17：初生的小鹿
名稱	E18：溪邊不垂釣	W18：春草

名稱	E19：牛的星期日	W19：客人忙攔阻：「我今年吃素！」
名稱	E20：晨雞	W20：今日與明朝
名稱	E21：小貓似小友憑肩看畫圖	W21：醉人與醉蟹

名稱	E22：但令四海常豐稔 不嫌人間獵雀多	W22：冬日的同樂
名稱	E23：谿家老婦閒無事 落日呼歸白鼻豚	W23：老牛亦是知音者 橫笛聲中緩步行
名稱	E24：阿黃唧傘遠來迎	W24：蘆菔生兒芥有孫

名稱	E25：客來不入門 坐愛千年樹	W25：屍林
名稱	E26：一鵲噪新晴	W26：乞命
名稱	E27：倒懸	W27：催喚山童為解圍

名稱	E28：輕紈原在手 未忍撲雙飛	W28：暗殺
名稱	E29：長歌當哭	W29：惠而不費
名稱	E30：眠鷗讓客	W30：生機

名稱	E31：新竹成陰無彈射 不妨同享北窗風	W31：銜泥帶得落花歸
名稱	E32：雙宿雙飛	W32：春江水暖鴨先知
名稱	E33：殘酷的風雅	W33：倘使羊識字

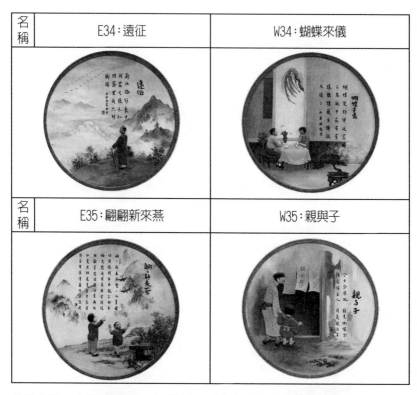

彙整自弘一大師/豐子愷，如常編，《護生圖》畫集，高雄市：佛光山文教基金會，2011。豐子愷編繪，葛兆光選譯，《豐子愷護生畫集選》，台北市：書林，2001。

第六章　佛陀紀念館玉佛殿「東方琉璃世界」與「西方極樂世界」經變圖像

　　本章探討佛光山第二期建築佛陀紀念館於2011年完成的玉佛殿內「東方琉璃世界」與「西方極樂世界」半立體浮雕圖像，共有六節，分別為前言、玉佛殿簡介、「東方琉璃世界」玉浮雕圖像、「西方極樂世界」玉浮雕圖像、左右兩幅玉浮雕經變圖像之比較，與結語，分別探析如下。

第一節、前言

　　早期，佛經譯文晦澀難懂，能讀寫的人也不多。畫家與佛學者遂將深奧複雜又難解的佛教經典內容，經過一番消化濃縮，取其精髓，用色彩和簡明生動的線條，以另一種相貌呈現出來，就成為「變相」。這種圖繪，本來就是依經典內容，賦與造形化的一種作品，故也稱之為「經變」；像本生圖，即本生經變，本生指的是釋迦牟尼佛的前世，如《鹿王本生》；或佛陀的一生事

跡。如夜半逾城、樹下苦修等八相圖；經典變相，內容如《法華
經變相》、《華嚴經變相》是類屬經變。[1]淨土經變始於南北朝
（420-589），將淨土佛經文字變現成圖像，隨文走圖，又稱經變
圖。

　　佛光山自1976年開山以來，歷經三期建築，完成今天佛、
法、僧俱足的三寶山。期間在三期建築的室外長廊上分別雕塑了
一組、三組與一組浮雕壁畫。筆者已陸續完成這五組浮雕的論文
研究。本章論文所要研究的佛館內玉佛殿之左右兩幅浮雕經變
圖，迥異於前五組浮雕圖，首先此兩幅浮雕是在玉佛殿內中央主
尊臥佛的兩側牆面上，屬室內非室外浮雕；其次，前五組浮雕圖
都是泥塑，除第一組素色外，其餘四組都在泥塑後再加上彩繪，
而本研究的兩幅佛像卻是採用各種色彩的玉片，依構圖一片片鑲
崁上去的；再者，前五組室外浮雕內容以釋迦牟尼佛為主角，此
兩幅主佛卻是「東方琉璃世界」的藥師佛與「西方極樂世界」的
阿彌陀佛，已進入大乘佛教的多佛思想。在整個佛光山建築群中
別具特色。

一、研究動機與目的

　　在筆者已完成佛光山三期建築群中的所有戶外浮雕壁畫的研
究之後，為能完整呈現佛光山三期建築群中的所有半立體浮雕圖
的內容、彼此的關係聯結、發展演變、圖像意義與時代價值等，
擬繼續針對迥異於前五組浮雕圖的佛館玉佛殿緬甸玉佛兩側的

【1】　釋如常，經變知多少? https://www.youtube.com/watch?v=4x4nwI5IyR4&featur
　　　e=youtu.be 2020.5.30。

「東方琉璃世界」與「西方極樂世界」經變圖做研究，以完成佛光山建築群中浮雕圖研究的最後一塊拼圖，來窺探星雲如何透過建築浮雕來傳播佛法，又如何經由建築逐漸建構其人間佛教理念的軌跡。最後希望能結集成書，為佛光山建築留下歷史研究。

二、研究方法

　　本章論文的研究方法採質性研究的文獻觀察與田野調查。雖然尚未有任何關於佛館玉佛殿「東方琉璃世界」與「西方極樂世界」經變圖的學術研究面世，但至少有極少數媒體針對佛館玉佛殿的零散新聞報導與部落客的旅遊心得，可供筆者做整體有限的參考。

　　本論文採用潘諾夫斯基圖像學的描述、分析與解釋三個步驟探討玉佛殿「東方琉璃世界」與「西方極樂世界」經變圖的蘊義。[2]

三、文獻回顧

　　有關藥師咒與往生咒的相關學術研究鳳毛麟角，即使有也僅佔論文的一小部分。倒是偶爾可見數量極少的網路文章有較深入的探討。下面將分別回顧藥師咒與往生咒的相關文獻。

　　（一）藥師咒相關文獻

　　林光明〈原來《藥師灌頂真言》每一句都是可以意譯的〉透過此咒的梵文原文，逐字詮釋，並認為聞說藥師名號，即得滅罪往生；修習藥師法門及誦持〈藥師咒〉，可除病離苦。藥師法在漢地、日本以及西藏一直都相當盛行，被簡稱為〈藥師咒〉的咒

【2】　全人教育百寶箱http://hep.ccic.ntnu.edu.tw/browse2.php?s=669。

語，是「藥師琉璃光王如來」系統的根本咒。此咒在被編入〈十小咒〉中做為第六咒，並定名為〈藥師灌頂真言〉後，更成為中國佛教徒每日必誦的咒語之一，幫助了很多人在身體上除病離苦、心靈上獲得慰藉。[3]

　　沈美鈴〈誦持佛教經咒對心率變異度與經絡能量關係之研究〉分藥師咒組、藥師經組及三字經組等三組對象，來試驗誦持佛教經咒對心率變異度與經絡能量前後之差異比較。[4]主要在探討誦持藥師咒的療效。

　　釋宣化〈藥師咒〉強調藥師琉璃光如來為了要救護一切眾生，去除他的疾病痛苦，所以在光中說藥師灌頂真言，此藥師咒能解除一切的毒，消一切的罪。主要說明藥師咒的功用，比較偏向是一篇弘法講義，消一切的罪。[5]

　　（二）往生咒相關文獻

　　往生咒主要文獻首推林光明《往生咒研究》，指出《往生咒》全名為《拔一切業障根本得生淨土神咒》，因而讓人誤以為此咒只適用於與往生有關的場合。事實上，《往生咒》是《拔一切業障根本得生淨土神咒》的通行名稱，此咒包含現世及來生的雙重利益，為《阿彌陀佛根本咒》。與「阿彌陀佛」有關的二十多個咒語中，此咒為最早出現的咒語。任何與「阿爾陀佛」有關

【3】　林光明（2017），〈原來《藥師灌頂真言》每一句都是可以意譯的〉每日頭條。https://kknews.cc/zh-tw/fo/b4vn9pj.html，2017-10-12。

【4】　沈美鈴（2015），〈誦持佛教經咒對心率變異度與經絡能量關係之研究〉，中國醫藥大學中西醫結合研究所碩士班論文。

【5】　釋宣化（2010），〈藥師咒〉，《智慧之源》‧第259期，99年11月20日。http://www.drbataipei.org/wisdom/259/wisdom259_4.htm。

的修持，都非常適用。本書對照梵、英、漢譯本，依次句解及注釋，尤其在結構分析、記憶方法上多加著墨。且以漢字音譯《往生咒》、其他語文《往生咒》、《往生咒》的誦持法與功效等三部份，分別說明。另附錄：悉曇梵文《往生咒》，略說悉曇發音及組成原則。[6]是研究往生咒非常完整的參考資料。

　　另外，僅稍微有涉及往生咒的文獻有兩篇，鍾怡敏〈老年佛教徒義工彌陀信仰及其自我靈性照顧之研究〉，探討老年佛教徒義工彌陀信仰及其自我靈性照顧之研究。[7]與陳麗君〈佛號與咒語對末期病患靈性照護之應用〉，推崇宗教有療癒的功能，尤其宗教回應「人死後會如何」的問題，是現今一般科學理論做不到的，因此宗教施為能提供更多的心靈滿足。本研究透過醫療團隊進行宗教施為的療癒計畫，產生的靈性變化，除了靈性開展外，還包含患者的來生規劃－明心見性、踏上成佛之道。[8]

　　目前學術界未見研究佛館玉佛殿內的東方琉璃世界與西方極樂世界兩幅玉浮雕經變圖的相關文獻。故本章論文有補學術研究不足的價值。下面接著先簡介本論文研究對象所在地佛館，再逐一縮小範圍介紹其中的主要建築本館，本館內的玉佛殿，與殿內的東方琉璃世界與西方極樂世界兩幅玉浮雕經變圖。

【6】　林光明（1997），《往生咒研究》，台北：佳茂出版社。

【7】　鍾怡敏（2018），〈老年佛教徒義工彌陀信仰及其自我靈性照顧之研究〉，南華大學宗教學研究所碩士論文。

【8】　陳麗君（2009），〈佛號與咒語對末期病患靈性照護之應用〉，佛光大學宗教學研究所碩士論文。

第二節、佛陀紀念館玉佛殿簡介

　　本書第三章已對佛館做了簡介，本章為銜接佛館內的玉佛殿，僅簡略介紹如下：

一、佛館的興建緣起

　　佛館的興建緣起於1998年，星雲在印度菩提伽耶傳授國際三壇大戒時，西藏喇嘛貢噶多傑仁波切，感念佛光山寺長期為促進世界佛教漢藏文化交流，創設中華漢藏文化協會，並舉辦世界佛教顯密會議，乃至創立國際佛光會等，是弘揚人間佛教的正派道場；贈送護藏近三十年的佛牙舍利，盼能在台灣建館供奉，讓正法永存，舍利重光。2003年，佛館啟建，2011年12月25日竣工。[9]

　　佛館坐西朝東，占地總面積100公頃，「前有八塔，後有大佛，南有靈山，北有祇園。」主建築位於中軸線上，從東至西依序有禮敬大廳、八塔、萬人照相台、菩提廣場、本館及佛光大佛等。[10]

二、本館

　　「本館」是佛館的主體建築，也是供奉佛陀真身舍利之所在，代表「本師釋迦牟尼佛」。高近五十公尺，占地約四千三百坪，外觀造型仿照印度佛塔，又具有印尼婆羅浮屠的方正規整；四個角落矗立四聖塔，形制有如印度菩提伽耶大菩提寺，塔身四

【9】　佛陀紀念館官網https://www.facebook.com/FgsBm/posts/1973123232723617/ 2018-12-19。

【10】　維基百科，自由的百科全書https://zh.wikipedia.org/wiki/%E4%BD%9B%E5% 85%89%E5%B1%B1%E4%BD%9B%E9%99%80%E7%B4%80%E5%BF%B5 %E9%A4%A8。

壁浮雕龕像。在摩尼寶珠下的塔剎為藏經塔，供奉百萬部心經，「百萬心經入法身」是佛館興建時所發起的祈福活動。[11]

　　本館底層外飾黃砂岩，四周高牆圍繞，彷如歐式城堡，正面中央再加築兩重門廊，做為玄關入口，外貌宏偉壯觀，融合古今、中印文化。館內軟、硬體設施齊全，結合尖端多媒體科技，具有現代化特色。[12]

　　本館一樓有三殿、四個常設展、大覺堂及四個展覽廳等。三殿位於中軸線上，前為普陀洛伽山觀音殿、中為金佛殿，後為玉佛殿，分別供奉千手千眼觀世音菩薩、[13]泰國金佛、[14]與佛陀真身舍利。四個常設展為佛光山宗史館、佛陀的一生、佛教地宮還原及佛教節慶。二樓挑高的大覺堂，可容納2000人多功能的大型表演廳，供舉辦各項大型活動，或藝術表演。[15]

　　「佛光山宗史館」，如實記錄星雲推動人間佛教發展的歷史。4D動畫《佛陀的一生》，以佛陀的一生為主題，由星雲提供腳本，展覽透過4D劇院及壁畫、文字、聲光影音及互動的展示手法，呈現佛陀如何以示教利喜誕生人間的本懷。48座「佛教地宮還原館」，有「法門寺」、「觀音、石函、舍利瓶」、「禮

【11】　佛光山佛陀紀念館 http://www.fgsbmc.org.tw/info_attractions.html#main_hall。

【12】　佛光山佛陀紀念館 http://www.fgsbmc.org.tw/info_attractions.html#main_hall。

【13】　由星雲大師設計並題殿名，請藝術家楊惠姍以莫高窟第三窟千手千眼觀音變相臨摹雕塑，白色玻璃壁面由藝術家施金輝繪33觀音圍繞殿堂，弧形外牆印有《普門品》經文。

【14】　泰國金佛，2004年泰國皇室慶祝僧王90大壽，製作19尊金佛，詩琳通公主代表僧王致贈一尊金佛予釋星雲，象徵南北傳佛教融和的文化。

【15】　佛光山佛陀紀念館 https://www.facebook.com/FgsBm/posts/1973123232723617/ 2018-12-19。

佛器物」及「造像碑」四個展區。以「信仰、生活、文化」為軸線，搜集具有歷史性、當代性、紀念性的記憶和文物，百年開啟一座，延續及保存人類共同的文化。「佛教節慶館」則呈現佛教一年四季所舉辦的各種節慶，藉由節慶走入人間。以三寶節日為主體設計的概念：以農曆四月初八佛誕日「佛寶節」、七月十五「僧寶節」、十二月初八佛陀成道日「法寶節」合為「三寶節」。這些節日裡，既展現佛菩薩慈悲智慧的精神，也反映佛教與民間固有思想、習俗相互融和發展的信仰特色。[16]（見圖一）

　　本館基座四隅有四塔，塔身壁龕乃浮雕圖案。塔內都設有菩薩造像，分別為大悲觀世音菩薩、大智文殊師利菩薩、大願地藏王菩薩及大行普賢菩薩。佛館中軸線的最高點，坐著世界最大的銅鑄坐佛—佛光大佛，坐西朝東，連同基座及建築共108公尺，重1,780公噸，右手結蓮花印，左手與願印，呈現人間慈悲圓滿相。[17]

【16】　佛光山佛陀紀念館https://www.facebook.com/FgsBm/posts/1973123232723617/ 2018-12-19。

【17】　佛光山佛陀紀念館https://www.facebook.com/FgsBm/posts/1973123232723617/ 2018-12-19。

圖一、本館一樓平面圖

三、玉佛殿

　　玉佛殿位於本館「三殿」的後方，殿內供奉以緬甸珍奇白玉雕成的本師釋迦牟尼臥佛，象徵佛陀的涅槃像。臥佛上方供奉佛陀真身舍利，是全世界僅存的三顆佛牙舍利之一，也是佛館興建的因緣所在。佛前有星雲題寫的楹聯：「佛在世時我沉淪，佛滅度後我出生；懺悔此身多業障，至今才見如來身。」臥佛兩旁各有一幅彩色玉浮雕，分別為東方琉璃世界與西方極樂世界。[18]兩

【18】　佛光山佛陀紀念館https://www.facebook.com/FgsBm/posts/1973123232723617/
　　　　2018-12-19。

幅彩色玉浮雕供奉的主佛與人一生「從生到死」有關的佛，東方琉璃世界藥師佛願力加持眾生，現世平安、吉祥、快樂、沒有病痛、大家能健健康康過日子。西方極樂世界阿彌陀佛發四十八大願，只要眾生發願往生西方淨土，平日時時稱念其名號，臨命終時必放光接引往生西方。[19]

左右兩幅彩色玉浮雕佛像選用耐久性很好的玉材，為配合佛教故事所述說的畫面，配置了不同顏色的玉片，由承製公司從各地蒐集而來。[20]下面將分別依圖像學的三個研究步驟：描述、分析與解釋，來探析此兩幅玉浮雕。

第三節、「東方琉璃世界」玉浮雕經變圖像

玉佛殿中央主臥佛右側壁面為「東方琉璃世界」經變圖，主尊藥師佛倚坐於高台座上。全圖以天然玉石手工鑲嵌而成（見下圖二），人物、建築、各式圖樣、雕刻及配色極富巧思，呈現出東方琉璃淨土的歡樂氣氛。[21]

―――――――――――――――――
【19】 周圍輝（2012），〈佛館玉佛殿您知多少〉，人間通訊社，2012-08-10。
　　　 http://www.lnanews.com/news/%E4%BD%9B%E9%A4%A8%E7%8E%89%
　　　 E4%BD%9B%E6%AE%BF%E6%82%A8%E7%9F%A5%E5%A4%9A%E5
　　　 %B0%91.html 。
【20】 周圍輝（2012），〈佛館玉佛殿您知多少〉，人間通訊社，2012-08-10。
　　　 http://www.lnanews.com/news/%E4%BD%9B%E9%A4%A8%E7%8E%89%
　　　 E4%BD%9B%E6%AE%BF%E6%82%A8%E7%9F%A5%E5%A4%9A%E5
　　　 %B0%91.html 。
【21】 佛光山佛陀紀念館 http://www.fgsbmc.org.tw/info_attractions.html#main_hall 。

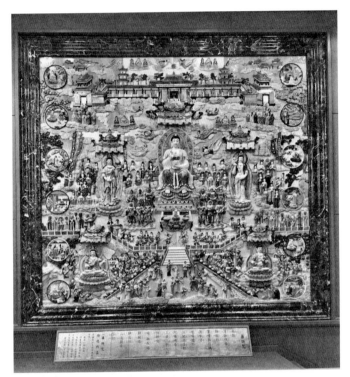

圖二、玉佛殿臥佛右側東方琉璃世界浮雕圖

一、東方琉璃世界玉浮雕圖像的外觀

筆者於109.1.14，100.1.17，100.2.10三度親至佛館玉佛殿拍照、丈量與記錄，蒐集在殿堂臥佛右側東方琉璃世界玉浮雕圖像與資料。其外觀可分為尺寸大小、色彩情緒、文字說明與浮雕構圖四項說明如下：

（一）尺寸大小：佛館玉佛殿臥佛左側東方琉璃世界玉浮雕尺寸的寬與高分別為450公分x415公分的長方型圖像，四周裱有棕色木框，猶如裱框的一幅畫。

　　（二）色彩情緒：東方琉璃世界玉浮雕經變圖的色彩均為豐富多彩的玉片鑲崁而成。未見有濃淡色彩之分，亦沒有光線投射產生的陰影。經變圖內容的遠近，就靠圖像佈局的上下與前後位置來呈現，下半部大部分是主角的位置，人物比較大尊，上半部則分置背景或配角圖像。圖像人物透過極為細膩精緻的線條以成形，並傳神地散放出祥和歡樂、恭謹滿願的投射感情，筆者在瞻仰東方琉璃世界玉浮雕經變圖後，有頓覺身心寂靜、心情愉悅如臨其境的效果。

　　（三）文字說明：經變圖浮雕框下緣中間，另置有一面長寬為310公分x44公分的長方型金色說明牌，由右到左、由上到下共26行字，為標楷字體，內容包括如下藥師咒與誦持藥師咒的功德利益兩部分。

　　1.藥師咒

　　佛教咒語大多數原用梵文寫成，[22]其內容有些有文字意義，有些可能只取其音效。此組藥師咒是採用義淨漢譯〈藥師灌頂真言〉「南謨 薄伽伐帝 鞞殺社 窶嚕 薜琉璃 鉢喇婆 喝囉闍也 怛他揭多也 阿囉喝帝 三藐三勃陀耶 怛姪他 唵 鞞殺逝 鞞殺逝 鞞殺社 三沒 揭帝 莎婆訶」[23]共有五十五個音譯漢字，每個字右邊有注

【22】　námó bóqiéfádì, píshāshè, jùlū bìliúlí, bōlǎpó, hèlàshéyě, dátuōjiēduōyē, ē là hè dì, sānmiǎo sānbótuóyē, dázhítuō, ān, píshāshì, píshāshì, píshāshè, sānmòjiēdì, suōhē. namo bhagavate bhaiṣajya-guru vaiḍūrya prabha rājāya tathāgatāya arahate samyaksambuddhāya tadyathā: oṃ bhaiṣajye bhaiṣajye bhaiṣajya-samudgate svāhā。

【23】　唐・義淨譯，《藥師琉璃光七佛本願功德經》，「復次，曼殊室利！彼藥師琉璃光如來得菩提時，由本願力觀諸有情遇眾病苦，瘦癊、乾消、黃熱等病，或被厭魅、蠱道所中，或復短命，或時橫死，欲令是等病苦消除，

音，左邊有音譯英文，是個全文皆有意義的梵文咒語，意義是：「禮敬世尊藥師琉璃光如來、應供、正等覺！即說咒曰：唵！藥！藥！藥效生起！速疾成就！（普遍救度一切眾生，願成就圓滿！）」[24]

〈藥師灌頂真言〉是完整的全咒語，可依歸敬文、即說咒曰、中心內容、祈願祝禱、結語五段結構來分析如下：

（1）歸敬文：南謨 薄伽伐帝 鞞殺社 窶嚕 薛琉璃 缽喇婆 喝囉闍也 怛他揭多也 阿囉喝帝 三藐三勃陀耶

咒文一開始經常是以正式全名禮敬該咒主角，本咒主角是藥師佛，因此一開始先「『禮敬』這位『世尊藥師琉璃光王如來、應供、正等覺』」。

本段意思是禮敬世尊藥師琉璃光王如來、應供、正等覺。南謨即南無，是禮敬，歸命；薄伽伐帝是世尊。鞞殺社是藥；窶嚕是師、上師；薛琉璃一般常簡稱為琉璃，是個音譯的外來語；缽喇婆是光；喝囉闍也是王；全句合起來譯為藥師琉璃光王。怛他揭多也是如來，阿囉喝帝是阿羅漢，應供；三藐三勃陀耶是正遍知、正等覺者。此段合起來是如來、應供、正等覺，是常見的對如來之尊稱，也是如來十號的前三號。[25]

所求願滿。時彼世尊入三摩地，名曰滅除一切眾生苦惱，既入定已，於肉髻中出大光明，光中演說大陀羅尼咒曰：『南謨薄伽伐帝 鞞殺社窶嚕 薛琉璃缽喇婆 曷囉闍也 呾他揭多也 阿囉嘇帝 三藐三勃陀也呾姪他 唵 鞞殺逝鞞殺逝 鞞殺社三沒揭帝 莎訶』」T14n0451p414b22-414c03。

【24】　《藥師經講什麼》之41）藥師灌頂真言，消災解難，所求皆得！2018-05-16 原文網址：https://kknews.cc/news/knvlv5q.html每日頭條。

【25】　《藥師經講什麼》之41）藥師灌頂真言，消災解難，所求皆得！2018-05-16 原文網址：https://kknews.cc/news/knvlv5q.html每日頭條。

（2）即說咒曰：怛姪他

玄奘漢譯《心經》中譯成「即說咒曰」，是咒語內容的重要
分水嶺。在型式完整的咒語裡，此句之前是歸敬文，之後是咒語
的中心內容。[26]

（3）中心內容：唵 鞞殺逝 鞞殺逝

「唵」是咒語中心內容的起始句。鞞殺逝是藥，郫殺逝、
郫殺逝，即為藥之，藥之之義，是醫治義；雙言藥之，含醫治自
病他病義。郫殺社，即藥，為名詞。以藥治自病愈，復治眾生病
愈，故疊言以藥之藥之也。全文譯為「唵！藥！藥！」。[27]

（4）祈願祝禱：鞞殺社 三沒揭帝

在咒語的中心內容之後，結語之前，常會有一段祈求本咒成
就，或祝禱本咒圓滿的祈願祝禱文「鞞殺社 三沒揭帝」，鞞殺
社是藥，三沒揭帝是出生、出現、成就等意思，意即普遍救度一
切眾生。全文是「祈求生起能解除眾生病痛的藥」的意思，譯為
「藥效生起」。[28]

（5）結語：莎婆訶

莎婆訶是咒語最常見的結尾文，印順《般若經講記》認為
「『薩婆訶』，類似耶教禱詞中的『阿門』，道教咒語中的『如

【26】　《藥師經講什麼》之41）藥師灌頂真言，消災解難，所求皆得！2018-05-16
　　　　原文網址：https://kknews.cc/news/knvlv5q.html每日頭條。

【27】　《藥師經講什麼》之41）藥師灌頂真言，消災解難，所求皆得！2018-05-16
　　　　原文網址：https://kknews.cc/news/knvlv5q.html每日頭條。

【28】　《藥師經講什麼》之41）藥師灌頂真言，消災解難，所求皆得！2018-05-16
　　　　原文網址：https://kknews.cc/news/knvlv5q.html每日頭條。

律令』。」[29]此處譯為「梭訶！」[30]

2.誦持《藥師咒》的功德利益

第二部分是「《藥師咒》功德利益」，共有10行五項，全文摘錄如下：

《藥師咒》功德利益，依《藥師如來念誦儀軌》記載：

一、能減一切苦惱。

二、所有罪障　皆得解脫。

三、消除病苦　延年益壽。

四、鬼神之病　隨即除癒。

五、命終之後　生彼世界。

得不退轉乃至菩提。

據《藥師經》記載，聞說藥師名號，即得滅罪往生；而修習藥師法門及誦持藥師咒，可除病離苦。

（四）浮雕構圖：整幅「東方琉璃世界」經變圖的結構可分為上中下三層，中層中央主軸區外，向兩方延伸為左右兩位侍佛區，再擴散至左右兩邊緣區。分區說明如下：

1.色彩：「東方琉璃世界」玉浮雕經變圖色彩的濃淡，豪放度由近至遠逐漸擴散，尤其是背景的樓閣部分。整幅浮雕圖以中央盤坐的藥師佛像為主軸，左右菩薩手持不同法物為重點，線條較為細膩精緻，白玉佛身上所披衣物亦較為鮮艷。由於是半立體

【29】　印順（2015），《般若波羅蜜多心經講記-15》，大悲心出版社。www.mercy.tw › bookcontents。

【30】　《藥師經講什麼》之41）藥師灌頂真言，消災解難，所求皆得！2018-05-16原文網址：https://kknews.cc/news/knvlv5q.html每日頭條。

浮雕，且在佛的光明澈照下，每尊人物未見有光線產生的陰影設計。整幅圖上半部遠處的雲朵與天空以白或淡藍色玉片構成，下半部則以深色密集的人物為主。

2.結構：人物的大小依序以主佛、菩薩、護法、信眾等主客與遠近來分，結構布局明顯分為上中下三層，上層以亭台樓閣與其前後人物構成，背景為天空與雲彩，中層以頂上覆有寶蓋的中央藥師佛與兩側各一尊立式菩薩，上亦雕有較簡易小型的寶蓋，為整個「東方琉璃世界」玉浮雕經變圖像的核心。下層兩旁各有一尊菩薩，中間梯形廣場站滿僧俗二眾。整幅經變圖畫面的構圖，可分為上中下三層，下面將由上到下層都分為中、左、右三區來製表比較說明浮雕經變圖的構圖布局：

（1）「東方琉璃世界」上層的雲空樓閣三小尊坐佛（見圖三）

上層的整排整齊殿堂樓閣長廊後方，各有一棟三層樓閣，樓閣上方空中各有一組佛菩薩（中佛兩側菩薩），之間有一對面對面的飛天，長廊左右各有一組鐘鼓樓門，門前各分立六位與七位僧人。在左右長廊的正前方，即中層左右站立菩薩斜後方，各有一組佛菩薩（中佛兩側菩薩）。整個建築細看儼如佛光山的大雄寶殿，可以很清楚看見類似的長廊。前方的左右各有一飛天、十一/十二位比丘僧、一組中佛與兩側菩薩。兩側兩組圓形圖都是佛為在家居士索求滿願內容，右側由上到下共六個圓形圖依序編號為E1-6，左側由上到下圓形圖則依序編號為W1-6，代表藥師佛十二大願，排序由右到左再到右E1→W1→E2→W2……。

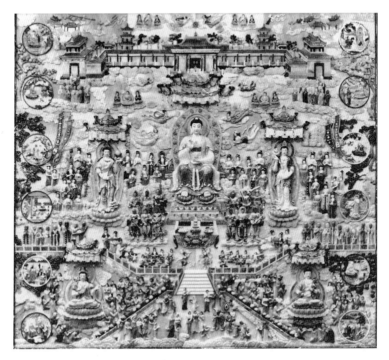

圖三、東方琉璃世界玉浮雕經變圖

「東方琉璃世界」經變圖上層左右人物愈往圖的下部愈不對稱。彙整如下表一，以利對照。

（2）「東方琉璃世界」中層中央主軸區的坐佛與圍繞四眾（見圖三）

中層中央主軸區的藥師坐佛右手結成佛道印，雙腳各踩在一朵藍色蓮花上，是非常獨特的坐相，占「東方琉璃世界」經變圖所有人物中最大比例，其次為兩側立姿菩薩，三位頂上都有莊嚴的大寶蓋。藥師坐佛前設一供桌，左右後方各有二飛天，左右方各有八位頂後有毫光的女菩薩，左右斜前方則各有六位藥差大

將。外圍兩側分立左手持琉璃珠日光遍照菩薩與右手持蓮華月光遍照菩薩，兩位菩薩外側分別有二女執幡與十位優婆夷，前檀場欄桿邊緣分別有一舞者、十一優婆夷、一童子與九位/十位頭放毫光比丘僧。除前壇場欄杆邊緣分別有九位/十位頭放毫光比丘僧外，「東方琉璃世界」經變圖中層左右人物極為對稱。彙整如下表二，以利對照。

表一、「東方琉璃世界」上層的樓閣與左右各三小尊坐佛對照表

#	上層	左←	→右	備註
1	後方	一三層樓閣 一飛天 一組中佛與兩側菩薩	一三層樓閣 一飛天 一組中佛兩側菩薩	皆對稱
2	中方	一長廊與鐘鼓樓	一長廊與鐘鼓樓	對稱
3	前方	一飛天 十一位比丘僧 一組中佛與兩側菩薩	一手持樂器樂師 十二位比丘僧 一組中佛與兩側菩薩	僧眾人數不一 對稱
4	兩側 圓圖	左坐佛右前一男子 （W1二開曉事業願） 左坐佛右魔 （W3四安立大道願）	左坐佛右下一男子 （E1一生佛平等願） 右坐佛手持金左二男子 雙手捧接（E2三無盡資生願）	同為圓形圖 內容對象不同

表二、「東方琉璃世界」中層主佛與左右菩薩區對照表

#	中層	左←	→右	備註
1	後方	二飛天 一組中佛與兩側菩薩	二飛天 一組中佛兩側菩薩	皆對稱
2	中方	八位後有毫光的女菩薩	八位後有毫光的女菩薩	對稱
3	前方	六位藥差大將	六位藥差大將	對稱
4	兩側	日光遍照菩薩左手持琉璃珠	月光遍照菩薩右手持蓮華	對稱 持物不同
5	外側	二女執幡 十位優婆夷	二女執幡 十位優婆夷	對稱
6	前檀場 邊緣	一舞者 十一優婆夷 一童子 九頭放毫光比丘僧	一舞者 十一優婆夷 一童子 十頭放毫光比丘僧	最後一項人數 不對稱
5	兩側 圓圖	左趴著一男右分立不同年齡四人（W3六諸根具足願） 長廊中坐佛前一香爐，圍繞五女說法（W4八轉女成男願）	佛盤坐手持佛塵面對一隻鹿（E3五戒行清淨願） 立佛將右手蓮花遞給一跪拜男子（E4七身心康樂願）	同為圓形圖 對象不同

（3）「東方琉璃世界」下層中央廣場與兩側菩薩區（見圖三）

下層中央廣場左右各有十三位優婆夷與三個小孩，右邊多一優婆塞。中間各有一寶蓋坐姿菩薩；廣場外左右兩側各有二十一位僧俗二眾與十九位僧俗男女二眾；左右外側分別有四優婆塞九優婆夷與九優婆塞五優婆夷，左右兩側圓圖內容分別為佛為犯人（W5）與兒童說法（W6）/佛為三優婆夷說法（E5）與四優婆塞一優婆夷迎佛（E6）。唯有兩側的寶蓋坐姿菩薩是對稱的，其餘四組左右圖內容都極為不對稱。彙整如下表三，以利對照。

表三、「東方琉璃世界」下層廣場與左右菩薩對照表

#	下層	左←	→右	備註
1	前方廣場	十三優婆夷 三小孩	十三優婆夷 一優婆塞 三小孩	二對稱 右多一優婆塞
2	中方	一寶蓋坐姿菩薩右手持藥草	一寶蓋坐姿菩薩左手持藥草	對稱
3	廣場外兩側	二十一僧俗二眾	十九僧俗男女二眾	人數不一
4	外側	四優婆塞 九優婆夷	九優婆塞 五優婆夷	人數不對稱
5	兩側圓圖	江中船上右中站著一執法官，中間一持刀行刑者，兩旁各一侍衛正前方一頭套枷鎖跪地犯人（W5十從縛得脫願）坐佛兩側各一立僧，右前分立二男子，中前方疊放一堆推臥具飲食等（W6十二得妙衣具願）	佛前跪一懺悔男子（E5九回邪歸正願）五人中四立者舉雙手接由天而降的飲食香蕉等水果右方一位則蹲著撿拾（E6十一得妙飲食願）	同為圓形圖對象不同

二、「東方琉璃世界」經變圖之內蘊

　　「東方琉璃世界」浮雕主要呈現《藥師琉璃光如來本願功德經》（梵文bhaiṣajya-guru-pūrva-praṇidhāna-viśeṣa-vistara）的琉璃淨土，收於《大正藏》經集部，又名《十二神將饒益有情結願神咒經》。玄奘法師所據的梵本，原缺藥師咒，後人採義淨之版本補缺而成現今流通本，使誦經的人能兼得持咒利益。[31]

　　本經內容是佛陀向世人開示修持藥師法門的種種方法，如

【31】　佛說藥師如來本願功德經，https://zh.wikipedia.org/wiki/%E8%97%A5%E5%B8%AB%E7%90%89%E7%92%83%E5%85%89%E5%A6%82%E4%BE%86%E6%9C%AC%E9%A1%98%E5%8A%9F%E5%BE%B7%E7%B6%93。

《佛說藥師如來本願功德經》的序說：「藥師如來本願經者，致福消災之要法也。」受持藥師法門的人，可仰仗藥師佛的本願功德，拔除一切業障，而得消災免難，所求願滿，乃至菩提。[32]又白言：「世尊！惟願演說如是相類諸佛名號，及本大願殊勝功德，令諸聞者業障銷除，為欲利樂像法轉時諸有情故。」[33]

　　根據《佛光大辭典》的解釋，藥師琉璃光如來又稱藥師佛，是救濟世間疾苦的大醫王。「藥師」，佛教說佛陀為無上醫王或大藥師，「琉璃」，也寫作「瑠璃」，是梵語「薜琉璃」的略譯，是一種極希有的寶物。「本願功德」，願是願欲，本願即菩薩所發弘願。[34]

　　上述「東方琉璃世界」經變圖浮雕內容中，出現藥師佛與日光月光二大菩薩、十二大願、十二位藥叉大將、八大菩薩等雕像，足見出自《藥師琉璃光如來本願功德經》經文，逐一說明比對如下：

　　（一）藥師佛與日光月光二大菩薩：「東方琉璃世界」中層兩側

　　《藥師琉璃光如來本願功德經》佛告曼殊師利：

> 東方去此，過十殑伽沙等佛土，有世界名淨琉璃，佛號藥師琉璃光如來、應供、正等覺，明行圓滿、善逝、世間解、無上士、調御丈夫、天人師、佛、薄伽

【32】　唐・玄奘譯，《藥師琉璃光如來本願功德經》，T14n0450404c20。
【33】　唐・玄奘譯，《藥師琉璃光如來本願功德經》，T14n0450404c20。
【34】　佛說藥師如來本願功德經，https://zh.wikipedia.org/wiki/%E8%97%A5%E5%B8%AB%E7%90%89%E7%92%83%E5%85%89%E5%A6%82%E4%BE%86%E6%9C%AC%E9%A1%98%E5%8A%9F%E5%BE%B7%E7%B6%93。

梵。[35]

亦如西方極樂世界，功德莊嚴，等無差別。於其國中，有二菩薩摩訶薩：一名日光遍照，二名月光遍照，是彼無量無數菩薩眾之上首，次補佛處悉能持彼世尊藥師琉璃光如來正法寶藏。[36]

藥師本可為一切佛德通稱，都能善治眾生的病，[37]此處指東方琉璃淨土的如來，特別重視消災免難，與治理眾生身病，所以特以藥師為名。[38]日光月光為世間光明之最，分別具有溫暖光瑩與清涼幽靜等特質，為人們所追求，此處這二大菩薩表彰藥師佛的大智慧與大慈悲，如日月光輝遍照世間，普濟一切，喻如智慧的光明，能予世間以熱力，能透過矇昧，灼照一切，通達世出世法的真相。[39]

（二）眾成就：「東方琉璃世界」中層兩側前方

眾成就指聞《東方琉璃世界》之眾。因有菩薩眾、聲聞眾、人天等諸大眾雲集聽法，故稱眾成就。如《藥師琉璃光如來本願功德經》〈序品〉記載：

如是我聞：一時薄伽梵，遊化諸國，至廣嚴城，住樂音樹下。與大苾芻眾八千人俱，菩薩摩訶薩三萬六千，及國王、大臣，婆羅門、居士，天龍藥叉，人非人等，無量大眾，恭敬圍繞，而為說法。[40]

【35】 唐・玄奘譯，《藥師琉璃光如來本願功德經》，T14n0450p405c01。

【36】 唐・玄奘譯，《藥師琉璃光如來本願功德經》，T14n0450p404c1。

【37】 印順（1992），《藥師經講記》，正聞出版社，頁11。

【38】 印順（1992），《藥師經講記》，頁11。

【39】 印順（1992），《藥師經講記》，正聞出版社，頁13。

【40】 唐・玄奘譯，《藥師琉璃光如來本願功德經》，T14n0450p0404c15。

　　《藥師琉璃光如來本願功德經》為大乘經，普為一切眾生逗機啟教。佛為眾生開示法門，圓滿究竟而又廣大普及。聽聞佛說法的無量無數大眾，雖然身分不同，階級不同，職業不同，但大家都可以有秩序地恭敬圍繞著佛陀聞法，[41]如星拱月。

　　（三）十二大願：「東方琉璃世界」經變圖兩側邊緣各六個圓型圖

　　《藥師琉璃光如來本願功德經》佛告曼殊室利：「曼殊室利！彼佛世尊藥師琉璃光如來，本行菩薩道時，發十二大願，令諸有情，所求皆得。」[42]藥師琉璃光如來，本行菩薩道時，發十二大願，攝導眾生。即：

1. 願我來世得菩提時，自身光明熾然，照耀無量世界，以三十二相、八十種好莊嚴，令一切有情如我無異。

2. 願身如琉璃，內外清淨無垢，光明過日月，幽冥眾生悉蒙開曉。

3. 願以智慧方便令諸有情皆得受用無盡。

4. 令行邪道者，皆安住菩提道中；行二乘之道者，亦皆以大乘之道安立之。

5. 於我法中修行梵行者，一切戒不缺減。

6. 諸根不具、白癩顛狂，乃至種種病苦者，聞我名皆諸根具足，無諸疾苦。

7. 眾病逼切，無護無依者，聞我名，眾患悉除。

【41】　印順（1992），《藥師經講記》，正聞出版社，頁36。

【42】　唐・玄奘譯，《藥師琉璃光如來本願功德經》，T14n0450p0405a01。

8.若有女人願捨女形者，聞我名，成丈夫相。

9.令眾生皆脫魔網，置於正見，速證無上正等菩提。

10.若為王法所縛，身心受無量災難煎迫之苦，此等眾生若聞我名，以我福力，皆得解脫一切憂苦。

11.為饑渴所惱而造諸惡業者，若聞我名，我先以妙色香味食，飽足其身，後以法味畢竟安樂。

12.貧無衣服者，聞我名，我當施彼隨用衣服，乃至莊嚴之具，皆令滿足。[43]

　　此十二大願，不同凡夫為滿足自我欲求，也不像小乘只顧自了生死，而是為了滿足眾生的願欲，慈悲心懷的流露。[44]此十二大願概括為生佛平等願、開曉事業願、無盡資生願、安立大道願、戒行清淨願、諸根具足願、身心康樂願、轉女成男願、回邪歸正願、從縛得脫願、得妙飲食願、得妙衣具願（見附圖表）。從生佛平等願，之後便是思想的正確，行為的合理，生活的豐富；缺陷的加以彌補，病患的予以救治，苦痛的予以安樂，不但著重衣食等物質生活，又注意到教育、健康、正常的娛樂，達到人類的和樂生存。[45]

　　（四）十二位藥叉大將：「東方琉璃世界」中層藥師佛兩側邊緣前方

　　《藥師琉璃光如來本願功德經》云：

【43】　慈怡主編（1990），《佛光大辭典》，高雄市：佛光出版社，頁6691。

【44】　印順（1992），《藥師經講記》，正聞出版社，1992，頁50。

【45】　印順（1992），《藥師經講記》，正聞出版社，1992，頁52-80。

> 爾時、眾中有十二藥叉大將，俱在會坐，所謂：宮毘
> 羅大將，伐折羅大將，迷企羅大將，安底羅大將，頞
> 儞羅大將，珊底羅大將，因達羅大將，波夷羅大將，
> 摩虎羅大將，真達羅大將，招杜羅大將，毘羯羅大
> 將。此十二藥叉大將，一一各有七千藥叉，以為眷
> 屬。[46]

　　藥叉，或譯為夜叉，係鬼趣所攝，多住在天上，或深山窮谷，偏僻海島，或游離虛空，行跡不定。性情不一，卻力量強大。據《藥師儀軌》云：「一年十二月，每天十二時辰，由每一藥叉大將輪值守護。每一藥叉為每一大願的象徵，亦謂十二藥叉大將即等於藥師如來的化身，以現藥叉身而推行佛法。佛現藥叉相，表示威嚴勇猛，能降服一般剛強難調的眾生，即能摧毀一切邪魔外道。」[47]

　　（五）八大菩薩：《東方琉璃世界》玉浮雕中層中間區域

　　若聽聞到藥師佛名號能夠受持，在臨命終時會有八大菩薩前來接引示其道路，隨願往生極樂世界或淨土。如《藥師琉璃光如來本願功德經》云：

> 復次、曼殊室利！若有四眾：苾芻、苾芻尼、鄔波索
> 迦、鄔波斯迦，及餘淨信善男子、善女人等，有能受
> 持八分齋戒，或經一年、或復三月受持學處，以此善
> 根，願生西方極樂世界無量壽佛所聽聞正法而未定

【46】　唐・玄奘譯，《藥師琉璃光如來本願功德經》，T14n0450p0408a24。

【47】　元・沙囉巴譯，《藥師琉璃光王七佛本願功德經念誦儀軌》卷2，T19n 092540
　　　　c11。印順（1992），《藥師經講記》，頁189。

者，若聞世尊藥師琉璃光如來名號，臨命終時，有八
大菩薩，其名曰：文殊師利菩薩，觀世音菩薩，得大
勢菩薩，無盡意菩薩，寶檀華菩薩，藥王菩薩，藥上
菩薩，彌勒菩薩。是八大菩薩乘空而來，示其道路，
即於彼界種種雜色眾寶華中，自然化生。[48]

在【縮】版（縮刷版大藏經）的經文中，「八菩薩」為「八
大菩薩」，而在【敦】版（敦煌本）的經文，有列出八大菩薩的
名號。[49]

然而，《藥師琉璃光如來本願功德經》說東方琉璃世界是無
有女人的，如經云：「彼世尊藥師琉璃光如來行菩薩道時，所發
大願，及彼佛土功德莊嚴，我若一劫、若一劫餘，說不能盡。然
彼佛土，一向清淨，無有女人，亦無惡趣，及苦音聲。」[50]但在
佛館玉佛殿中央主臥佛右側「東方琉璃世界」圖中卻有許多女性
造型。可見此處無女人，亦指無男人的無分別，而非男女相上的
執著。

三、「東方琉璃世界」玉浮雕經變圖之世界觀與時代意義

接著將對「東方琉璃世界」經變圖的內在意義與內容作綜合
詮釋如下七點：

（一）南無藥師琉璃光如來名號，藥師二字包含健康、長
壽、無有病苦傷心；琉璃二字包含尊貴、富貴、七寶俱足。光

【48】　唐·玄奘譯，《藥師琉璃光如來本願功德經》，T14n0450p406b06。
【49】　唐·玄奘譯，《藥師琉璃光如來本願功德經》，T14n0450p406b06。
【50】　唐·玄奘譯，《藥師琉璃光如來本願功德經》，T14n0450p405b26。

是光明，包含相好光明、居住環境優越光明。[51]玉片鑲崁而成的「東方琉璃世界」浮雕就是寶石，有富貴堅定恆常持久意。另外，對於生態環境遭到破壞之當代，能有優越光明的居住環境就很重要。

（二）修持藥師法門後，能蒙佛加持，俱足一切福德，自然一切事能如願以償，現世得滿願。[52]

（三）藥師法門殊勝之處在於戰亂、盜賊橫行、女人臨產、病苦貧窮時期，藥叉大將會衛護是人，皆使解脫一切苦難。[53]

（四）藥師法門殊勝之處在於若得了絕症，還可以延長生命。尤其當前新冠狀病毒肆虐，人心惶惶之際，「東方琉璃世界」浮雕經變圖具有安定人心的功能。

（五）修學藥師法門能避九橫死[54]、多福多壽、速得成佛。[55]

【51】　方海權（2017），〈為什麼誦持藥師佛、《藥師經》、藥師咒功德會那麼大〉，2017-11-16，https://nianjue.org/article/52/516860.html。

【52】　方海權（2017），〈為什麼誦持藥師佛、《藥師經》、藥師咒功德會那麼大〉，2017-11-16，https://nianjue.org/article/52/516860.html。

【53】　方海權（2017），〈為什麼誦持藥師佛、《藥師經》、藥師咒功德會那麼大〉，2017-11-16，https://nianjue.org/article/52/516860.html。

【54】　若諸有情，得病雖輕，然無醫藥及看病者，設復遇醫，授以非藥，實不應死而便橫死。又信世間邪魔外道，妖孽之師，妄說禍福，便生恐動，心不自正，卜問覓禍，殺種種眾生，解奏神明，呼諸魍魎，請乞福祐，欲冀延年，終不能得。愚癡迷惑，信邪倒見，遂令橫死，入於地獄，無有出期，是名初橫。二者、橫被王法之所誅戮。三者、畋獵嬉戲，耽淫嗜酒，放逸無度，橫為非人奪其精氣。四者、橫為火焚。五者、橫為水溺。六者、橫為種種惡獸所噉。七者、橫墮山崖。八者、橫為毒藥、厭禱、咒詛、起屍鬼等之所中害。九者、饑渴所困，不得飲食而便橫死。唐・玄奘譯，《藥師琉璃光如來本願功德經》，T14n0450p408b2-6。

【55】　方海權（2017），〈為什麼誦持藥師佛、《藥師經》、藥師咒功德會那麼大〉，2017-11-16，https://nianjue.org/article/52/516860.html。

（六）有八大菩薩護持藥師法門行者，即使不能往生極樂世界或淨琉璃世界，來生會得到形相端正、眷屬具足、聰明智慧、勇健威猛、榮華富貴的福報。[56]讓行者對現世與來生都能充滿信心。

（七）藥師法門注重落實現世日常生活中的修行，呼應星雲提倡的人間佛教，有助於其人間佛教理念的推動。

第四節、「西方極樂世界」玉浮雕經變圖像

玉佛殿中央主臥玉佛左側壁面為西方極樂世界經變圖，圖中央為阿彌陀佛、觀音及大勢至菩薩。全圖以天然玉石手工鑲嵌而成，人物、建築、各式圖樣、雕刻及配色極富巧思，呈現出西方淨土的解脫自在。[57]

一、「西方極樂世界」經變圖像的外觀

筆者於109.1.14，110.1.17，110.2.10三度親至佛館玉佛殿拍照、丈量與記錄，蒐集在殿堂臥佛左側西方極樂世界玉浮雕圖像與資料。其外觀可分為尺寸大小、色彩情緒、文字說明與浮雕構圖四項說明如下：

（一）尺寸大小：佛館玉佛殿臥佛左側西方極樂世界玉浮雕的尺寸，寬與高分別為450 x415公分的正方型圖像。四周裱有棕色木框，猶如裱框的一幅畫。

（二）色彩情緒：西方極樂世界玉浮雕的色彩，均為豐富多

【56】　方海權（2017），〈為什麼誦持藥師佛、《藥師經》、藥師咒功德會那麼大〉，2017-11-16，https://nianjue.org/article/52/516860.html。

【57】　佛光山佛陀紀念館http://www.fgsbmc.org.tw/info_attractions.html#main_hall。

彩的玉片鑲崁而成。未見有濃淡色彩之分，亦沒有光線投射產生的陰影。浮雕內容的遠近，就靠圖像佈局的位置來呈現，下半部大部分是主角的位置，人物比較大尊，上半部則分置背景或配角圖像。圖像人物透過極為細膩精緻的線條以成形，並傳神地散放出恭謹虔誠、渴盼得救的感情，筆者在瞻仰西方極樂世界玉浮雕圖後，有頓覺心安寂靜，束縛如獲解脫的投射效果。

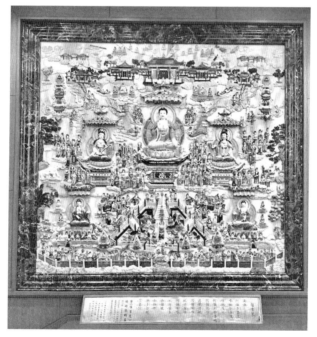

圖四、西方極樂世界玉浮雕經變圖

　　（三）**文字說明**：浮雕下緣中間，置有一面長寬為310公分x44公分的長方型金色說明牌，內容為往生咒。由右到左、由上到下共16行15句59字的標楷體字，主要內容為往生咒與誦持往生咒

的功德利益（圖四），分別說明如下：

1.往生咒

往生咒，全稱《拔一切業障根本得生淨土陀羅尼》，又稱四甘露咒、往生淨土神咒、阿彌陀佛根本秘密神咒，出自約於西元440年劉宋求那拔陀羅（梵語Guṇabhadra，394-468）所譯《小無量壽經》，是部已失佚的《阿彌陀經》之異譯本，為佛教淨土宗的重要咒語。拔一切業障根本得生淨土陀羅尼，顧名思義，此咒包含兩種功效：「拔一切業障根本」與「得生淨土」，包含現世及來生的雙重利益，為阿彌陀佛根本咒。[58]修行者開始重視咒語，且由對來生利益的追尋得生淨土，轉向也兼顧現世利益的獲得「拔一切業障根本」。[59]足見在淨土的發展史上具有重大意義。

佛館玉佛殿臥佛左側西方極樂世界玉浮雕經變圖，說明牌上的往生咒共有五十九個音譯漢字「南無 阿彌多婆夜 哆他伽多夜 哆地夜他 阿彌利都婆毗 阿彌利哆 悉耽婆毗 阿彌唎哆 毗迦蘭帝 阿彌唎哆 毗迦蘭多 伽彌膩 伽伽那 枳多迦利 莎婆訶。」每個字右邊有注音，左邊有音譯英文，逐句闡釋如下：

（1）南無阿彌多婆夜（梵文namo-amitābhāya）：此句意譯為「歸命無量光佛」。無量光佛，梵名Amitābha，音譯阿彌多婆、阿彌嚲皤。此佛即是阿彌陀佛，另有梵名Amitāyus，音譯阿彌多廋，意譯無量壽。

（2）哆他伽哆夜（梵文tathāgatāya）：此句意譯為「如

【58】 林光明（1997），《往生咒研究》，序頁。

【59】 往生咒https://zh.wikipedia.org/wiki/%E5%BE%80%E7%94%9F%E5%92%92維基百科，主尊阿彌陀佛。

來」。

（3）哆地夜他（梵文tad-yathā）：此句意譯為「即說咒
曰」。

（4）阿彌利都婆毗（梵文amrtod-bhave）：此句意譯為「甘
露主」。

（5）阿彌利哆、悉眈婆毗（梵文amrta-siddhambhave）：此句
意譯為「甘露成就者」。Amrta意為甘露，Siddham意為
成就。

（6）阿彌利哆毗迦蘭諦（梵文amrta-vikramte）：此句意譯
為「甘露播灑者」。

（7）阿彌利哆、毗迦蘭哆、伽彌膩（梵文amrta-vikramta-
gamine）：此句意譯為「甘露遍灑者」。

（8）伽伽那、枳多、迦棣（梵文gagana-kirti-kare）：此句意
譯為「遍虛空宣揚甘露）者」。Gagana意為虛空，Kirti
意為名聞、名稱，Kare意為造作、造作者。

（9）娑婆訶（梵文svāhā）：此句意譯為「成就圓滿」。[60]

由上得知往生咒的意義是：「歸命無量光佛、如來，即說咒
曰：甘露主、甘露成就者、甘露播灑者、甘露遍灑者、遍虛空宣
揚甘露）者，成就圓滿！」

從我們出生後製造出來的各種慾望所累積的業障，會障礙
我們往生淨土，故要先拔除了業障的根本，才得往生淨土。[61]如

【60】　https://blog.xuite.net/benleehk168/blog/250774243-%E5%BE%80%E7%94%9F
%E5%92%92%E7%9A%84%E6%84%8F%E6%80%9D。

【61】　https://blog.xuite.net/benleehk168/blog/250774243-%E5%BE%80%E7%94%9F
%E5%92%92%E7%9A%84%E6%84%8F%E6%80%9D。

《拔一切業障根本得生淨土神咒》所云「若有善男子、善女人，能誦此咒者，阿彌陀佛常住其頂，日夜擁護，無令怨家而得其便。現世常得安隱，臨命終時任運往生。」[62]此外，在日常生活中若是遇到工作壓力、感情困擾、人際關係惡化、婚姻或生活上的種種不順，都可以持念往生咒，讓自己的心裡得生淨土，就能遠離煩惱、怨懟了。[63]這些理念就相當呼應星雲所提倡的人間佛教四大宗旨之一「以共修淨化人心」。

2.持誦《往生咒》的功德利益

此部分共有12行，第1-2行為15字的主題：持《拔一切業障根本得生淨土陀羅尼》的功德利益；第3-6行的內容說明此咒的出處等；第7-12行為持誦《往生咒》的四項功德利益，依序有16字、8字、16字、12字。摘錄如下：

持《往生咒》的功德利益：依《拔一切業障根本得生淨土神咒》、《佛說阿彌陀佛根本秘密神咒經》所記載的功德利益如下：

一、阿彌陀佛常住持咒者之頂，日夜擁護。

二、無令怨家而得其便。

三、現世常得安穩。

四、臨命終時任運往生極樂國土。

【62】 劉宋·求那跋陀羅譯，《拔一切業障根本得生淨土神咒》，T12n0368p351c13。

【63】 參閱拔一切業障根本得生淨土陀羅尼往生咒https://paowu.idv.tw/%E6%8B%94%E4%B8%80%E5%88%87%E6%A5%AD%E9%9A%9C%E6%A0%B9%E6%9C%AC%E5%BE%97%E7%94%9F%E6%B7%A8%E5%9C%9F%E9%99%80%E7%BE%85%E5%B0%BC%EF%BC%88%E5%BE%80%E7%94%9F%E5%92%92%EF%BC%89。

前三點即現世利益，後一點為來生利益。[64]

（四）浮雕構圖

整幅「西方極樂世界」玉浮雕經變圖的結構可分為上、中、下三層，每層以中央主軸區為主，再向兩方延伸為左右兩位侍佛區，再放散至左右兩邊緣區。分區說明如下：

1.色彩：「西方極樂世界」玉浮雕經變圖色彩的濃淡，豪放度由近至遠逐漸擴大，尤其是背景的樓閣部分。整幅浮雕圖以中央盤坐的阿彌陀佛像為主軸，左右菩薩手持不同法物為重點，線條較為細膩精緻，白玉佛身上所披衣物亦較為鮮艷。由於是半立體浮雕，且在佛的光明澈照下，每尊人物未見有光線產生的陰影設計。整幅圖上半部遠處的雲朵與天空以白或淡藍色玉片構成，下半部則以深色密集的人物為主。

2.結構：人物的大小依序以主佛、菩薩、護法、信眾等主客與遠近來分，層次依序以中層人物為主，下層為次，最後為上層。上層以天空與雲彩為背景，其間有亭台樓閣、七重欄楯、七重羅網、七重行樹、佛塔，與飛天等構成，中層以頂上覆有寶蓋的中央阿彌陀佛與兩側頂上亦各有較簡易小型寶蓋的立姿菩薩，為整個「西方極樂世界」玉浮雕經變圖像的核心。下層兩旁各有一尊菩薩，中間一座梯形蓮花池，廣場站滿僧俗二眾。整幅浮雕畫面的構圖，可分為上中下三層，下面將由上到下層均分為左、

【64】　拔一切業障根本得生淨土陀羅尼往生咒）https://paowu.idv.tw/%E6%8-B%94%E4%B8%80%E5%88%87%E6%A5%AD%E9%9A%9C%E6%A0%B9%E6%9C%AC%E5%BE%97%E7%94%9F%E6%B7%A8%E5%9C%9F%E9%99%80%E7%BE%85%E5%B0%BC%EF%BC%88%E5%BE%80%E7%94%9F%E5%92%92%EF%BC%89。

右兩區來製表比較說明各層浮雕的構圖布局：

（1）「西方極樂世界」經變圖上層的雲空樓閣三小尊坐佛（見圖五）—代表虛空

　　上層充滿白玉雲朵與七重行樹，主背景為中央主殿與左右各一座側殿，側殿後各有三座涼亭，主殿中心點放出五道毫光，光中分別有一、二與三尊他方化佛。主殿兩邊的前後各有一組佛菩薩（中佛兩側菩薩），佛菩薩外側散置天衣、天樂等樂器。前面兩組佛菩薩外側各有一飛天與三位天人，再往外緣則各有前後兩組佛塔。「西方極樂世界」玉浮雕經變圖上層左右人物極為對稱。彙整如下表四，以利對照。

表四、「西方極樂世界」經變圖上層的樓閣與左右各三小尊坐佛對照表

#	上層	左←	→右	備註
1	後方	主殿放出五道毫光，光中分別有一、二與三尊化佛，三座涼亭 一組中佛兩側菩薩 天衣、天樂等樂器	主殿放出五道毫光，光中分別有一、二與三尊化佛，三座涼亭 一組中佛兩側菩薩 天衣、天樂等樂器	對稱
2	中方	中央主殿與左右各一座側殿	中央主殿與左右各一座側殿	對稱
3	前方	一組中佛兩側菩薩 一飛天 三位天人	一組中佛兩側菩薩 一飛天 三位天人	對稱
4	兩側	前後兩組佛塔	前後兩組佛塔	對稱

（2）「西方極樂世界」經變圖中層中央主軸區的坐佛與圍繞四眾（見圖五）

　　中層中央主軸區的坐姿阿彌陀佛，結上弘下化手印，身形在「西方極樂世界」玉浮雕圖所有人物中最大比例，其次為兩側盤

坐的觀世音與大勢至菩薩，三位頂上都有莊嚴的大寶蓋。阿彌陀
佛蓮花坐檯下前方左右各有一隻人頭鳥身的迦陵頻伽，謂為極樂
淨土之鳥。坐佛左右後方由上到下各有二飛天與五位天人，左右
兩側各有二十三尊頂上放光的男女相菩薩。觀世音與大勢至菩薩
外側後面各有九尊放光的菩薩，前面則分別有六位與八位頂上亦
放光的菩薩偕隨侍，左側外圍一棵高聳松樹下兩隻面向中央阿彌
陀佛的大白象，右側外圍一棵高聳松樹下各有一隻鹿與羊面向中
央聆聽阿彌陀佛說法。除前方左右菩薩數，與左右邊緣兩側的白
象、鹿、羊不一外，其他「西方極樂世界」玉浮雕圖中層左右人
物都是對稱的。彙整如下表五，以利對照。

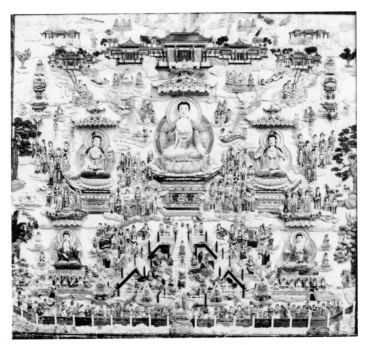

圖五、玉佛殿西方極樂世界

表五、「西方極樂世界」經變圖中層主佛與左右菩薩區對照表

#	中層	左←	→右	備註
1	後方	二飛天 五位天人	二飛天 五位天人	對稱
2	中方	大勢至菩薩 二十三放光男女相菩薩	觀世音菩薩 二十三放光男女相菩薩	對稱
3	前方	六位放光菩薩偕隨伺	八位放光菩薩偕隨伺	數量不對稱
4	兩側	九尊放光的菩薩	九尊放光的菩薩	對稱
5	外側	一棵高松樹下兩隻面向中央阿彌陀佛的大白象	一棵高松樹下有鹿與羊各一隻面向中央阿彌陀佛	動物種類不對稱
6	前壇場邊緣	一舞者 十一優婆夷 一童子 九頭放毫光比丘僧	一舞者 十一優婆夷 一童子 十頭放毫光比丘僧	最後一項人數不對稱

（3）「西方極樂世界」經變圖下層中央蓮花池與兩側菩薩區（見圖五）

　　經變圖下層中央主要有一座梯型蓮花池，池中間台階上跪著一名如經中所言奉行五戒十善往生上品上生，花開見佛的善女人，直接往生阿彌陀佛極樂世界，眼見中軸線上的阿彌陀佛，猶如久違父子的相見。台階上並有六人手執法器與樂器來迎接此人，旁邊還有人敲打樂器。蓮花池左右各有一尊坐佛，池內左右各有七尊與六尊蓮花化生菩薩。左右佛像周圍各有二菩薩、六毫光菩薩與三樂師圍繞。左右蓮池外圍上部各有三位頂上有毫光的菩薩，外圍中間左右各有八菩薩一兒童與十二菩薩一兒童，蓮池外圍左右斜下方各有三位阿羅漢，蓮池外圍左右下方各有二座寶塔。沿著「西方極樂世界」玉浮雕經變圖下緣整排欄枸，左有

二十諸善上人，右有三十四諸善上人。表六內八項比對唯有第4、7、8三項左右圖內容不對稱外，其餘五項比對完全對稱。

表六、「西方極樂世界」經變圖下層中央蓮花池與兩側菩薩對照表

#	下層	左←	→右	備註
1	中央	梯型蓮花池內七尊蓮花 化生菩薩 寶蓋坐佛	梯型蓮花池內六尊蓮花 化生菩薩 寶蓋坐佛	對稱
2	菩薩周圍	二菩薩 六毫光菩薩 三樂師	二菩薩 六毫光菩薩 三樂師	對稱
3	蓮池外圍上部	三毫光菩薩	三毫光菩薩	對稱
4	蓮池旁外圍	八菩薩一兒童	十二菩薩一兒童	菩薩數不一
5	蓮池外圍斜下方	三僧	三僧	對稱
6	蓮池外圍下方	二寶塔	二寶塔	對稱
7	下緣欄杆	二十諸善上人	三十四諸善上人	人數不一
8	外側	兩棵樹	一棵樹	果樹不一

二、圖像分析—「西方極樂世界」浮雕經變圖之內蘊

「西方極樂世界」浮雕主要呈現《佛說阿彌陀經》經文所陳述的依正莊嚴的淨土，並說明了持名往生的殊勝，使行者發起信願。在經文之後，附以《往生咒》，令行者業障消除，再以堅固的信願力來持咒、持名（行），以淨土三資糧畢其功於此向上一著。蓮池大師《彌陀疏鈔》中提到：「以咒附經，經得咒而彌顯。以經先咒，咒得經而愈靈。交相為用。」[65]經咒相聯，同為修行者滅罪消愆、增福增慧、得生彼國，且正好顯示淨土持名念

【65】　明・蓮池袾宏，《阿彌陀經疏鈔》，X22n0424p0668a12。

佛法門不思議圓通之處。

　　再者，持咒易得一心。讀誦經文，雖可隨文入觀，然而觀慧不夠者，難收其效，往往尋文思義，不得專一。秘持咒法，但至誠懇切，直下念去，不起分別，易得三昧。論方法之簡易，雖不可與執持彌陀聖號相比，但仍可做為補助功夫之一，讓念佛的功夫有所增進。[66]

　　上述「西方極樂世界」經變圖內容中，出現阿彌陀佛與觀音勢至二大菩薩、光中化佛、蓮花池中十三尊蓮花化生菩薩等雕像，足見出自《佛說阿彌陀經》相關經文，逐一說明比對如下：

　　(一)西方三聖（阿彌陀佛/觀音勢至菩薩）：「西方極樂世界」中層中央與兩側

　　《佛說阿彌陀經》云：「從是西方過十萬億佛土，有世界名曰極樂。其土有佛，號阿彌陀，今現在說法。」[67]
阿彌陀佛是西方極樂世界的教主，意譯為無量光或無量壽，「光澤橫遍十方，壽則豎窮三際。」即沒有時空的限制，所以是超越時空的大佛。[68]觀世音菩薩與大勢至菩薩，是西方極樂世界侍立在阿彌陀佛左右的補處菩薩，號稱「西方三聖」。

　　(二)光中化佛無數億：上層佛殿中央

　　《中峰國師三時繫念佛事》云：

　　　　阿彌陀佛身金色　　　相好光明無等倫
　　　　白毫宛轉五須彌　　　紺目澄清四大海

【66】　往生咒的意義 寂光寺 hsnpohttp://www.jiguangtemple.org/wwwtest/node/835。
【67】　姚秦‧鳩摩羅什譯，《佛說阿彌陀經》，T12n0366p346c10。
【68】　談錫永（1999），《阿彌陀經導讀》，全佛文化，頁34。

光中化佛無數億　　化菩薩眾亦無邊

四十八願度眾生　　九品咸令登彼岸

南無西方極樂世界。大慈大悲。阿彌陀佛。[69]

根據《淨土修證儀》記載，上述阿彌陀佛讚，是北宋澤瑛法師根據《十六觀經》中的第九觀寫成。[70] 讚嘆阿彌陀佛無量光的神通變現，如《佛說觀無量壽佛經》第九觀摘錄如下：

阿難當知！無量壽佛身，如百千萬億夜摩天閻浮檀金色。佛身高六十萬億那由他恒河沙由旬；眉間白毫右旋宛轉，如五須彌山。佛眼清淨如四大海水，清白分明。身諸毛孔演出光明，如須彌山。彼佛圓光如百億三千大千世界；於圓光中，有百萬億那由他恒河沙化佛；一一化佛，亦有眾多無數化菩薩，以為侍者。[71]

（三）蓮花池內十三尊蓮花化生菩薩：「西方極樂世界」經變圖下層中間蓮花池

根據《佛說阿彌陀經》云：

極樂國土有七寶池，八功德水充滿其中，池底純以金沙布地。四邊階道，金、銀、琉璃、頗梨合成。上有樓閣，亦以金、銀、琉璃、頗梨、車璩、赤珠、馬瑙而嚴飾之。池中蓮花，大如車輪，青色青光，黃色黃光，赤色赤光，白色白光，微妙香潔。舍利弗！極樂

【69】　元·中峰國師撰，《中峰國師三時繫念佛事》，X74n1464p0058a01。

【70】　談錫永（1999），《阿彌陀經導讀》，頁37。

【71】　宋·彊良耶舍譯，《佛說觀無量壽佛經》，T12n0365p343c11。

國土成就如是功德莊嚴。[72]

　　蓮花出淤泥而不染，中心通暢，外表挺直，不生橫蔓旁枝，香氣清雅潔淨。極樂世界的蓮華有幾百、幾千億的花瓣，大大超過人間的十八瓣蓮花。顏色有青、黃、赤、白，甚至還有黑與紫色，還放著光，各代表成長、精進、莊嚴、高貴、慈悲、喜悅、純潔、不染等特質。人間只要有虔誠念阿彌陀佛欲往生其淨土者，臨命終時，阿彌陀佛同觀世音菩薩及大勢至菩薩，會持一朵蓮花來接引，此念佛人即從此朵蓮花中化生出來，身體大小與極樂世界眾生無異。[73]

　　（四）聞法眾：「西方極樂世界」浮雕經變圖上中下三層所有聞法眾

　　此處指聞《佛說阿彌陀經》之眾。十六位尊者以外，還包括了天眾、龍眾，和一千多位大阿羅漢在內，都是各有所長，輔佐佛陀教化眾生的人天師表，[74] 另外還有能上弘下化、紹隆佛種的菩薩眾雲集聽法。如《佛說阿彌陀經》記載：

> 如是我聞：一時，佛在舍衛國祇樹給孤獨園，與大比丘僧千二百五十人俱，皆是大阿羅漢，眾所知識。長老舍利弗、摩訶目乾連、摩訶迦葉、摩訶迦栴延、摩訶拘絺羅、離婆多、周梨槃陀迦、難陀、阿難陀、羅睺羅、憍梵波提、賓頭盧頗羅墮、迦留陀夷、摩訶劫賓那、薄俱羅、阿[少/兔]樓馱，如是等諸大弟子，并

【72】　姚秦・鳩摩羅什譯，《佛說阿彌陀經》，T12n0366p346c16。
【73】　談錫永（1999），《阿彌陀經導讀》，頁175。
【74】　談錫永（1999），《阿彌陀經導讀》，頁137。

諸菩薩摩訶薩——文殊師利法王子、阿逸多菩薩、乾陀訶提菩薩、常精進菩薩，與如是等諸大菩薩，及釋提桓因等無量諸天大眾俱。[75]

（五）宮殿樓閣：「西方極樂世界」浮雕經變圖上層背景

極樂世界上面虛空裡的樓閣都是金、銀、琉璃（翡翠）、玻璃（水晶）、硨磲（真珠母）赤珠、瑪瑙七種寶貝整齊裝飾出來的。生在那裡的眾生，道行高功德大的樓閣，就會浮在虛空中，隨其意思高下。[76]如《佛說阿彌陀經》記載：「上有樓閣，亦以金、銀、琉璃、玻璃、硨磲、赤珠、瑪瑙，而嚴飾之。」[77]

極樂世界的房屋殊勝，超出天上的宮殿百千萬倍，如《無量壽經》所說：「設我得佛，自地以上至于虛空，宮殿、樓觀、池流、華樹——國土所有一切萬物——皆以無量雜寶百千種香而共合成，嚴飾奇妙超諸人天。」[78]

（六）黃金鋪地：「西方極樂世界」浮雕經變圖上中下三層地面

《佛說阿彌陀經》記載：「彼佛國土，常作天樂，黃金為地，晝夜六時天雨曼陀羅華。」[79]

西方極樂世界的地，都是由黃金鋪成。如《無量壽經》所說：「彼阿彌陀剎，有自然七寶，其體性溫柔，相間為地，或純

【75】　姚秦·鳩摩羅什譯，《佛說阿彌陀經》，T12n0366p346b28。

【76】　黃智海，印光大師鑑定（1983），《阿彌陀經白話解釋》，裕隆印刷局，頁49。

【77】　姚秦·鳩摩羅什譯，《佛說阿彌陀經》，T12n0366p346c14。

【78】　曹魏·康僧鎧譯，《佛說無量壽經》，T12n0360p268c10-13。

【79】　姚秦·鳩摩羅什譯，《佛說阿彌陀經》，T12n0366p347a07。

一寶，光色晃耀，超越十方。」[80]又在《觀無量壽佛經》中說：「琉璃地上，以黃金繩雜色間錯，界以七寶。」[81] 由此可知極樂世界的大地，是以七寶互相間雜鋪設而成，並且還以「黃金繩雜色間錯」，繩是指道路上所劃的界線。人間的柏油路是用白石灰或油漆劃線，而西方極樂世界則用黃金。[82]

（七）常作天樂：「西方極樂世界」浮雕經變圖上層空中飄浮的樂器

《佛說阿彌陀經》記載：「彼佛國土，常作天樂，黃金為地，晝夜六時天雨曼陀羅華。」[83]

根據《佛說無量壽經》說法：世間至六欲天儘管有百千種伎樂音聲，不如無量壽國七寶樹一種音聲千億倍。無量壽國的自然萬種伎樂的樂聲，宣說法音，微妙和雅，是十方世界音聲之

【80】 佛告阿難：「世間帝王有百千音樂，自轉輪聖王乃至第六天上，伎樂音聲展轉相勝千億萬倍；第六天上萬種樂音，不如無量壽國諸七寶樹一種音聲千億倍也。亦有自然萬種伎樂，又其樂聲無非法音，清暢哀亮，微妙和雅，十方世界音聲之中最為第一。曹魏・康僧鎧譯，《佛說無量壽經》，T12n0360p271a18。

【81】 宋・畺良耶舍譯，《觀無量壽佛經》，T12n0365p342a11。佛告阿難及韋提希：「初觀成已，次作水想。想見西方一切皆是大水，見水澄清，亦令明了，無分散意。既見水已，當起冰想。見冰映徹，作琉璃想。此想成已，見琉璃地，內外映徹。下有金剛七寶金幢，擎琉璃地。其幢八方，八楞具足，一一方面，百寶所成，一一寶珠，有千光明，一一光明，八萬四千色，映琉璃地，如億千日，不可具見。琉璃地上，以黃金繩，雜廁間錯，以七寶界，分齊分明，一一寶中，有五百色光。其光如花，又似星月，懸處虛空，成光明臺。樓閣千萬，百寶合成，於臺兩邊，各有百億花幢，無量樂器，以為莊嚴。八種清風從光明出，鼓此樂器，演說苦、空、無常、無我之音，是為水想，名第二觀。

【82】 談錫永（1999），《阿彌陀經導讀》，頁181。

【83】 姚秦・鳩摩羅什譯，《佛說阿彌陀經》，T12n0366p347a04。

首。[84]同時據《觀無量壽佛經》中十六觀之第二觀所言，那些樂器，都是飄浮在空中，既不會掉落，也不需有人吹奏，都會自然而然發出百千種優雅的樂聲，永不停息。[85]

（八）七重欄楯：「西方極樂世界」經變圖下層欄楯

《佛說阿彌陀經》記載：「極樂國土，七重欄楯、七重羅網、七重行樹，皆是四寶周匝圍繞，是故彼國名曰極樂。」[86]

西方極樂世界共有七重一排排的欄杆，七重一層一層的羅網，還有七重一行一行的樹林，彼此互相交織成一幅美麗的圖畫。指在極樂世界每座宮殿樓閣之外，環繞著一重欄杆，欄杆之外，繞著一重次第成行的樹林，行樹上覆蓋著一重羅網，重重相間，至於七重，共成一組。七重之外，又有七重，就這樣互相間隔配合，重重無盡，莊嚴無比。但據蕅益大師的說法，「七」表「七科道品」；淨空法師則認為七是指四方上下當中，代表圓滿之義，並非數字。[87]

（九）阿彌陀佛化身畜生：「西方極樂世界」經變圖中層邊緣之白象與羊鹿等動物

《佛說阿彌陀經》記載：「是諸種鳥，皆是阿彌陀欲令法音宣流，變化所作。」[88]

淨土中佛廣大神力，為何還要化成畜生？《摩訶般若波羅蜜

【84】　談錫永（1999），《阿彌陀經導讀》，頁180-181。
【85】　宋・畺良耶舍譯，《觀無量壽佛經》，T12n0365p342a11。談錫永（1999），《阿彌陀經導讀》，頁180-181。
【86】　姚秦・鳩摩羅什譯，《佛說阿彌陀經》，T12n0366p346c15。
【87】　談錫永（1999），《阿彌陀經導讀》，頁166-167。
【88】　姚秦・鳩摩羅什譯，《佛說阿彌陀經》，T12n0366p347a20。

經》中說：「若菩薩化作畜生身，為人說法，以希有故，聞者皆信受。又以畜生心直，故不誑於人，聞則信受。」[89]

三、「西方極樂世界」經變圖之世界觀與時代意義

接著將對「西方極樂世界」經變圖浮雕作品的內在意義與內容作深意綜合詮釋如下五點：

（一）西方極樂世界是阿彌陀佛48願感召的淨土，它是一個莊嚴、清淨、平等的世界，居住其中的都是七寶池中蓮花化生的菩薩，絕沒有貪念、嫉妒、憤怒、懦弱等思想，有的只是一心向善的心。[90]做人要能活在清靜幽雅的環境，首先要行三好–存好心、說好話、做好事。對當代品德頹喪的現代人，具有啟發作用。

（二）在現實中西方極樂世界是沒有工作和生活壓力，沒有互相傷害與猜疑，人們不會爾虞我詐、勾心鬥角，也沒有高低貴賤之分，只有真情的交流與內心善良的流露。[91]這樣的西方極樂世界可以提供予當代人，有一處對未來寄予希望與寄託的地方。

（三）在極樂世界中，充滿宮殿、講堂、樓宇，有建在地上，也有漂浮在空中，到處都是美麗清澈的七寶池，池中滿是金沙，人們可以隨意的挑地方住，甚至可以每天都換一個地方，從

【89】　後秦·鳩摩羅什譯，《摩訶般若波羅蜜經》卷26，T08n0223p0410a05。

【90】　于美文（2019），〈西方極樂世界是什麼意思，極樂世界的人怎樣生活住房無憂氣溫清爽〉，天下奇趣001，2019-03-16 每日頭條https://kknews.cc/essay/b5rqpq9.html。

【91】　于美文（2019），〈西方極樂世界是什麼意思，極樂世界的人怎樣生活住房無憂氣溫清爽〉，天下奇趣001，2019-03-16 每日頭條https://kknews.cc/essay/b5rqpq9.html。

來不用為住房發愁。[92]有助於島國台灣一屋難求的年輕人寄予深厚希望的地方。

（四）氣候環境：現實世界中，我們需要面對冬天的嚴寒、夏天的酷暑，在氣候方面極樂世界的人會比我們輕鬆很多。因為在極樂世界中沒有春夏秋冬的交替，不存在嚴寒和酷暑，氣溫非常的溫和舒適，讓那裡的人倍感清爽。[93]當今生態環境遭到人類大肆破壞，氣候極端暖化，引發海平面上升等嚴重反蝕人類問題時，具有警惕啟迪作用。

（五）日常生活：極樂世界充滿著寧靜之感，它遠離黑暗和污穢，每當有人念佛的時候，裡面就會出現巨大的寶蓮花，人們不會有貪戀、煩惱、惡言、疾苦等，心中總是充滿無限的清淨和喜樂，並且滿懷無上的菩提之心。[94]自2020年迄今，當全球人類面臨新冠肺炎病毒侵襲之際，西方極樂世界成了人人心儀之地。

第五節、玉佛殿左右兩幅玉浮雕像經變圖之比較

上述分別探討了佛館玉佛殿中央臥佛兩側的「東方琉璃世界」與「西方極樂世界」經變圖外觀的色彩結構、內在意涵與時

【92】　「亦無四時——春、秋、冬、夏——不寒、不熱，常和調適。」曹魏·康僧鎧譯，《佛說無量壽經》，T12n0360p270a15。于美文，〈西方極樂世界是什麼意思，極樂世界的人怎樣生活住房無憂氣溫清爽〉，天下奇趣001，2019-03-16 每日頭條https://kknews.cc/essay/b5rqpq9.html。

【93】　于美文（2019），〈西方極樂世界是什麼意思，極樂世界的人怎樣生活住房無憂氣溫清爽〉，天下奇趣001，2019-03-16 每日頭條https://kknews.cc/essay/b5rqpq9.html。

【94】　于美文（2019），〈西方極樂世界是什麼意思，極樂世界的人怎樣生活住房無憂氣溫清爽〉，天下奇趣001，2019-03-16 每日頭條https://kknews.cc/essay/b5rqpq9.html。

代意義等之後，本節將進一步比較兩者的同異如下：

一、兩幅玉浮雕經變圖之相同點：

（一）兩組浮雕都是彩色玉片鑲嵌成尺寸大小一致裱木框的經變圖。

（二）兩組浮雕都附有一片金底說明牌，內容右半部為附注音與英文音譯的咒文，左半部為持咒功德。

（三）兩組浮雕的內容都是依據佛教一經一咒構圖而成。

（四）兩組浮雕的構圖都是分為上、中、下三層結構，上中層各配予三組佛菩薩，下層僅在左右各配以一佛菩薩。

（五）兩組浮雕布局：上層都有殿宇、中層為體型較大的主佛菩薩、下層以聞法眾為主。

二、兩幅玉浮雕經變圖之相異處：

（一）兩組經變圖上層的殿宇造型不同。

（二）主佛坐姿不同：東方琉璃世界藥師佛掛腿坐；西方極樂世界阿彌陀佛則為盤腿坐。

（三）東方琉璃世界兩側菩薩立姿，西方極樂世界兩側菩薩為坐姿。

（四）兩組浮雕構圖的下層，東方琉璃世界右為坐佛左菩薩，西方極樂世界左右各為一尊坐佛。

（五）東方琉璃世界下層主要有一座梯形壇場，場內站立諸多善信；西方極樂世界則為梯形蓮花池，池內都是蓮花化生者。

（六）東方琉璃世界經變圖兩邊緣各分置六個圓型圖，代表藥師佛的十二願。

（七）西方極樂世界上層殿堂屋頂中央放出五道毫光，光中都有化菩薩眾。

（八）西方極樂世界中層兩邊緣各有大象與羊鹿等動物，未見於東方琉璃世界。

「東方琉璃世界」與「西方極樂世界」浮雕經變圖雖分立於佛館玉佛殿中央臥佛兩側，一東一西，但兩幅彩色玉雕經變圖供俸的主佛與人一生「從生到死」有關，東方琉璃世界藥師佛願力加持眾生，現世平安、吉祥、快樂、沒有病痛、大家能健康過日子。西方極樂世界阿彌陀佛發四十八大願，只要眾生發願往生西方淨土，平日時時稱念其名號，臨命終時必放光接引往生西方。

「西方極樂世界」阿彌陀佛的根本咒—《拔一切業障根本得生淨土陀羅尼》包含兩種功效：「拔一切業障根本」與「得生淨土」，兼顧現世及來生雙重利益的獲得，連結了人的現世及來生，對於人類永續生命的經營具有重大意義。

三、兩幅玉浮雕經變圖之共通處：

兩幅彩色玉浮雕經變圖供俸的主佛，都是與人一生「從生到死」有關的佛，與當今提倡的生命教育理念息息相關：

（一）「東方琉璃世界」藥師佛願力加持眾生，現世平安、吉祥、快樂、沒有病痛、大家能健康快樂過日子。「西方極樂世界」阿彌陀佛加持眾生，亦能現世消災免難、人格昇華，符應生命教育的第三大領域人格統整與靈性提升。

（二）「東方琉璃世界」與「西方極樂世界」都要在現世遵守五戒十善的倫理道德的生活，符應生命教育的第二大領域倫理反思與生活美學。

（三）「西方極樂世界」阿彌陀佛發四十八大願，只要眾生發願往生西方淨土，平日時時稱念其名號，臨命終時必放光接引往生西方。「東方琉璃世界」藥師佛發願若聽聞到藥師佛名號能夠受持，在臨命終時會有八大菩薩前來接引示其道路，隨願往生極樂世界或淨土，符應生命教育的第一大領域「終極課題的探索與實踐」。

第六節、結語

佛館玉佛殿左右「東方琉璃世界」與「西方極樂世界」浮雕經變圖，透過本論文以德國歐文‧潘諾夫斯基圖像三階分析法，分別描述、分析與解釋後，再彼此比較兩組浮雕經變圖的同異，結論如下九點：

一、「東方琉璃世界」與「西方極樂世界」兩組室內浮雕經變圖，全圖以天然彩色玉石手工鑲嵌而成，亮麗精緻尊貴堅固，有別於佛光山其他五組戶外泥塑浮雕圖。

二、「東方琉璃世界」浮雕內容出自玄奘漢譯《藥師琉璃光如來本願功德經》，原梵文本缺藥師咒，故藥師咒改採用義淨漢譯〈藥師灌頂真言〉；「西方極樂世界」浮雕經變圖內容與說明牌上的往生咒出自姚秦‧鳩摩羅什譯《佛說阿彌陀經》與劉宋求那跋陀羅譯〈拔一切業障根本得生淨土陀羅尼〉。

三、兩幅彩色經變圖供俸的主佛，都是與人一生「從生到死」有關的佛，東方琉璃世界藥師佛願力加持眾生，現世平安、吉祥、快樂、沒有病痛、大家能健康過日子。西方極樂世界阿彌陀佛發四十八大願，只要眾生發願往生西方淨土，平日時時稱念

其名號，臨命終時必放光接引往生西方。

　　四、「西方極樂世界」阿彌陀佛的根本咒《拔一切業障根本得生淨土陀羅尼》包含兩種功效：「拔一切業障根本」的因，與「得生淨土」的果，即使是聽聞到藥師佛名號能夠受持，在臨命終時會有八大菩薩前來接引示其道路，隨願往生極樂世界。兼顧現世及來生雙重利益的獲得，連結了人的現世及來生，對於人類生命的永續經營具有重大意義。

　　五、雖然兩幅彩色經變圖外觀相似，但經變圖內容呼應經典的特色：「東方琉璃世界」藥師佛掛腿垂在兩朵藍色蓮花上；經變圖兩邊緣有代表十二願的十二個圓圖，主佛左右有十二藥叉與八大菩薩。「西方極樂世界」梯形蓮花池內佈滿蓮花化生者；殿堂屋頂中央放出五道毫光中都是他方化佛與菩薩眾；兩邊緣並有白象與羊鹿等動物面向中央聆聽阿彌陀佛說法。「東方琉璃世界」與「西方極樂世界」經變圖則各以藥師佛與阿彌陀佛及其左右補處菩薩為核心，與環繞四周的佛國眾生之間有主從關係。

　　六、「西方極樂淨土」是一個莊嚴、清淨、平等、善良，沒有貪念、嫉妒、憤怒、懦弱等思想的世界，對活在品德頹喪，充滿工作壓力，互相傷害猜疑，爾虞我詐、勾心鬥角的現代人，具有發聾震耳的提醒作用。

　　七、「東方琉璃世界」藥師琉璃光包含相好光明、居住環境優越光明，玉片鑲崁而成的「東方琉璃世界」經變圖，具有寶石富貴堅定恆常持久意，對於生態環境遭到破壞、戰亂頻繁、病毒傳播、絕症病苦、盜賊橫行、經濟蕭條貧困之當代，能有如藥師佛世界的優越光明的居住環境、解脫一切苦難、安定人心、免除

恐懼、延年益壽與現世得滿願的功能就很重要。

八、「東方琉璃世界」與「西方極樂世界」兩組室內玉浮雕經變圖，具有佛光山以「文化弘揚佛法；以教育培養人才；以慈善福利社會；以共修淨化人心」四大宗旨的內涵，故在推動人間佛教將佛法普遍傳播給一般民眾上是有期許與貢獻的，到玉佛殿參拜佛牙舍利者，在諸佛菩薩的加被下點亮心燈，可以獲得雙目四肢永遠完好，身無病痛，心地清明聰慧，視力良好，生活安穩，身心自在，身體健康良好等諸多功德。

九、「東方琉璃世界」藥師佛與「西方極樂世界」阿彌陀佛，都是與人一生「從生到死」有關的佛，「東方琉璃世界」藥師佛願力加持眾生，現世平安吉祥、健康滿願。「西方極樂世界」阿彌陀佛加持眾生，亦能現世消災免難、人格昇華，符應生命教育的第三大領域人格統整與靈性提升。「東方藥師世界」與「西方極樂世界」都要在現世遵守五戒十善的倫理道德生活，符應生命教育的第二大領域倫理反思與生活美學。「西方極樂世界」阿彌陀佛發四十八大願，只要眾生發願往生西方淨土，平日時時稱念其名號，臨命終時必放光接引往生西方；「東方琉璃世界」藥師佛發願若聽聞到藥師佛名號能夠受持，在臨命終時會有八大菩薩前來接引示其道路，隨願往生極樂世界或淨土，符應生命教育的第一大領域「終極課題的探索與實踐」。足見「東方琉璃世界」與「西方極樂世界」經變圖內容都蘊含著豐富的生命教育意涵。

(本章論文已刊載於《華人前瞻研究》110.5.25 第十七卷第一期，頁107-146。)

附錄

圖表一：佛陀紀念館玉佛殿東方琉璃世界藥師十二大願浮雕圖像

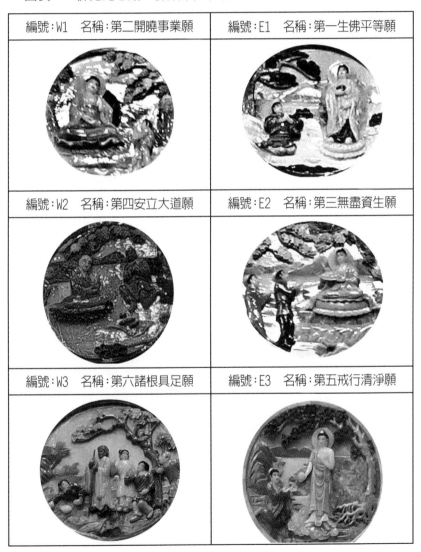

編號：W1　名稱：第二開曉事業願	編號：E1　名稱：第一生佛平等願
編號：W2　名稱：第四安立大道願	編號：E2　名稱：第三無盡資生願
編號：W3　名稱：第六諸根具足願	編號：E3　名稱：第五戒行清淨願

編號：W4　名稱：第八轉女成男願	編號：E4　名稱：第七身心康樂願
編號：W5　名稱：第十從縛得脫願	編號：E5　名稱：第九回邪歸正願
編號：W6　名稱：第十二得妙衣具願	編號：E6　名稱：第十一得妙飲食願

第七章　藏經樓「靈山勝會」經變圖浮雕圖像

　　本章探討佛光山第三期建築於2017年完工的藏經樓「靈山勝會」經變圖浮雕之圖像，共有六節，分別為前言、藏經樓簡介、「靈山勝會」經變圖像外觀、「靈山勝會」經變圖像意涵、「靈山勝會」經變圖之時代意義與價值，與結語。

第一節、前言

　　星雲於民國五十六年（1967）開始啟建佛光山，在興建第一棟建築物的大悲殿時，即在殿堂前面外牆兩方與左右各雕塑了12幅素色的「觀世音菩薩應化事蹟」立體浮雕壁畫。到了2011年完成佛館時，則出現了「佛陀行化本事圖」、《禪畫禪話》浮雕、與《護生畫集》浮雕圖三組更大面積彩色的立體浮雕壁畫，三個多元內容的系列浮雕圖，依序設在佛館廣場內外兩側。隨後於2017年竣工，座落於佛光山與佛館之間的藏經樓，在其第二層正面外牆上亦出現了一幅極其寬廣的佛陀靈山說法的經變圖浮雕。

一、研究動機與目的

筆者已陸續完成大悲殿「觀世音菩薩應化事蹟」浮雕，佛館「佛陀行化本事圖」、《禪畫禪話》與《護生畫集》等四組浮雕壁畫的研究，為能完整呈現三寶山三期建築群中，共六組立體浮雕壁畫的發展演變與蘊涵意義，本章論文僅針對最後期完成的藏經樓「靈山勝會」經變圖浮雕做研究，以文獻觀察與田野調查方式為主要研究方法，再與已經撰寫完成的前兩期五組浮雕壁畫做比對，以梳理佛光山長達半世紀所興建浮雕的特色，與其內容所蘊含的佛法深意，以及這些浮雕圖在弘揚人間佛教時扮演的角色。希冀能為佛光山建築群的浮雕藝術做有系統的研究，並能結集出書留下歷史，除能引導訪客做深度賞析佛光山浮雕藝術外，尚且能提供後人做相關研究的參考。

二、研究方法

本章論文的研究方法採質性研究的文獻觀察與田野調查。雖然尚未有任何有關藏經樓「靈山勝會」浮雕的學術研究面世，但至少有極少數媒體針對藏經樓的零散新聞報導與部落客的旅遊心得，可供筆者做整體有限的參考。

「靈山勝會」迄今未見任何相關學術研究，故此論文有其研究價值，不僅能補學術研究的不足，也可完整呈現佛光山建築群中浮雕圖的流變與時代意涵。

第二節、藏經樓簡介

1967年5月16日，星雲開創了佛光山，2011年佛館落成，2012

年藏經樓開工動土，此時星雲的雙眼已模糊不清，憑著一生累積的工程經驗，用眼根以外的五根去感受判斷，指導後輩建成輝煌的藏經樓，完成佛光山上最後一棟建築時，星雲已高齡九十。佛光山開山迄今走過五十四年歲月，位於佛光大道藏經樓的竣工，串連起來具足僧眾修持的「僧寶」總本山、供奉佛牙舍利的「佛寶」佛館、和研究教義培養人才的「法寶」藏經樓（見圖一與圖一‧1），整個佛光山是「佛、法、僧」三寶具足。佛如光、法如水、僧如田，祈願每位來訪者，皆能獲得法水的滋潤，智慧如海。[1]

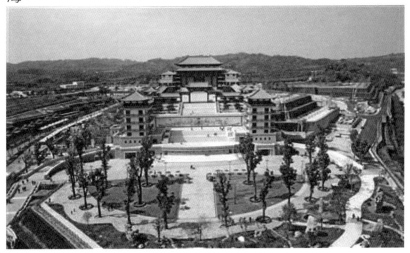

圖一、藏經樓鳥瞰圖

一、藏經樓的興建緣起

2016年竣工的藏經樓建築內，珍藏著佛教三藏十二部經書，

【1】　妙熙、郭書宏（2016），〈佛光三寶山 具足佛法僧〉2016/5/16，http://www.mer-it-times.com.tw/NewsPage.aspx?unid=436854。

顧名思義取名為藏經樓，代表佛光山四大宗旨中「以教育培養人才」的重要部門。轄下有僧伽教育、信眾教育及幼稚園、大中小學校等單位。代表法寶的藏經樓是發揚人間佛教的重要基地，內設有人間佛教研究院、大師一筆字展場，以文字般若發揚人間佛教思想。[2]

圖一之一、藏經樓鳥瞰圖

藏經樓的興建緣起，旨在提供「星雲一生多種語言的無數著作，與三十部不同語文與板本的大藏經一個典藏處。[3]

「人間佛教研究院」的設立，則在結集人間佛教的研究著作，以延續佛陀的教法，其核心項目有：1.舉辦人間佛教國際學術會議：邀請國際專家學者，以「人間佛教」為題，從經典、歷史、思想、宗派、文學、性別等研究人間佛教相關課題。2.培養

【2】　佛光山藏經樓義工招募培訓，http://fgsihb.org/event-info.asp?id=3212018-6-8。
【3】　參閱妙熙、郭書宏（2016），〈佛光三寶山 具足佛法僧〉2016/5/16 http://www.merit-times.com.tw/NewsPage.aspx?unid=436854。

佛教青年學術研究人才。3.整理現當代人間佛教文獻資料。4.推動
人間佛教國際化。5.支持佛學研究中心運作。6.國際青年生命禪學
營。[4]

二、藏經樓的建築

　　藏經樓的建築相當特殊，第一平台的一樓是法寶廣場，能容
納五百人，可做為簡報介紹之地。第二平台就是藏經樓，分為一
樓集會堂，樓上為藏經館，內部設多間研究室。一樓殿內左右兩
邊有台灣首見最大的花崗岩石牆，牆上依序刻著星雲的一筆字墨
寶，如「給人信心、給人歡喜、給人希望、給人方便」、「戒定
慧」、「八正道」等，諸多法語都是大師生命的修行體證。[5] 大師
認為，「人能弘道，非道弘人，收藏的《大藏經》需要有人去研
究、宣說、弘揚，法才會產生力量；讓藏經樓不僅僅只是一個圖
書館而已。」[6]

　　藏經樓的樓上，收藏了52種版本，13個國家、17種語言的藏
經，包括漢語系、藏語系和巴利語系等藏經。有最早隋朝的房山
石經，南宋的磧砂藏、明代的嘉興大藏經、乾隆大藏經、越南大
藏經、西藏大藏經和貝葉經等，都是星雲早期版稅或是稿費所得

【4】　妙熙、郭書宏（2016），〈佛光三寶山 具足佛法僧〉2016/5/16，http://www.mer-it-times.com.tw/NewsPage.aspx?unid=436854。

【5】　「法寶山藏經樓」莊嚴肅穆http://www.lnanews.com/news/%E8%97%8F%E7%B6%93%E6%A8%93%E9%A6%96%E5%BA%A6%E9%96%8B%E6%94%BE%20%20%E4%B8%89%E5%AF%B6%E5%85%B7%E8%B3%B3%E5%BA%A6%E7%9C%BE%E7%94%9F.html。

【6】　妙熙、郭書宏（2016），〈佛光三寶山 具足佛法僧〉2016/5/16，http://www.mer-it-times.com.tw/NewsPage.aspx?unid=436854。

的收藏，經由弟子們四處尋找回來珍藏於此。是星雲精心營造閱
讀、學習經文的另外一個世界。[7]

　　藏經樓各種版本大藏經明細：1 高麗大藏經；2 宋版磧砂大
藏經；3 開寶藏；4 明版嘉興大藏經；5 洪武南藏；6 黃檗藏（鐵
眼本）；7 龍藏經木刻拓版；8 縮刷版乾隆大藏經；9 龍藏；10
上海頻伽精舍校刊大藏經；11 卍正藏經；12 卍續藏經；13 大正
新脩大藏經；14 中華大藏經；15 佛教大藏經；16 佛光大藏經；
17 大藏經補編；18 敦煌寶藏；19 文殊大藏經；20 漢譯南傳大藏
經；21 佛藏輯要；22 中華大藏經漢文部分；23 現代註釋考證大
藏經；24 中國佛教經典寶藏選（白話版）；25 和譯南傳大藏經；
26 國譯一切經；27 國譯大藏經；28 泰文大藏經；29 梵巴藏原
文；30 巴利語大藏經；31 巴利語大藏經（英譯版）；32 西藏大
藏經；33 中國貝葉經全集等，總計33種大藏經，含漢、梵、巴、
日文。[8]

　　藏經樓整體建築是以唐朝風格為主，顏色採木頭原色，回歸
到古樸簡約，讓每一個人都能感受到法的平等尊貴、平易近人，
而不是用絢麗的裝飾，吸引人忙於拍照留影，反而忘了法的存
在。[9]

【7】　「法寶山藏經樓」莊嚴肅穆，http://www.lnanews.com/news/%E8%97%8F%E7%B
　　　6%93%E6%A8%93%E9%A6%96%E5%BA%A6%E9%96%8B%E6%94%BE%20
　　　%20%E4%B8%89%E5%AF%B6%E5%85%B7%E8%B6%B3%E5%BA%A6%E7%
　　　9C%BE%E7%94%9F.html。

【8】　妙熙、郭書宏（2016），〈佛光三寶山 具足佛法僧〉2016/5/16，http://www.mer-
　　　it-times.com.tw/NewsPage.aspx?unid=436854。

【9】　妙熙、郭書宏（2016），〈佛光三寶山 具足佛法僧〉2016/5/16，http://www.mer-
　　　it-times.com.tw/NewsPage.aspx?unid=436854。

三、藏經樓「靈山勝會」經變圖浮雕

　　上到藏經樓主殿需要經過三層二十三階的走道，入口靈山勝境有目前世界上最大戶外佛陀說法浮雕「佛為眾說法圖」。（見圖二）半浮雕造壁氣勢宏觀；到了第二平台，需走過「慈悲門、般若門、菩提門」，意謂慈悲心與般若智慧，發菩提心廣度眾生；再上到第三平台，命名為「時教廣場」，牌樓上題寫「如來一代時教」。（見圖三）仰首高眺正前方的主體建築，首先映入眼簾的是藏經樓正殿「主殿」，與兩旁星雲親題對聯「建寺安僧傳道五洲猶似蓮華不著水，雲遊世界緣結十方亦如日月住虛空」，[10]就是藏經樓一樓修持用的主要大殿。兩邊石牆上是星雲一筆字佛經。（見圖四）「靈山勝會」佛為眾生說法經變圖浮雕就在主殿前廣場下正前方的整幅牆面上。

【10】　妙熙、郭書宏（2016），〈佛光三寶山 具足佛法僧〉2016/5/16，http://www.merit-times.com.tw/NewsPage.aspx?unid=436854。

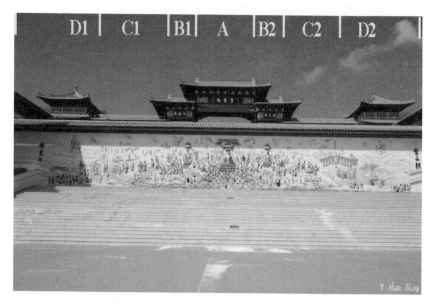

圖二、藏經樓「靈山勝會」浮雕經變圖

圖三、藏經樓牌樓

圖四、藏經樓主殿內觀

第三節、「靈山勝會」經變圖像外觀

本節將依據潘諾夫斯基的三階段圖像分析法：描述、分析與解釋，針對藏經樓「靈山勝會」浮雕的經變圖像、圖式的歷史演變、風格特色，加以分析、考證描述、歸納詮釋如下：

一、前圖像描述（Pre-iconographical description）

順法寶堂而上，兩塔間有一幅全長寬四十四米、高五米的《浮雕照壁──靈山勝會，佛光普照》，由葉先鳴與陳明啟等人共同完成，堪稱是世界最大的水泥經變圖浮雕。水泥浮雕是台灣特殊的雕塑法，在水泥快乾半乾之際，進行雕塑。色彩也須逐一上色，歷經十二道工法，耗費一年完成，為搭配四周的石材，採

暖色系，融合天然地理景致。[11]（見圖五）

藏經樓「靈山勝會」經變圖浮雕右上角上款為「靈山勝會」，左下角下款為「佛光普照」。研究圖像的色彩，包含形色、明暗、構圖三個要素。[12]整幅「靈山勝會」經變圖浮雕的色彩與結構分別說明如下：

（一）色彩：「靈山勝會」經變圖浮雕色彩的濃淡，豪放度由近至遠逐漸擴大，尤其是背景的樓閣部分。整幅經變圖浮雕圖像以中央盤坐的佛像為主軸，手持不同法器為重點，故線條較為細膩精緻，佛像身上所披衣物亦較為鮮艷。因為是半立體浮雕，且在佛的光明澈照下，每尊人物未見有光線產生的陰影設計。

（二）結構：以上有寶蓋的中央坐佛為整個「靈山勝會」經變圖浮雕圖像的核心，兩邊各分座一尊佛，上亦雕有較簡易小型的寶蓋。佛像左右兩旁各有一尊護法，三尊佛的左右共有六尊護法。其他四眾分坐前方、兩側與後方。除了三尊佛較大尊以外，其他四眾圖像的大小由浮雕下半部至上半部逐漸縮小，以呈現遠近感。整幅經變圖浮雕的構圖，可分為四漸層，除中央主軸A區外，向兩方延伸為左右兩位侍佛的B1與B2區，再放散至左右兩邊樹下坐佛之間的C1與C2區，最後屬樹下坐佛外散至邊緣D1與D2區。中央主軸A區與左右兩位侍佛的B1與B2區的下半部以蓮花池

【11】 藏經樓首度開放 三寶具足度眾生【人間社記者 陳璿宇 大樹報導】2016-02-16，http://www.lnanews.com/news/%E8%97%8F%E7%B6%93%E6%A8%93%E9%A6%96%E5%BA%A6%E9%96%8B%E6%94%BE%20%20%E4%B8%89%E5%AF%B6%E5%85%B7%E8%B6%B3%E5%BA%A6%E7%9C%BE%E7%94%9F.html。

【12】 色彩https://tw.answers.yahoo.com › question 2007.6。

為背景。下面將依四層構圖來梳理「靈山勝會」經變圖浮雕的布局：

1.中央主軸A區的坐佛與圍繞四眾（見圖五）

由浮雕A區畫面上方往下說明中央主軸區的構圖與布局：中央坐佛後上方左右各有一飛天、天人與眷屬各三位散佈在構圖上半部，左右各五位身披黃色僧袍的主要弟子分坐在佛的最後兩方。左右各十位頭部後面有圓形毫光的菩薩眾，或坐或立在佛的正左右兩方與佛身首腳齊的畫面中，有趣的是佛的左側（面對佛像的右側）最上一排最外一尊是菩提達摩像。菩提達摩於梁武帝在位西元526年或527年時才到中國，已在佛宣講法華會的千年之後，可見藏經樓「靈山勝會」經變圖浮雕已融入中國佛教元素的本土構思。

與阿羅漢等三乘眾生，分布A區中段上下畫面，只是不管他們或站或立、或正或側，毫光都是圓形的，顯然要呈現毫光是遍佈上下、左右、前後的圓球狀。

四緊那羅王、四乾闥婆王與他們的眷屬，分坐A區佛的左右前方的壇場內，正演奏著他們手上所執的各種不同樂器。在畫面上左右各有七位，各外加一位飛天舞蹈者。畫面上未見頭上有角者，故不易判斷四緊那羅王與四乾闥婆王的左右位置。

A區壇場外蓮花池的左右前方，分坐著僧眾弟子，僧眾都是有毫光的阿羅漢。右方有四比丘與男女居士各一，左方僅有三比丘與一居士，是中央坐佛與左右五細分區域圍繞四眾中，唯一不對稱的一組。為利於比對瞭解，茲將上述中央主軸A區的坐佛與圍繞四眾，製成對照表如下表一：

表一、藏經樓「靈山勝會」浮雕中央坐佛與左右圍繞四眾布局（A區）
　　　對照表

#	A區	左←	→右	備註
1	後方	一飛天 天人眷屬各三位	一飛天 天人眷屬各三位	天人與眷屬對稱
2	最遠後方	五位身披黃僧袍主要阿羅漢弟子	五位身披黃僧袍主要阿羅漢弟子	主要僧弟子對稱
3	平行兩旁	十位頭部圓形毫光菩薩眾	十位頭部圓形毫光菩薩眾（菩提達摩）	菩薩對稱
4	前方壇場內	七位樂師 一位飛天舞蹈者	七位樂師 一位飛天舞蹈者	樂師舞者對稱
5	壇場外蓮花池	三比丘 一居士	四比丘 男女居士各一	二眾弟子不對稱,右方多於左方

2.中央主軸區外延左右兩位侍佛區與側眾的B1與B2區（見圖六）

藏經樓「靈山勝會」浮雕B1與B2區的左右兩位侍佛區與側眾的布局，可分為侍佛上方與左右下角等二細分區域來說明：

左位侍佛（B1區）的上方有二（天上）眷屬，一大二小與一大一中一小側眾。右位侍佛（B2區）的上方有二（天上）眷屬，一大二小、二小夫婦，與四比丘側眾。右位侍佛上方的側眾數與類別多於左位侍佛的側眾，顯然不對稱。

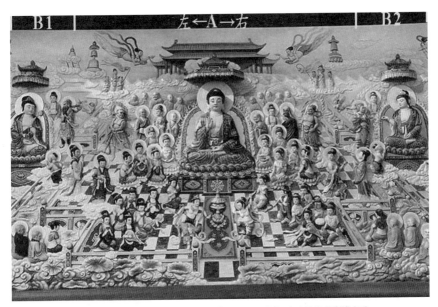

圖五、藏經樓「靈山勝會」正面中央部分浮雕圖

　　左位侍佛右下角有一童子、右後方有一毫光菩薩、左後方有六毫光羅漢、與左前方有七毫光菩薩。右位侍佛的左下角有一童子、左後方有一毫光菩薩、右後方有六毫光羅漢、與右前方的七毫光菩薩。右位侍佛左下角的側眾數與類別多於左位侍佛的側眾，顯然不對稱。

　　左右兩位侍佛區與側眾的布局，沒有完全對稱如下表二：

表二、藏經樓「靈山勝會」浮雕左右壇場內兩位侍佛區與側眾布局對
　　　照表

#	B區	左位侍佛B1區	右位侍佛B2區	備註
1	上方	二(天上)眷屬 一大二小 一大一中一小 一飛天 二佛塔	二(天上)眷屬 一大二小 二小夫婦 四比丘 一飛天 一佛塔	天人、佛塔、比丘數均不對稱
2	左右下角	一童子(右下角) 一毫光菩薩(右後方) 六毫光羅漢(左後方) 七毫光菩薩(左前方)	一童子(左下角) 一毫光菩薩(左後方) 六毫光羅漢(右後方) 七毫光菩薩(右前方) 男女童子各一(右前方)	菩薩 不對稱
3	壇場內	一女一小下跪優婆夷	一對母女	對稱
4	壇場內正旁	一王二各持幡與燈女侍 三優婆塞二比丘 二天將，一左手執戟	一王二持幡與燈女侍 三立優婆夷 二天將，一左手執戟	比丘 不對稱

　　由上表二，可見左右兩位侍佛與側眾B1與B2區的布局，沒有
完全對稱，右方B2比左方B1侍佛區的側眾，多了四比丘、前方的
一對男女童子。壇場內正旁B2比左方B1侍佛區的側眾，少了一比
丘。

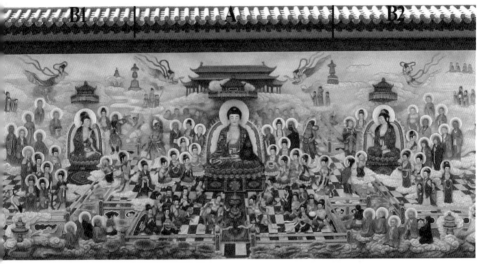

<div align="center">圖六、藏經樓「靈山勝會」正面中央部分浮雕圖</div>

3.左右兩位侍佛區壇場外散至兩邊樹下坐佛的C1與C2區（見圖七）

左右兩位侍佛區外散至兩邊樹下坐佛區之間C1與C2區的布局，沒有完全對稱如下表三：

表三、藏經樓「靈山勝會」兩位侍佛區外散至兩邊樹下坐佛之間布局對照表

#	C區	左C1區←	→右C2區	備註
1	後方背景	一牌樓 一飛天（12點位置） 一比丘松樹下盤坐 五優婆塞圍立談話（2點位置）	一樓一塔 一飛天 一面灰色牆壁前一尊坐佛前有一香爐左右後各四靜坐比丘 三優婆塞一比丘立向中央坐佛（6點鐘位置）	除飛天外其他均不對稱

2	後方	一比丘樹下盤坐 五優婆塞圍立談話 （11點位置）	一靜坐比丘（2點鐘位置） 三優婆塞二比丘 （6點鐘位置）	對稱 人數不對稱
3	左右方	四比丘圍坐（9點鐘位置）	五優婆塞（1點鐘位置）	不對稱
4	正方	三比丘（二立一坐）前一坐禪童子（6點鐘位置） 一坐比丘為三盤坐優婆塞說法（7點鐘位置） 五優婆塞圍立園中朝向中央佛祖壇場（8點鐘位置）	一樹下坐比丘被二立比丘二立優婆塞 （5點鐘位置）	不對稱
5	前方	二立比丘面對面向二優婆塞 （4點鐘位置）		不對稱

C1　　　│　　　B1　　　　B2　　　│　　　C2

圖七、藏經樓「靈山勝會」左右兩位侍佛區外散至兩邊樹下坐佛的C1與C2區

4.樹下坐佛外散至浮雕邊緣的D1與D2區（見圖八）

藏經樓「靈山勝會」左右兩邊樹下坐佛區至浮雕邊緣D1與D2區的布局，沒有完全對稱如下表四對照表：

表四、藏經樓「靈山勝會」兩邊樹下坐佛至浮雕邊緣區對照表

#	D區	左D1區	右D2區	備註
1	左/右上角	兩組居士趕赴勝會：七位優婆塞（1點鐘位置），五位優婆塞（2點鐘位置）。	天上有一組六人夫妻、二子、前後各有手執樂器與持幡者六人隊伍趕赴勝會（11點鐘位置）	不對稱
2	左/右下角	四十一位面朝中央佛祖居士（8優婆夷33優婆塞其中3比丘一頭戴斗笠）坐於「佛光普照」下款字下方。正後方有二比丘，分別著藍與白色僧服，左後方有四隻鳥分布「佛光普照」左右。後面天上有七位家人佇立。	四十六位面朝中央佛祖居士（14優婆夷32優婆塞）坐於「靈山勝會」下款字下方。後方有五隻似藍雀鳥類，分布「靈山勝會」左右。左後方有五隻孔雀（2白3藍）。	人鳥數不對稱

圖八、藏經樓「靈山勝會」樹下坐佛外散至浮雕邊緣的D1與D2區

（三）　情緒情感

　　整幅「靈山勝會」經變圖浮雕是以中央釋迦牟尼佛為核心的說法主，大部份的四眾六類聞法者圍繞其四週，或坐、或跪、或立、或飛。雖然眾表情皆顯露出虔誠、專注、愉悅、與和諧，但各圖像的朝面方向與布局位置所展現出的投入程度，依區域卻略有差異，以在中央A區的聞法眾皆面向佛祖最為恭謹，其次外延至兩側的B區、C區與D區，依次遞減，到了C區與D區雖然仍有許多虔誠的趕赴聞法者，卻出現了三群自成說教中心群，不再面向A區的中央座佛。

　　從整幅「靈山勝會」經變圖浮雕的構圖，可見是依《法華經》中聞法眾與佛的關係親疏，由中央向四周逐一擴散佈局，構圖背景、主配角內容與正依報儼如西方極樂淨土：蓮池上有亭台樓閣，寶座上有三尊坐佛，壇場上無數類聞法當機眾等。

第四節、「靈山勝會」經變圖像意涵

　　「靈山勝會」浮雕主要呈現由姚秦三藏法師鳩摩羅什漢譯《妙法蓮華經》的法華會，根據《佛光大辭典》的解釋，妙法，意為所說教法微妙無上；蓮華經，比喻經典之潔白完美。妙法是法，蓮華是喻，該經認為小乘佛教各派過分重視形式，遠離教義真意，為把握佛陀的真精神，採用詩、譬喻、象徵等文學手法，以贊歎永恆的佛陀（久遠實成之佛）。稱釋迦牟尼佛成佛以來，壽命無限，現各種化身，以種種方便說微妙法。[13]本經旨在闡述「一佛乘」的道理，弘揚「三乘歸一」，即聲聞、緣覺、菩薩三

【13】　慈怡主編（1988），《佛光大辭典》，高雄市：佛光出版社，頁2848。

乘歸於一佛乘，指出一切眾生皆能成佛。如《妙法蓮華經‧法師品》第十云：

> 爾時世尊因藥王菩薩告八萬大士：藥王，汝見是大眾中無量諸天、龍王、夜叉、乾闥婆、阿修羅、迦樓羅、緊那羅、摩睺羅伽、人與非人，及比丘比丘尼、優婆塞優婆夷，求聲聞者、求辟支佛者、求佛道者，如是等類，咸於佛前聞妙法華經一偈一句，乃至一念隨喜者，我皆與授記，當得阿耨三藐三菩提。[14]

《法華經》、《楞嚴經》與《華嚴經》並稱經中之王。不入法華，不知佛恩之浩瀚。[15]可見法華會的重要。

一、經證

《妙法蓮華經》如每部佛經一樣，在起經序裡都具有六成就，即諸經之通序「如是我聞」等語，共有六種成就此經說法的人事時空因緣等。即：（1）如是，稱信成就。即指阿難之信。佛法大海唯信能入，信受如是之法是佛所說而不疑，故稱信成就。（2）我聞，稱聞成就。即阿難自聞。阿難親聞佛之說法，故稱聞成就。（3）一時，稱時成就。即指說法之時間。法王啟運嘉會之時，眾生有緣而能感者，佛即現身垂應，感應道交，不失其時，故稱時成就。（4）佛，稱主成就。即指說法之主。佛係世間與出世間說法化導之主，故稱主成就。（5）在某處，稱處成就。即指說法處。佛於天上、人間、摩揭提國、舍衛國等處說法，故稱處

【14】　後秦‧鳩摩羅什奉詔譯，《妙法蓮華經》，T09n0262p30b29。

【15】　宣化主講（1968），《妙法蓮華經淺釋》，http://siddham.org/yuan3/shuan-hua/lecture_fw_content.html。

成就。（6）與眾若干人俱，稱眾成就。即指聞法之眾。菩薩、二乘、天、人等諸大眾雲集聽法，故稱眾成就。以上六緣具足而教法興，故稱之為六成就。[16]

下面將依《妙法蓮華經》的時成就、佛成就、處成就與眾成就，分別加以分析說明，以瞭解「靈山勝會」浮雕圖像的佛經故事與主題理念。

1.時成就

依中國佛教智者大師五時說法，將佛陀成道後，廣宣正法度有情，一直到入滅為止，這段四十九年的弘法，分為五個時段，引導學佛者能提綱契領，依時間先後分出應機與應理的五個時段，摘錄《佛學大辭典》說明如下：

（1）華嚴時：佛陀於菩提迦耶菩提樹下成道後，於最初三七日（三週），廣宣華嚴經，度大菩薩，稱為華嚴時。是依經題而與名。

（2）阿含時：華嚴之後在鹿野苑等處，於十二年中說小乘阿含經，度聲聞、緣覺乘人，是為阿含時。是就地而與名。

（3）方等時：繼阿含時後，於八年中，說維摩、勝鬘、金光明等諸大乘經，廣談四教，均被眾機，是為方等時。是就所說之法而與名。

（4）般若時：乃後二十二年間，說諸部般若經，強調諸法皆空之義，是為般若時。是依經題而付名。

【16】　慈怡法師主編（1988），《佛光大辭典》，高雄市：佛光出版社，頁1266。

（5）法華涅槃時：再後八年，說妙法蓮華經，會三乘
　　　於一佛乘。法華之後，佛將入滅前，乃在拘尸那
　　　拉城之娑羅雙樹間，於一日一夜，說大般涅槃
　　　經，顯常樂我淨義，昭示一切眾生，皆有佛性，
　　　乃至一闡提人，亦當成佛，是為法華涅槃時。是
　　　亦依經題而付名。[17]

　　藏經樓「靈山勝會」經變圖浮雕說法華會的時間，即指佛陀住在王舍城耆闍崛山中的那段時間。歸於佛將入滅前八年，說《妙法蓮華經》，會三乘於一佛乘的第五法華涅槃時。[18]

2.主成就

　　「佛」是主成就。「佛」是半梵話，全名「佛陀耶」。佛者，覺也。覺有三種：一、本覺：本有的佛性就是覺悟的，不需要經過修行而具足覺悟。二、始覺：剛開始覺悟。我們發心想要學佛法，研究經典教理，這叫始覺。三、究竟覺：開始覺悟後，一天比一天精進悟解佛法，等到完全明白佛法，成了佛，這就叫究竟覺。又另有一種三覺的講法：一、自覺：自己覺悟真理。如二乘人（聲聞、緣覺）只能自覺而不能覺他，故又叫小乘人。二、覺他：自己覺悟道理後，也要把真理發揚光大，教化眾生，令其他的人也都覺悟。而菩薩是自度度他、自利利他。小乘人只知利己而不知利他，只想做個自了漢。所以佛斥責小乘人是焦芽敗種，不能弘揚光大佛法。三、覺行圓滿：這是佛的圓滿。佛是

【17】　丁福保（2010），《佛學大辭典》佛學問答（第四輯）2010-07-18，頁97。

【18】　如本法師講述何謂五時說法？《佛學大辭典》佛學問答（第四輯）2010-07-18，頁97。

三覺圓，萬德備。[19]

　　此處主成就的佛，指的是釋迦牟尼佛，在印度出生，淨飯王的太子，俗名悉達多。釋迦牟尼佛十九歲出家，三十歲成道，說法四十九年，講經三百餘會。即指宣說《妙法蓮華經》之主，即釋迦牟尼佛。[20]

3.處成就

　　根據《妙法蓮華經》第一序品中的法華靈山會的會場是在王舍城耆闍崛山中。王舍城（巴利語Rājagaha）位於今印度比哈爾省巴特那市（Patna）南側，古代佛教著名寺院那爛陀寺南方十公里處，距離佛陀正覺處的菩提迦耶（Buddhagayā）四十六公里。四周有五山圍繞，佛經稱為「靈山」，是古印度摩揭陀國（Magadha）的都城。王舍城分為舊城和新城兩部分，舊城焚毀後，國王頻婆娑羅王（Bimbisāra）遷都至此，新建了豪華的宮殿，所以稱為王舍城。後來其子阿闍世王（Ajatsatru）遷都華氏城（Pāṭaliputta）[21]後，王舍城逐漸荒廢，現在只是一個小城。王舍城不僅是佛教聖地，也是耆那教聖地。[22]

　　「耆闍崛山」（Gijjhakūṭa-pabbata）意譯作「靈鷲山、鷲頭、靈山」，位於中印度摩揭陀國首都王舍城之東北側，因山頂

【19】　宣化主講（1968），《妙法蓮華經淺釋》，http://siddham.org/yuan3/shuan-hua/lecture_fw_content.html。

【20】　宣化主講（1968），《妙法蓮華經淺釋》，http://siddham.org/yuan3/shuan-hua/lecture_fw_content.html。

【21】　華氏城，摩揭陀國的一座城市的名字，現在的巴特那（印度東北部城市，比哈爾邦首府）。

【22】　http://wiki.sutta.org/index.php?title=%E7%8E%8B%E8%88%8D%E5%9F%8E&variant=zh-tw。

形像一隻鷲鳥，或說山頂棲有眾多鷲鳥，故稱「靈鷲山」。該山聳立於勒那山南麓，山上有許多天然石窟，傳說果德瑪佛陀曾長年居此修行與說法。亦有提婆達多欲謀害佛陀的石塊，佛、弟子阿難與沙利子入定處，佛陀講法台及佛入滅後第一次聖典結集的七葉窟等。頻婆娑羅王亦曾至靈鷲山向佛陀求教。[23]

　　王舍城耆闍崛山即是藏經樓「靈山勝會」經變圖浮雕圖的會場。

4.眾成就

　　即指聞《妙法蓮華經》的聽眾。因有菩薩、二乘、天、人等諸大眾雲集聽法，故稱眾成就。如〈序品〉記載：

　　如是我聞，一時佛住王舍城耆闍崛山中，與大比丘眾萬二千人俱。復有學無學二千人，釋提桓因與其眷屬二萬天子俱，有八龍王……韋提希子阿闍世王與若干百千眷屬俱……爾時世尊，四眾圍繞，供養恭敬尊重讚歎，為諸菩薩說大乘經，名「無量義教菩薩法佛所護念」。[24]

　　根據《妙法蓮華經》，靈山會與會者有如下六類眾生（見圖四與圖五），下面將依據《妙法蓮華經》所載，依序摘錄再加以說明：

　　（1）阿羅漢大比丘眾萬二千人：《妙法蓮華經》云，

　　諸漏已盡的阿羅漢大比丘眾萬二千人，皆是諸漏已盡，無復煩惱，逮得己利，盡諸有結，心得自在的

【23】　http://wiki.sutta.org/index.php?title=%E7%8E%8B%E8%88%8D%E5%9F%8E&variant=zh-tw。

【24】　後秦・鳩摩羅什奉詔譯，《妙法蓮華經》，T09n0262p0001c19-22。

> 阿羅漢，如阿若憍陳如、摩訶迦葉、優樓頻螺迦葉、
> 伽耶迦葉、那提迦葉、舍利弗、大目犍連、摩訶迦旃
> 延、阿㝹樓馱、劫賓那、憍梵波提、離婆多、畢陵伽
> 婆蹉、薄拘羅、摩訶拘絺羅、難陀、孫陀羅難陀、富
> 樓那彌多羅尼子、須菩提、阿難、羅睺羅。[25]

此處提到佛陀的大聲聞弟子共二十一位，主要分布在圖五的
A區。

（2）有學無學二千人：

《妙法蓮華經》云，「有學無學二千人。摩訶波闍波提比丘
尼與眷屬六千人，羅睺羅母耶輸陀羅比丘尼與眷屬。」[26]

小乘四果之聖者中，前三果為有學位，證了四果阿羅漢，方
為無學。在此法華會上，有學與無學合起來有二千人。眷屬包括
六親、朋友等，大愛道比丘尼與她的六千親戚朋友，同在法華會
上。[27]分布在圖六的B1與B2區。

（3）菩薩摩訶薩八萬人：《妙法蓮華經》云，

> 菩薩摩訶薩八萬人，皆於阿耨多羅三藐三菩提不退
> 轉；皆得陀羅尼；樂說辯才，轉不退轉法輪；供養
> 無量百千諸佛，於諸佛所殖眾德本，常為諸佛之所稱
> 歎；以慈修身，善入佛慧；通達大智，到於彼岸；名
> 稱普聞無量世界，能度無數百千眾生。其名曰：文殊

【25】　後秦・鳩摩羅什奉詔譯，《妙法蓮華經》，T09n0262p0001c19-24。

【26】　後秦・鳩摩羅什奉詔譯，《妙法蓮華經》，T09n0262p0001c25-27。

【27】　宣化主講（1968），《妙法蓮華經淺釋》，http://siddham.org/yuan3/shuan-hua/lecture_fw_content.html。

師利菩薩、觀世音菩薩、得大勢菩薩、常精進菩薩、
不休息菩薩、寶掌菩薩、藥王菩薩、勇施菩薩、寶月
菩薩、月光菩薩、滿月菩薩、大力菩薩、無量力菩
薩、越三界菩薩、跋陀婆羅菩薩、彌勒菩薩、寶積菩
薩、導師菩薩，如是等菩薩摩訶薩八萬人俱。[28]

「菩薩」（bodhisattva）是梵文，全名「菩提薩埵」。「菩
提」是覺；「薩埵」是有情。覺悟有情的一位菩薩，以覺悟的方
法道理，再去覺悟其他有情。八萬菩薩摩訶薩有八萬多的名字，
無法一一列出，故只把其中為首的幾位菩薩提出作為代表。[29]主
要分布在圖五的A區。

（4）釋提桓因與其眷屬二萬天子等：

《妙法蓮華經》云，「釋提桓因與其眷屬二萬天子。[30]復有
名月天子、普香天子、寶光天子、四大天王，與其眷屬萬天子
俱。自在天子、大自在天子，與其眷屬三萬天子俱。」[31]

「釋提桓因」是梵語Śakro devānām indraḥ，翻譯曰「能
作」，即能作天主。釋提桓因就是一般人所崇拜的天公、老天
爺。釋提桓因與其眷屬二萬天人，同時到法華會上，還有明月天
子：此天子如明月之皎潔光輝，令人見到心悅清涼。[32]又有普香

【28】　後秦鳩摩羅什奉詔譯，《妙法蓮華經》，T09n0262p0001c28-2a14。

【29】　宣化主講（1968），《妙法蓮華經淺釋》，http://siddham.org/yuan3/shuan-hua/lecture_fw_content.html。

【30】　後秦・鳩摩羅什奉詔譯，《妙法蓮華經》，T09n0262p2a15。

【31】　後秦・鳩摩羅什奉詔譯，《妙法蓮華經》，T09n0262p2a16-18。

【32】　宣化主講，《妙法蓮華經淺釋》，http://siddham.org/yuan3/shuanhua/lecture_fw_content.html。

天子、寶光天子等與他們的眷屬。主要分布在圖六A區與B區的上方。

《妙法蓮華經》又云，「娑婆世界主梵天王——尸棄大梵、光明大梵等，與其眷屬萬二千天子俱。」[33]

主梵天王：「主」，做主；梵，大梵天王。尸棄大梵：「尸棄」是梵語Śikhin，譯曰肉髻。光明大梵等：又有一位天王叫光明大梵，與其他天王等，有一萬二千天子都來到法華大會。[34]主要分布在圖六A區與B區的上方。

（5）八龍王各與若干百千眷屬俱：《妙法蓮華經》云，

> 八龍王、難陀龍王、跋難陀龍王、娑娑伽羅龍王、修吉龍王、德叉迦龍王、阿那婆達多龍王、摩那斯龍王、優鉢羅龍王等，各與若干百千眷屬俱。[35]四緊那羅王——法緊那羅王、妙法緊那羅王、大法緊那羅王、持法緊那羅王，各與若干百千眷屬俱。[36]

主要分布在圖六A區左右前方欄杆結界的壇場內。不但有龍，又有緊那羅，也是天龍八部之一。「緊那羅」梵kiṃnara譯曰疑神，長得像人，但頭上生了一個犄角。他是玉帝的樂神，常為釋提桓因奏音樂。[37]《妙法蓮華經》又云，

【33】　後秦・鳩摩羅什奉詔譯，《妙法蓮華經》，T09n0262p2a19。

【34】　宣化主講（1968），《妙法蓮華經淺釋》，http://siddham.org/yuan3/shuan-hua/lecture_fw_content.html。

【35】　後秦・鳩摩羅什奉詔譯，《妙法蓮華經》，T09n0262p2a20-21。

【36】　後秦・鳩摩羅什奉詔譯，《妙法蓮華經》，T09n0262p2a22-24。

【37】　宣化主講（1968），《妙法蓮華經淺釋》，http://siddham.org/yuan3/shuan-hua/lecture_fw_content.html。

四乾闥婆王──樂乾闥婆王、樂音乾闥婆王、美乾闥婆王、美音乾闥婆王，各與若干百千眷屬俱。[38]四阿修羅王──婆稚阿修羅王、佉羅騫馱阿修羅王、毘摩質多羅阿修羅王、羅睺阿修羅王，各與若干百千眷屬俱。[39]四迦樓羅王大威德迦樓羅王、大身迦樓羅王、大滿迦樓羅王、如意迦樓羅王，各與若干百千眷屬俱。[40]

主要分布在圖六A區左右前方欄杆結界的壇場內。乾闥婆王亦是玉帝的樂神，為釋提桓因奏輕鬆的音樂。阿修羅王又名無端正，也稱為無酒，因為彼有天福而無天權，男的面貌奇醜，女的卻很漂亮。他們愛鬥爭作戰，一如世上好戰份子及凶狠之猛獸。迦樓羅王是大鵬金翅鳥，羽毛金色。[41]

藏經樓「靈山勝會」經變圖浮雕畫面，於佛前壇場左右共十四位手執樂器者中未見頭上有角者，故不易分辨出四緊那羅王與四乾闥婆王在佛前壇場的左右位置。

（6）韋提希子阿闍世王與若干百千眷屬。[42]

韋提希子阿闍世王與若干百千眷屬，屬於圍繞在佛陀四周的「四眾」之二，即比丘、比丘尼之外的優婆塞（在家男居士）及優婆夷（在家女居士）。主要分布在圖二左右C區的正旁邊。

【38】　後秦・鳩摩羅什奉詔譯，《妙法蓮華經》，T09n0262p2a25-b01。

【39】　後秦・鳩摩羅什奉詔譯，《妙法蓮華經》，T09n0262p2b02-04。

【40】　後秦鳩摩羅什奉詔譯，《妙法蓮華經》，T09n0262p2b05-06。

【41】　宣化主講（1968），《妙法蓮華經淺釋》，http://siddham.org/yuan3/shuanhua/lecture_fw_content.html。

【42】　後秦・鳩摩羅什奉詔譯，《妙法蓮華經》，T09n0262p2b07。

二、人證

　　天台宗智顗（538-597）南朝陳、隋時代的一位高僧，世稱智者大師，是中國天台宗的開宗祖師。於二十三歲時，入光州大蘇山投禮慧思禪師（515-577），慧思禪師一見，欣喜歎曰：「昔日靈山同聽法華，宿緣所追，今復來矣！」智者大師依慧思禪師的指導，勤修普賢道場，修習法華三昧行，日以繼夜，依教窮研。其誦持《法華經》〈藥王菩薩本事品〉至「是真精進，是名真法供養如來！」[43]智者大師因此得到「說法人中，最為第一」之稱譽。如《隋天台智者大師別傳》記云：

> 於是昏曉苦到，如教研心。於時但勇於求法，而貧於資供。切柏為香，柏盡則繼之以栗。捲簾進月，月沒則燎之以松。息不虛黈，言不妄出。經二七日，誦至〈藥王品〉諸佛同讚：「是真精進，是名真法供養！」到此一句，身心豁然，寂而入定，持因靜發。照了法華，若高輝之臨幽谷；達諸法相，似長風之游太虛。將證白師，師更開演，大張教網，法目圓備；落景諮詳，連環達旦。自心所悟，及從師受；四夜進功，功逾百年。問一知十，何能為喻？觀慧無礙，禪門不壅；宿習開發，煥若華敷矣！思師歎曰：「非爾弗證，非我莫識。」所入定者，法華三昧前方便也。[44]

　　智者大師曾親證親示，並讚歎修持法華三昧殊勝的功德利

【43】　姚秦·鳩摩羅什譯，《妙法蓮華經》卷4，〈藥王菩薩本事品第二十三〉，T09n0262p47c03。

【44】　隋·灌頂撰，《隋天臺智者大師別傳》，T50n2050p191c-192a。

益，勸修云：「得如上所說種種勝妙功德者，亦當於三七日中，一心精進修法華三昧。」[45]

第五節、「靈山勝會」浮雕之時代意義與價值

接著將對「靈山法華勝會」經變圖浮雕的內在意義與內容作綜合詮釋如下五點：

一、「靈山」新解

佛陀早已入滅，「靈山法華勝會」雖已成過往，但時空轉換到了中國佛教，具體的「靈鷲山」已轉化為抽象的「靈山」，指人們的良知、良能，即修持內心世界的意思，意謂佛菩薩不是遠在天邊，而是就在我們的自性裡，從來就沒有離開過我們，[46]如日治時期印行的《賢良經》（《金剛科儀》）勸善歌謠曰：「佛在靈山莫遠求，靈山只在汝心頭，人人有個靈山塔，好向靈山塔下修。」[47]一方面強調自性靈明，一方面又著重解脫的修行。星雲《星雲說偈》對此偈語的看法認為人人有個靈山塔，「佛在靈山莫遠求」，指靈山並非遠在印度的靈鷲山，「靈山就在汝心頭」，其實人與生俱來內心的真如自性、佛性，就是靈山，「人人有個靈山塔」，每個人心中都有一座靈山塔，都有真如自性，

【45】　宋・遵式述，《法華三昧懺儀》，T46n1941p949b14。

【46】　海靈兒的靈修論談（2007）Yurong / Xuite日誌2007.4.5，https://blog.xuite.net/yurong2500/twblog1/118931472-%E4%BB%80%E9%BA%BC%E5%8F%AB%E5%81%9A%E9%9D%88%E5%B1%B1%3F。

【47】　明・通忍說、行導編，《朝宗禪師語錄》，《嘉興大藏》經冊34，玄關修持（85）（臺北州海山郡板橋街一四三林闊嘴）#DD000085 勸善歌謠民俗，https://goods.ruten.com.tw，2016.11.23。

因此「好向靈山塔下修」，必須自己向內心好好修行。[48]「悟」字即「吾心」，《六祖大師法寶壇經》亦曰：「我心自有佛，此佛是真佛，我若無佛心，何處覓真佛。」[49]觀世音菩薩是在自己家裡，佛祖也是在我們的心中，能孝順父母，多行慈悲，多修道德，就是我們人人自性的一座靈山寶塔了。[50]

　　有云「法會」，為「以法相會」，也可以說是重現佛陀當時說法的勝會。藏經樓巨幅「靈山勝會」經變圖浮雕，讓目擊者得以感受「靈山法華勝會」之佛陀說法，儼然未散！與諸上善人「同聽法華」，同共修持——也是「宿緣所追」，因此此生能繼續同修法華。[51]此浮雕圖意味著求法者繼續向上，同登法界之精神。[52]

二、四眾一家

　　佛門常說：「叢林以無事為興隆」，人和，才能無事。僧團裡，平時依「六和敬」來維繫人事的和諧，所以出家人又稱「和尚」，即「以和為尚」；儒家則主張「以和為貴」，自古聖賢也都提倡「和」。佛教以「六和合」來建設僧團在相處上、見解上、生活上等各方面的共識與實踐。所謂「和合」，指的就是

【48】　星雲大師（2012），《星雲說偈》人人有個靈山塔2012/9/7《人間福報》
　　　　http://www.merit-times.com.tw/NewsPage.aspx?Unid=273513。

【49】　唐・宗寶編，《六祖大師法寶壇經》，T48n2008p0345c26。

【50】　星雲大師（2012），《星雲說偈》人人有個靈山塔2012/9/7 《人間福報》
　　　　http://www.merit-times.com.tw/NewsPage.aspx?Unid=273513

【51】　釋印隆（2017），「靈山說法圖」2017.6.23 http://dharma-yinlung.blogspot.
　　　　com/2017/06/blog-post_23.html。

【52】　https://fgsdharma.org/?page_id=59。

「理和」與「事和」，即僧眾在真理與行事方面都能和諧相處的意思。[53]「六和」即：

第一、見和同解：即思想的統一。

第二、戒和同修：即法制的平等。

第三、利和同均：即經濟的均衡、共享。

第四、意和同悅：即心意的和諧。

第五、口和無諍：即語言的喜悅。

第六、身和同住：即居住的安樂。[54]

六和敬中，戒和同修、見和同解、利和同均，是和合的本質；身和同住、口和無諍、意和同悅是和合的表現。《雜含經》摩訶迦旃延答梵志言：「貪欲繫著因緣故，王、王共諍，婆羅門居士、婆羅門居士共諍。……以見欲繫著故，出家、出家而復共諍」。[55]僧團確立在見和、戒和、利和的原則上，才會有平等、和諧、民主、自由的團結，才能吻合釋尊的本意，負擔起住持佛法的責任。[56]

今日的社會，有因思想、見解不同，而黨派壁壘分明；也有因信仰不同，彼此相互排擠；甚至語言、風俗、習慣、地域的不同，造成紛爭不斷。《阿彌陀經》也提到西方極樂淨土，是「諸

【53】　星雲大師（2015），《佛法真義》〈星雲大師現代詮釋-六和敬〉，2015/2/13
　　　　http://www.merit-times.com.tw/NewsPage.aspx?unid=389164。

【54】　星雲大師（2015），《佛法真義》〈星雲大師現代詮釋-六和敬〉，2015/2/13
　　　　http://www.merit-times.com.tw/NewsPage.aspx?unid=389164。

【55】　劉宋・求那跋陀羅譯，《雜阿含經》卷二〇・五四六經，T2n99p。

【56】　星雲大師（2015），《佛法真義》〈星雲大師現代詮釋-六和敬〉，2015/2/13，
　　　　頁？。http://www.merit-times.com.tw/NewsPage.aspx?unid=389164。

上善人，聚會一處」，之所以如此，就是因為和諧。[57]「靈山法華勝會」浮雕畫面的聞法者含蓋社會各階層，共聚一堂聽聞《法華經》，超越佛陀時代印度四姓階級社會的不平等，展現融合與和諧氣氛，呼應當今「地球村」的世界觀。甚至由前述世界觀擴大到天界、聲聞、緣覺等超越欲界眾生的宇宙觀。

三、平等受教權

承上「靈山法華勝會」四眾一家理念，更顯現經變圖中四眾六類聞法者所蘊含的平等受教權深意。不管貧富貴賤，或來自社會那個階層，為求真理，人人都有平等的受教權。如我國憲法第一百五十九條：「國民受教育之機會，一律平等。」[58]可見此基本權利之主體應為每一個人。又如教育基本法的第四條：「人民無分性別、年齡、能力、地域、族群、宗教、信仰、政治、理念、社經地位及其他條件，接受教育之機會一律平等。」[59]與第二條：

> 人民為教育權之主體。教育之目的以培養人民健全人格、民主素養、法治觀念，人文涵養、強健體魄及思考、判斷與創造能力，並促進其對基本人權之尊重、生態環境之保護及對不同國家、族群、性別、宗教、文化之了解與關懷，使其成為具有國家意識與國際視野之現代化國民。為實現前項教育目的，國家、教育

【57】　佛法概論－六和敬http://yinshun-edu.org.tw/en/book/export/html/1510。

【58】　許慶雄（1992），《憲法入門》，台北：月旦法學雜誌。

【59】　許育典（2002），〈學習自由、教育基本權與二一退學〉，《教育研究月刊》，97，頁46。

機構、教師、父母應負協助之責任。[60]

　　相對於受教者則是負責傳道、授業、解惑的教育者，「靈山法華勝會」說法者的佛陀，被尊為偉大的教育家，「能以一音演說法，眾生隨類各得解」。《妙法蓮華經》〈安樂行品第十四〉就有強調教育者應謹守的平等原則，「不應戲論諸法，有所諍競，當於一切眾生起大悲想；於諸如來起慈父想；於諸菩薩起大師想；於十方諸大菩薩，常應深心恭敬禮拜，於一切眾生平等說法，以順法故，不多不少，乃至深愛法者，亦不為多說。」[61]教育基本法第三條亦規範：「教育之實施，應本有教無類、因材施教之原則，以人文精神及科學方法，尊重人性價值，致力開發個人潛能，培養群性，協助個人追求自我實現。」[62]

　　教育者講授同樣的內容，受教者隨所聽聞各解其意，解意雖有快慢深淺，但人人佛性本具，都具有開悟的潛能，終有一天都能開啟成佛潛能。故《妙法蓮華經》在序品介紹完蒞臨盛會的參與者後，隨後幾品即陸續為這些受教者受成佛記，即「三乘歸一佛乘」。故此「靈山勝會」經變圖浮雕意味著求法者繼續向上，同登法界的精神。[63]但成佛前的養成時間就有長短之別，要有佛

【60】　許育典（2002），〈學習自由、教育基本權與二一退學〉，《教育研究月刊》，97，頁46。

【61】　後秦・鳩摩羅什奉詔譯，《妙法蓮華經》，T09n0262p38b11-14。

【62】　許育典（2002），〈學習自由、教育基本權與二一退學〉，《教育研究月刊》，97，頁48。

【63】　藏經樓首度開放 三寶具足度眾生【人間社記者 陳璿宇 大樹報導】2016-02-16，http://www.lnanews.com/news/%E8%97%8F%E7%B6%93%E6%A8%93%E9%A6%96%E5%BA%A6%E9%96%8B%E6%94%BE%20%20%E4%B8%89%E5%AF%B6%E5%85%B7%E8%B6%B3%E5%BA%A6%E7%9C%BE%E7

菩薩等善知識的引導外，關鍵在受教者自身的自覺。有覺察到自己的不足、渴求解脫煩惱、成就佛道以利益眾生的決心，才會自願與會聞法、精進邁向自學之道。

四、生活即修行

在中國佛教寺廟，法會午供，都會先三稱「南無靈山會上佛菩薩」，再依序恭請如下諸佛菩薩：

南無常住十方佛　南無十方三世一切佛

南無常住十方法　南無大智文殊師利菩薩

南無常住十方僧　南無大行普賢菩薩

南無清淨法身毘盧遮那佛　南無大悲觀世音菩薩

南無圓滿報身盧舍那佛　南無大願地藏王菩薩

南無千百億化身釋迦牟尼佛　南無護法諸天菩薩

南無消災延壽藥師佛　南無伽藍聖眾菩薩

南無極樂世界阿彌陀佛　南無歷代祖師菩薩

南無當來下生彌勒尊佛　南無華嚴海會佛菩薩[64]

上述佛前大供是佛教寺廟中常見的一種宗教儀式。每當農曆初一及十五、諸佛菩薩誕辰，或是當日有信眾供齋，均需在午時以前舉行上供儀式，以供養十方諸佛與一切法界眾生。足見佛教的三餐，是透過佛供於生活中效法諸佛菩薩的典範修行和救渡眾

%94%9F.html。

【64】《佛前大供儀軌》，嘉義寂光寺網站http://www.jiguangtemple.org/wwwtest/node/383。

生的意義，而不是單純的進食維生活動而已。[65]

五、符應生命教育

　　上述藏經樓「靈山法華勝會」經變圖的內在意義，三乘歸一佛乘，符應2003年由孫效智等二十餘位各領域的學者所建構的生命教育三大領域的第一大領域「終極課題的探索與實踐」：藉以引領學生進行終極課題與終極實踐的省思，包括終極關懷、生死關懷與臨終關懷之實踐，以建構深刻的人生觀、宗教觀與生死觀。涉及「生死尊嚴」、「信仰與人生」等兩個單元。

　　四眾一家與平等受教權符應生命教育的第二大領域倫理反思與生活美學：藉以培養學生道德思考能力，探討倫理本質，並學習「態度必須公正，立場不必中立」的精神，來反省生命中之重大倫理議題，與培養美與善的生活美學。內容包括「良心的培養」、「能思會辨」、「敬業樂業」、「社會關懷與社會正義」與「全球倫理與宗教」等五個單元。

　　強調每個人心中都有一座靈山塔，都有真如自性的「靈山」新解，與生活即修行，符應生命教育的第三大領域人格統整與靈性提升：藉以內化學生的人生觀與倫理價值觀，以統整其知情意行與身心靈，提升其生命境界。包含「欣賞生命」、「做我真好」、「生於憂患」、「生存教育」、「人活在關係中」等五個單元。

【65】　李玉珍、黃國平撰，「宗教知識」https://religion.moi.gov.tw/Knowledge/Content?ci=2&cid=223。

第六節、結語

藏經樓「靈山勝會」經變圖浮雕是佛光山三期建築中最後一組戶外立體浮雕圖,堪稱是世界最大的水泥經變圖浮雕。佛光山第一期大悲殿12幅「觀世音菩薩應化事蹟」浮雕,以《妙法蓮華經·普門品》為依據,宣說觀世音菩薩對凡人的應化事蹟。第二期佛館「佛陀行化本事圖」、《禪畫禪話》與《護生畫集》等三組戶外浮雕圖,由佛陀行化本事圖,到禪師的禪話,再到護生惜物等三次第,猶如聲聞、緣覺與菩薩三乘,最後期則三乘歸一佛乘的「靈山勝會」經變圖浮雕,以圓滿佛道。

依潘諾夫斯基三階段圖像分析藏經樓「靈山勝會」經變圖浮雕,結語如下:

一、外觀描述:「靈山勝會」水泥經變圖浮雕全長寬44米X 5米,色彩是歷經十二道工法,逐一上色,為搭配四周的石材,採暖色系,融合天然地理景致。整幅經變圖以中央盤坐的佛像為主軸,與環繞著各法界眾生之間有主客關係。手持不同法器為重點,故線條較為細膩。佛像身上所披衣物亦較為鮮艷。聞法眾以中央盤坐的佛像近乎對稱向左右前後上下布局,即使略有差異,亦不影響其對稱性。整幅經變圖浮雕色彩由近至遠的豪放度逐漸擴大,尤其是背景的樓閣部分。因為是半立體浮雕,且在佛的光明澈照下,每尊人物未見有光線產生的陰影設計。

二、圖像分析:「靈山勝會」經變圖浮雕主要呈現《妙法蓮華經》的法華會,是佛在王舍城耆闍崛山中宣講。本經旨在闡述「一佛乘」的道理,弘揚「三乘歸一」,即聲聞、緣覺、菩薩

三乘歸於一佛乘，指出一切眾生皆能成佛。與會對象有菩薩、二乘、天、人等六類大眾雲集聽法，有緣者終蒙佛逐一受成佛記。天台宗智者大師亦曾親證親示，並讚歎修持法華三昧殊勝的功德利益，得趣入大乘實相妙理。

　　三、圖像綜合：「靈山法華勝會」經變圖浮雕的內在意義與內容蘊涵共有五點：

　　（一）「靈山」新解：由印度實地靈鷲山轉變為中土的靈山—內心的真如自性、佛性。「靈山法華勝會」之佛陀說法，儼然未散！觀賞者猶如仍與諸上善人「同聽法華」，同共修持。

　　（二）四眾一家：「靈山法華勝會」經變圖面的聞法者含蓋社會各階層，共聚一堂聽聞法華經，超越佛陀時代印度四姓階級社會的不平等，展現僧團六和敬的融合與和諧氣氛，呼應當今「地球村」的世界觀，與超越欲界眾生的宇宙觀。

　　（三）平等受教權：「靈山法華勝會」四眾一家理念，凸顯經變圖浮雕中四眾六類聞法者所蘊含的平等受教權深意。不管富貴貧賤，或來自社會那個階層，為求真理，人人都有平等的受教權。符合我國憲法第一百五十九條：「國民受教育之機會，一律平等。」說法者的佛陀，被尊為偉大的教育家，「能以一音演說法，眾生隨類各得解」，符合教育基本法第三條亦規範：「教育之實施，應本有教無類、因材施教之原則，以人文精神及科學方法，尊重人性價值，致力開發個人潛能，培養群性，協助個人追求自我實現。」「靈山勝會」經變圖浮雕畫意味著求法者繼續向上，同登法界的精神。但成佛前的養成時間就有長短之別，要有佛菩薩等善知識的引導外，關鍵在受教者自身的自覺。

（四）生活即修行：中國佛教寺廟，每天午課－佛前大供，都會先三稱「南無靈山會上佛菩薩」，以供養十方諸佛與一切法界眾生。佛教的三餐，是透過佛供於生活中效法諸佛菩薩的典範修行和救渡眾生的意義，而不是單純的進食維生活動而已。

（五）符應生命教育：三乘歸一佛乘，符應生命教育的第一大領域「終極課題的探索與實踐」；四眾一家與平等受教權符應生命教育的第二大領域倫理反思與生活美學；強調每個人心中都有一座靈山塔，都有真如自性的「靈山」新解，與生活即修行，符應生命教育的第三大領域人格統整與靈性提升。

2017年才完成的藏經樓「靈山勝會」經變圖浮雕，雖僅是一面牆壁上的一幅浮雕圖，卻搭起了印中古今之間的佛教橋樑，串起了西元前六世紀迄今近三千年的時間流於一剎那間俱現的法華海會勝境。

四、教化貢獻

藏經樓「靈山勝會」經變圖浮雕，高度符應佛光山弘揚人間佛教的「以教育培養人才、以文化弘揚佛法、以慈善福利社會、以共修淨化人心」四大宗旨，以及與時俱進的時代教育價值，彰顯佛光山人間佛教結合教育與文化弘法的功能，對於佛光山人間佛教的推動具有相當大的貢獻。

第八章　總結

　　本章計有兩節，分別總結本書依據圖像學三階研究分析佛光
山大悲殿外牆12幅「觀音菩薩應化事蹟」、佛館22幅「佛陀行化
本事圖」、佛館40幅《禪畫禪話》、佛館70幅《護生畫集》、佛
館玉佛殿左右「東方藥師世界」與「西方極樂世界」2幅浮雕，以
及藏經樓「靈山勝會」等六組半立體浮雕的研究成果，與希冀達
到的貢獻。

第一節、研究成果

　　本書依據德國潘諾夫斯基圖像分析法三個步驟的研究分析結
果如下：

　　一、圖像外觀：從畫面構圖上來看這六組浮雕，「觀音菩
薩應化事蹟」經變圖在雲空中的觀音菩薩與獲救渡者之間有上下
關係；「佛陀行化本事圖」浮雕中佔一半畫面的佛陀與得度者之
間有聖凡關係；《禪畫禪話》浮雕中各佔一半畫面的禪者與學僧

之間有對等關係；《護生畫集》浮雕中飛禽走獸與人類之間有卑賤關係；「東方藥師世界」與「西方極樂世界」經變圖則各以藥師佛與阿彌陀佛及其左右補處菩薩為核心，與環繞四周的佛國眾生之間有主從關係；「靈山勝會」經變圖浮雕則以說法者佛陀為核心，與環繞著各法界眾生之間有主客關係。

　　從對象來看佛光山這六組浮雕，除了70幅《護生畫集》中67幅浮雕對象都是飛禽外，其他五組浮雕主要以人為主，其中穿插極少數的動物，如馬驢、龍虎、羊鹿、貓狗與龜象等。

　　此外，從外觀來看佛光山這六組浮雕有如下七個唯一：

　　（一）色彩：大悲殿外牆12幅「觀音菩薩應化事蹟」經變圖浮雕是六組浮雕中唯一單一素色。佛館玉佛殿左右「東方藥師世界」與「西方極樂世界」2幅浮雕，以及藏經樓「靈山勝會」兩組為鮮艷的彩色浮雕，畫面以中央盤坐手持不同法器的佛像為主軸，線條相當細膩。佛像身上所披衣物特別亮麗多彩，以佛為中心色彩漸次淡化，並對稱性地向左右前後上下延伸構圖出不同的聞法眾，即使略有差異，亦不影響其對稱性。整幅浮雕圖像色彩由近至遠的豪放度逐漸擴大，尤其是背景的樓閣部分。

　　（二）形狀：佛館的70幅《護生畫集》浮雕是六組浮雕中唯一圓形外框，而非如其他五組浮雕的長方形框。

　　（三）材質：佛館玉佛殿左右的「東方藥師世界」與「西方極樂世界」經變圖浮雕，是六組浮雕中唯一玉片鑲崁而成，而非泥塑。

　　（四）位置：佛館玉佛殿左右的「東方藥師世界」與「西方極樂世界」經變圖浮雕，是六組浮雕中唯一安置在室內的殿堂

裡，而非如其他五組浮雕設在室外的長廊或外牆上。

（五）數量：藏經樓「靈山勝會」經變圖浮雕是六組浮雕中唯一單一幅且是最大一幅的浮雕，而非像其他五組為多數系列浮雕。

（六）助刻：大悲殿外牆12幅觀音菩薩應化事蹟浮雕，是六組浮雕中唯一刻有助刻者芳名。筆者認為是佛光山開山之初，經費短缺，僅能單興建一座殿堂，功德項目有限之故。自從1996年，在大雄寶殿後方兩側佇立的「金佛樓」與「玉佛樓」之間的如來殿前，設立佛光山三十周年紀念碑時，就開始統一將功德主芳明刻在整面牆的功德榜上了。

（七）尺寸：大悲殿外牆12幅「觀音菩薩應化事蹟浮雕」是六組浮雕中唯一尺寸不一的浮雕組。除了藏經樓「靈山勝會」經變圖浮雕是六組浮雕中唯一單一幅浮雕，佛館玉佛殿左右的「東方藥師世界」與「西方極樂世界」是對稱的兩幅經變圖浮雕外，其餘四組都是大數量的浮雕組，但尺寸大小都是一致的。唯有大悲殿外牆12幅「觀音菩薩應化事蹟圖」浮雕，受限大悲殿的深度，兩側外牆最後一幅浮雕寬度僅有300公分，而非如其他10幅320公分的正方型圖像。

佛光山這六組浮雕中的佛館「佛陀行化本事圖」、《禪畫禪話》、《護生畫集》，與藏經樓「靈山勝會」等四組半立體浮雕，都是出自藝術家施金輝繪圖，再由葉先鳴老師水泥雕塑、彩繪家陳明啟製作，所以都具有極為相似的風格。

二、圖像內涵：從內涵來看佛光山六組浮雕，有如下面五項研究成果。

　　（一）佛光山三期建築六組浮雕中，大悲殿外牆12幅「觀音菩薩應化事蹟」浮雕、佛館22幅「佛陀行化本事圖」浮雕，與佛館玉佛殿左右「東方藥師世界」與「西方極樂世界」等三組浮雕下面均設有中文解說牌，較晚期興建的後兩組佛館經變圖浮雕還加上英文說明。其他三組中晚期完成的40幅《禪畫禪話》浮雕、70幅《護生畫集》浮雕與藏經樓「靈山勝會」經變圖浮雕，則將中文名稱與文字說明融在畫中。可見此六組浮雕圖為接引朝山者的需求，與時俱進做了調整。

　　（二）六組浮雕內容都是依據一經或一書（畫冊）勾勒成。佛館22幅「佛陀行化本事圖」浮雕內容出自佛陀的一生。佛館40幅《禪畫禪話》浮雕依據1993年大陸知名藝術家高爾泰、蒲小雨夫婦以《星雲禪話》為體材所畫的百幅禪畫人物。佛館70幅《護生畫集》浮雕依據豐子愷450幅《護生畫集》。佛館玉佛殿左右「東方藥師世界」與「西方極樂世界」浮雕，分別依據《藥師琉璃光如來本願功德經》藥師咒，與《佛說阿彌陀經》往生咒。藏經樓「靈山勝會」經變圖浮雕則依據《妙法蓮華經》。最早興建的大悲殿外牆12幅「觀音菩薩應化事蹟」浮雕，摘錄〈普門品〉的簡短經文，但有輔以不同經書或專書的觀音菩薩應化事蹟圖像做印證，略異於佛光山其他五組浮雕的文字與圖像，都是直接出自一部專經或專書。除《禪畫禪話》與《護生畫集》兩組浮雕外，其他四組都屬經變圖。

　　（三）佛館22幅「佛陀行化本事圖」、玉佛殿左右「東方藥師世界」與「西方極樂世界」，與藏經樓「靈山勝會」等三組浮雕的整幅畫面中，以中央盤坐的佛像為主軸，後兩組並以手持

不同法器為重點，故線條較為細膩。佛像身上所披衣物亦較為鮮艷，聞法眾以中央盤坐的佛像近乎對稱向左右前後上下布局，即使略有差異，亦不影響其對稱性。整幅浮雕圖色彩由近至遠的豪放度逐漸擴大，尤其是各幅浮雕的背景部分。因為是半立體浮雕，且在佛的光明澈照下，每尊人物未見有光線產生的陰影設計。

　　（四）佛光山這六組浮雕都是以圖像來講經說法，圖像人物透過極為細膩精緻的線條以成形，並傳神地散放出恭謹虔誠、禪師的苦口婆心，學僧與信眾的迷惑神態、渴盼得救等的寄託感情，讓觀賞者在瞻仰這些浮雕後，有頓覺心曠神怡，束縛如獲解脫的投射效果。佛光山利用這六組浮雕以看圖講故事的方式來傳播人間佛教，容易與人接心、讓現代人接受。

　　（五）佛館四組共134幅浮雕，分別為22幅「佛陀行化本事」浮雕、40幅《禪畫禪話》浮雕、70幅《護生畫集》浮雕與玉佛殿左右「東方藥師世界」與「西方極樂世界」2幅浮雕，前三組為泥塑，後一組為玉片鑲崁，不管組數或幅數與材質種類，都達到佛光山三期建築浮雕設置的巔峰。

　　三、意義價值：從意義價值來看佛光山六組浮雕，有如下九個研究成果。

　　（一）生命教育：佛光山六組浮雕圖都蘊含了圖像學的隱喻與意涵，而這些隱喻都在傳遞著生命教育「終極課題的探索與實踐」、「倫理反思與生活美學」與「人格統整與靈性提升」三大領域的意涵，首先，都具有建構深刻的人生觀、宗教觀與生死觀的終極關懷、生死關懷與臨終關懷之實踐的蘊義。其次，都具

有培養學生道德思考能力，探討倫理本質，並學習「態度必須公正，立場不必中立」的精神，來反省生命中之重大倫理議題，與培養美與善的生活美學的蘊義。最後，都具有內化學生的人生觀與倫理價值觀，以統整其知情意行與身心靈，提升其生命境界的蘊義。佛光山六組浮雕值得推薦為當今各級學校現成的生命教育的教材。

（二）教化貢獻：佛光山六組浮雕壁畫普遍都有達到藝術性、教育性、宗教性與社會性四項成就，完全符應佛光山四大宗旨「以文化弘揚佛法，以教育培養人才，以慈善福利社會，以共修淨化人心」，對於佛光山人間佛教的推動具有相當大的貢獻。無論是觀世音菩薩的應化、自在、慈悲、智慧四種功行；佛陀啟示大眾見賢思齊，以開啟清淨本性；禪師的簡單純樸、直下承擔、隨緣自在等特質；《護生畫集》圖像啟示大眾愛惜生命、慈悲護生、超越宗教、與時俱進的度眾特質；「西方極樂淨土」的莊嚴清淨、平等善良，與「東方藥師世界」的清靜光明、聰慧滿願；或是藏經樓「靈山勝會」的「靈山」新解、四眾一家的「地球村」觀念、平等受教權與生活即修行，再再呼應佛光山的四大宗旨。

（三）三乘歸一：依據佛光山建築群中六組浮雕設置的先後，可見星雲蘊藏其中的《法華經》「三乘歸一佛乘」思想，由佛光山第一期大悲殿外牆的12幅「觀世音菩薩應化事蹟圖」浮雕，以《妙法蓮華經・普門品》為依據，宣說觀世音菩薩對凡人的應化事蹟。到第二期佛館的22幅「佛陀行化本事」浮雕、40幅《禪畫禪話》浮雕，與70幅《護生畫集》浮雕等三組戶外浮雕壁

畫，由佛陀行化本事，到禪師的禪話，再到護生惜物等三次第，猶如聲聞、緣覺與菩薩三乘，最後期依據一組三乘導向一佛乘的「靈山勝會」浮雕，以圓滿佛道。展現佛光山推動人間佛教的究竟旨意。

（四）12幅大悲殿「觀音菩薩應化事蹟」浮雕，有〈普門品〉的經文與事蹟印證，具有科學實證精神，兼具理論與實踐面，符應現代教育政策，能與時俱進。並完整保留半個世紀前寺院純樸的建築風格，為台灣近代佛教與佛光山發展史留下史蹟，值得做為後人研究參考的史料。

（五）《禪畫禪話》由平面創作《禪話禪畫》走向立體浮雕載體，顯現了禪畫中的「畫中有禪，禪中有畫」的特徵，不但表現人人本自具足的禪心佛性。更發揮了禪畫寓教於樂的效果。浮雕內容以禪師與學僧或信眾的對話為主，故畫面中二人物大小一致，展現禪的平等性。

（六）佛館70幅《護生畫集》浮雕題材選自豐子愷六冊《護生畫集》之第一與第二冊，包括由弘一大師題詩的兩冊，與豐一吟的護生畫作。內容以人與動植物的互動為主，與動物互動的題材佔57幅居多，僅有動物佔10幅，僅有植物佔3幅。浮雕圖可分為「善愛生靈」、「戒殺警世」與「和諧家園」三類，比例為26：23：21。主旨除了護生、戒殺、善行之外，並彰顯因果報應，互助互愛的精神，以圖像藝術具體展現佛教的慈悲主義。浮雕的圖像人物透過極為簡潔的線條以成形，護生畫啟示我們要尊重、愛惜生命，讓人見之生起慈悲心，以增上社會善良之風。

（七）「東方藥師世界」藥師琉璃光包含相好光明、居住環

境優雅清淨，玉片鑲崁而成的「東方琉璃世界」經變圖浮雕，富有寶石富貴堅定恆常持久意，對於生態環境遭到嚴重破壞、戰亂頻繁、病毒傳播、絕症病苦、盜賊橫行、經濟蕭條貧困之當代，能有如藥師佛世界的優越光明的居住環境、解脫一切苦難、安定人心、免除恐懼、延年益壽與現世得滿願的功能就很重要。

（八）西方極樂淨土是一個莊嚴、清淨、平等、善良，沒有貪念、嫉妒、憤怒、懦弱等思想的世界，對活在品德頹喪，充滿工作壓力，互相傷害猜疑，爾虞我詐、勾心鬥角的現代人，具有發聾震耳的提醒作用。

（九）值此本位主義、道德淪喪、是非顛倒、價值錯亂的時代，諸佛菩薩的慈悲救濟、平等接引，具有自度度人、自覺覺他、慈悲無障礙的時代意義與價值。

第二節、研究貢獻

希冀本書的研究成果有達到如下五項貢獻：

一、可做為各級學校生命教育課程的教材，落實教育部生命教育實施計畫。

二、增強佛光大學與佛館的產學合作，突顯本校佛教辦學的特色。

三、深化佛館的導覽解說內涵，與強化佛館的文化教化功能。

四、提升興趣佛教浮雕藝術者的認知層面與生命境界。

五、提供後人進行相關研究的文獻參考。

參考書目

一、佛典與古籍

後漢‧安世高譯，《佛說堅意經》，T17n0733。

後漢‧迦葉摩騰共法蘭譯，《四十二章經》，T17n0784。

吳‧竺律炎共支謙譯，《摩登伽經》，T21n1300。

曹魏‧康僧鎧譯，《佛說無量壽經》，T12n0360。

姚秦‧鳩摩羅什譯，《摩訶般若波羅蜜經》卷26，T08n0223。

姚秦‧鳩摩羅什譯，《妙法蓮華經》卷4，T09n0262。

姚秦‧鳩摩羅什譯，《佛說阿彌陀經》，T12n0366。

姚秦‧鳩摩羅什譯，《大智度論》卷49，T25n1509。

劉宋‧求那跋陀羅譯，《雜阿含經》卷20‧546經，T2n099。

劉宋‧求那跋陀羅重譯，《拔一切業障得生淨土陀羅尼》，
　　　T12n0368。

梁‧釋僧祐撰，《釋迦譜》卷2,4，T50n2040。

元魏‧慧覺等譯，《賢愚經》卷6，T04n0202。

元魏‧瞿曇般若流支譯，《得無垢女經》，T12n0339。

東晉‧瞿曇僧伽提婆譯，《中阿含經》，T1n026。

東晉‧瞿曇僧伽提婆譯，《增壹阿含經》卷26, 31，T02n0125。

東晉‧佛馱跋陀羅譯，《大方廣佛華嚴經》，T09n0278。

隋‧灌頂撰，《隋天台智者大師別傳》，T50n2050。

唐‧實叉難陀譯，《大方廣佛華嚴經》，T10n0279。

唐‧實叉難陀譯，《地藏菩薩本願經》卷上，T13n0412。

唐‧佛陀多羅譯，《大方廣圓覺修多羅了義經》卷1，T17n0842。

唐‧玄奘譯，《藥師琉璃光如來本願功德經》，T14n0450。

唐・玄奘譯，《佛地經論》卷6，T26n1530。

唐・玄奘譯，《阿毘達磨大毘婆沙論》卷176，T27n1545。

唐・宗寶編，《六祖大師法寶壇經》，T48n2008。

唐・百丈懷海，《百丈清規・證義記》，X63n1244。

唐・百丈懷海，《百丈懷海禪師語錄》四家語錄卷二，X69n1322。

唐・釋道世撰，《法苑珠林》，T53n2122。

唐・裴休集，《黃檗山斷際禪師傳心法要》卷1，T48n2012A。

宋・彊良耶舍譯，《佛說觀無量壽佛經》，T12n0365。

宋・遵式述，《法華三昧懺儀》，T46n1941。

宋・守倫註，明・法濟參訂，吳・閔夢得校刻，《法華經科註》，X31n0606。

北宋・釋道誠述，《釋氏要覽》，T54n2127。

南宋・洪邁撰，《夷堅志》（1162-1174），出版社：中華書局，2006。

南宋・陳振孫，《直齋書錄解題》（齋書）

元・中峰國師撰，《中峰國師三時繫念佛事》，X74n1464。

元・沙囉巴譯，《藥師琉璃光王七佛本願功德經念誦儀軌》卷2，T19n0925。

明・蓮池袾宏，《阿彌陀經疏鈔》，X22n0424。

明・超巨、超秀等編，《二隱謐禪師語錄》卷8，J28nB212。

明・通忍說、行導編，《朝宗禪師語錄》，《嘉興大藏經》冊34，玄關修持（85）

譯者不詳，《大梵天王問佛決疑經》〈拈華品第二〉，X01n027。

失譯人今附西晉錄，《佛說鬼子母經》卷1，T21n1262。

失佚附東晉錄，《般泥洹經》卷上，T01n06。

朝鮮・天頙撰，《禪門寶藏錄》（3卷），《卍新纂大日本續藏經》

冊64，No.1276【高麗 天頙撰】卷1。

二、專書

中文

弘一大師/豐子愷，如常編（2011），《護生圖》畫集，高雄市：佛光山文教基金會。

印順（1992），《藥師經講記》，台北市：正聞出版社。

如常法師編（2011），《古德偈語與佛陀行化本事》，高雄市：佛光文教基金會。

李玉珉、林保堯、顏娟英（1998），《寫給大家的佛教美術》，台北市：東華書局。

李玉珉（2001），《中國佛教美術史》，台北市：東大圖書。

李圓淨居士原著、演培法師白話講述（1993），《觀世音靈感錄》，第二篇救厄難–3。台南市：和裕出版社。

吳清山（2006），《教育法規：理論與實務》，台北市：心理出版社。

邢莉（1994），《觀音信仰》，北京市：學苑出版社。

邢莉（2001），《觀音——神聖與世俗》，北京市：學苑出版社。

佛光山宗委會（1987），《佛光山開山二十週年特刊》，高雄市：佛光出版社。

佛光山宗委會（2006），《佛光山徒眾手冊》，高雄市：佛光山宗委會。

佛光山宗委會（2007），《佛光山開山四十週年紀念特刊 6 僧信教育》，高雄市：佛光山文教基金會。

佛光山佛陀紀念館（2016），「佛陀紀念館校外教學」，2016-08-19。

林光明（1997），《往生咒研究》，台北市：佳茂出版社。

林光明（1996），《大悲咒研究》，台北市：佳茂出版社。

星雲大師審訂、潘煊撰文（2011），《人間佛國：佛光山佛陀紀念館紀事》，台北市：天下文化。

星雲大師（1997），《佛光山開山30週年紀念特刊》，高雄市：佛光文化出版公司。

星雲大師（1998），《佛教叢書・人間佛教》，高雄市：佛光出版社。

星雲大師（2008），《人間佛教叢書第四集：人間佛教書信選》，台北市：香海文化。

星雲大師、潘煊（2011），《人間佛國佛光山佛陀紀念館紀事》，台北市：天下遠見出版。

徐靜波（1987），《觀世音菩薩考述》，《觀音菩薩全書》，瀋陽市：春風文藝出版社。

森下大圓著，星雲大師譯（1998），《觀世音菩薩普門品講話》，高雄市：佛光出版社。

南懷謹（1998），《觀音菩薩與觀音法門》，台北市：老古文化事業有限公司出版。

孫效智（2006），〈歌詠生命的旋律—談高中生命的教育理念與落實〉，台北市：麗山高中生命教育研習營，2006.5.22。

孫效智（1999），《當宗教與道德相遇》，台北市：台灣書店。

孫昌武（1996），《中國文學中的維摩與觀音》，北京市：高等教育出版社。

煮雲法師著（1983），《煮雲法師全集》第八冊，《南海普陀山傳奇異聞錄》，台南市：台南紡織公司。

陳立言（2005），〈生命教育在台灣之發展概況〉，2005。

陳星（2006），《弘一大師書畫研究》，太原市：北岳文藝出版社。

黃智海，印光大師鑑定（1983），《阿彌陀經白話解釋》，高雄市：裕隆印刷局。

許慶雄（1992），《憲法入門》，台北市：月旦法學雜誌。

頓覺老和尚講（1988），《觀世音菩薩普門品講記》，台北市：大覺印經會。

聖印（1995），《普門戶戶有觀音——觀音救苦法門》，台北市：圓明出版社。

管庭芬等著（2007），《天竺山志》，杭州市：杭州出版社。

趙可式等譯，Viktor E. Frankl（2008），《活出意義來》（Man' s Search for Meaning），台北市：光啟出版社。

潘煊（2011），《人間佛國》，台北市：天下遠見出版股份有限公司。

談錫永（1999），《阿彌陀經導讀》，台北市：全佛文化。

錢永鎮（1990），〈生命教育的理念與做法〉，《生命教育—教孩子走人生的路》，台北市：曉明之星出版社。

豐子愷編繪，葛兆光選譯（2001），《豐子愷護生畫集選》，台北市：書林。

釋永東（2009），〈《勝鬘經》生命教育意涵探討〉，《佛教人性與療育觀》，台北市：蘭臺出版社。

釋如常主編（2016），《博物館的奇蹟-佛陀紀念館的故事》，高雄市：財團法人人間文教基金會。

釋如常、吳棠海主編（2011），《佛教地宮還原：佛陀舍利今重現，地宮還原現真身》，高雄市：財團法人佛光山文教基金會。

〔奧〕弗洛伊德、布洛伊爾著，金星明譯（2000），《歇斯底里症研究》，台北市：，米娜貝爾出版公司。

關帝降筆（1937），《關聖帝君覺世真經》（覺世經），新北市：

正一善書出版社。外文

Martin Palmer, Jay Ramsay and Mao-Ho Kwok *"Kuan Yin: Myths and Prophecies of the Chinese Goddess of Compassion"*，published by Thorsons, San Francisco, California 1995。

工具書

丁福保（2010），《佛學大辭典》佛學問答（第四輯）。

慈怡主編（1988），《佛光大辭典》，高雄市：佛光出版社。

論文

中文期刊論文：

于君方（1999），〈多面觀音〉，《香光莊嚴》總第59期，1999年9月。

于君方（1999），〈大悲觀音〉，《香光莊嚴》總第60期，1999年12月。

于君方（2000），〈女性觀音〉，《香光莊嚴》總第61期，2000年3月。

王景林（1989），〈觀世音的來龍去脈〉，《文史知識》1989年第1期。

王美珍（2011），〈星雲大師以建築說法 打造人間佛國〉《遠見雜誌》，306期，12月。

李世偉（2004），〈戰後臺灣觀音感應錄的製作與內容〉，《成大宗教與文化學報》第四期2004年12月，頁287-310。

宋道發（1997），〈觀音感應初探〉，《法音》第12期。

貝逸文（2005），〈普陀山送子觀音與儒家孝德觀念的對話〉，《浙江海洋學院學報》第2期。

邢莉（2002），〈觀音信仰與中國少數民族〉，《中央民族大學學報》第2期。

呂秉翰、巫嘉惠（2013），〈受教權之現狀與展望〉，國立空中大
　　學社會科學系・1《社會科學學報》，20期，頁61～85。

吳永猛（1985），〈論禪畫的特質〉，《華岡佛學學報》第八期10
　　月，頁257-281。

吳瓊洳（1999），〈生命教育課程的設計〉，《台灣教育月刊》，
　　第580期，頁12-18。

佛日（1992），〈觀音圓通法門釋〉，《法音》第10期。

林福春（1994），〈論觀音形象之變遷〉，《宜蘭農工學報》總第8
　　期，6月。

施淑婷（2004），〈淺析佛禪對東坡生命智慧及文學藝術觀之影
　　響〉《中華人文社會學報》第一期，11月。

徐一智（2012），〈從六朝三本觀音應驗記看觀音信仰入華的調適
　　情況〉，《成大歷史學報》第四十三號，12月，頁57-126。

孫昌武（1992），《關於〈冥祥記〉的補充意見》，《文學遺
　　產》，第5期。

孫修身、孫曉崗（1995），《從觀音造型談佛教中國化》，《敦煌
　　研究》第1期。

孫效智（2002），〈生命教育之推動困境與內涵建構策略〉，《教
　　育資料集刊》，第二十七輯，頁283-301。

孫效智（2009），〈臺灣生命教育的挑戰與願景〉，《課程與教學
　　季刊》，12（3），頁1～26。

孫效智（2016），〈歌詠生命的旋律—談高中生命的教育理念與落
　　實〉，台北市麗山高中生命教育研習營，2006.5.22。第八卷第
　　二期「大學生命教育」專輯（12月出刊）

許育典（2002），〈學習自由、教育基本權與二一退學〉，《教育
　　研究月刊》，97，頁44-62。

郭佑孟（2000），〈大悲觀音信仰在中國〉，《覺風季刊》總第30

期。

陳立言（2004），〈生命教育在台灣之發展概況〉，《哲學與文化》31（9）。

陳威逅（2001），〈畫中有禪‧禪中有畫〉，《人生雜誌》208期。

陳清香（2012），〈佛陀紀念館的建築空間美學〉《慧炬雜誌》，571/572期合刊，頁20-25。

陳清香（1993），〈千手觀音像造型之研究〉，《空大人文學報》，第2期，4月。

黃東陽（2005），〈六朝觀世音信仰之原理及其特徵——以三種《觀世音應驗記》為線索〉，《新世紀宗教研究》，第三卷第四期，4月，頁88-114。

黃德祥（1998），〈生命教育的本質與實施〉，《台灣省中等學校輔導通迅》，第55期，頁6-10。

黃國清（2000），〈《觀世音普門品》偈頌的解讀——梵漢本對讀所見的問題〉，《圓光佛學學報》總第5期，12月。

張省卿（Chang, Sheng-Ching）（1993），〈藝術史學科的創立－德國藝術史巨擘瓦堡（Aby Warburg）〉（The emergence of history of art as a discipline of science and the art historian Aby Warburg），《藝術家》（Artist Magazine），June 1993,（265）: 447 [2018-12-19]。

張健群（2007），〈我國教育權之探討〉，《網路社會學通訊》第67期，12.15。

馮建軍（2006），〈生命教育的內涵與實施〉，《思想理論教育》上半月，頁25-29。

項裕榮（2005），〈九子母、鬼子母、送子觀音：從"三言二拍"看中國民間宗教信仰的佛道混合〉，《明清小說研究》第2期。

趙杏根（1997），〈"以色設緣"與魚籃觀音像〉，《文史雜誌》

第1期。

臺灣觀音研究工作室、南華管理學院籌備處（1995），《第一屆觀音思想與現代管理研討會會議手冊暨論文》。

蔡少卿（2004），〈中國民間信仰的社會特點與社會功能——以關帝、觀音媽祖為例〉，《江蘇大學學報》第4期。

韓秉方（2004），〈觀世音信仰與妙善的傳說——兼及我國最早的一部寶卷〈香山寶卷〉的誕生〉，《世界宗教研究》第2期。

學位論文：

王常琳（2014），〈二十一世紀新式佛塔：佛陀紀念館及其宗教、文化與教育功能的研究〉，南華大學宗教學研究所碩士論文。

王紫玲（2009），〈家長對學齡前幼兒生命教育教養態度與需求之相關研究〉，樹德科技大學幼兒保育系碩士論文。

田若屏（2002），〈莊子「無待」思想之生命教育蘊義〉，國立東華大學教育研究所碩士論文。

片谷景子（1981），〈冥報記研究〉，台灣大學中國文學研究所碩士論文。

李美蘭（2015），〈佛光山藍海策略之研究〉，佛光大學佛教學系碩士論文。

李淑芝（2011），〈以劇場理論應於佛陀紀念館之經營管理之探討〉，國立高雄應用科技大學觀光與餐旅管理研究所碩士。

李瑞欽（2013），〈佛教石窟藝術莊嚴園區之探討——兼論在台灣地區開發的可能性〉，佛光大學宗教學系碩士論文。

吳昭瑩（2013），〈國小教師生命教育態度與生命教育需求之研究~桃園縣八德市為例〉銘傳大學教育研究所碩士在職專班碩士論文。

余沛翃（2001），〈蕅益智旭《佛說阿彌陀經要解》之研究〉，國立屏東教育大學中國語文學系碩士論文。

武明進（2013），〈蓮池大師《阿彌陀經疏鈔》之研究〉，國立臺灣師範大學東亞學系碩士論文。

沈美鈴（2015），〈誦持佛教經咒對心率變異度與經絡能量關係之研究〉中國醫藥大學中西醫結合研究所碩士班論文。

邱淑美（2000），〈六祖壇經的生死哲學及其養生觀〉，東海大學哲學系碩士論文。

林茗蓁（2011），〈兩晉南北朝「救難型」觀音信仰之探究－以三種《觀世音應驗記》為討論中心〉，淡江大學XX系碩士論文。

林靜如（2000），〈沙特自由哲學及其在生命教育之蘊義〉，國立政治大學教育學系碩士論文。

林麗姬（2006），〈曉雲導師禪畫研究〉，華梵大學工業設計系碩士論文。

林麗卿（2012），〈孟子惻隱之心思想及其對國民小學生命教育的啟示〉，經國管理暨健康學院健康產業管理研究所碩士論文。

邱莉淳（2015），〈佛塔的轉型與當代應用以佛光山佛陀紀念館為例〉，佛光大學佛教學系碩士論文。

柯麗蓉（2008），〈大專校院高階主管生命態度與學校生命教育實踐關係之研究〉，國立高雄師範大學教育學系碩士論文。

馬玉紅（1996），〈雲岡石窟造象之研究〉，文化大學藝術研究所碩士論文。

梁玉枝（2008），〈禪思想與禪畫之探討〉，華梵大學工業設計學系碩士論文。

陳莉榛（1999），〈印度初期佛教藝術「踰城出家」的藝術風格與圖像學特色：參照佛傳經典的研究〉，華梵大學東方人文思想研究所論文。

陳璵惇（2011），〈印尼婆羅浮屠迴廊浮雕風格之探究〉，國立暨南國際大學東南亞研究所論文。

張永年（2004），〈杏林子的散文世界：兼論對生命教育的啟發〉，國立彰化師範大學國文學系碩士論文。

張達欣（2012），〈永恆教育與全人教育的對話—以百翰楊、輔仁、中原三所基督宗教大學生命教育為例〉，銘傳大學教育研究所碩士在職專班碩士論文。

黃瑛仍（2002），〈國小生命教育統整課程設計與實施成效之研究〉，國立屏東師範學院心理輔導教育研究所碩士論文。

莊月香（2014），〈《六度集經》的菩薩行思想及其對當代生命教育的啟發〉，南華大學宗教學研究所碩士論文。

莊錫欽（2003），〈高級職校教師心靈特質、生命意義感與生命教育態度之關係研究〉，國立彰化師範大學教育研究所碩士論文。

陳佳慧（2000），〈家長參與國小生命教育之研究——以「彩虹生命教育課程」為例〉，國立臺灣師範大學教育學系碩士論文。

陳歆妤（2006），〈乙所國小教師的生命教育認知與課程實施意見之研究〉，國立臺北教育大學教育政策與管理研究所碩士論文。

陳麗君（2009），〈佛號與咒語對末期病患靈性照護之應用〉，佛光大學宗教學研究所碩士論文。

陳麗鈴（2009），〈戲劇活動生命教育模式對於國小學童生命教育之學習成效研究~以嘉義縣某國小為例〉，南華大學生死學研究所碩士論文。

楊靜芳（2011），〈圓照寺「以藝弘道」之實踐：佛教經義融入藝術創作研究〉，文藻外語學院創意藝術產業研究所碩士論文。

楊雅蘭（2000），〈阿姜塔石窟中佛傳與本生壁畫之研究——以第1、2、16、17號石窟為主〉，華梵大學東方人文思想研究所論文。

劉怡（2013），〈繪本教學對國小二年級學童生命教育 成效之研究-
以小小真愛生命教育繪本為主〉，華梵大學工業工程與經營資
訊學系碩士論文。

歐陽國榮（2005），〈儒道生死觀對生命教育的啟示之研究〉，國
立臺東大學教育研究所碩士論文。

蔡佩璇（2012），〈宗教觀光涉入、旅遊動機、體驗及忠誠度之相
關研究─以佛陀紀念館為例〉，國立高雄應用科技大學觀光與
餐旅管理研究所碩士論文。

鄭心婷（2012），〈生命教育對生命意義價值觀影響之研究─以雲
林科技大學生命教育課程為例〉，國立雲林科技大學工業工程
與管理研究所碩士論文。

廖金滿（2012），〈抽象繪畫中的禪意表現〉，國立屏東教育大學
視覺藝術學系碩士論文。

蘇閔微（2004），〈莊子思想對生命教育的啟發〉，國立中山大學
中國語文學系研究所碩士論文。

鍾怡敏（2018），〈老年佛教徒義工彌陀信仰及其自我靈性照顧之
研究〉，南華大學宗教學研究所碩士論文。

西文：

Danya J. Furda（1975）, "Kuan Yin Bodhisattva: A Symbol of the Feminine
in Chinese Religion". Miami University Library, Miami, Ohio, 1994.
（邁阿密大學圖書館藏本）

Mary Virginia Thorell, "Hindu Influence Upon the Avolokitesvara Sculptural
Representations of the Pala and Sena Periods". California State
University Library , Long Beach, January 1975.（加里福尼亞州立大
學圖書館藏本）。

報章雜誌

曾志朗（1999），〈生命教育─教改不能遺漏的一環〉，聯合報第四版。

網站

于美文（2019），〈西方極樂世界是什麼意思，極樂世界的人怎樣生活住房無憂氣溫清爽〉，天下奇趣001，2019-03-16 每日頭條 https://kknews.cc/essay/b5rqpq9.html。

大家來持咒《人生雜誌356期》電子雜誌http://www.ddc.com.tw/pub/detail.php?id=4974。

方海權（2017），〈為什麼誦持藥師佛、《藥師經》、藥師咒功德會那么大〉，2017-11-16，https://nianjue.org/article/52/516860.html

目犍連尊者至孝救母https://www.ctworld.org.tw/dialogue/2010/2010-08/0821-02.htm。

由正光（2020），〈三乘菩提之佛典故事〉，2020-03-14，https://penitent321.pixnet.net/blog/post/465533954-%E2%9C%AA%E4%BD%9B%E5%85%B8%E6%95%85%E4%BA%8B%EF%BD%9E%E4%BD%9B%E4%B8%96%E6%99%82%EF%BC%8C%E3%80%8C%E9%AC%BC%E5%AD%90%E6%AF%8D%E3%80%8D%E7%9A%84%E6%95%85%E4%BA%8B%E3%80%82。

台灣禪宗佛教會http://www.zen.org.tw/web/newsdetail.php?id=3090 2016.8.10。

Admin, 吉祥草http://wuming.xuefo.net/nr/14/141615.html 五明學佛網，2020-03-14。

「阿那律尊者」「中台世界」http://www.ctworld.org.tw/sutra_stories/story176.htm，2020/03/15。

「阿難與摩登伽女」中台世界，http://www.ctworld.org.tw/sutra_stories/

story160.htm 2020-03-14。

「提婆達多妙行方便」「中台世界」https://www.ctworld.org.tw/sutra_
stories/story411-600/story540.htm。

「羅睺羅出家緣記」中台世界https://www.ctworld.org.tw/sutra_stories/
story601-800/story751.htm。

真正的美貌「中台世界」https://www.ctworld.org.tw/sutra_stories/
story411-600/story588.htm 2020/3/14。

夷堅志https://zh.wikipedia.org/wiki/%E5%A4%B7%E5%9D%9A%E5%
BF%97 2019.8.18。

全人教育百寶箱http://hep.ccic.ntnu.edu.tw/browse2.php?s=669 2016.1.11

色彩https://tw.answers.yahoo.com › question 2007.6。

李利安，〈觀音信仰研究現狀評析〉佛教在線2008年11月17日http://
www.fjnet.com/fjlw/200811/t20081117_92282.htm。

李玉珍、黃國平撰，「宗教知識」https://religion.moi.gov.tw/
Knowledge/Content?ci=2&cid=223。

「你無法理解種姓制度」http://blog.udn.com/damifel/
10634302007/07/02 14:57。

舍利子是怎麼形成的？每個人都會有嗎？https://kknews.cc/
culture/3m6983y.html每日頭條2017.8.11。

何佩蓁、王永秦報導/台北市，「全台唯一一家包生女的廟！」華視
新聞2010/09/01 18:58。

妙熙、郭書宏（2016），〈佛光三寶山 具足佛法僧〉2016/5/16
http://www.merit-times.com.tw/NewsPage.aspx?unid=436854。

佛說藥師如來本願功德經https://zh.wikipedia.org/wiki/%E8%97%A5%E
5%B8%AB%E7%90%89%E7%92%83%E5%85%89%E5%A6%82
%E4%BE%86%E6%9C%AC%E9%A1%98%E5%8A%9F%E5%BE
%B7%E7%B6%93。

佛陀紀念館官網 佛陀紀念館校外教學，佛光山佛陀紀念館，2016-08-19。https://zh.wikipedia.org/wiki/%E4%BD%9B%E5%85%89%E5%B1%B1%E4%BD%9B%E9%99%80%E7%B4%80%E5%BF%B5%E9%A4%A8 2016.1.12。

佛光山藏經樓義工招募培訓http://fgsihb.org/event-info.asp?id=3212018-6-8。

佛光山大悲殿https://www.fgs.org.tw/events/FGSmap/avalokitesvara%20bodhisattva%20shrine.html 2019.8.2。

https://news.cts.com.tw/cts/general/201009/201009010553319.html。

佛經小故事-人身難得www.z3014.glob.tw › product11。

佛陀紀念館系列（二）佛陀行化圖{1}為阿那律縫製三衣 2011/3/4作者：鏡子。

佛陀紀念館系列（二）佛陀行化圖{2} 佛說人身難得【人間福報】2011-04-05。

佛陀紀念館系列（二）佛陀行化圖{3} 平等乞食【人間福報】 2011-04-05。

佛陀紀念館系列（二 佛陀行化圖{4} 慈度尼提2011/3/9 ｜文／妞吉整理圖／佛光緣美術館提供，https://www.merit-times.com.tw/NewsPage.aspx?unid=219840佛陀紀念館系列（二） 佛陀行化圖{5} 度化摩登伽女【人間福報】 2011-04-05。

http://www.lnanews.com/news/%E4%BD%9B%E9%99%80%E7%B4%80%E5%BF%B5%E9%A4%A8%E7%B3%BB%E5%88%97（%E4%BA%8C）%20%E4%BD%9B%E9%99%80%E8%A1%8C%E5%8C%96%E5%9C%96%7B5%7D%20%E5%BA%A6%E5%8C%96%E6%91%A9%E7%99%BB%E4%BC%BD%E5%A5%B3.html。

佛陀紀念館系列（二）佛陀行化圖{7} 拈花微笑 【人間福報】

2011-04-05 http://www.lnanews.com/news/%E4%BD%9B%E9
%99%80%E7%B4%80%E5%BF%B5%E9%A4%A8%E7%B3
%BB%E5%88%97（%E4%BA%8C）%E4%BD%9B%E9%99
%80%E8%A1%8C%E5%8C%96%E5%9C%96%7B7%7D%20
%E6%8B%88%E8%8A%B1%E5%BE%AE%E7%AC%91.html

佛陀紀念館系列（二）佛陀行化圖{8}愛護兒童【人間福報】 2011-
04-05 http://www.lnanews.com/news/%E4%BD%9B%E9%99%
80%E7%B4%80%E5%BF%B5%E9%A4%A8%E7%B3%BB
%E5%88%97（%E4%BA%8C）%E4%BD%9B%E9%99%80%E8
%A1%8C%E5%8C%96%E5%9C%96%7B8%7D%20%E6%84%9B
%E8%AD%B7%E5%85%92%E7%AB%A5.html。

佛陀紀念館系列（二）佛陀行化圖{12}佛陀為母說法【人間
福報】2011/3/21 https://www.merit-times.com.tw/NewsPage.
aspx?unid=220993。

佛弟子對孝的正知見https://maitiriya888.pixnet.net/blog/post/448829507
2016/6/13佛陀行化本事 結合科技語音導覽2019-08-29http://www.
fgsbmc.org.tw/news_latestnews_c.aspx?News_Id=201908110V。

佛法概論－六和敬http://yinshun-edu.org.tw/en/book/export/html/1510。

「法寶山藏經樓」莊嚴肅穆http://www.lnanews.com/news/%E8%97%8F
%E7%B6%93%E6%A8%93%E9%A6%96%E5%BA%A6%E9%96
%8B%E6%94%BE%20%20%E4%B8%89%E5%AF%B6%E5%85%
B7%E8%B6%B3%E5%BA%A6%E7%9C%BE%E7%94%9F.html

周利槃陀伽愚昧的業因>佛弟子文庫 > 佛教故事 > 2012-10-2http://
www.fodizi.tw/fojiaogushi/10647.html。

林光明（2017），〈原來《藥師灌頂真言》每一句都是可以意譯
的〉每日頭條https://kknews.cc/zh-tw/fo/b4vn9pj.html，2017-10-12

林慈超（1974），《觀世音靈感記》。https://book.bfnn.org/

books/0519.htm。

周圍輝（2012），〈佛館玉佛殿您知多少〉，人間通訊社，2012-08-10。

http://www.lnanews.com/news/%E4%BD%9B%E9%A4%A8%E7%8E%89%E4%BD%9B%E6%AE%BF%E6%82%A8%E7%9F%A5%E5%A4%9A%E5%B0%91.html。

拔一切業障根本得生淨土陀羅尼往生咒）https://paowu.idv.tw/%E6%8B%94%E4%B8%80%E5%88%87%E6%A5%AD%E9%9A%9C%E6%A0%B9%E6%9C%AC%E5%BE%97%E7%94%9F%E6%B7%A8%E5%9C%9F%E9%99%80%E7%BE%85%E5%B0%BC%EF%BC%88%E5%BE%80%E7%94%9F%E5%92%92%EF%BC%89。

持咒，學習佛菩薩的密碼，https://mantra.ddm.org.tw/about.php?no=39。

星雲大師（2012），《星雲說偈》人人有個靈山塔2012/9/7《人間福報》http://www.merit-times.com.tw/NewsPage.aspx?Unid=273513。

星雲大師（2015），《佛法真義》〈星雲大師現代詮釋—六和敬〉，2015/2/13，http://www.merit-times.com.tw/NewsPage.aspx?unid=389164。

星雲（2020），〈修行如彈琴（修持）〉，《佛教叢書3－佛陀》，2020-03-14，http://www.masterhsingyun.org.tw/article/article.jsp?index=172&item=302&bookid=2c907d49458206250145979170520144&ch=1&se=173&f=1。

除冀人尼提 http://www.ctworld.org.tw/sutra_stories/story139.htm。

悟慈譯述，〈長阿含經譯註〉二、遊行經第二卷，初）），http://www.swastika.org.tw/contents/4tika/444-1.htm。

流水潺潺，「鏡頭下真實的印度，揭秘保守環境下的露天洗浴場」每日頭條，2017-01-07，https://kknews.cc/travel/2a5yxj9.html https://kknews.cc/travel/2a5yxj9.html。

海靈兒（2007）〈海靈兒的靈修論談〉Yurong / Xuite日誌2007.4.5

https://blog.xuite.net/yurong2500/twblog1/118931472-%E4%BB%80
%E9%BA%BC%E5%8F%AB%E5%81%9A%E9%9D%88%E5%B1
%B1%3F。

張超然（2019），《關聖帝君覺世真經》宗教知識https://religion.moi.
gov.tw/knowledge/content?ci=2&cid=669 2019.8.20。

https://baike.baidu.com/item/唯心 2019.10.10。

張省卿（Chang, Sheng-Ching）（1993），〈藝術史學科的創立－德
國藝術史巨擘瓦堡〉（Aby Warburg）（The emergence of history
of art as a discipline of science and the art historian Aby Warburg），
《藝術家》（Artist Magazine）. June 1993，（265）：442, 447-
448 [2018-12-19].

張省卿（Chang, Sheng-Ching）（1993），〈藝術史學科的創立－德
國藝術史巨擘瓦堡〉（Aby Warburg）（The emergence of history
of art as a discipline of science and the art historian Aby Warburg），
《藝術家》（Artist Magazine），June 1993，（265）：447 [2018-
12-19]；圖意學 iconology（編號300054235），《藝術與建築索
引典》。

教育部生命教育學習網_生命本質的迷思http://life.edu.tw/homepage/
homepage_below/new_page_1.php?type1=1&type2=1 2016.1.10。

視覺素養學習網, 雕塑的媒材http://vr.theatre.ntu.edu.tw/fineart/chap03/
chap03-05.htm 。

https://blog.xuite.net/benleehk168/blog/250774243-%E5%BE%80%E7%94
%9F%E5%92%92%E7%9A%84%E6%84%8F%E6%80%9D。

普門品http://zh.wikipedia.org/zh-cn 2019.8.3。

曾國藩讀書會（2017），《王陽明全集》破山中賊易，破心中賊
難，欲成大事先破心賊！2017/03/23。

https://read01.com/j8RgP8.htmlhttp://ourartnet.com/%E5%82%B3%E7%B

5%B1%E6%95%99%E8%82%B2%E5%8F%A2%E6%9B%B8/%E7
%8E%8B%E9%99%BD%E6%98%8E%E5%85%A8%E9%9B%86.
pdf。

惠敏法師、鄭石岩、陶晶瑩（2013）「2011.9.18心世紀倫理對談」法
　　鼓文理學院，https://books.google.com.tw/books?isbn=9866443477

趣史曰，「佛陀入滅前最後一段路，他有何遺願未了？」每日頭條
　　《佛教》2017-10-20 https://kknews.cc/fo/znjyb43.html。

蓮池大師戒殺放生文圖說—天台智者大師鑿放生池https://read01.com/
　　B45ggG.html 2012.10.16。

關懷新新人類生命教育篇，www.ddjhs.tc.edu.tw/phppost/disp_news.
　　php?action=send_file&id=8286...1 2006/7/19。

藏經樓首度開放　三寶具足度眾生【人間社記者　陳璿宇　大樹報導】
　　2016-02-16 http://www.lnanews.com/news/%E8%97%8F%E7%B6%
　　93%E6%A8%93%E9%A6%96%E5%BA%A6%E9%96%8B%E6%9
　　4%BE%20%20%E4%B8%89%E5%AF%B6%E5%85%B7%E8%B6
　　%B3%E5%BA%A6%E7%9C%BE%E7%94%9F.html。

嘉興大藏經第三十四冊，《朝宗禪師語錄》。玄關修持（85）（臺
　　北州海山郡板橋街一四三林闊嘴）　#DD000085 勸善歌謠民俗.
　　https://goods.ruten.com.tw 2016.11.23 www.isu.edu.tw/upload/112/18/
　　files/dept_18_lv_3_12749.doclast visited on 2013/3/7）

釋印隆（2017），「靈山說法圖」2017年6月23日　星期五　http://
　　dharma-yinlung.blogspot.com/2017/06/blog-post_23.html。

釋如常（2020），經變知多少? https://www.youtube.com/watch?v=4x4n
　　wI5IyR4&feature=youtu.be 2020.5.30。

國家圖書館出版品預行編目資料

佛光山建築浮雕圖像之研究 / 釋永東著.
-- 初版. -- 臺北市：蘭臺, 2021.09
　　面；　公分. --（佛教研究叢書；13）
ISBN 978-986-06430-7-7(平裝)
1.佛光山 2.宗教建築 3.浮雕 4.佛教藝術 5.文集

927.207　　　　　　110012956

佛教研究叢書13

佛光山建築浮雕圖像之研究

作　　者：釋永東
主　　編：盧瑞容
編　　輯：楊容容
封面設計：塗宇樵
出 版 者：蘭臺出版社
發　　行：蘭臺出版社
地　　址：台北市中正區重慶南路1段121號8樓之14
電　　話：(02)2331-1675或(02)2331-1691
傳　　真：(02)2382-6225
E—MAIL：books5w@gmail.com或books5w@yahoo.com.tw
網路書店：http://5w.com.tw/
　　　　　https://www.pcstore.com.tw/yesbooks/
　　　　　https://shopee.tw/books5w
　　　　　博客來網路書店、博客思網路書店
　　　　　三民書局、金石堂書店
總 經 銷：聯合發行股份有限公司
電　　話：(02) 2917-8022　　傳 真：(02) 2915-7212
劃撥戶名：蘭臺出版社 帳號：18995335
香港代理：香港聯合零售有限公司
電　　話：(852)2150-2100　　傳真：(852)2356-0735
出版日期：2021年 9 月　初版
定　　價：新臺幣 450 元整（平裝）
IISBN：978-986-06430-7-7